LOCUS

LOCUS

mark

這個系列標記的是一些人、一些事件與活動。

Mark 122

我們這樣拍電影

作者：蕭菊貞
責任編輯：李濰美
封面設計：張士勇
校對：趙曼如、李昧、蕭菊貞

法律顧問：全理法律事務所董安丹律師
出 版 者：大塊文化出版股份有限公司
地址：台北市 10550 南京東路四段 25 號 11 樓
網址：www.locuspublishing.com
讀者服務專線：0800-006689
TEL：(02) 87123898　FAX：(02) 87123897
郵撥帳號：18955675
戶名：大塊文化出版股份有限公司
版權所有　翻印必究

總 經 銷：大和書報圖書股份有限公司
地址：新北市新莊區五工五路 2 號
TEL：(02) 89902588 (代表號)　FAX：(02) 22902658
製版：瑞豐實業股份有限公司

初版一刷：2016 年 10 月
定價：新台幣 580 元
ISBN：978-986-213-740-6
Printed in Taiwan

我們這樣拍電影

FACE TAIWAN

蕭菊貞 編著

好評推薦

一氣呵成讀完菊貞編著的《我們這樣拍電影》，讓我彷彿搭著時光機沿著台灣電影地圖，又從 1982 年一路漫遊到 2015 年，閱讀本書讓我更理解台灣電影人如何走過起起伏伏的過去這三十多年。我曾身為台灣新電影運動中的外圍分子，也參與了九〇年代至 21 世紀初的台灣新紀錄片運動，後來十餘年從事電影教育的紮根工作。這段經歷，讓我真心感佩菊貞認真為過去三十年的台灣（人文）電影留下了深刻動人的肖像紀錄。此豐碩成果，足以成為後人欲理解這段台灣電影歷史發展時不可或缺的文獻，更是任何講授這段台灣電影史絕佳的參考書。

—— 李道明（臺北藝術大學電影創作研究所所長）

《白鴿計畫》是台灣新電影最完整的一部紀錄片，在 2002 年新電影二十週年前完成，至今卻仍未正式發行。轉眼台灣電影已經又走過了十餘年的起伏。慶幸蕭菊貞導演又接續完成《我們這樣拍電影》，更感謝她投入時間與精力，出版兩部紀錄片拍攝期間的訪談：《我們這樣拍電影》。

再沒有一本書可以如此全面呈現台灣電影自 1983 年以來的歷史軌跡，也再沒有一本書能讓讀者如此親近這段台灣電影歷史的溫度。那是台灣電影人的友情、敬意、挫折、膽量與志氣混和的一種熱，也是台灣電影最迷人的風景。

——林文淇（中央大學英文系教授）

很謝謝菊貞，透過《白鴿計畫——台灣新電影 20 年》與《Face Taiwan——我們這樣拍電影》兩部紀錄片，讓我們見證到，這批台灣電影的先驅與後進們，是如何地在過去三十年來，奉獻出他們的歲月生命。然而影片的長度與規格終究有限，她的影像紀錄無法全盤搬上銀幕。因此，更高興看到菊貞再接再厲的把所有訪談記錄結集出版，以文字立傳。

紀錄影像與文字並沒有孰輕孰重的問題，兩者對照觀看與閱讀，更能看出台灣電影輝煌與幽微之處，相信這是另一個台灣奇蹟！

——陳儒修（政治大學廣電系主任）

在菊貞的影片或這本書中看到的那些台灣電影和電影人的故事，都會讓人一方面深深感動於在這個土地上誕生過這麼多精彩的電影創作，另方面又喚起我們一路走來多少美好的集體回憶。

　　尤其，在台灣新電影時期固然爆炸性地產生如此多的重要經典，但即使在所謂新世紀初的低潮年代，還是有不少有力量的作品，影響或醞釀了新一代導演們後來的創作。台灣電影是這樣一代代交棒與傳承下來，成為島嶼的精神寶藏。

　　謝謝這本書記錄了這些電影人的思索與掙扎、困頓與夢想——也許這些文字的光和熱會如同一部好電影，啟發某個讀者去拿起攝影機，拍出屬於下一個世代的好電影。

<div align="right">—— 張鐵志（文化評論人）</div>

　　這是本台灣電影的口述歷史。有些故事我聽過很多次，有些是新發現，但不管你對這些人那些事是初見還是舊識，這些電影人都分享了自己最艱苦也最美好的電影年代。

　　我是從菊貞初出道寫電影人專欄開始，就持續追蹤她的忠實粉絲，因為當時我們在報上是同一個版面，她採訪的功力、想改變電影環境的熱情，和對電影人的同理心是我始終難望其項背的。

　　這是一本關於歷史、記憶和夢想的台灣電影人實錄！吳乙峰導演說，「我不相信有一個社會的人民會不想看自己的故事。」這真的是一本關於台灣的書。

<div align="right">—— 何瑞珠（影評人）</div>

看完這部紀錄片，我突然覺得自己非常渺小，因為魏德聖導演說一部電影能完成要有多少的幸運加起來。如果是這樣，我們實在太幸運又幸福了。

因為我在中影那個時代，也就是 1980 年代，我們只要做一件事情就可以拍很多電影，那就是「忍耐，再忍耐」，終於忍耐到可以創造全新的時代，終於可以電影一部接著一部拍，所以其實我們蠻幸運的。換句話說，我們每一個導演和工作者，在不同的時代拍片，都面臨著不一樣的困難要去克服。所以，我格外欽佩當台灣電影走到最低潮的時候，在那個十年黑暗時期中的年輕導演，他們比我們那個年代的導演整整晚了十年才能完成一部劇情長片。那時候我們所謂的新銳導演，是 30 歲左右。但十年的黑暗期讓他們的新銳導演生涯延長到了 40 歲。

台灣在戰後大約有四代導演：

第一代奠定了電影工業基礎，使台灣成為全世界第三大電影輸出國。

第二代把台灣電影帶進了世界各大影展，提升台灣電影的品質和整體水準。

第三代把原本快消失的國片市場重新找回來，重新建立已經瀕臨瓦解的電影工業。

第四代才剛剛起步，正待觀察中。他們似乎正在嘗試拍不同類型的電影，使台灣電影工業能更趨於多元而成熟。

—— 小野（作家）

看我們乘著電影飛翔

用影像、聲音說故事，就是有一種魔力，讓拍電影的人熱血沸騰，看電影的人好生癡迷。

影中世界與現實世界總是有那麼幾分的相似，又不相干，多少時候導演與編劇在電影中創造了如鏡像般的世界，一方面投射出對真實社會的反省與觀察，另一方面又帶著我們飛往現實中無法觸及的想望，與不能揭露的慾念共舞。這樣的多功能藝術載體，是電影獨有的魅力，無可取代。

回望台灣電影史上幾個不同階段的風格類型，彷彿也可循此找到一種閱讀台灣的方式，無論是主旋律或是禁忌題材，政策指導或是商業導向，創作者都必須在電影中造個世界，說個故事，設定角色，暗藏信念，也因此當觀眾說「我們去看電影」時，事實上對許多電影人來說，卻是「我們拍電影，但電影可不只是說說故事而已呀」！

2002 年，正當台灣電影的創作氛圍與票房都很低迷之際，記憶並沒有忘記提醒大家一個電影史上的時間刻記，就是新電影二十年了！ 1982 年中央電影公司製作的電影《光陰的故事》，由陶德辰、楊德昌、柯一正、張毅四位年輕導演拍攝的四段故事，揭開了台灣新電影的紅幕，緊接著隔

年又由侯孝賢、萬仁、曾壯祥三位導演改編作家黃春明的短篇小說，以三段式故事經營的電影《兒子的大玩偶》，票房超越了當年由三位資深導演李行、白景瑞、胡金銓拍攝的《大輪迴》，彷彿正式宣告了一個電影新時代的到來。我們用電影說自己的故事，何其重要啊！這一波寫實浪潮，不只將台灣電影帶上了電影藝術的世界舞台，甚至也影響了台灣接下來近乎三代電影人的創作精神。因此，在這一年我拍了《白鴿計畫──台灣新電影 20 年》的紀錄片。

白鴿計畫，是訪問作家小野（當年任職中央電影公司企劃）時，在他保留的老筆記本上看到的一頁，在那泛黃的格紋頁面上，他畫了一隻大鳥，寫下了「白鴿計畫」四個字，希望提醒自己要反封建，不要在這單位一事無成，最後只大了中年肚圍，他在筆記上還註記著：我能為它做什麼？單純、勇敢、智慧、改革、起飛……。當下我也被當年這群新導演和電影人的理想、熱情打動，於是便決定用「白鴿計畫」當成回顧台灣新電影二十年的紀錄片片名。

影片中，我訪問了許多電影人，包括當年的中影總經理明驥先生、作

家小野，導演李行、侯孝賢、柯一正、張艾嘉、萬仁、陳坤厚、張毅、曾壯祥、王童、朱延平、蔡明亮、張作驥、陳懷恩，林正盛、柯淑卿，演員楊惠姍、鈕承澤，攝影師李屏賓，剪接師廖慶松、陳博文，錄音師杜篤之，製片徐立功，影評人焦雄屏、梁良、黃建業、藍祖蔚等人。透過他們的回憶與心情，編織完成了《白鴿計畫——台灣新電影 20 年》的內容。也因為這個拍攝工作，讓我有機會深入這些電影圈前輩們的創作歷程，雖然關於台灣新電影的論述、影評、研究等出版著作已經非常多了，但多是評論分析的角度，或許因為我自己也是拍片的人，更多時候我對於一個作者的創作動機，與拍攝過程中的心境，是有著更多的在意與感動，因此這些第一線參與者的故事，更為吸引我的鏡頭與目光。

　　就如同提問新電影是什麼？這是世界電影史上被標註的重要電影運動之一，也是許多國際影人景仰的大師與電影浪潮，但對這些電影前輩來說，我沒想到新電影對他們來說，最重要的回憶竟是「友情」，這是在訪問中讓我驚訝又感動的部分（待後面篇章再分享）。就連當年唯一拒絕我的吳念真導演，他當時在電話中說的理由我還記得很清楚，他說我們可以喝咖啡聊天，但我就是不要談新電影，新電影對我來說就是朋友，當友情變了，新電影對我來說就不重要了！當時這番話，我聽得啞口無言，似懂非懂卻又無法反駁，最後只能當成是此片的遺憾了！

　　那一年《白鴿計畫》在金馬影展首映，並在韓國釜山影展舉行國際首映，且成為那次釜山影展台灣新電影之夜中，送給國際貴賓的禮物。

　　無論如何，留住故事是重要的！我始終這麼認為。後來陸續聽到不少老師及學生說，這影片是他們上台灣新電影課時必看的片子。我一則以喜，終究是發揮了良能，一則以嘆息，其實我根本沒發行呢！（網路上誰放的呀？）

一晃眼到了 2015 年，剛好是韓國釜山影展二十週年，他們想為此製作一個特別單元「亞洲電影的力量」，介紹亞洲十個國家的當代電影故事，台灣部分希望邀請我拍攝，當時一想到可以讓台灣電影被看見，就這麼衝動地答應了。

　　答應之後，一連串的難題才接踵而來，我要說什麼故事？台灣電影的當代主題是什麼？時間這麼趕怎麼辦？錢不夠去哪兒找？

　　想著想著，我想起了《白鴿計畫》的片尾，就在邁入 21 世紀的當口，台灣電影掉入了谷底，中央電影公司也準備要賣了，那時候我看到的電影未來，就像在台灣克難的片庫裡發酸、融化的電影底片般，膠著成塊，毫無辦法。後來再回頭查閱歷年的電影資料，才發現 2001 年前後竟然真的是台灣電影至今，創作量與票房最慘澹的時期，當時一年內就開了好多次拯救國片的會議，「台灣電影已死」的字眼，不斷在報章上曝光。但誰也沒料到，在 2007 年《練習曲》會颳起了台灣的單車旋風，而 2008 年魏德聖導演的《海角七號》竟然創下了台灣電影史上最高票房 5.3 億的記錄，此後每年都有破億的電影票房出現……。

　　到底是什麼力量支撐這些電影人行過荒漠呀？

　　怎麼台灣電影垂死之際，還能有人前仆後繼用著熱情、抵押房子繼續拍片？

　　用電影拍出台灣土地上的故事真的那麼重要嗎？！

　　為什麼我認識的電影人，包括魏德聖導演，大家都還是如履薄冰般的走在電影創作的鋼索上，破億的票房炫光下，前途真的是一片光明嗎？

　　於是《FaceTaiwan──我們這樣拍電影》就這麼開拍了，再一次訪問了導演侯孝賢、張艾嘉、朱延平、林正盛、小野，而鈕承澤也從演員成了

豆導，還有製片李烈、葉如芬，導演王小棣、易智言、陳玉勳、戴立忍、魏德聖、蔡岳勳、林靖傑、鄭文堂、周美玲、林書宇、鄭有傑、趙德胤、吳乙峰、楊力州、陳芯宜、齊柏林、程偉豪、李中、勒嘎・舒米，攝影師秦鼎昌，音樂人林強，影評人聞天祥、藍祖蔚、李光爵等人。從 2001 年到 2015 年，台灣電影走過谷底與票房高峰的轉機是什麼？新電影是光芒還是包袱？台灣電影面對自我認同與外在環境挑戰的拉扯，孰輕孰重？類型片再起是台灣電影的救命丸還是安慰劑？為什麼要拍電影啊 ?!

　　片子終於完成了，並且在釜山影展（短版）和金馬影展（長版）首映，然後它也開始展開自己的旅程了。

　　關於台灣電影的故事仍然繼續發生著……，雖然很多老問題還沒有等到答案就已經被放下了，很多新問題又不斷湧出，不過在拍了《白鴿計畫》、《FaceTaiwan——我們這樣拍電影》後，我唯一確定的答案是——台灣電影不會死！因為這些電影人的熱情和熱血不會熄滅，台灣電影仍會沒完沒了的跟著我們一起活著，活得熱烈，活得長久，為我們記錄下台灣的故事，並且和我們一起面對台灣的處境與難題。

　　既然如此，我繼續抱著上百支帶子、兩大疊的採訪稿自己留著也不是辦法，又笨重又可惜，我想應該讓更多人看見這些影人們的故事。影片的長度有限，能選取的內容有限，發行的傳佈也有限，因此我想了又想，就讓這些資料成冊，透過文字的力量，讓它保存下來或許更精彩吧！

　　電影這事兒，看著大銀幕上的作品是一個故事、一種論斷，但我們其實可以再退遠一點，再站高一點，看看這一群人如何拍電影？為何而拍電影？或許又是另一番全然不一樣的故事了，而這些對我而言，皆是台灣電影的風景一隅。

第一章

1982 的改變，不是巧合

1982 年的《光陰的故事》已被視為台灣新電影的起始代表作，這樣一個重要的電影運動到底是如何發生的？無論從電影史的光譜上縱看，或是從電影藝術的風格上評析，都有其意義。我相信凡事必有因，要轉動巨輪必須要有大能量，尤其要轉動生鏽的巨輪，那就更要有天時、地利、人和的因緣了。

就外在電影環境來看，七〇年代末期，已是強弩之末，商業電影缺少了創新與突破，經常流於大量複製，故事同值性高，於是明星出走香港，資金也跟著出走，不管是瓊瑤愛情故事，亦或社會寫實片，票房都失靈了。這樣的大環境下，中影再端出大製作的愛國電影《皇天后土》也難力挽頹勢，況且經濟起飛後，個人意識漸漸抬頭，軍教電影已不再觸動人心。倒是李行導演一系列的溫馨寫實電影，如《小城故事》、《早安台北》等，還帶來一股清新。

就社會氛圍來說，七〇年代後期已有鄉土文學論戰打前鋒，台灣文學

是否應反映台灣社會現實？就如同電影內容，我們能拍自己真實的生活和故事嗎？另一方面在政治上，威權政治開始鬆動，黨外運動火苗炙盛，中壢事件、美麗島事件，後來接連又有林宅血案，陳文成事件，大家似乎已經不能再安處於只容許「一種聲音」的台灣了。

而這時期正好也遇上了許多戰後嬰兒潮的第一批年輕人留學回台，他們接觸到國外的世界、民主的思潮、文化的衝擊，都帶著滿滿的想法與抱負回來，壓抑的社會氣氛，噤聲的政治勢力，都是大家想衝撞開的高牆。甚至巧合如 1982 年台灣也剛好改版使用了三十年的新台幣，整個台灣似乎是到了應該要改變的時候了，現在回望新電影的出現，也是水到渠成吧！

這一章，李行導演、明驥總經理、小野，從不同的工作位置與個人記憶，談台灣新電影的緣起，雖然觀點不盡相同，正是提供了立體的角度，讓我們看見時代的氣氛。尤其《兒子的大玩偶》其中一段故事：蘋果的滋味，所發展出的「削蘋果事件」，更是反映了電影與現實世界的交鋒。

李行 導演

並曾三次獲頒金馬獎最佳導演。作品為《養鴨人家》、《秋決》、《汪洋中的一條船》。是台灣電影史上重要的導演。他執導的電影曾經七次獲得金馬獎最佳劇情片肯定，從1949年就讀師範大學時，就開始投身舞台劇和電影的演出，退伍後參與電影製作至今，

到現在（2001）我投入電影圈已經 53 年了。

我做電影這條路可能是不歸路，電影做下去就是一輩子的事情。當年從事電影這條路也是很坎坷的，不是一下子就走得很順。現在很多人從國外學了電影回來，馬上可以參與電影當導演，但是現在大環境卻沒有我們那時候好。

四〇年代我從大陸來的時候，台灣就三家電影製片廠，都是公營的，一家是國民黨黨營機構中央電影公司，另外軍方的是中國電影製片廠，還有就是省政府新聞處的台灣電影製片廠。那時候真正在拍電影的也就是中影公司，一年拍一部，是為了參加亞洲影展，而且拍的也不是很好，幾乎每次都鎩羽而歸。我從那時候開始接觸電影，慢慢把電影做到一個高潮，但現在來看台灣電影幾乎沒有了，除了輔導金可以再拍幾部片之外，沒有人願意投資電影。

我記得拍《原鄉人》（1980）的時候，預算已有三千多萬，結果二十年過去了，現在電影的成本竟然是 500 萬、800 萬，好像 1000 萬就是很高的成本。當然錢不是把電影拍好最大的原因，但是可以讓你隨心所欲的拍得更精緻一點，所以我覺得像現在這種投資，能拍出好的電影太難了。

我也有一點不甘心的感覺，電影怎麼會到這樣的地步？我還是想把大環境變革得好一點，兩岸交流的關係能夠好一點，讓電影的市場能夠擴大一點。先不要說打開國際市場，假如我們的電影能夠做到了大陸市場的話，我想投資方就比較敢把成本提高，我一直還有這樣的期待。所以對於目前低迷的情況有點不甘心，一直不願意放棄。

目前電影市場的低潮，導演十分憂心，新聞局也一直在召開「拯救國片會議」，都開了十多年了，對於現階段，有沒有哪個部分是您覺得應該要趕快提升的？

想把電影做好，還是要靠業者自己反省；怎麼樣把電影拍好？我想這時候是需要偶像、需要明星的。觀眾喜歡這個明星，就會到電影院看他的電影，但是台灣這些年來哪有明星？沒有明星嘛！我們已經不培植自己的明星了。當年在香港沒沒無聞、在台灣根本沒人知道的演員，現在都變成非常紅的明星了，主要是我們自己沒有培植，結果只能接受別人的。在這種情況下，如果大家集思廣益來培植的話，你也用他我也用他 幾部戲以後，就變成偶像變成明星了。

像我當年跟李嘉導演聯合執導的《蚵女》（1963），女主角是王莫愁，接著我再把瓊瑤的小說《啞妻》改編成《啞女情深》（1964），還是用她當女主角，一下子就變成當時很受歡迎的女演員。唐寶雲也是如此，她是中影訓練班出身的，第一部戲拍潘壘導演的黑白片《颱風》，就獲得了亞洲影展最佳女配角。所以《養鴨人家》（1964）當時用了兩個基本演員，一個是王莫愁，一個就是唐寶雲，唐寶雲就被觀眾接受了。如

電 影 小 檔 案

養鴨人家

1965 年上映，李行執導。為健康寫實主義之作，體現了兩代人之間的衝突，在道德感召下得以解決。獲得 1965 年第 3 屆金馬獎最佳劇情片、最佳導演、最佳男主角、最佳彩色攝影獎。

果《養鴨人家》拍完之後，就冷落不用她，觀眾一下就淡忘了，後來接著拍《婉君表妹》（1964），就這樣一部一部持續不斷的用她，加深觀眾對她的印象，對她有完整美好的印象的話，就變成觀眾心目中的偶像，也就是所謂的明星。

您在台灣電影圈也經歷了幾個不同電影風格的轉變，如何看待八〇年代新電影這批導演的作品？以及後續的影響？

新陳代謝是一個很自然的法則，要不然老人霸著一個位置的話，新人永遠沒辦法出來。1983 年我們（還有白景瑞導演、胡金銓導演）拍了《大輪迴》，那時候中影也拍了《兒子的大玩偶》，這是中影對於新銳導演新電影的推動，那時候明驥先生不遺餘力，對台灣新電影這個風潮產生了鼓舞跟推動的作用。這一年正好是老少對決！對決的結果就是老一代被打敗了，也就是新銳導演時代的開始。

在片商的心目中，永遠是跟著潮流走，所以新銳導演形成氣候以後，這些片商也想趕這個流行，覺得老導演價錢高、架子大、脾氣壞，拍出來的電影還不一定賣錢，乾脆找新導演，新導演價錢低、拍的又好，結果那時年輕導演就變成一種流行。但是後來新銳導演接手以後，沒有考慮到市場，也把行之多年的明星制度徹底摧毀了，所以新銳導演的新電影，很快就變成一個浪潮打過去，鋒頭過去以後無法延續，能存在的就少數幾個。

過去做導演不是去滿足個人的理想，而是市場上要什麼，老闆要什麼，等於是他們在點菜，我們有機會當大師傅，就把菜炒得好吃一點，就如此而已。我

從 1958 年開始拍，一直到七〇年代拍《秋決》（1971），才真正實現我的理想。這中間長達十一、二年，如果我一上來就想實現自己的理想，可能會是一條錯誤的路，因為你首先要考慮投資老闆成本的回收，他才能不斷地在你身上投資，讓你實現你的理想。假如不賣錢，他就沒機會再繼續投資你了。這是當時我們最大的不同。

　　這一批新銳導演有很多都跟我合作過，而且有長年合作的關係，其實他們也是非常尊崇傳統倫理的。我覺得當環境讓他有機會表現自己的時候，會讓他們覺得他們拍出來的電影才是敘事的方法，才是最新最正確的。這是一些評論造成心理上的自我膨脹，讓他們覺得電影能不能賣錢已經不重要了，能形成一種個人的風格，在影展能夠獲得肯定，獲得個人在藝術上的成就，我覺得這是一種錯誤的觀念。

　　甚至讓後續想拍電影的人，也想拍這種有藝術性、有內涵、形式不同於過去的電影。這在評論上要負絕大的責任，造成後期新銳導演一些心理上的負擔，嚴格來講也造成心理上的障礙，讓他們在創作上不走向觀眾，疏離觀眾，遠離市場。這也是新電影後來慢慢走向低潮一個很大的原因，就是大家都想拍同一種電影。

　　1963 年我拍《街頭巷尾》，開始在中影拍健康寫實電影，那時香港邵氏公司的主流電影就是黃梅調，李翰祥那時候拍《梁山伯與祝英台》，胡金銓後來拍動作片、武俠片，像《大醉俠》、《龍門客棧》。當時中影公司總經理龔弘先生用健康寫實來對抗邵氏的黃梅調和刀劍片，來反映台灣農業經濟的繁榮，帶動台灣整個經濟的發展。拍完健康寫實以後，我開始拍瓊瑤的文藝愛情電影，後來白景瑞從義大利留學回來，把義大利寫實主義的東西搬到台灣來，龔弘先生一開始對他的導演功力打了個問號，所以就先讓他當製片部經理，然後再讓他跟我和李嘉拍《還我河山》，之後才給他拍《寂寞十七歲》，他用寫實

的手法拍攝，非常成功，後來又拍《家在台北》，還是走寫實的路線，到《今天不回家》就轉型到喜劇。那我還是拍我自己規規矩矩的文藝愛情片。

之所以講那麼多，是想說那時導演都朝他比較專業的特長去發展，不是一窩蜂，不是各種類型的電影我都能拍，但也不是一直拍同類型的電影。我這樣多元的拍攝，也是電影發展很重要的關係。

不過整個類型片到了七〇年代末期，無論是瓊瑤愛情片或社會寫實片，都出現了泛濫和衰退的情況，這應該也是讓這些年輕導演想走出自己風格的重要因素吧！

瓊瑤小說改編的電影有兩波的旋風，第一波是從《婉君表妹》開始，第二波就是七〇年代我拍的《彩雲飛》（1973），那時瓊瑤有鑑於第一波很轟動，所以就把小說給我拍，只有我在拍她的電影。但事實上我不看瓊瑤小說的，我是要拍她的電影才開始看。從投資公司或投資人來講，瓊瑤的小說非常暢銷，有很多的讀者，他們是從這個著眼的。

但是我在製作瓊瑤電影的時候，多多少少還是感覺到有一點被污染的感覺，「怎麼李行老是拍瓊瑤這種電影啊？」自己心理上有這種顧忌，所以拍《彩雲飛》、《心有千千結》的同時，我也拍了《婚姻大事》（1973），好像想自我漂白一下。接下來再拍瓊瑤的《海鷗飛處》（1974），拍完又拍了《吾土吾民》（1974），是描寫抗日戰爭的愛國電影。

很多人都說瓊瑤小說中這些俊男美女都不食人間煙火，不知人間疾苦。事實上戀愛中的男女的確是有點不食人間煙火的。而且我們也

要承認，她曾經很自負地講：「我小說的名字就是一個很好的電影的名字，我小說的章節可以說就是電影的場次，所以你們不必改編，直接來拍就是了。」而我們就是盡量的裝飾它、美化它，拍出來就是似夢似真的感覺。當時這樣不食人間煙火的故事，在那個大環境中也許是適合的，所以都有極高的票房。最後瓊瑤小說不賣給我了，她自己成立公司拍了《我是一片雲》、《月朦朧鳥朦朧》等等。我買不到她的小說，就學她的作品，她小說有的我都有，結果比瓊瑤還要瓊瑤，這就是《白花飄雪花飄》（1977），但那時票房已經走下坡了。

社會寫實片是我回中影再拍健康寫實的《汪洋中的一條船》的時候，蔡揚名拍了《錯誤的第一步》（1979）。後來所謂的社會寫實電影也慢慢的浮濫了，又流行賭片、殭屍片，越來越糟，慢慢地對台灣電影的投資就減少了。

你一直沒有放棄你心中的寫實電影，所以從不管是六〇年代的健康寫實，還是八〇年代初期的《汪洋中的一條船》、《原鄉人》、《小城故事》、《早安台北》，感覺上你心底是很想逃脫七〇年代那種虛幻的愛情，而比較想拍真實的故事。現在回顧，你會怎麼看待在這不同年代中，對於寫實電影的界定？有什麼不同？

我們老一代的所謂的寫實，可能是一個選擇性的寫實，像健康寫實就是選擇性的寫實，考慮當時大環境下人性的悲觀，因為那時候跟著國民政府來台的軍公教人員，年年都想回大陸，後來慢慢覺得越來越沒希望了， 所以那時龔弘先生倡導健康寫實，就是要把一些黑暗面盡量丟掉，希望表揚一些光明面的東西，當時我們是在這種原則下去拍「寫實」的。

揚棄黑暗面、提倡健康正面的故事，在當時真的有發揮安撫人心的功用嗎？

其實到底能不能安撫人心當然還是會打問號的，就是想要給人一種希望、一種明天是美好的期待，現實生活中已經絕望悲觀了，電影裡就要有人情味，展現農業、經濟的蓬勃發展，給人前途光明的期待，不要悲觀，就算回不了大陸，留在台灣還是可以生根，一樣可以生活得非常的好，有美好的明天。

這在當時是受到很多非議的，說它健康不寫實，寫實不健康。但我們這一代導演非常能配合政府政策，那個時候推行國語運動，我們拍的寫實通通都用國語，當時只是把語言當成工具，讓你能了解劇情，懂得我在說什麼。所以雖然角色是本省籍鄉下農人，還是沒有講台語。而新一代導演所謂的寫實，就是本省人就講本省話，講不標準的國語，這才是真正的寫實、真實的寫實。

我拍《汪洋中的一條船》（1978）、《小城故事》（1979）、《早安台北》（1979）、《原鄉人》（1980），都是根據故事本身的地理環境來拍攝，除了語言，在服飾和道具上都是非常寫實的。我相信陳坤厚跟侯孝賢都受了我們當時拍的這些電影的影響，只是在鏡頭敘事方面，孝賢他慢慢地形成他的方法，長拍鏡頭也是在製作環境、條件之下，形成他個人的風格，但不是每個年輕導演都應該要去學他，我想孝賢一開始也不是這樣來設想自己的。

民國 67 年的 6 月 27 號我接任中央電影公司總經理。我覺得電影有它階段性的任務，當時面臨到兩個大問題，一是中共對台灣的統戰和對海外僑胞的統戰都非常的強烈，另一個就是台獨，有些人不認同台灣是中國的一部分。這兩個問題都非常嚴重，與我們中華民國的生存發展都是息息相關的。所以在我做總經理這六年多當中，前三年製片的重點是以反統戰、反台獨為影片主題的範疇，但是觀眾往往排斥說：「你要做宣傳那是你的事，我不接受！」所以幾乎到今天我才敢公開說。

前中央電影公司總經理

明驥

任職中影期間，培育出台灣新電影運動中許多傑出的人才。曾任中央電影公司總經理，也是台灣新電影最重要的推手之一，

根據這個政策，我做的第一部影片就是《皇天后土》（1980）。如果《皇天后土》成功了，反共影片會開拓一個新的局面、新的風格，給觀眾一種新的看法。沒想到在香港才上映一天就被禁演了。雖然禁演受到很大的損失，但反而讓這部影片舉世皆知，讓海外華人更想一睹這部電影的廬山真面目。所以也為我們做了很大的宣傳，這部影片在國內受到肯定，在海外也受到了肯定。

明驥：《皇天后土》幕後故事——

當時做起來真是千辛萬苦。第一，我們對反共影片有根深蒂固、傳統八股式的觀念：把中共描寫的愈醜、愈不像個人就愈好。而事實上如果這樣做的話，那非失敗不可。我到中影公司之前，從金門到國防部到心戰總隊，連續六年都在做心理作戰，文革期間，我剛好在金門當心戰指揮部的參謀長，實際上負責金門的心戰心防……那時沒有武力戰，真正作戰的方式只有心理戰。所以我運用這個基礎，產生了對反共宣傳的影片的想法。

《皇天后土》所牽扯的有關單位，包括中央的政策單位，總共開了25次協調會，大家才接受我的觀念，才取得了共識。如果沒有這25次的協調會議，《皇天后土》拍了以後，若大家有意見而被封殺，那大概就可以叫我跳黃河了。《皇天后土》製作環境的條件上也面臨到很多的困難。許多場景都要在冰天雪地裡拍攝，許多的場景都是大陸的有關機關，例如大陸的科學院，我們在製片廠花了四百多萬搭了中共科學院的場景。期間曾遇到颱風，當時我人在香港，只能禱告，如果颱風把場景吹垮，那真是不得了。另外，在台灣找不到冰天雪地裡龐大的勞改農場，好在當時我們跟南韓的關係不錯，幾乎三分之一的戲都是在海外拍的。

《皇天后土》劇本的每一個重要場景我都參加討論，固然拍電影我是學徒，但是對於影片如何切合當時文化大革命現實的情況，我比他們瞭解。所以重要的劇情我幾乎都會背。白景瑞導演也是有個性的，編劇趙琦彬人很好，但是也有個性，所以有時候為了劇情爭得臉紅脖子粗，不過爭執過後都沒有成見，還是一團和氣。因為大家有把影片拍好的責任感。

《皇天后土》上映時，和劇情裡的災難一樣，也遭到很大的災難。最大的災難是香港上一天就禁演了，這有道理沒道理呢？我在香港午夜場連坐了五天，香港上片都是先做午夜場；那真是感人得很，每家戲院都是滿滿的，總有三、五百人買不到票進不去，午夜場就這麼轟動。午夜場以後才協調檔期，當時大家都不看好反共影片，好不容易協調到檔期，還是邵逸夫先生幫忙才排上的。結果上了一天，下午七點多鐘一個炸彈在我心裡爆炸了：「什麼？香港禁演這部影片。」香港是一個前哨站，是我們對中共作戰的主要戰場。香港這個戰場如果打贏了，效果可以說是慢慢地達成了。不過沒想到禁演這件事，但消息傳了出去，反而讓這部片更受到注意了。

反台獨方面的電影也有，好比說《大湖英烈》（1981）。《大湖英烈》是羅福星的故事，他是台灣苗栗大湖人，當時客家人從大陸來到苗栗墾荒開發。

羅福星也是本省籍參加中國國民黨同盟會最早的一位，你能說羅福星不是中國人嗎？所以最早來到台灣的人，不是從廣東來的客家人，就是從閩南，尤其是漳州府來的閩南人。

我拍了客家人開發台灣的故事以後，接著拍閩南人怎麼來到台灣開墾，那就是《香火》（1983）。《香火》裡描寫的是閩南人來到台灣，後來反抗日本人統治。《香火》裡有三生三旦，柯俊雄、楊麗花都還土里土氣的，他們要來台灣，父母不同意，跪下來跟父母求情說要到台灣來……，說明早期閩南人來到台灣開發的故事，台灣人不是從天上掉下來的。

我的第二個階段，也就是媒體所謂的新電影時代的開始。在八○年代初期，革命實踐研究院調我去受訓，在陽明山三個月。我說這三個月是新電影的受孕期，當然不是我一個人，是整個工作圈的傳奇。我想不論國片或西片，都有一個週期性、一種循環，就是每十年或十五年，短則五年會有一個週期。哪些主題意識符合觀眾的要求，壽命就長。所以在這個時候呢，一方面要檢討過去，一方面就要研究現在，最重要的是要策劃未來。

那時知識分子不看國片，高中生、大學生尤其如此，如果是在國片戲院排隊買票，會覺得沒水準有點丟人。而且整個電影界，以及那些擔任評審的價值觀念也變了。最明顯的是在高雄舉辦金馬獎，《皇天后土》這部在歷史上可歌可泣且受到社會大眾肯定的影片，竟然

在金馬獎名落孫山，那一年金馬獎最佳影片是《假如我是真的》，最佳導演是《夜來香》的徐克，《皇天后土》只得到最具時代意義特別獎，我沒想到《夜來香》竟然得到評審的青睞（入圍六項／林子祥、林青霞、泰迪羅賓主演／間諜喜劇片），這種價值觀念簡直是令人驚訝，我不敢想像，在這樣的社會意識轉換之下，我們從事電影的人該何去何從！當時內心慘痛之深啊，一個晚上沒睡，甚至流淚，哭得第二天開會眼睛都腫了。

在這種情形下該怎麼走？是順著潮流還是逆著潮流？順著潮流也去拍那些討觀眾一時之歡的片子嘛，不行！我們必須要更積極地引導，利用影片吸引觀眾自動走進國片戲院。

中影公司也需要改變，幾部大片如《大湖英烈》，拍是拍得不錯，但是大家完全不接受。《辛亥雙十》是中華民國建國七十年，我知道中共七十年一定會有動作，因此我必須搶先一步，而且片名是我想的，他就不能有雙十兩個字，最後中共拍了一部《辛亥風雲》。

《辛亥雙十》的特效，我真的是冒了極大的危險，在台中后里馬場搭建武昌總督府就花了950萬台幣。最後拍了一整晚，動員了三千多人，光是炸藥就用了五千多磅，現場用十二部機器拍。而整個總督府在大概六小時中全部炸光。我在后里馬場附近訂了七家大小醫院，那麼大的戰爭場面，不僅會有人受傷，連死亡都非常有可能，我們做了最壞的準備。拍這個戲得感謝上帝啊！只有七個人受了輕傷。拍完了，心底一塊大石頭真的是放下來了。

但是這戰爭場面在影片中只有18分鐘，而搭景和製作費用花了1400萬。在香港上演時，對上了中共的《辛亥風雲》，結果是我們佔上風。在國內不錯，但沒有達到我們的預期。這就給了我一個警示，這麼好的一部影片，觀眾的反應令人有一點失望。所以這就要檢討，要改造

中影公司這一部老機器不是一件簡單的事情。整個製片方針要改，主題要改，製作的方式也要改，這麼大的變動，要完整、有計畫、有步驟的配套措施。當時我是確定了「小成本，精緻做，高效率」這三句話。我們要找觀念相近、志同道合的人，然後找題材。好的影片不一定就是大的題材，小題材的故事一樣能拍出感人的劇情，發揮高的效率。

但是找人不是一件容易的事，想都很容易，有的是人找事，有的是事找人，都很不容易。那時國內電影界剛來了一些很優秀的青年，想從事演藝工作，從國外學電影回來的，也有意思從事實際的電影製作工作。這就提供了我們一個人才來源的管道，所以我先把小野、吳念真、趙琦彬找來，這就是我的配套措施，先健全中影公司內部的企劃人才，強化製片部、企劃的陣容。一個影片製作，一個影片行銷，兩腿有一條腿不健全，都不能成功。

所以小野、吳念真、趙琦彬，他們是內部作業方面的企劃。另外行銷方面，就是現在滾石的董事長段鍾沂，這是一個人才。每一個人都來的不容易，吳念真我花了四個多月說服他。我是從《香火》劇本的討論中，判斷這個小孩子還不錯。小野也花了一年多，因為他把國民黨的黨籍失去了，我要請他來先要恢復黨籍，要一層層往上進行。每個人都不容易，人才要求，小野、吳念真、段鍾沂，還有以後的年輕人，都是求來的，不是天上掉下來的。我是人才主義，而且我半點省籍情結都沒有，我聘用的人三分之二都是本省人。

新電影時代的開始，有它當時的社會背景，我可能因為是國民黨的老黨員，總是想透過電影表現一種健康的、多少具有宣傳教育的目的。台灣從三十八年以來的發展進步是有目共睹的，不能說國民黨執政領導的台灣沒有成長沒有進步。但是要整年都拍台灣的發展進步，大家又會排斥。所以《光陰的故事》就是從一個人的兒童時代、青年

時代、壯年時代這樣的成長當中，來反映社會的成長進步。這部片製片的費用是450萬，是小成本。李行、白景瑞、宋存壽，包括蔡揚名等人，都不可能接受450萬的影片，他會覺得是個侮辱啊！所以我叫製片部去找，就找了四位年輕人，分四個階段來拍攝。

第二部戲就是《小畢的故事》，我還記得是朱天文的小說，編劇也找朱天文，不是我自誇，這是我做情報偵查來的。我有個本子，隨時看到哪個可以做為題材的就馬上記下來，開會時提出來大家討論。我一看到《小畢的故事》，馬上喊趙琦彬和小野到我這裡來，說這個不錯可以發展。而且所謂新電影呢，我要補充一下，就是以社會生活寫實為主要的背景，新電影就是社會現實生活的一個反映。

《小畢的故事》是由陳坤厚導演，因為小成本的關係，所以演員卡司都是新人。我們的目標就是培養新的電影人；培養導演，培養編劇，培養演員，也是藉著這個機會培養技術人員。製片單位的話，就由技術人員訓練班，像李屏賓、楊渭漢、杜篤之等，都是我當製片廠廠長、副總經理的時候培養的。

《小畢的故事》進一步奠定了新電影發展的基礎。它幾乎完全達到我們的目標了，那些不看國片的人也接受這個題材，我們的信心進一步加強了，覺得這個路線可以走下去。這部片也得到金馬獎最佳影片，所有從事新電影製作的人得到很大的鼓舞，覺得這種製片方針應該可以奠定一個很好的基礎。

第三部戲，值得一說的就是《兒子的大玩偶》。當時我覺得我是採取化解、疏通的態度來處理的。黃春明先生有些作品是有批判性的，對政府、對現實不滿意，所以當時黨對黃春明先生的印象，總覺得跟政府的立場是不一致的。我覺得如果去禁止他、打壓他，倒不如我們去溝通、去化解。包括陳映真看了《兒子的大玩偶》以後都說：「明

總經理，我真是佩服你的胸襟，你是國民黨的，你遵從黨的政策，能夠把黃春明的作品改編成電影，這是國民黨的一個開放、一個新生的開始。」從這以後我跟黃春明變成了好朋友。

這部戲也給我帶來很大的震撼、很大的困難，甚至也引起不小的風波（削蘋果事件）。因為我覺得，若要宣傳，最重要的是讓別人接受，別人不接受的宣傳有什麼用呢？要別人接受，就要真實、不能作假，不真實的話，怎麼叫別人接受呢？黨中央和我的看法有點距離。

黨中央看了影片以後，都在想這個明驥會走上什麼樣的路？往什麼樣偏差的路上走啊？那幾天是有狂風暴雨的，但我以不變應萬變沉著應戰。當時文工會主任開了十個學者專家的名單：「你去給我約，約了以後，就在製片廠看，來評判。」當時就準備禁演。我就不同意了。

審片的時候，十個人看了以後還沒講話，文工會主任就把這部影片批評得很厲害。他這樣一講，別人就不敢仗義直言了，幾乎就是我在孤軍奮鬥，你們不知道，在那個場面中，趙琦彬、小野、吳念真都參加了。導演沒進去，這是我們內部的事，導演、編劇都不參加，在外頭等著這部影片的命運。會議當中吳念真在裡面就受不了了，痛哭流涕跑出來說：「完了！完了！」你看看，這電影的甜酸苦辣啊！

我當時列舉六大理由，為什麼要拍這部戲，為什麼堅持要發行，發行了以後，可能會有什麼效果。這六大理由現在不完全記得了，大體上就是我為什麼要拍這一部戲。

六點理由說了以後，我非常感謝當時的副秘書長吳俊才先生。當然他不能夠不尊重當時的文工會主任周應龍（1980 年擔任），也不能夠說是完全聽周主任的意見，而不接受我的意見。後來他採取了中庸之道，所以保住了這部影片，不禁演，但要修剪一些片段。實際上我只修剪大概半分鐘，而外面不知道的人說《蘋果的滋味》有修剪風波。

所以影片發行了以後，無論直接的效果、間接的效果都非常之大。

這部影片可以說是：難產的孩子有出息。生產的時候的確很困難，好多人認為影片禁演了，明總你大概就完蛋了，要下台啦！那你們母子就同歸於盡了。好在啊～母子都還平安，要感謝大家支持這部影片。當時它的確產生了某種化解社會對立、彼此誤會的功能，至少逐步性的達成了某種效果。

這部影片叫好叫座，大家的信心又得到再一次的加強，所以《光陰的故事》培養了四個年輕導演，《兒子的大玩偶》培養了三個導演，兩部影片培養了七個年輕人。編劇、演員已經慢慢形成一個新的團隊、新的力量了。

接著就是楊德昌導演的《海灘的一天》。楊德昌也是慢工出細活，那部影片的成本要上千萬，因為他花的底片太多太多了。我要求品質，但預算一定要合理，不能浪費，也不能天文數字。這個戲拍下來，片長 2 小時 48 分鐘，這對我又是一個痛苦的考驗，戲院不接受，中影公司內部反彈聲音也很大，戲院很現實，沒有把握它不接受。

在這樣的情形下分析利弊得失；假如把影片剪到兩小時，或是 1 小時 40 分鐘，影片會變成什麼樣子？支離破碎，沒有完整的劇情，那也完了，不可能好。想想別人看了都看不懂，連接不起來，也會挨罵。保持原來的不剪，中影業務部發行影片的人會反彈，外面院線會反彈。考慮的結果，我還是決定提供一部完整的劇情，使觀眾滿意。

要知道導演每修剪一個鏡頭，等於是割他身上一塊肉一樣的心疼。我是軍人出身但不是軍閥，回來的第一步，就在中影公司內部開會。跟大家分析，剪到 1 小時 40 分鐘或 2 小時，可能是什麼結果，保持原版，稍微修剪一點點，變成 2 小時 46 分鐘，不影響劇情。大家都懂得道理，採取對我們有利的途徑。這樣考慮的結果，內部反彈的聲音沒有了，

至少我們對得起觀眾，中影有這個責任，要給觀眾提供完整劇情的影片，至於觀眾接不接受，這是觀眾的事。

然後我們把發行的院線找來，先問戲院經理：戲院成立多久了？你從事這個發行工作，你結婚生子置產的錢，是不是從電影來的？你們的錢都是從電影觀眾手上一張票、一張票送來的，現在有這個機會，要不要做一點回饋呢？你們應該支持、應該感謝中影公司，願意花這麼多錢製作一部好的影片，使你們有機會回饋觀眾，你們是拒絕呢？還是接受呢？

最後雖然沒有完整的院線，勉強湊了非正式院線的戲院，在台北大概湊了四、五家，加上郊區的幾家，配合起來大概有八、九家來發行。這是很可憐的，但是台北票房就達到 900 萬以上，在全省就可以淨收到 900 萬，約莫是這樣的比例。花了 1000 萬左右，第一輪就收回來 900 萬，算是很成功的，尤其這部影片創出了一個新的話題，打破一種傳統，就是「文藝長片觀眾不容易接受」。觀眾大多是青年學生、知識分子，證明了好的電影，知識分子、青年學生都可以接受。這又給製片提供了一個新的認識，也是一種鼓勵。

連續四部下來，邵氏公司總裁邵逸夫先生就說，明驥不是學電影的，怎麼在台北搞一個新電影的製作、新電影時代的開始。就叫他的經理找《小畢的故事》、《光陰的故事》、《兒子的大玩偶》、《海灘的一天》這四部戲。他從香港來了一天一夜，把四部戲看完。他很肯定我們，因為電影整個的轉變，他也有感覺了，覺得我們這種轉變是對的。

編劇、作家

小野

後曾任職華視總經理，對於社會運動以及教育改革等議題都積極參與。

1980年擔任中央電影公司企劃，參與推動了台灣新電影的浪潮，

我始終覺得在中影上班的八年，民國 70 年到 77 年，是個很奇怪的八年，因為這八年，剛好是台灣面臨從戒嚴到解嚴的這個過程，所以是個很奇特的年代。

當時中央電影公司的總經理明驥來找我，問我想不想來上班？他說，你就來當編審啊。吳念真已經來了，比我早半年進去。那時候我問了一些朋友的意見，文藝界的朋友分兩派，一派說中影不要進去，進去之後你死定了，因為它是一個龐大的公務機關一樣的黨務機關，你不會有什麼作為的。另外一派就說你應該進去，因為我們已經毫無所為，什麼也做不成了，你不進去也是這樣子，進去說不定還有一點機會。

當時有一個人說，你不進去的原因是，它完全是國民黨的縮影，裡面非常複雜，所有你在外面看到的社會狀況，在中影裡也一樣，所以你進去沒有希望。可是另外一個理由是說，它擁有托拉斯一樣的東西，它有片廠、有沖印廠，還有戲院，只要一發動起來，是唯一能夠完成東西的地方。

我的性格裡有一種特色，就是會給自己擬訂很多計畫，我記得剛進中影的時候，蠻天真的在筆記本上寫，自己還不到三十歲前，要反封建、反這個那個……，希望自己的肚皮不要大起來，希望能夠打敗

封建，然後寫了「白鴿計畫」，給自己擬訂一個白鴿計畫。之後我要開始號召台灣所有文化界的人，號召年輕的電影工作者來這個機構做事。可是吳念真就抱著比較悲觀的看法，說他已經做了半年了，什麼都做不成。他說，這個機構已經進入停頓的狀態，這半年來他提企畫、提案子都過不了。

我後來才發現，因為中影是隸屬於國民黨文化工作會下的一個小單位，看起來是一家很大的電影公司，可是職權很小，每一個計畫都要通過文工會的審查，批示、同意，再退回來，這個案子才能執行。

吳念真當時還是半工半讀的學生，晚上讀輔仁大學會計系，白天來這邊上班。他告訴我說：「如果不來中影的話，我是在台北市立療養院管理圖書館的，反正是一份薪水，白天上班晚上唸書。」當初明驥把他挖來，他因為喜歡電影就來了。當時他告訴我：「也許我畢業後就要離開了，所以這個機構不管怎麼樣的封閉、怎麼樣的不拍片，我就當做是打工也沒關係嘛！」

而我是背水一戰，我不是來打工的，因為我已經放棄了我以前唸的生物跟分子生物，放棄了我所學的東西，我想做電影，而且必須待下來做，否則沒有前途，沒有別的出路了。

既然來到中影也沒有退路，非做不可，你當時怎麼突破這個困局的？

我記得我們寫《光陰的故事》的企劃案，闡揚整個台灣、國民政府的德政多麼好，台灣經濟起飛，我們的童年時代如何成長、進步到現在，完全是拍馬屁的那種寫法。而且預算非常低，找四個導演，目的是表彰政府在台灣建設的成果。《小畢的故事》也一樣，是個鼓勵從軍報國的勵志故事，其實《小畢的故事》哪裡有從軍報國，最後小

畢被人家一刀殺死了。

當時這樣寫就可以過關了嗎？

當然還要不斷試著說服文工會，我們現在不拍片不行了，因為公司這麼大，不能不拍片，我們是不是可以拍便宜一點的電影，用一些年輕導演，就算失敗了，所賠的錢跟前面來比微不足道。前面幾年的大戲都是幾千萬嘛！三部戲大概加起來有一億多，我們一部戲才400萬，就算全部賠光才400萬，他們終於找不到理由不給我們拍。我們的理由還是表彰政府的德政啊、從軍報國啊！沒想到那兩個故事（《小畢的故事》、《光陰的故事》）當時的票房非常轟動。

你用這樣的方式在企畫案上動手腳，或稍微妥協一點點，以換取實質上的拍片空間。當片子出來之後，跟他們預想的不一樣，在控管那麼嚴格的年代裡，你不會有壓力嗎？

我的想法是，電影如果推出來反應不錯、輿論不錯，或反應很好的話，通常管理單位很難去壓制你。那《小畢的故事》就屬於這一種，雖然當初你講的是從軍報國，可是裡面畢竟也沒有涉及到非常敏感的問題。譬如說，它講的是一個典型的台灣家庭，一個外省老兵娶了一個本省太太，生了一個孩子叫

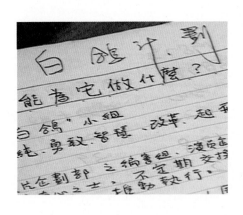

小畢，他的成長、他的歲月，雖然風格非常文學性，雖然沒有從軍報國，他也覺得還可以接受，甚至於還覺得我們打了一個勝仗，票房非常非常好，新聞局還召見。當時的新聞局長是宋楚瑜，他召見《小畢的故事》工作人員說，替國片爭光！因為票房很好還參加了國際影展。那時侯孝賢、陳坤厚、朱天文這股力量就加進來了，等於說內外剛好有一股力量一起合作。

　　《光陰的故事》倒是比較自覺性的，覺得導演應該要找年輕人，報給文工會的故事，是講成長的故事、講經濟怎麼繁榮。找導演的過程非常慎重，印象中我們開了一個會，把所有拍過電視的導演，跟拍過金穗獎的作品，都在會議裡面放，讓大家辯論，最後我印象非常深刻的就是楊德昌、柯一正，這兩個人都拍過台視的《十一個女人》（張艾嘉製作），他們的作品非常犀利，這兩個人是不錯的。張毅因為在中影當過電影《源》的編劇，辦過影像雜誌，也像是一個改革者。還有一個就是陶德成，算是蠻自覺性的準備要開始了。

　　這四個導演拿故事去，各自按照分配，你拍童年、你拍青少年、你拍大學、還有退出聯合國，還有一個就拍現代都會。基本上，還是沒有太違背或觸碰到禁忌，拍出來之後也非常好。票房沒有好到說爆滿，可是也是好到超過過去的電影，觀眾大排長龍買票。

　　我還記得以前在中影的時候，真善美戲院一定是演西片，中國戲院是演中影的首輪，好像是旗艦戲院。被大家認為是台灣新電影的第一部《光陰的故事》，一開始大家都很不看好，所以在中國戲院只排了一個禮拜的檔，下一檔已經排別人了。我當時完全被騙，結果《光陰的故事》票房非常好，我就跑去找總經理明驥。我說，不行啊，我

們只演一個禮拜，明明票房這樣子，怎麼被人家出賣了，簽了一個禮拜而已！因為他是總經理，在當時有點權力，就強迫真善美的一個廳來演《光陰的故事》。

我記得我整個人興奮到不太敢相信，為什麼？因為那時候拍出來還被大家當笑話看，擔心四段接不起來。大家都說哪有電影這樣子的，四段不同的主角、故事，只有一個東西一樣，就是「光陰的故事」這首歌從頭串連到尾，大家都說音樂真的很好聽、名字也不錯，而且剛好觸碰到整個時代的感覺，其實四段影片風格迥異。

那時候輿論幫了我們很大的忙，當時也開始出現一批新的影評人，好像所有影評人都有執筆權了，像黃建業、張昌彥、焦雄屏這一批國外回來的也好、在國內屬於改革派的也好，他們佔到位置了，寫了一些文章來捧這個電影。我記得為了宣傳，還找司馬中原、白先勇等文學作家來助陣，他們都說這部電影非常清新。所以整個電影做起來沒什麼問題，也沒有敵意。真正產生對抗的是下一部，就是《兒子的大玩偶》。

我進中影上班的時候，其實對政治是不敏感的，我是那種典型的唸理工之後出國的熱血青年，當時幾乎每個人都加入國民黨。其實現在回想起來，當時國民黨也有新舊之爭，像宋楚瑜是新聞局長，跟當時的文工會主任是兩個代表，那種……好像國民黨內部比較開放跟保守的競爭，那時候大環境其實非常肅殺，因為美麗島事件也不過發生了一、兩年，所有的反對運動幾乎被消滅，剩下零零星星的一些戰鬥，像一些小雜誌還在生存。

所以如果現在要我回想那個時代，我們的機會就是大家太沉悶了，而且太過壓抑了，一直想要突破。我覺得是社會力救了我們，當我們很努力的做出這個東西的時候，社會給我們的評論是相對的，大家一

直說《小畢的故事》不錯啊、《光陰的故事》不錯啊，給了我們鼓勵和鼓舞。

我那時候跟吳念真開始討論說，我們可以拍一點鄉土文學了，一開始我提七等生，七等生有很多小說都很有電影感。吳念真就說黃春明不錯，討論到最後，吳念真說他猜這個案子過不了，因為他以前就提過陳映真、黃春明，都沒通過。陳映真在當時是政治犯，黃春明是鄉土文學作家，他們不會鼓勵這個的。

可是經過了《小畢的故事》跟《光陰的故事》，我覺得時機有點成熟了，於是試著硬著頭皮，提黃春明的三段小說，〈蘋果的滋味〉、〈兒子的大玩偶〉、〈小琪的那一頂帽子〉，改編成電影。我們的理由是：政府鼓勵我們拍一些電影參加國際影展，那時候新聞局的確有一股力量，希望台灣能生產一些電影參加亞太影展和國際影展。我們就用這個做藉口，企畫案寫得非常偉大，國父曾經說過什麼以蒼生為立命……，我還用了國父講的一大段話，其實鄉土文學跟國父有什麼關係。所以我們參加亞太影展，要以台灣的鄉土做為基礎的故事。

當時找導演也是有一點誤打誤撞，本來想找的不是新導演，是想用中生代導演，就是林清介、王童這種中生代導演，可是中生代導演當時都有工作，他們也不想拍三分之一的影片。這時候對我最大幫助的是侯孝賢，他站出來說這構想不錯，我來拍一段，然後另外兩個找新人。

找新人蠻難的。因為不會永遠找得到楊德昌，不會永遠找得到這麼多有才氣的新人，於是侯孝賢開始加入這個計畫，也開始從金穗獎得主裡面挑，逐漸找到兩個人，一個是曾壯祥，一個是萬仁。萬仁跟曾壯祥回憶起過去那段，都說不敢相信電話拿起來，就是一個機會來了！以前聽說中央電影公司要層層審查，怎麼會有從天而降的機會？

其實我們當時是覺得環境有一點成熟了，公司也願意支持，就這樣來了兩個新人，拍了《兒子的大玩偶》。

找萬仁、曾壯祥跟侯孝賢來做的時候，他們的想法都是：我全力拍一個我個人風格的東西，不會考慮尺度。他們不曉得那時黨政尺度其實還是很嚴的，我們只是在走刀鋒的邊緣而已。他們以為說環境開始自由了，就按照自己的方式拍。我記得萬仁《蘋果的滋味》那段，跑去已經被拆掉的台北十四、十五號公園找最破爛的、最貧窮的房子來拍，拍當時的居民。那個故事最諷刺的就是，居民被美軍撞到還很高興，因為被撞之後，還可以在美軍醫院吃蘋果，真的非常諷刺台灣那個年代的貧窮跟美援。

沒想到拍出來之後，內部一看覺得有問題，立刻有一封來自影評人協會的檢舉信，說這部電影怎麼可以拍成這樣子？怎麼可以污衊我們的政府！污衊我們的國民黨！簡直在挖國民政府在台灣的牆角，把一些最不可告人的拍出來，這跟中央電影公司原來想扮演的角色是絕對衝突的。

文工會主任就講話了，他在某個試片會上終於發飆了！他們沒有想到當時台灣社會其實已經經歷過鄉土文學的論戰，已經有一些深厚的基礎在支持這些東西，當時的文工會，忽略了台灣社會民間的力量已經起來了。我印象中，文工會辦了一個《兒子的大玩偶》的試片給審查委員看，請了很多大老來。那時候文工會的權力真的很大，登高一呼，所有的博物館館長、教育廳長、學者都來看。我們事後形容那是一場鬥爭大會，準備把片子放完之後，由他們的嘴巴說出來。他希望是由他們的嘴巴說出來，這個片子不能演。

電 影 小 檔 案

兒子的大玩偶

1983 年上映，侯孝賢、曾壯祥、萬仁執導。根據黃春明的小說《兒子的大玩偶》、《小琪的那一頂帽子》和《蘋果的滋味》改編的三段式電影，推出後在票房與口碑上皆獲肯定。

當時，我跟吳念真就坐在後面等待審判。電影播放的過程中，每一個大老座位旁邊都有一片西瓜跟一罐可樂。我為什麼印象這麼深刻，這個畫面太深刻了。其實這個片子拍得很好笑，小人物的幽默，很辛酸又很好笑，結果好笑的地方竟然沒有人笑，只有我跟吳念真自己在那邊笑，笑一笑，又告訴自己說不要笑了，因為鬥爭開始了。黃春明跟一些人已經在門口走來走去，焦慮不安。他覺得國民黨鬥爭又開始了，而且沒想到是來自一部電影。

我記得看了一半就離開了，因為我正在籌備下一部戲《竹劍少年》，跟張毅合作，我負責編劇跟製片，他負責導演。試片後，發言的內容我沒有聽到，吳念真還留在現場，事後他告訴我，大致上就是說片子拍得是不錯啦！參加國際影展是有問題的，就不要參加國際影展了。因為根本在講台灣人很窘迫，沒有什麼好宣揚的，而且一定要修剪，一定要修剪才可以上。就是修剪《蘋果的滋味》那段裡面比較貧窮的部分。

這部電影卻因為這樣反而**轟動**，因為被修剪反而造成**轟動**。為什麼呢？就是回到我剛剛講過，整個台灣很壓抑，正想找一些議題來發洩，事前我也知道這個題材終於碰到了國民黨政權的臨界點，因為之前的電影故事沒那麼敏感嘛！可是《兒子的大玩偶》絕對是一個試金石，失敗的話，可能我們都完蛋了，可能會被驅逐，離開這個公司，如果成功的話，台灣社會就接受這樣東西了。

所以事前我就拍了一張沙龍照，找了侯孝賢、萬仁、曾壯祥、我跟吳念真，還有作音樂的溫隆俊，很悲壯的，覺得我們大概會遭遇到媒體的支持，或者被圍剿，事先拍了一個沙龍照。我從來沒有那麼自覺性的做過一件事情就是，趕快拍一張照片，說不定這會是一個可以留念，或者是一個歷史事件。那是事先拍的，片子都還沒拍完，就有

點預感這個片子可能會觸碰到國民黨最大的禁忌，那時候的想法是：案子已經過了先做再說，而且機會難得。

那天試片後，我們各自打電話去求援，我打了幾個電話給報社，我有一個朋友陳雨航，他剛好在《工商時報》，那時候詹宏志、陳雨航這群朋友都在《工商時報》，《聯合報》記者楊士琪她就非常的憤怒。我們打電話出去求援說，這部電影可能要禁演，如果輿論不支持的話，我們可能全部會完蛋。

第二天早上，我陪張毅去綠島拍《竹劍少年》，打開報紙就看到我們那張沙龍照片登出來了，而且說是「削蘋果」事件。現在回想起來那是個關鍵點，所有媒體一致的撻伐，撻伐文工會太保守，國民黨也不全都是這樣的想法，當時還有很微妙的政治背景，那時候國民黨並不是只有文工會這樣一個勢力，還有一個勢力是宋楚瑜所代表的新聞局。他找了一群影評人來看，都覺得不錯，送到德國曼漢姆影展參展，所以在那樣微妙的政治夾縫中，我們安全過關了。而且在全民的支持下上片，票房創下好高的紀錄，大概兩、三千萬票房。所以，「削蘋果」是好是壞呢？這一削，反而使片子知名度大增。

後來企劃部的經理就說，小野你不太懂政治，其實這是一場暴風雨的前夕，我們極可能被全部剷除，全部被換掉，所以你要小心，下次不要再做這種東西了。

隔年我們公司總經理換人，明驥要離開了，有人懷疑他是不是替我們背黑鍋？這我不知道，我覺得最悲哀的就是，離開時國民黨會給他褒獎，列舉功勞什麼的，結果對於我們拍的新電影隻字不提，提的還是早期拍的宣揚國家形象的影片，對於他所在的這段歷史，後來證明是最精彩的這一段，反而隻字片語都沒有提到，就知道當時的氣氛。

導演張毅曾經說過一句話，台灣新電影好像提早了十年發生。照理說，一個社會有新電影應該是在解嚴之後、開放之後，很蓬勃的社會力量整個釋放出來的時候。那應該是九〇年代呀，不應該在民國七十年那時候，因為當時距離「美麗島事件」也只不過才一年，所有反對運動的人都被抓起來了。所以我覺得那是一個很壓抑的年代，怎麼樣想都不可能在這樣一個機構拍出這些寫實的電影，比較關心邊緣生活或成長中，一些不可為外人所知的故事。沒想到台灣社會解嚴以後，社會整個釋放出來以後，電影反而陷入另外一種混亂。

為什麼要叫「削蘋果」事件，對我個人來講，我想是滿重要的。我當時對政治其實沒有那麼注意，希望拍的題材都是當時社會上發生的，當時的一些氣氛、一些事件，所以很容易就會揭露當時社會的狀況。講到這個片子，應該從題材的選擇開始談，1983年離鄉土文學論戰不久，鄉土文學是本土還是外來的中國人？在文學上先有這個論戰。停息了以後，我們才開始拍這部電影。黃春明在本土派是一個非常重要的人，用黃春明的三篇小說來拍，這裡面的意義相當重大，當然引起大家的注意。

導演
萬仁

作品充滿對社會正義的發聲；重要電影作品有《油麻菜籽》、《超級市民》、《超級大國民》等。台灣新電影時期重要導演。1983年執導《兒子的大玩偶》中《蘋果的滋味》一段。

那個年代在中影拍片是一個千載難逢的機會。我們算是戰後二代，也算是知識分子，尤其在國外唸書，看過很多這類電影，當然很多在國內是禁演的，這讓我們在思考上會有很大的不同，尤其透過影像，透過故事。而《蘋果的滋味》又是反映當時美軍協防台灣時，美國跟國民黨政府之間的微妙關係。事實上很多第三世界國家幾乎都是反美的，但我們是接受美國文化的，但是假如要說這個本土、這個國家是被美國參與的，你會很抗拒。那個年代台灣太親美了。

黃春明這篇小說是諷刺式的，當初選定這個題材的時候，我心裡其實沒有那麼大的衝擊或期待，只是想在自己的第一部片子裡，怎麼

樣把鄉土的東西拍出來。

試片的時候，大家第一個反應是，「啊！國民黨竟然可以拍這種片子？」再來就是被批判，黑函也出來了。那時候本土這兩個字還沒被掛在嘴巴上，我們很自然只是呈現出少年時代的懷舊，因為這種情感，才跟本土生長的力量結合在一起的，尤其是去過國外的感覺更強烈。

但是，在這個節骨眼上由這個片子來引爆，會有兩種情況，一種是禁演，那時候對中影來講，事實上不難，因為是它拍攝，它可以不演。第二個就是大量修剪。其實黑函也很好玩，我看過那個黑函，因為是用公文上去的，吳念真、小野都看到，明驥都批了。上面有很多建議，哪裡要修掉，比方說十四、十五號公園的日本軍官墳墓，因為那些從山東坐船過來的外省人，來台灣就住墳墓上面，他們建議一定要大量的修剪，因為家醜不要外揚。

第二個就是跟我們盟友有關係的盡量剪掉。第三個其實我覺得最好玩，就是最後那個工人在咬蘋果的時候，有一個表情，好像有點好吃，可是又笑起來，這是反諷，但是他希望有一個註解說，男主角吃了蘋果後，覺得味道沒有想像中的那麼好，所以大家就有不同意見……，我覺得有點像以前的片子，只要男主角是壞蛋，逃過法律制裁以後，後面一定會加「法網恢恢，疏而不漏」，而觀眾在下面哄堂大笑。因為劇情不是這樣的，那是很制式的想法，可能我們還很年輕，當時絕對不能妥協。

我看到公文之後，打電話給《聯合報》的楊士琪小姐，我跟她也不是深交，她說你有沒有證據？我說有。因為她是新進記者，也是很衝的，所以就把它登出來了，再加上《中國時報》跟進，這件事情就開始炒起來了。那天公審的時候，我記得吳念真勸我不要去，因為我非常衝動，所以那時我跟黃春明在外面等，他們在裡面，出來以後，

我記得好像吳念真哭了吧。我覺得很荒謬，一部電影為什麼會到這樣的地步……。當時總經理明驥人蠻好的，他也受到極大的壓力。所以後來我跟廖慶松講的時候，氣的沒法發洩，就一直踢他的垃圾桶。

現在回頭看 20 年前台灣新電影的浪潮，你最深刻的回憶是什麼？

我 33 歲碰到李行導演，我小他 20 歲，我現在的年紀剛好是他那時候的年紀。那時會覺得他們是老導演、資深導演。我覺得是被媒體硬切割成資深導演跟新銳導演，那時對新銳導演這個名詞不太以為然，我認為新導演或許適合一點，新銳，好像那時候老導演就是老掉了。以現在的心情來講，會常常想起那段時間，20 年一晃就過去了。

現在我也算是老導演了，我的不以為然可能就是在這裡。電影就跟繪畫、詩歌一樣，都有一個階段，我們不像大陸分成第一代、第二代……第四代，台灣就是硬在那時候出現所謂的新電影，那也是一個蠻特別的事，第一就是以往既有形式的電影沒落了，剛好有這個機會出來；第二個就是，為什麼過去二、三十年的真實故事都沒有拿出來拍？甚至禁用台語的時候，所有的東西都是被扭曲的，在戲劇裡面，語言是非常重要的，跟角色、故事同等重要。這幾項都被扭曲的時候，我們那時候就有機會了。我們都是 1950 年前後出生的，而且很多人剛從國外回來，不管是本省籍、外省籍，都有共同的童年，都是會讓你懷舊的。而且那時候的政治環境會讓你想說話，不是憑空想像，而是很真實的。大部分導演都是第一次拍戲，你的第一部電影很容易會把你的童年往事拍出來。再加上大家聚在一起互相支援、互相討論，應該是臭味相投吧。在那個時機裡，蹦出一點火花或是什麼的，我覺得那剛好在天時、地利、人和產生的一個值得回憶的過程，這是我現在的心情。

台灣新電影乘著青春與友情起飛

　　我曾經遇過一位中國的導演,他熱切地詢問我關於台灣新電影運動的種種,包括 1987 年那篇電影宣言。至今我難忘他激動的眼神,彷彿羨慕著台灣曾經有過這樣一場電影自覺的革命,甚至在許多攻讀電影、熱愛電影的人眼中,這曾是一場很美好的運動,就算到國外唸電影,講到亞洲電影時,也總會在課堂上學到這一章。但回到現實,回到這一群曾經參與的電影人身上,或許這不過是當年一群熱血青年集合友情、理想的一段時空交會,就這麼精彩的四、五年,卻深深的影響了往後三十年的台灣電影作者。

　　2002 年拍紀錄片《白鴿計畫——台灣新電影 20 年》時,我聽著許多導演回想起二十年前的那段日子,讓我印象最深刻的不是他們環抱著偉大的電影夢,而是當時那股一群哥兒們相知相惜一起拍片、情義相挺的氣魄。這樣的情誼在電影之外,也超越了作品,或許曾在《海灘的一天》裡露了餡,又在《青梅竹馬》中歃了血,但細細聽來跟電影一樣精彩。

　　影評人焦雄屏回憶:「當時大家有一種志氣,就是你一定要改變一些

事，你一定做一些事情替台灣開出一種新的道路，或是一種新的局面。那時候的年輕人的特色是相親相愛，有一種非常好的同儕情感，彼此在身份、階級、酬勞方面沒有計較，我覺得是一種非常輕鬆的、好像需要很多革命的一種感情，跟世界上各種新電影運動發起的年紀是很接近的，一種新的勢力，年輕人希望改變電影史的活力。」

這一群年輕人分享著自己的成長經驗，疑惑著看望當代的困境，當然也懷抱著對未來的夢想，於是一部一部電影就此開展。那是一個態度與情份超越形式的年代，或許也因為許多商業電影的片商遠走香港，因為中影要省成本，因緣意外又巧妙的讓這群人站上了電影主舞台。他們開始茁壯，有自己的想法，最後想走自己的路，他們撐不起商業市場留下的空缺，也沒有足夠的資源能頂起正在崩塌的電影市場，但他們的信念益發堅定，電影不再只是換算票房，而是摻雜著對人文的關懷，對社會的反省。只是當時這群年輕人應該怎麼也沒想到，他們將陪著台灣電影走向往後近二十年的市場低潮期，只剩下把理想當材燒，撐著讓台灣電影不死。

導演、演員

張艾嘉

金馬獎、香港金像獎雙影后。1973年參與電影演出至今，

無論在戲劇表演及電影、舞台劇的編劇、導演工作上都有傑出作品，

更跨足音樂領域出版多張專輯。現為金馬影展執委會主席。2015年最新代表作為《念念》。

我剛開始拍電影的時候（1973年）是快樂的、無憂無慮的，當然我也很幸運，到現在來講橫跨了三個世代。我的意願就是我一輩子要做這個工作，就是電影。

當初覺得說我是個演員，對我來講就是表演藝術，可是剛進這個行業的時候，發現當時這個行業蠻缺乏一些教育的，就是沒有什麼演員訓練班，有的就是那種很古老、很舊式的演戲方式。我是受美式教育的，天不怕地不怕，反正自己也不漂亮，那就只能靠演戲吧！

後來拍了兩部瓊瑤的小說電影，一部是《碧雲天》，另一個是《浪花》，可是我演瓊瑤的戲的時候，就覺得蠻辛苦的，辛苦的原因是覺得那個戲跟我們的時代，有好大的差距感。我怎麼去講她寫的那些對白？為什麼都沒有像我們這個年代的年輕人講的話呢？總覺得這些角色離我很遠很遠。

後來妳會和宋存壽導演一起製作電視單元劇《十一個女人》，也是這樣的一個情緒延伸過來嗎？你想找到一個可以表達你自己的方式？

對。因為大家在這行，要的東西都是所謂漂亮的面孔，可是也慢慢看得到觀眾已經開始累了、疲倦了。二秦二林可以維持那麼久，也

是因為後面一直沒有人上來嘛。

　　當我覺得自己沒辦法在電影上有突破的時候，我就轉到電視，那時候很想做一個節目叫《女人·女人》，就開始去找資料，正好在書局看到了一本書叫《十一個女人》，每一個短篇故事我都覺得可以變成一個劇，正好那時候我在電影圈也導了第一部電影（《某年某月某一天》1981），非常的失敗，心裡知道自己對拍片還是懂得太少了，所以必須再學習。後來想不如用電視來試試看，我認識那麼多年輕副導演，還有很多國外回來的年輕人，幾乎都沒有什麼機會去取代當時的導演，那我就想說，我們就來做一個電視的東西，至少風險比較小一點，在那個時候就用了這個方式來實驗，總共做了十一部。我覺得有的時候比較不懂事，或者無知一點，才可以闖出一個天下，因為你才有那個勇氣嘛！不然太會算，算得太精準，就真的做不出新的嘗試。

　　後來那個結果我自己都很驚訝！很驚訝的原因是：怎麼那麼好呀！而且到現在為止大家還在講《十一個女人》，我自己真的是蠻驚訝的。那時候大家一起做那些事情，那種團結的力量，是現在見不到的。柯一正也好，楊德昌也好，宋存壽導演是很穩的，甚至焦雄屏那時都有來幫忙過。大家沒有分說，今天你拍你的我拍我的，是全部人每天在coffee shop 那邊進來就問說：「你今天怎麼樣？你那部怎麼樣？」然後大家就開始幫忙。那個導演發生什麼問題，另外一個導演就要頂上去，甚至到剪片子的時候，可以三個導演坐在剪接室裡面一起討論。

後來幾個導演去拍《光陰的故事》，你也變成其中第四段故事的女主角，當時你有覺得有一個不一樣的電影浪潮要開始發生了嗎？

　　我倒沒有特別的那樣感覺，因為大概在這個行業太久了，1982 年

的時候，我已經入行十年了。所以並沒有感覺到很大的一股力量要改變什麼東西，只覺得這批年輕人終於有機會了。

我覺得電影就是應該多元化，我不認為李行、白景瑞、胡金銓就應該淘汰了，我覺得電影市場就應該有多元豐富的面貌，才會令觀眾有選擇的機會，現在電影的問題就是太單一了。

其實《光陰的故事》最開始，其中一個導演是我，後來段鍾沂先生跟我說，這個戲你不要當導演，你當演員，論資格、論名氣的話，一定是我比較大嘛，可是我真的沒有覺得說我一定要幹嘛，就說好啊！

後來張毅就跑來跟我講故事，要我穿著內褲走來走去。他說錢很少喔！我不知道他給出 10 萬還是 20 萬台幣，反正很少，中影開價一定先殺你一半以上，當時也覺得無所謂，只覺得說能夠讓更多人出來，就是最快樂的事情。所以拍完《光陰的故事》我也覺得很開心啊！但卻也是一個惡夢的開始。

就是說，讓一些年輕人去發揮才華以後，有些外國影展的人，焦點開始轉到這些年輕人身上，讓這些年輕人突然之間就跳得很高，像侯孝賢、楊德昌當然是最明顯的，就變得有分派了，原來那個團結的精神很快就變了。

我記得我那時在新藝城做總監，幫楊德昌做了《海灘的一天》，就已經隱隱約約的感覺到，這群人表面上看起來還是團結，可是可能會有問題。後來離開新藝城，也是我離開台灣電影圈的時候，我講過一句話，「我很想看十年以後的這些人，是不是還是那麼的團結？」後來我改口了，說一年以後再看看吧！

其實他們算是蠻幸運的一代，加上那個時候正好外國影展突然之間起來，一下子把他們架高了，我覺得甚至於讓他們變得不快樂，拍

電影變得不單純了，因為已經開始要考慮到去參加影展，雖然大家都不會承認。當時其中一個導演拿劇本給我說，張艾嘉我跟你講，這個劇本將來國際影展一定可以上得去的。我就覺得好像方向錯了嘛！你寫一個劇本或是拍一個電影，如果已經開始有企圖心想得獎的話，我覺得那個戲已經失掉一份真誠，我就一直跟他爭辯這個事情。有的時候變成一個包袱後，就看你丟不丟得了這個包袱？一旦丟不掉，我就覺得很沉重。

那回到表演這部分，你跟過不同時代、不同風格的導演，自己現在演戲又創作，回頭看新電影時期的演員特色，能不能分析一下那個差別？我記得徐立功講過，他說他有一次去問張純芳有沒有不一樣，張純芳的回答很妙，她說以前演的時候，老導演就說盡量笑盡量哭，感覺多一點多一點，後來她拍那些新導演片子，導演會說不要哭，不要有表情……

其實我覺得是戲種的關係；譬如說以前演李行導演的《碧雲天》，如果我不要哭不要笑，真不知道那個戲要怎麼演，因為它的對白也好，它的戲劇張力也好，都不是這樣的走法的。可是一碰到楊德昌這種劇本，你很努力去演的話，你就死掉了。可能是每個年代的導演都有自己想表現的手法，令演員也必須要改變。可是我也並不全然認為新導演是對的，他們那種不要情緒的表演方式、壓抑的方式，其實是蠻抽離的，跟觀眾有距離的。只能說是部分寫實，其實都是導演腦子裡設計好的想法，然後演員擺進去而已，所以演員其實在某一些戲裡面，還蠻像個道具。

至於明星制度這個東西，當然我覺得也很可惜。像有一些我們那

個年代的導演，那個時候可能希望達到一個所謂的自然的狀況！可是什麼是自然？這都是蠻個人角度的東西，我只能說，那個年代的導演都非常的個人，個人主義非常的強，自我表現的慾望也非常強。

我覺得整個新電影期間的創作，有一個人應該是最重要的，那就是楊德昌。為什麼特別提楊德昌？那時候我們拍《光陰的故事》，他拍中間一段《指望》，我相信那段刺激了很多人，就是他用一個簡單的題材，一個女生初經的成長過程，但是他對感情描述的細膩，且用一個新的結構去說故事的方式，會讓很多人，包括侯孝賢，都受到刺激。就是說，他居然敢這樣子做！很多人心裡面想做的，突然間在那個時候宣洩出來，就是會被他激發。

例如張毅很會寫故事，但是在拍的時候，他也會想到，如果我要拍，在這個體制內觀眾會想看什麼？但是楊德昌用一個不一樣的形式這樣子講故事，突然間有很多人覺得說，為什麼我不敢這樣做，我甚至於敢更大膽。

所以侯孝賢後來的東西，行雲流水，像潑墨一樣那麼灑脫，就是《風櫃來的人》那個樣子，一部接一部；像張毅的三部曲或是《玉卿嫂》，這些描寫女性的東西，都會更大膽。我想最大的分野，是在突然間激發出一個新的創作力量。

那時另一個功臣就是張艾嘉，她跟宋存壽導演做《十一個女人》的故事，打算全部用電影工作人員去做電視單元劇，大概一半以上的

導演

柯一正

電影放映師可以隨意排列組合播映，可以產生120種不同的橋段、氣氛的故事，為其重要作品。
也參與多部電影演出。1997年的實驗性電影《藍月》將劇本寫成紅、橙、黃、綠、藍五本，
1982年執導《光陰的故事》中的《跳蛙》，是台灣新電影期間重要的導演。不只擔任導演工作，

導演都沒有拍過電視電影，幾乎都是從學院出來的，宋存壽導演敢帶，那麼有號召力，大家就開始參與。然後小野、吳念真正好在選導演，也是從那些作品裡面挑出像我跟楊德昌的。

我覺得那個時候很可愛的是，只要有一個導演準備了一個劇本，他只要打電話，大概會有二十個編劇、導演、製片聚在一起看那個劇本。然後很誠懇地把自己的想法說出來，這就像朋友喝咖啡聚會那麼簡單。

其實那時大家的想法都很單純，只是想拍電影，而且很想一直做一直做，所以我們在一起的時候，可以聽楊德昌講一個讓他很興奮的一部電影，那個電影可能只有 90 分鐘，他講了兩個半鐘頭，很仔細的去描述一些他看到的，以及他的想法。我跟他有一陣子只要吆喝就聚在一起，那時候就住在他家裡，我們就是要創作，在三個月之內，他寫了 18 個故事，我大概只寫了三個故事，我三個故事都拍掉了，他 18 個故事只拍掉一個，其他 17 個都丟掉了，都很精彩喔！從這裡可以看到他的創作力之旺盛。

那 18 個故事中，唯一拍成的電影是哪一部？

《海灘的一天》（1983）。那是他創作力蠻盛的時候。

我覺得「成長」一直是新電影中很重要的一個素材，很多時候一開始創作幾乎用的都是成長的素材。除非像早期的台灣或是後來的香港，我不要你的經驗，你只要告訴我，你拍的像哪一部外國片就可以了。那樣做，對我們來講那不是在創作，而是重複抄襲！

我們可以這樣做，當然也要歸功於製片公司蠻信任我們的，讓我們自己去找素材。有人喜歡拍鄉土的東西，或者像楊德昌非常城市、

非常現代，就算拿到現在都可以再探討，像《海灘的一天》，你看現在的女性還不是面臨相同的問題。就算是講女性素材，像張毅的《我這樣過了一生》（1985），跟萬仁的《油麻菜籽》（1984），現在都還可以拿來看，一個外省籍的女性，一個台灣的女性，她們的遭遇、她們的經歷以及她們的毅力，這些東西其實都可以拿來做比較，非常精彩！我覺得台灣新電影最精彩的，就是集合那麼多人在創作，不一定說篇篇精彩，但那個集合出來的群體作品令人興奮。

電 影 小 檔 案

海灘的一天
1983 年上映，楊德昌執導。張艾嘉、胡茵夢主演。以精密細緻的結構與劇作手法，藉兩個女人的一場對話，建構出三十年來台灣社會的整體面貌。獲得第 28 屆亞太影展最佳攝影，並入選第 37 屆坎城影展觀摩片。

像楊德昌連大綱都是用英文寫的，而且他的作業方式很不同，光人物的描述就比劇本還要厚，他給演員看，就等於是導演連這角色的爸爸媽媽是什麼樣子，都給你一個很仔細的背景。所以對我來講，我其實只是參與這個盛宴，就覺得蠻有意思的。因為有多少痛苦、挫折、努力在那裡面，我可以看得到這麼多人同時做很多不一樣的事情。

那個時候拍電影，會讓你們覺得有使命感嗎？新電影剛開始起來，無論是風格或票房都令人驚艷，不到十年，台灣電影環境就完全是另外一種樣貌了。甚至有人把台灣電影的沒落，加諸於這批導演，現在一眨眼二十年過去，你怎麼回望這段歷程？

我把我自己認為的過程講一下，我覺得最開始的轉變，應該可以由王菊金導演開始，他拍的《六朝怪譚》（1979）就算在講聊齋，其實說故事的方式已經開始改變了，只是他單打獨鬥，一個人撐一撐就消失了。

電影會蕭條，對我來講原因只有一個，就是台灣這個地方智慧財產權沒有被重視，我舉個例子，像《油麻菜籽》要上千萬的製作費，拍完以後要上片，會有人來談想買你的錄影帶版權，那版權費是多少？18萬。你願不願意賣？只保障半年內不會有人盜版，這是那麼早期的行情。而且那個殘害是一直到現在，因為是黑道在控制整個市場。包括楊德昌的《牯嶺街少年殺人事件》要上片的時候，那時電視已經有有線頻道了，有線台在他還沒上片前就做廣告，在上片的第二天要首播，中影去制止都沒有辦法，準時首播！

做創作的人面對這個問題，就跟現在的唱片業完全一樣，只是唱片業的遭遇來的晚一點，這些東西會使發行的人失去商機，為什麼呢？因為錄影帶一定會出來，即使是答應半年後才發錄影帶，可是第一個月在南部就已經先發了，只是台北暫緩而已。所以這個東西會讓大家覺得，看國片我幹嘛去電影院？看錄影帶就好了，對不對！

我拍電影《娃娃》時正值暑假，小野他們就很認真地打電話給台中的老師說：「因為放暑假了，你要打電話叫學生去看。」老師問片名？他說：「娃娃。」沒想到那個老師說，「喔～我正好有一捲錄影帶。」

遇到這樣的情形，就覺得我幹嘛做這些讓那些不肖商人得意？而且這是殺雞取卵，他們用這樣的方式，後來就不會再有東西可賣了。再舉一個例子，像《太平天國》，邱復生是吳念真的好朋友，他在他的戲院金像獎上片，到星期六就拉下來說片子壞了，片子壞了就換外國片，到星期一才把《太平天國》再拿出來，就是那種冷門時段才讓你播。

其實每一個創作者都希望他拍的東西每個觀眾都想看，這不是自欺欺人，而是這個題材對觀眾來說或許太沉悶，但是對他來說，可能是內心彭湃的激情要抒發出來，所以都會覺得我的題材是任何人都想

看的東西。就像在義大利一個小鎮的影展，《牯嶺街少年殺人事件》放三小時的版本，全場非常安靜地看完，結束後持續鼓掌超過五分鐘。同樣的版本在台北不一定有人看，但在這個環境會發生很多事情，像林正盛的電影也是，那時候放《美麗在唱歌》，在台灣票房也很慘，但在那裡到處有人說，我看了你的電影好喜歡。

電 影 小 檔 案

牯嶺街少年殺人事件

1991年上映，楊德昌執導。改編自真實青少年殺人事件。以六〇年代的台北為背景，透過一件情殺案，刻劃轉型期的台灣社會。獲得第28屆金馬獎最佳劇情片及最佳原著劇本獎。並在1991年的東京影展與法國南特三洲影展受到矚目。

　　我覺得這不是誰的錯，而是整個的文化已經變成是：如果大家只要周星馳，當然其他人都死定了！所以我們都有努力過，想呈現心裡的想法，對我來講那是最珍貴的東西。其實我現在不太在意是不是要繼續做下去，因為你沒有辦法去改變所有的人，或者是他心裡的想法。你知道現在的年輕人，盡量不看文字，他要的是速成。有一天我去書局，看不到司馬中原的書，以前他的書都是整套的，有一天去找他的書沒有了，完全是廁所鬼故事、軍中鬼故事啦！司馬中原不見了，我覺得司馬中原也不要遺憾，因為他在某一個時代佔了一個蠻重要的位子，而且，那成就是永遠的。

　　像朱延平我也一直很佩服他，當時他是個能把票房回收的人，他花一倍的錢，就可以讓兩個人繼續去拍，那是我一直以來理想的狀態，一部電影出去以後，能夠變成兩個導演可以拍的資金，兩個導演拍完，可以變成四個，那當然是最理想，如果一直有朱延平這樣的導演，資金就不會消失。當然這是理想狀態，現實很難。

　　其實真要講我們的成長過程，都非常的壓抑，比你老一輩的，或是爸爸媽媽跟你講的一定是不要去碰政治，我們正好又在戒嚴時期長大，心裡會有個叛逆的念頭，一直會想衝破這個關卡，可是你知道去

做了一定完蛋！那樣的壓抑或許也是個很大的動力，尤其是看到政局一步一步的改變，我們的經濟也在改變。

　　我相信我們這代的人不會抱怨以前很苦，而是覺得那個很苦很精彩，因為經歷過那些東西，知道什麼是珍貴的。那個時期連民歌創作都可能被禁，電影會被剪，那時不是有「削蘋果事件」，覺得不適當就要剪，我們是在那個時代成長的，會覺得其實變化蠻大的，很多人沒有嘗試過的生活，我們都經驗過，正好又到了一個可以完全紓解的時候，我相信會激發出最大的創作能量。

1987 年解嚴，對你的創作有影響嗎？

　　其實已經沒有影響了，因為那已經是自然而然的到那個地步了。不給你任何限制你反而不知道該怎麼做，限制越大，你更知道自己要做什麼，那只是自己把自己綁住了。

回想《光陰的故事》，其實我印象最深刻、到現在都還不能忘的，就是第一天開鏡的時候，到下午就開不了鏡，已經快打起來了，因為攝影師、燈光師就唧唧嘛嘛跟導演不能溝通。我覺得那是很有趣的，傳統的電影環境生態裡面，突然放了幾個毛頭小孩子，突然之間就有「你要聽我的」的感覺。相對地那個現場是一個很大的象徵，你已經看到一個新世代的來臨，全然的要改朝換代的感覺，可是如果過度地強烈的話，在後續發展上對雙方面都是不利的。台灣電影圈不同立場的人，後來一直走到一個漢賊不兩立的狀況，很可惜！我覺得應該是一個雙贏的局面，可是我們沒有做到這點。

導演
張毅

目前投身琉璃的創作與經營。後與楊惠姍合作的《玉卿嫂》、《我這樣過了一生》、《我的愛》，被稱為當時的女性三部曲。1979年發表小說〈源〉改編成電影，為他贏得第一座亞太影展編劇獎。之後參與中影《光陰的故事》，

我曾經在很早的時候，在一個沒有準備好、只是隨便發言的情況之下，談過一件事情，我說了一句很不該說的話：「我覺得電影它必須是商業的。」這話後來讓我被痛削一頓，罵我簡直是媚俗、拜金主義⋯⋯。後來我覺得應該要修正，我對電影的看法是：電影的產業性，必須在經營管理和在創作上是平衡的情況之下，才可能往前走，缺一不可。我們真的應該去仔細地了解這樣的問題。

所以你是當時這群年輕導演中，被外界貼上標籤──比較商業的一個？

我印象很深的事情是，《光陰的故事》在香港電影節的 party 上，就聽到在我背後某個香港的女作家公然說：「太好了，你們太棒了！前面三段太好了，就是最後一段，簡直是商業極了。」

你當下應該很生氣吧！

我很想一巴掌打過去！但忍住了。

回想我在世新的時候，在第一年拿了 8 釐米去拍基本習作，滿腦子要拍存在主義的電影，所以我會拍一個女主角這樣一直走一直走，走了三分鐘都沒有回頭。可是我覺得自己要成長，因為電影不是用談的，是要在挫敗當中，一點一點的學習。一開始要拍什麼電影我不知道，只覺得存在主義電影很好啊！為什麼不能拍《異鄉人》那樣的電影。可是你最後才知道，它是一個整體的文化深層的問題。滿腦子的卡繆，你想到的是法國的阿爾及利亞的那個時間空間，不是今天的台灣。

電 影 小 檔 案

玉卿嫂

1984 年上映，張毅執導。改編自白先勇的小說《玉卿嫂》，描述年輕寡婦玉卿嫂到大戶人家為小少爺容哥做奶媽，她常私下與慶生約會，沒想到慶生竟愛上戲班子小旦，讓玉卿嫂決定捍衛自己的愛情。入圍第 21 屆金馬獎最佳劇情片。

我前幾天才再看《玉卿嫂》（1984），至少現在再拿這個影片來看，還是有很高的評價……

會嗎？

會啊！那天《玉卿嫂》在影展特映的時候，好熱烈喔！

那你應該看看《玉卿嫂》首映的時候，大家出來一直搖頭，說一點什麼藝術的風骨都沒有。

真的嗎？

真的啊！你可以感覺到評論的感覺是不好的。

你會有壓力嗎？

　　當然會有。那個時候，我還記得報紙上登幾個影評人給你幾個燈，每個人第二天都要看幾個燈嘛！五個燈裡面我好像只有三個半。
　　對我自己來說，當我寫小說的時候，希望我的小說是暢銷的、是很多人看的，看完了之後會說好感動喔！我不希望，我的作品不賣但藝術程度很高，我希望我能夠是《紅樓夢》的曹雪芹，是《三國演義》的羅貫中，我可以去做路邊的說書人，講得台底下涕泗縱橫，這是我想要的。因為我從小就是在那樣的環境中長大，我希望我能夠說好的故事，我希望我的聽眾大家看得眼淚含在眼眶裡，我會幻想那才是一個導演最滿足的成就。

後來怎麼發想要拍《我這樣過了一生》（1985）？

　　當時〈霞飛之家〉的小說已經成立了，我希望的感覺應該說是環繞著楊惠姍的表演為主，在《玉卿嫂》的過程裡，我覺得楊惠姍蠻可惜的，因為在我之前她拍過的大概 119 部電影當中，大家對她的敬意到底是什麼？就覺得她的電影武打很多，是一個很有名的演員，我甚至在《玉卿嫂》之前，都不覺得她的表演到底有什麼樣的火候，因為那個時候年輕的導演，嚴格來講，對表演深沉的認識是不強的，會覺得表演每個人都會，所以我們才會用大量的非職業性演員。

可是我在楊惠姍身上看到，她的魅力其實是長期的苦練與學習，已經變成她的一種本能了。我在想能不能夠找到一個題材，以女性為中心，讓她有一個重新被認識的可能，有沒有辦法讓她回到很自然的生活裡面，讓她走在馬路上，大家都不認識她，可是她能夠一步一步地讓你領略到故事動人的地方。那怎麼樣讓她走在人群裡而大家不認識她？我就想那妳要不要改變一下？因為她那時候很有名，就是所謂的天使的面孔、魔鬼的身材，我說妳要不要試試看？對惠姍來說她樂於嘗試，幾乎沒什麼考慮就說好，願意試試看。

　　當然，如果今天我不是站在張毅的立場看《我這樣過了一生》，它只是一部很聰明的電影，因為它在開始的時候定位是很準確的，集合了它所有的優勢。譬如說，那是一個那個時代的市場可能會去看的電影，其次對於楊惠姍的表演是一個很好的話題，因為你想想看，我只要說她會增重 20 公斤，光是這個說法，在報紙上幾乎每三天就會上一次影劇版的頭條，這對電影已經是一個很了不起的正面得分的樞紐。對於導演來說 我覺得只是克盡職守而已，嚴格說來，它跟我理想中每一吋底片都應該做到的東西，其實差很遠。因為不善於溝通，所以我拍一拍還有什麼停拍的風波。

　　那時候印象裡最深的一件事是我被停拍的消息，第二天一打開報紙，發現電影處的處長公然代表群眾發言說：「像現在這些年輕導演就是要給他教訓。」你瘋了耶！電影處長公然說要給這些年輕導演教訓，要我把所有的來龍去脈全抖出來給大家看嗎？當時可以感覺到大家看這個電影，一方面就是，「糟糕了，停拍怎麼辦？楊惠姍這麼胖，廢掉了！」另外一方面說，「給他教訓啦！」你要給誰教訓？最後是給我教訓，中影逼著我寫了個切結書，內容說如果再發生超支事宜，要賠償所有的損失，否則的話我不能繼續拍攝這部電影。其實那不是

超支不超支的問題，我知道中影的法規裡有一條，超支的上下範圍是15%，那你要問什麼電影超支嘛，所有的那些包括《八百壯士》、《英烈千秋》超不超支？

唉，這個我都覺得是過眼煙雲，就像兩個拳擊手站在台上，你要挨得起打，最後簽那個條件，我覺得是兩手被架空了，被霹哩啪啦的狠揍一頓，我覺得我承受得了就承受，不能承受就算了。這個片子到最後得獎不得獎，我其實覺得很淡然。

淡然的心情是當時還是此刻？

算什麼呢？它得了（金馬獎）最佳影片、最佳編劇、最佳導演，可是我真的覺得沒有那麼大的意義，你站在上面，覺得它最有趣的事情已經結束了。那種你抱著機器、拚命地想要找到你要的那個畫面的感覺，已經過去了。你看到的，你也補不了，你覺得不好的，它都過去了。因為有一些畫面，我覺得它是我要的，可是有極大部分的畫面，我沒有機會修補它，它就是一個那麼不如意的永恆的遺憾。

還有一個讓你難過的，應該是當時影評戰已經開打，有人為《童年往事》抱不平，這對你們那時候的狀況，應該也是很受傷的吧！甚至有人傳出，為了要打倒侯孝賢，所以把票投給這部片？

我覺得這些都已經走過去了，已經走過去了。

那些都有可能，它在因緣際會之下，除了一個最佳影片是有爭論的，我覺得其他部分都不必爭論，因為後來據說楊惠姍（最佳女主角）好像是全數通過。它已經走過了，只是台灣電影的一個小小過渡而已，

真的沒有那麼重要了。

　　回頭來看，其實我最挫折的一件事情是，《我這樣過了一生》有一段就是楊惠姍年紀大了以後，她知道已經是癌症末期，有一天下午，她的女兒陪著她到街上走一走，到她們過去的附近街坊去，到她曾經墮過胎的醫院諸如此類。有一場戲，她回到她從前的表姊家裡去，表姊說：「不便跟你提，你從前那個訂婚家裡面的未婚夫給你來了一封信，我壓著一直沒有給你，信上還說叫你把他兩個女兒看看能不能弄到香港去……」那個話裡面的感覺是，三個女人其實都已經有另外一個滄桑，但她們坐在那裡不慍不火得在談一些事情，我自己很喜歡那段的感覺，因為我覺得當她要面對死亡的時候，要找一個歇腳的地方，要談一談過去，那對我是一個還蠻動人的一個過程。沒想到全部剪掉了。

　　費了好大力氣拍了，全部剪掉，我問為什麼？中影說這個時候不可以談兩岸通信的問題，前後大概差不多十分鐘左右的戲，因為這樣那場戲全剪掉，不需要徵求我的同意就剪掉了。

　　當時我不覺得我是一個烈士。《玉卿嫂》裡被剪掉一場床戲（因為楊惠姍把腳抬起來了），《我這樣過了一生》竟然也被剪掉這樣的一段戲，當時我都沒有吭氣，只覺得每一個跟我談話的人，新聞局、新聞處的人，我可以感覺他們根本沒有辦法替我做什麼，因為背後的政治色彩跟他的立場，是他無能為力的。所以包括像《玉卿嫂》那個事件，我其實是預備要去翻桌子的，根本預備去新聞局跳腳，可是去了以後，突然間看到電影處的那個人，我就覺得他的蒼老、他的無奈、他的那種歉疚，他想要道歉，又覺得他愛莫能助，我突然一句話都沒有說，就走了。

電影小檔案

我這樣過了一生

1985 年上映，張毅執導。改編自蕭颯的中篇小說〈霞飛之家〉。描述從中國大陸逃難到台灣的女人，最後遇到生命困境，用畢生積蓄開的「霞飛之家」餐廳，應如何處置的故事。獲得第 22 屆金馬獎最佳劇情片、最佳導演、最佳改編劇本及最佳女主角獎。

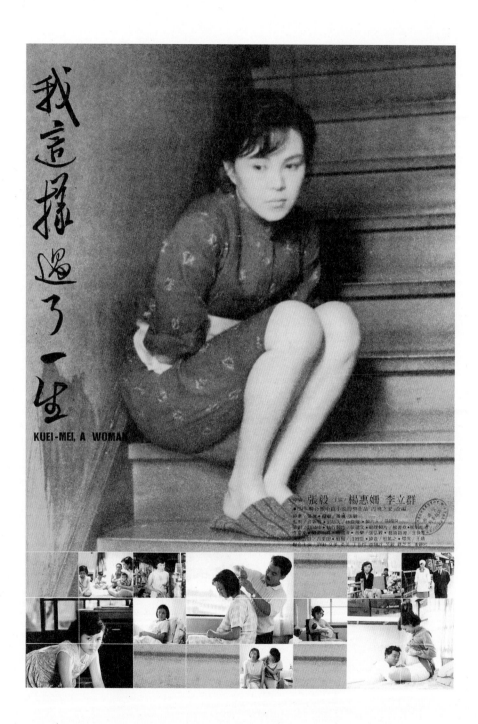

KUEI-MEI, A WOMAN

〈幕後檔案〉

訪問張藝導演時，楊惠姍也一起談，聊起兩人剛開始在片場合作的經驗時，導演觀點與演員觀點的碰撞，何嘗不是反映了那個時代中，新舊電影風格交會時所面對的火花。

張毅：

　　我們曾經在片廠上有過很多衝突，有一次是《玉卿嫂》裡面，我印象很深，大概是玉卿嫂追慶生，攝影機搖兩個人，出去之後跟著慶生沒有跟她，然後慶生出鏡，攝影機跟著那個空牆搖回來，搖到玉卿嫂，然後搖搖搖到她坐下來，蹲在牆腳下。她一直問我，為什麼你是空的回來？

　　因為對她來說，如果我在表演，我要看到我在畫面裡面，可是在搖過來的過程是她不在畫面裡面，是搖著那個空的牆回來。她一直跟我說她沒有看過這樣的東西。那這個解釋，其實我當時快要暈過去了，我覺得我怎麼去解釋，我要那個空的牆回來，因為我覺得反跳回來，就已經是她在的感覺，少了那個失落跟那個寂寞，可是在一個傳統電影語言裡面沒有這樣的東西。如果你是從電影的學習出身，你會覺得空搖回來其實很自然。

楊惠姍：

　　我覺得演員應該是很敏感的，這種環境（新電影後）的變化，演員經常是處在一個很不安的心理狀態下，我相信所有的演員，如果跟他深入地聊，這個不安是一直存在的。尤其像我們到後期自己很清楚，其實你真正想拍的想演的，或者適合你演的角色是愈來愈少了，你會花很多時間等待，因為我們創作的慾望很強，相對那個市場會很狹小的，都不是你能夠掌握的，這個感受是特別強的。

　　張毅他會花很多的時間跟我講他要的情感。因為我不是科班出身，我不是學表演的，所以之前那些商業電影對我個人來講，也是很有價值的，因為每部戲都是最好的磨練，而且我盡量嘗試演出各種不同的角色。

我覺得至少一直下來，我在其他的影片裡都很盡心盡力，因為我覺得有很好的機會讓你去學習，今天不管它的價值是怎麼樣，對我來說都應該全力以赴，因為我只能掌握到我自己的部分，至於最後影片的價值是怎麼樣？也許我沒辦法左右，可是我可以左右我自己。

　　到了《我這樣過了一生》，可以說是演那麼多電影之後，真的是一部讓演員很過癮的戲，任何一位演員可以演到這樣的戲，應該是很值得的。因為它可以讓你有發揮的空間，雖然它是一個很平凡的家庭主婦的戲，劇情也沒有什麼高潮起伏、打耳光灑狗血的戲，可是它可以讓你去把那麼平凡的一個家庭主婦的那個層次，包括走路的感覺，都是自己去觀察很多老人家走路，還有發胖人的走路的感覺去演出來的。

　　也許有人說，表演應該就是很自然的演出，在我個人的觀察裡面，我是覺得表演應該是經過設計之後的、很自然的演出，否則你只會演一種角色，那就是你自己，那是最自然的，否則只要你跳開，不再是你自己的時候，所有的表演應該都是經過設計的，只看你可不可以用最自然的方式去表演出來。

小野 作家：

我當初其實很想在中影造成一個風潮，不是想走一個偏離觀眾的東西，我覺得是一個時代，我很嚮往德國新浪潮，德國人全部跑去看德國人自己拍的電影，德國觀眾全部跑去看他們的新浪潮，新浪潮電影不是拍給少數人看的。我嚮往的是一整個時代的改變，而不是少數幾件藝術精品擺在那邊，把它當做藝術來欣賞，只是給少數貴族看的。其實我們多麼渴望，你的電影讓大家都看得懂，因為電影存在的意義就是如此嘛！作者論很難能夠生存，除非後來九〇年代到現在，有幾個導演的作品已經開始在全世界發行了，那又是另外一種生存的模式，但至少在我那個年代，我希望台灣的票房就足夠支撐我們拍下去。

當年你們跟那些導演年紀都很接近，都是國民政府來台後第一代出生的年輕人，在新電影的題材裡頭，有很大量都是成長的題材。你覺得大家都想透過電影去找到一個什麼樣的定位？

我們這一輩共同的特色，就是在這邊出生的第一代，因為是戰後，我們共同的經驗就是經歷過貧窮、經歷過經濟起飛，大家的集體記憶很接近，所以想拍的題材會很像，想拍的東西，不管都會也好，想慢慢回溯歷史也好，我發現我們的特色是一點一點回溯歷史，其實我們蠻想去建構整個歷史的。當初是沒有這個自覺，可是越拍越想做歷史的東西，覺得我們這一代，電影跟整個歷史和文化是斷層的，所以當我們有能力拍電影的時候，就要一點一點把它建構起來，甚至在文學上面有斷層的鄉土文學，我們就把它改編成電影。雖然已經有很多商業電影，但是沒有大家共同的東西。

現在到了一個年齡再回頭看很多事情的時候，會去找一些背後的原因，它可能是風雲際會，可能是某種巧合、某種偶然。我覺得時代剛好走到這個時候，這個事情必須要發生了。當時整個社會氣氛跟壓力太大，形成我們一種抵抗，最後終於將它突破、完成。這不是一個單一事件，應該把它擺在整個台灣的歷史上來看，整個社會快要解嚴之前的一種掙扎。它是一個整體的事情，當時如果沒有觀眾支持的話，這個電影可能也沒辦法生存，所以它不是某一個人或某一個英雄所創造出來的，它是集體的社會氣氛。1982 年的時候，剛好有一群人這麼巧合的聚在一起，大家願意拍，觀眾願意看，台灣社會剛好發展到很奇特的一個點上面，在快要解嚴前的這個氛圍中。

就像《恐怖份子》（1986）這樣的類型，會在當年得到金馬獎最佳影片，其實也是大爆冷門，因為當時評審委員在投票的過程中，聽說名列第九名，後來經過辯論之後進入到第六名，但在最後關頭竟然會變成最佳影片。所以公佈的時候，當時的頒獎人是前一任總經理明驥，他打開信封唸出《恐怖份子》四個字，那時候我們好興奮！後來我們就把這個片段剪成宣傳的廣告，就是永遠告訴別人說，《恐怖份子》是當年金馬獎的最佳影片。

後來為了《恐怖份子》的票房，宣傳都是用槍、用血、用很震撼的東西，結果很多觀眾都被騙進去看，以為它是警匪片、槍戰片，其實不是，裡面講的是台灣社會的一個變遷，變遷到每一個人都是恐怖份子。楊德昌在那個時候拍這個片子，其實和現在 2002 年的台灣社會蠻像的，就是很多邊緣人被壓迫在邊緣，隨時會爆發，只是一通打錯的電話，就發生一件命案。這是因為楊德昌對台灣社會已經觀察到非常的細微。

我還記得當時林登飛總經理認為，我們不能老拍新電影這樣的電

恐怖份子

1986 年上映，楊德昌執導。透過三組人物交織發生的故事，不斷堆疊恐怖效果。導演以精準的結構掌握時代氛圍，將八〇年代台灣政經發展背後無法喘息的集體壓抑表露無遺。獲得第 23 屆金馬獎最佳劇情片獎，瑞士盧卡諾影展銀豹獎，深受國際影壇重視。

影，所以在他的規劃裡分兩類，像《八二三砲戰》還是要拍，所以他又請回丁善璽導演來拍《八二三砲戰》。可以看出在這樣的一個機構裡拍片，一方面要拍新電影這類走國際路線的電影，另一方面也要保留比較原來的類型電影。後來《八二三砲戰》在市場上也非常成功。站在當時總經理的立場，他會希望這部片得金馬獎最佳影片，沒想到《恐怖份子》得了。

這過程其實非常非常有趣，是因為金馬獎的評審委員有年輕一輩的，包括羅維明、李天鐸等，幾個人在裡面一直運作，這件事情代表在當時差不多也是台灣快要解嚴的那個氣氛，就是一直要突破那個點的時候，大家為了一個價值，到底誰是最佳影片這個價值本身就辯論了很久。

《恐怖份子》獲得最佳影片以後，當時的新聞局長張京育說他很久沒有看電影了，看了這個電影傻住了！我還記得他在電話裡說，「開玩笑，怎麼會這種電影得金馬獎最佳影片，太離譜了吧！」因為這個片子裡面那種壓抑的氣氛，講社會的暴力，幾乎就在講社會邊緣的東西，我覺得在老一代人的心目中，最佳影片一定是很光明的，展現社會光明面的。

其實新電影一開始會成功是因為票房的成功，像《小畢的故事》、《光陰的故事》，因為票房成功，後面才可能繼續做下去。我記得，在我所有經驗過程裡面，都是努力的希望叫好又叫座！

但到現在為止，為什麼大家始終分不清楚，倒底哪些叫新電影，哪些不是，很多人不願意承認這個區隔的原因是，我們起步是想啟用比較年輕的導演，用一些他的新的觀念來拍，也不見得排斥舊傳統中的明星制度，其實沒有這個意思。

最開始之所以會用非明星是因為我們沒有錢，沒有錢請明星，像《小畢的故事》，只有四、五百萬，請不起大明星。所以一開始無意排斥明星制度，也無意排斥商業元素，而是有些導演拍了之後，他的創作被啟動了，他想拍一些很個人的東西，可是站在我的公司的立場，我背負的是票房的壓力，所以我每次做完之後都重新檢討，怎麼樣調整方向，當我們發現有些新導演的作品失利以後，我們真的很努力地調整。就像張毅也來找我說，我們不能再繼續走那種作者風格這麼強的東西，我們應該拍一個，譬如《老莫的第二個春天》，那是吳念真編劇、李佑寧導演的，當時票房很好。於是我們討論了電影《我這樣過了一生》。

那講到這裡我還想到李安。後期我們在找導演的時候，我其實很想找李安，因為他透過一個朋友送了他拍的短片《分界線》給我看。我看完李安的作品之後，馬上跑去跟總經理說，有一個導演的作品蠻符合商業兼藝術……，當時的總經理林登飛就說，「好啊～好啊！如果你覺得這樣不錯，我們立刻叫他回來台灣拍片。」但聯絡了好久還是沒有成功。換句話說，我們對於能夠拍出比較商業的國片、品質又不錯的電影導演，其實是求才若渴的。

後來我覺得我們電影做到一個階段，蔣經國去世的第二年（1989），我就決定說，這個時代已經重新洗牌了、我真的有一種感覺是，最保守、最封閉的時代過去了，我也要考慮自己的前途，是不是該離開電影，出去外面讓自己自由。我記得離開的前夕，跟老闆談我要走的時候，剛好電報傳來說，侯孝賢跟楊德昌的影片已經賣掉歐洲版權了。當時我們老闆還說，「你不要走啊！你看我們時機來了！我們手上的影片可以賣歐洲版權。」

那一年，我跟吳念真還是同時離開了中影，大概就是這樣吧！

曾壯祥

重要作品有改編自李昂小說的《殺夫》。後來投入電影教育工作。1983年執導《兒子的大玩偶》中的《小琪的那一頂帽子》一段，加入台灣新電影的行列。

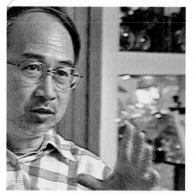

1982 其實那時候我已經在中影，可是不是在編制裡面，我是打零工，在他們短片中心裡。然後《光陰的故事》過了大概半年，他們要找人拍《兒子的大玩偶》。其實那時我都不知道。因為那時家還在香港，我放假回去，從香港回來後，我們那個單位的人就說小野找你。因為我有一部在美國拍的片子參加金穗獎得第二名，他們就從那邊找新導演來拍片，問我有沒有興趣拍電影，有三段，是黃春明的短篇小說，那時候我剛畢業回來，還在打零工的階段，當然是很好的機會，就是這樣開始的。

1983 年很特別，你們拍了《兒子的大玩偶》，剛好李行導演他們也有一個三段式電影《大輪迴》，這樣的一個對決態勢，你們自己有意識到嗎？

這整個事情是很清楚的，我不覺得是我們引起的，我想是新聞界的人比較多，剛好兩部電影同時拍，他們就說，三個年輕的、三個老的同時在拍，就拿來比較究竟會怎麼樣。我們都還沒拍，媒體已經比來比去，天天都看到這樣的報導，很像現在的有線電視在開講。

那時候當然覺得很奇怪，因為我其實並不很了解這個生態，為什

麼會變這個樣子，很多人質疑我們這些年輕人拍出來的東西，會不會像他們年長的有票房啊？一直在強調這兩個的對立，我是很清楚看到，雖然我自己並不很了解。

最後的結果很明顯。其實我們上片的時候，第一天只是首映，請了一些電影界的人在真善美戲院放映一場，那時資深的導演像李行他們都來了，片商也來了，大家在一塊看，氣氛蠻緊張的，對於我們年輕人來說是蠻緊張的。

看完之後，我只聽到有些老闆說好像有一點歐洲風，還不錯，可以拍這樣還不錯。然後好像聽到李行導演說，這個對我們資深的導演來講也是一種鼓勵，他的拍法跟我們的拍法不一樣。好像是這樣子的說法。反而是我們自己很緊張，我不知道是誰出去罵那個放映的人說，那個畫面沒放好……，反正那個氣氛有點緊張。

拍完那部片後，你們這群年輕作者好像感情很好，向心力很強，甚至彼此會支援對方的電影，那時候是什麼樣的情況？

開始的那幾年大家合作的關係都蠻好的。我記得有一次我們去談劇本的時候，約在明星咖啡店二樓，突然間楊德昌、柯一正、小野、吳念真他們一堆人湧進來，我之前已經知道他們拍過《光陰的故事》，那時我們是第一次見面，大家都是年輕人，很多東西可以直接講，所以會很容易溝通。

像我們三人，我跟侯孝賢、萬仁拍《兒子的大玩偶》的時候是最好的，因為那時候可以有話就講，直接了當的講，甚至於談劇本的時候，即使吳念真已經寫了第一稿出來，我們會開始講這個劇本，第一場怎樣接第二場怎樣，我們花了蠻長的時間一段一段討論，先討論侯

孝賢那一段，我跟萬仁都在，再來討論萬仁那段，我跟侯孝賢也在，都是互相幫忙，這個電影雖然分開三段，好像都在一起弄，一直到我們在拍攝的現場才會分開。

侯孝賢拍的時候，我們也在現場，至少前面好幾天，我都在看他怎樣拍，對我來講當然有點幫助，因為我要了解台灣電影的一些習慣，他們怎麼處理什麼東西，那也是一種學習。影片拍完之後，慢慢地會跟其他的導演聚會，甚至有人開拍新片的時候，我們都會聚會，那時候最多的是到楊德昌家，他有一間日本式房子，大家常在那邊聚會。譬如說誰開始拍新片，劇本出來了，一票人就跑到他家裡去，每個人發一本劇本，坐下來看完劇本後就開始討論。

後來侯孝賢在澎湖拍《風櫃來的人》，我跟萬仁跑去看他，也跟他做討論啊！所以那個氣氛是朋友的關係。楊德昌拍《海灘的一天》的時候，他想到有一場戲裡這批人是哥兒們，平常都在一塊，就要我們那票人去演，就很容易會有那個感覺，所以我們就去拍了。

後來這也造成一種氣氛，也會跟整個電影界對待我們這些人的一些事情有關，常會把我們劃分成新導演，好像都給劃分成為一派，所以那個時候會有一些人說「你們結黨」。甚至於以前認識的朋友會跟我說，「曾壯祥，你們這樣子的作為，有沒有想過不是很好，因為你做這樣的事情以後就結黨，結黨以後就好像排斥別的什麼人。」

曾經你們彼此的狀況那麼好，跟媒體的關係也很好，為什麼又過了兩、三年，到了大概 1987 年的時候，你們公開發表了〈電影宣言〉，指責媒體對你們立場上是有偏見的，政府對你們是不支持的，那個宣言是怎麼一回事？為什麼五十個不管藝文界人士、電影界人士，大家聚集在一起，去發表這樣一個宣言，這個宣言相對地也是一刀，把一個很

清楚的敵我陣營就劃開了。

　　我覺得最主要的一個原因，是前面拍出來幾部電影賣座，所以變成一個影響，就是說，你們要拍賣座的電影，或是很多片商說要找新導演來談，會變成這樣一種情況。可是並不是你前面兩部賺錢，所以後面一定賺錢。或是說這個氣氛出來以後，整個電影界全部擁護新導演來拍，其實也不是這樣。因為我們只大概七、八個人這樣子而已，把小野、吳念真他們算進來，評論界一些人算進來，就不過十來個，都還不是真正在電影界運作比較有力的人，真正有勢力的都不是我們這些人。

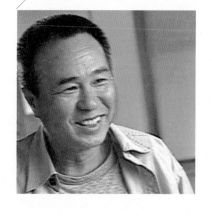

導演
侯孝賢

1989年《悲情城市》獲得威尼斯影展金獅獎，1993年《戲夢人生》獲得坎城影展評審團獎。之後拍了《風櫃來的人》逐漸走出個人風格，奠定了在國際影壇的地位。1983年執導《兒子的大玩偶》，開展出台灣新電影的路線。台灣新電影浪潮的重要導演。

直接提到新電影這件事情，現在你腦海中出現的回憶畫面是什麼？

我想畫面比較深刻的是我們都在楊德昌家，濟南路的那個日本宿舍。那時候我們都會去參加金馬獎，拍的大部分也都是中影的片子，一開始每個人會發一套西裝，每個人打一個啾啾（領結），典禮結束去他家，把西裝都脫了，像一群服務生下班了在那邊聚集、喝東西啊！聊天！

其實在新電影之前我就已經在做電影了，而且做得非常好，在主流電影也非常賣座（《就是溜溜的她》、《風兒踢踏踩》、《在那河畔青草青》）。我跟陳坤厚、張華坤拍了很多片子，也自己成立了公司拍《小畢的故事》。後來有一批從國外回來的人，像楊德昌、陶德辰、萬仁，還有曾壯祥、柯一正（張毅沒去國外唸書），很自然的因為中影找四個導演拍《光陰的故事》、我們三個導演拍《兒子的大玩偶》，拍了之後好像就變成一個新的風潮，大家常在一起聊電影，會一直討論，從燈光聊到形式，形式上要跟以前的不同，在內容上等於也是每個人的經驗，那時候新電影蠻多是從這塊去做的，都會有自己的記憶的這個部分。這樣的一個表達形式，跟台灣以前的主流電影基本上是完全不一樣。

真正開始發生變化是我拍《兒子的大玩偶》，在那之前也拍了很多片子，劇本也編了很多，以前我感覺電影其實很簡單，所謂很簡單，就是你在寫劇本的時候，已經想好大概是怎麼進行，哪些需要先拍，拍到小孩要注意什麼，你在寫的時候，都已經把拍攝時的次序跟該注意的現實面（分鏡的概念）差不多想好了，所以劇本寫完就拍，其實很快，並沒有所謂電影美學上的問題。那次拍《兒子的大玩偶》，第一次感覺到，這是黃春明的小說，是不是要小心一點，小心一點意思就是你會綁手綁腳，會拍得不是那麼好，於是就常常跟從國外回來的這些導演在一起聊天，他們就會告訴你，那個拍法叫中景，那個拍法叫什麼……當時我怎麼瞭？我又沒出國去唸書，我藝專是唸影劇科耶，你懂我意思嗎？所以那其實差別蠻大的，有一陣子就會有困擾。

因為他們在國外學的觀念，對於電影美學的解釋，一開始真的聽得很懵懂，其實你很難弄清楚啦！因為要弄清楚要弄到什麼時候，你知道就好了，但是它在腦子已經起了變化，讓你覺得好像你已經瞭解了什麼東西。最明顯的是在拍《風櫃來的人》的時候，那是非常強烈一種感覺，很難講也釐不清，就是我常常講的，好像就在自覺跟不自覺中間，有一種很奇怪的意象，然後你就可以照那個去拍，照那種感覺去走，結果真的不一樣。

因為我以前有實戰的經驗，有編過劇、當過導演、副導的經驗，所以那種衝擊對我來講，是在這裡面突然接觸到另外一種介面、另外一種角度，看事情跟題材會有完全不一樣的感受，從那時候開始就已經走進不同的路了。其實那時候已經是一個革命的開始了。

導演說過拍《風櫃來的人》的時候就更自由了，現在再去回頭看那個時期，當時那個自由對你來說是什麼？

那部片還是有我很多經驗在裡面，我想最大的差別在於，你開始對整部片子有一個觀點，有一個概念。以前拍就是說故事嘛，你就一直寫，喜劇或悲劇，這樣一直寫，憑直覺編出來就很賣座了。那這時候不是了，開始加入一種要把整個內容變成一個角度。我們一群人常常聊，聊到最後，劇本寫完你不知道怎麼拍，因為牽扯到形式的問題，以前哪有啊！以前都是在寫的時候就知道怎麼拍了，所謂拍只是一個執行面。那時候編劇是朱天文，她就很直覺地丟一本《沈從文自傳》給我。

　　沈從文寫自己的自傳，有一種角度，這種角度是俯視的，其實非常客觀、非常冷靜地在看著一些發生的事情，不會受情感的波動，所以那時候我就用類似這樣的角度來拍。那時候我的感覺就是它是很客觀的，那種客觀就是遠一點算了，所以我就盡量遠一點，澎湖遠也很好看嘛，所以我就一直跟攝影師陳坤厚講，遠一點、再遠一點……，那種感覺很奇怪，當你意識到這種角度的時候，你在捕捉那些角色或者捕捉你想要呈現的東西，就會有一種非常冷靜而客觀的角度在看它了。

有了拍攝的角度後，你怎麼去掌握演員的表演呢？你們用了很多素人演員，這跟你過去參與電影製作時用專業演員是不一樣的，這部分的改變，也讓外界很多人說你們新電影這批導演把明星制度搞壞了，你的想法呢？

　　就像我剛講到說，新電影的內容大部分跟台灣的本土經驗有很大的關聯，是一個成長的經驗，那你的成長經驗會有一種真實性嘛，所以完全是看你拍的題材，有些感覺會不太一樣，譬如說楊德昌用胡因夢、張艾嘉，張毅用楊惠姍，像我就用得愈來愈少。因為我以前拍片都是阿B、林鳳嬌和很多歌星，那是商業上，後來再拍已經完全是為了要還原到那個角色，還原到電影中的人物，我不得不找現實感很強

的人物，就是那種存在感，他本身在那邊就已經很有能量，不要叫他再揣摩角色弄半天的那種，所以自然就是會往這個方向走。

我用很多非演員，有時候鏡頭太碎他很難連貫，有時候鏡頭有軌道，那會影響到演員，非演員不知道怎麼應對這個東西，會傻掉！所以那時候有些長鏡頭很大部分是為了非演員，而且又比較簡單啊！就像你到了一個房子裡面，你看哪個角度最過癮，就把攝影機一擺，然後再來想場面調度怎麼進行，所以也不容易，因為你擺一個最漂亮的鏡頭以後，還要注意他的生活軌跡，不可能他們兩個就在那邊演起戲來了。

就像《風櫃來的人》有一個穿堂，景深很漂亮，問題是在家裡面活動，不可能每天在穿堂的廊道中間停下來講話，所以要怎麼安排？有時候演員要去廚房，他就會走動，走動他就會不見啦，不見了聲音還在繼續，我說就這樣好啦，無所謂啊！其實就是這樣子來拍的。

因為攝影機這樣放的話，其實有時候會感覺好像是一個限制，但限制讓你就不會想別的，你不會想鏡頭這樣來這樣去，這樣弄那樣弄，不會的。你就固定在那邊，你想的就是要拍的這個場景，跟他們到底要演什麼戲、要表達什麼，這時候你就會很重視時間、光線，其實時間就是靠光影表達的，還有就是生活的軌跡，那種真實性，你一定要非常非常注意，還有就是演員進入的很自然，因為他就變得沒有拘束，就可以來來去去。

新電影一開始被大家注意到，除了風格與主題之外，也是因為票房好，所以讓許多片商也一窩蜂想要用新導演，但這票房在幾年後就下滑了，你怎麼看待當時電影市場的危機？

電影小檔案

風櫃來的人

1983 年上映，侯孝賢執導。描述澎湖風櫃漁村三個年輕人離鄉背井到高雄大都市討生活，卻感到茫然無措的故事。獲得法國南特三洲影展最佳影片，並在第 21 屆金馬獎提名最佳導演獎。

我覺得有一個最重要的原因，比較少人談，就是香港電影的介入。香港電影的介入是在新電影之前，那時候量還不大，是從新藝城開始，新藝城的前身基本上就是香港新浪潮的那批人，徐克他們那群人，他們完全進入主流的體制裡面，開始拍的就是主流的電影，用明星、用非常形式或類型的電影來表達。譬如說像泰迪羅賓主演、徐克導演很賣座的電影《夜來香》，這個片子我記憶很深，其實到後來很多主要的市場被香港搶走，為什麼會被香港搶走？因為台灣的片商去投資香港，就是從那時候開始。龍祥公司那時候基本上就是新藝城台灣最大的投資者，所以他們不能把問題都怪到別人身上。

侯導說的是那些原來拍85%商業電影的人，為什麼不拍了？顯然他們大多把資金移往香港，也把港星的酬勞整個炒了起來。不過也有人提出另外一個觀察，就是說，雖然當時你們這些新導演的新電影只佔台灣電影15%的產量，可是你們在媒體的支持度跟發言權，卻是佔85%的位置。

那基本上也是一個社會現象，大家看那種電影看久了，沒有一個新的角度出現，所以當台灣新電影出來以後，創造了可以討論的空間其實非常大，再加上那時候有一些國外回來的影評人，在新電影裡找到了他們的空間，這些電影題材又新鮮，跟台灣本土經驗有很大的關聯，所以很自然在媒體上造成一個新的趨勢。問題還是在於電影本身的結構跟經驗不足，你是一個產業的機制，產業的意思是什麼？你要非常清楚知道群眾的品味，抓他們的方向，就像好萊塢一樣。好萊塢會被這些所謂的作者論電影擊垮嗎？不可能啦！

那群以前做電影的人通常的策略是，譬如說這個導演拍了一個片子賣座不錯，他們就馬上來找你再拍。譬如香港拍了一個什麼片子不

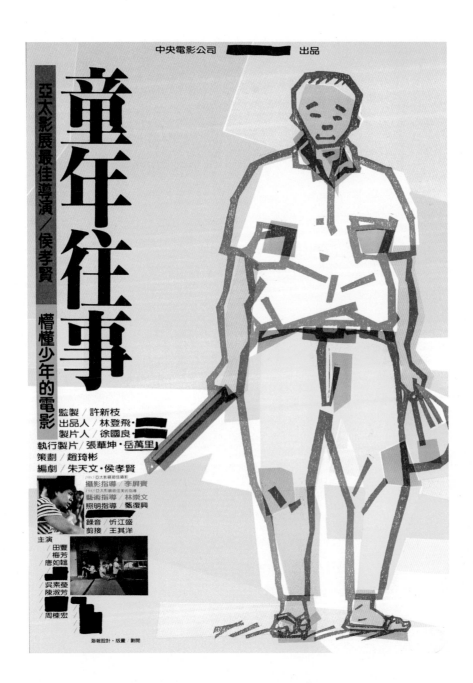

中央電影公司 ▬ 出品

童年往事

亞太影展最佳導演／侯孝賢

懵懂少年的電影

監製／許新枝
出品人／林登飛・
製片人／徐國良・
執行製片／張華坤・岳萬里
策劃／趙琦彬
編劇／朱天文・侯孝賢
攝影指導／李屏賓
藝術指導／林崇文
照明指導／甄復興
錄音／忻江盛
剪接／王其洋

主演
／田豐
／梅芳
／唐如韞
／吳素瑩
／陳淑芳
／周棟宏

海報設計・版畫／劉開

錯，他們就希望再拍同樣的類型，希望趕快複製嘛！

所以對你來講，如果有人把拖垮台灣電影市場歸咎到你們身上，其實你是相當不以為然的。

對啊！我們又沒錢，我拍《小畢的故事》500 萬，中影出一半，我和陳坤厚湊另外一半，我那時候還把房子賣了耶，才賣 90 萬那時候，就整個投資了。我們哪有片商那麼多錢，這道理就在這裡啊！

導演拍《童年往事》這部片有很濃厚的個人的故事，當時引起兩極化的評價，有影評覺得你已經成為台灣新電影的代表，但也有人批評你，擁侯、反侯的態勢很明顯，你自己怎麼看待那時候的狀況？

我記得《童年往事》拍完了以後，那種批評一大堆，我也只是笑一笑而已啊！就說我挖自己的纏腳布什麼的，因為這部電影基本上的概念是「反攻大陸」這件事情是死亡的，就像老祖母的象徵意義一樣，那是不可能的。所以那時候被圍剿得很厲害。但是相對地，我想那時候也可能比較鬆動了吧！雖然還沒有解嚴，因為也是中央電影公司拍的，所以可以想像明驥他其實有一種強悍，不然是不可能支持我們的。明驥等於是找一群有自己想法的年輕人，然後就是完全支持。你看他要耗多少精神去化解那個事情？那時候還有個文工會耶，盯得很緊。

但我記得收到一封信，是《民生報》記者寄來的，他們聯合很多人簽名，支持我的《童年往事》，你就知

電影小檔案

童年往事
1985 年上映，侯孝賢執導。依據導演本身的成長記憶拍攝，帶有濃厚的自傳性色彩，留下時代的特殊記憶。獲得第 22 屆金馬獎最佳原著劇本獎、最佳女配角獎，第 36 屆柏林影展費比西獎。

道說其實我說出了某種事實，某種大家心裡面的一個感覺，所以基本上那些御用的，我們那時候叫御用的文化走狗，他們寫的這些評論文章，基本上是一部分。但是還是有人非常支持我，那時候算比較強烈，我在國際上也算剛剛開始而已，我是從《風櫃》開始出去的，那時候報紙登得小小的，侯孝賢又在法國鄉村小影展得獎（南特影展），還連得兩次，其實蠻好玩的。從以前到現在，我的信念就是你到底拍了什麼片子？這片子有沒有拍好？或者你自己知道沒有拍好！這個是最重要的。而且我告訴你，當你的片子不好的時候，要做所有的媒體公關表面功夫都沒有用，因為你說服不了自己，自己這關過不了，那些東西基本上都是虛的。

你們剛開始那種一群朋友在一起做電影像哥兒們的感情，好像只持續了一段時間，然後大家就分開了，事隔這麼久，現在回憶起來你有什麼感覺？

那時候我們常常會一起討論，誰想拍什麼題材，大家都喜歡電影，會一起提供意見。像《風櫃來的人》拍得很快，21 天拍完，然後到第 45 天就上片了。後來楊德昌看了說，這個片子太可惜了，我幫你重弄，我就重新剪接了一下，然後他幫我整個重新弄音樂，把「四季」放進去，我感覺很過癮，很不錯啊！所以那時候其實大家彼此都會討論，會彼此幫忙。

後來這種趨勢到現在慢慢整個都變了，其實我感覺非常正常。就像胡蘭成講的，「一杯看劍氣」，革命的時候大家一起喝酒，每個人在那邊舞劍，充滿了理想；「二杯生分別」，再來就是要分手了，要各自去行動了啊！「三杯上馬去」，各自往自己的路走了呀！所以有時候也像那個浪頭一樣，一個浪潮過來它會退，就看哪些人能夠留得住，包括每個人的機緣，每個人的方向，每個人的個性、意志通通不一樣，很難說的。

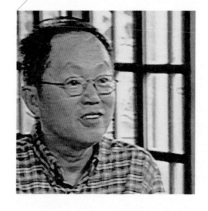

導演

陳坤厚

1978年《汪洋中的一條船》獲得第15屆金馬獎最佳攝影。1962年踏入電影圈，曾擔任宋存壽、李行導演的攝影師。1983年《小畢的故事》獲得金馬獎最佳導演。

我認為電影基本上是個流行的東西，它要面對觀眾，要給觀眾看，要被肯定。所以電影基本上是一波波的，早期邵式電影進來，接著是中影的健康寫實，必須配合政府的政策，拍出好看且跟社會互動比較接近的電影，之後就是武俠片，那時候一年就拍了幾百部的武俠片。這樣大概就走到七〇年代末，就已經知道類型又要改變了。它就像一個浪潮一個浪潮，這個浪潮過去了，如何再去找下一個新的高峰。

事實上從七〇年代大家就開始警覺了，煽情電影跟武俠電影的氾濫，讓我們在這些年間一直去思考台灣的電影形式，能不能有另外的東西？一直在想、在嘗試，中間也一直修正，但是如果《小畢的故事》早五年拍的話，我相信也沒人看，一定被掩蓋掉，我們就一直等到這些電影都一天一天上又一天一天下的時候，一推出來所有的人都懷疑，但我們自己一點懷疑都沒有，不能光看八〇年代那一年，其實已經花了很長的時間一直去尋找。

當時你跟這些年輕導演合作，你覺得這群人對電影的觀念有不同嗎？

電影那時候很清楚的就是每個人有他的專長跟看法，所以做出來

的東西都會不一樣，同樣是關照一個反省或成長，但是表現的方式會不同，不像以前永遠都是一個樣子，只是故事不同而已。新電影這個東西，不同的題材、不同的表達方式，都有各自要關照的事情，看法也都不一樣，畫面結構也不同，你忽然會看到那麼多樣的東西，所以它可以形成一個浪潮。實際上這個東西他們已經關照了很長的時間，只是在找一個機會點，你可以看到那個結構有漸漸在醞釀，慢慢到那個點上。

很多人會特別提到侯導和你的長鏡頭美學，當時有刻意去表現嗎？

當時用長鏡頭只是剛好就在那裡我沒關機就一直拍下去，導演也沒喊卡，情緒到了，感情有需要了，才這樣拍。有時候導演喊卡，我還不卡呢！因為感情還在嘛！那是感情的訊息互相傳達，感情到了所以很好，也是在摸索中知道這件事情的。長鏡頭其實最難拍，也不能隨便拍，要撐住那個感情，讓它能夠深入去感受、去感動，哪有那麼容易呵！

從劇本寫的到拍攝現場的氣氛，要演員剛好演到那個地方，撐不住了。現在很多演員喊卡就沒表情了，以前的演員是喊了卡之後，還有表情在演。

我其實只是喜歡電影而已，沒有什麼高深的理論，但是直覺跟觀眾如何溝通，我一直告訴自己要很清楚，千萬不能犯錯。你本來預備拍給十個人喜歡、十個人會感動，最後如果只有兩個人感動，那就完了。如果有二十個人感動，那就更超越了，如果只有八個，就是有一點問題。

當時你們彼此之間似乎都互相支援，我看到《海灘的一天》你也上去軋了一角，當時整個電影圈的氣氛是怎麼樣？

　　我想是一種新的感覺，一種合群、共同製作，一起貢獻，大家互相支撐，台灣電影這段時間是有這種精神，我感覺蠻重要的。

　　因為我當攝影師，最不會演，只有在後面走一走這樣子，像侯孝賢、楊德昌他們就很能演。那時候在創作上面可以讓你完全地去表達，可以有發言的機會，老闆會尊重創作這部分，我想這樣的環境實在很有意思、很珍貴。那時所有的創作都在一起，像大家在楊德昌家的榻榻米上翻滾，有的沒的都無所謂，就因為都喜歡電影這件事，大家就可以聚集在一起，演個路人我也願意。

　　雖然我也一直在懷疑我跟新電影有什麼關係，我發現我就是一個喜歡這個行業的工作者，一路就是這樣子，生命跟工作的興趣，就依附在電影裡面這樣一路過來。有一些工作是在這段時間，也是在這段時間給我機會，就醞釀了不管十年、二十年也好。實際上到了《小城故事》後，我就確定觀眾要什麼了。就是共鳴！一個生活共鳴的東西，情感變成生活共鳴的東西。當時我們純娛樂的做不過別人，連喜劇都拍不好（香港電影攻佔台灣），所以一定就要走這條路。當然現在要走什麼潮流我不知道了，我一直講說這十幾年來就一部半電影，就是朱延平半部，侯孝賢一部。

後來的發展你有點失望？

　　不只失望吧。為什麼只有一部半？為什麼不可以讓我看到一百部的電影？我看電影也是一種快樂，所以我想這方面是一定要的。我從

民國 51 年入行，看過電影的好幾波浪潮，所以新電影或是舊電影對我來講，都是我喜歡的電影，我都在這裡面，只是我在新電影裡面沒什麼位置，也沒什麼光彩，就是做好我的工作而已。

我蠻懷念我師傅（賴成英）那一代，他們就是專待製片廠，好大的一個廠，大概下午五點鐘就要下班，四點鐘就看著師傅在那裡各自聊著電影技術。我想自我的要求要更進一步，要去瞭解市場性跟觀眾的互動性，這是很重要的，這必須非常盡心去努力，用更寬闊的心去跟市場跟觀眾互動，這是一定要的。

台灣電影宣言

——由詹宏志起草，五十多位電影、藝文界人士連署，發表於 1987 年 1 月 24 日的《文星雜誌》和《中國時報》人間副刊

在民國 75 年、76 年的交界點上，我們回顧思索近兩年來台灣電影環境發展的種種跡象，深深感覺到台灣電影實際上也已經站在轉折點上。在這個關鍵的時刻，以下共同簽名的這些人，認為我們有必要緊急表達我們的關心和憂慮；這一篇文字，將大致說明這些人共同部分的立場和意見，也將說明我們對電影政策、電影環境的期望與呼籲。

我們對電影的看法：

我們認為，電影可以是一種有意識的創作活動，電影可以是一種藝術形式，電影甚至可以是帶著反省和歷史感的民族文化活動。

但是，我們也知道，電影在更多的時候是一種商業活動，它受生產與消費的各種定律所支配；電影產業因為有著投資風險和獲利能力的雙重性格，使得電影圈中活躍著各形各色的利益團體以及既得利益團體。

上述二者都是常識，知者甚眾（卻常常忘記）；我們覺得有必要重申這個基本認識，才能在表達立場和判斷問題的時候，不致忘了根本。

我們認為，屬於商業活動範圍的電影，自有經濟法則的支持與淘汰（成功的商業電影自票房得到報償，失敗的商業電影在錯誤的投資中得到教訓）。這一切，都不勞文化政策的管理單位或知識界的意見領袖來費心。

但是，另一種電影（那些有創作企圖、有藝術傾向、有文化自覺的電影），它們對社會文化的整體貢獻可能更大，而它們能掌握的經濟資源則可能更匱乏；這個時候，文化政策、輿論領域、評論活動才找到他們應該關心、應該支持、應該聲援的對象。

當然，所有的電影創作或生產，都聲稱他們有創作意圖、有藝術成就、有文化自覺；因此，文化政策的管理單位、輿論界的工作者、評論界的專業人士就要負起責任，從創作的成品中觀察，指認出何者是，何者不是。

我們對環境的憂慮：

創作與商業之間，政策與評論之間，上述的活動及其平衡本來是一件單純的現象（如果各組人都扮演好他們的角色）。但是，就近兩年台灣電影環境所顯示的跡象來看，我們不得不表達若干嚴重的憂慮；因為，顯然有一些錯誤的觀念或扭曲的力量，使得上述活動無法得到正常的運作；其結果是，台灣四年來發展出的「另一種電影」的微薄生機，就在此刻顯得奄奄一息了。

我們對電影環境的憂慮，大者有三：

一、我們對政策單位有懷疑

從電影事業融資辦法、七十五年金馬獎、外片配額制度取消後的參展影片獎勵辦法等事實，我們常常對電影政策的管理（或輔導）單位很困惑，我們不知道它究竟是一個電影的工業輔導機構，或文化輔導機構，還是一個政治的宣傳機構。

電影政策的管理單位顯然是性格分裂的，它的政策立場從不清楚。它有時候頒獎給《好小子》，獎勵它「拓展海外市場的成功」；它有時候頒獎給《箭瑛大橋》，說它「有益社會教化」；當它主動提出三千萬的資本拍攝政策片時，它拍出了《唐山過台灣》、《日內瓦的黃昏》及《八二三炮戰》來，相信這些可以做有效的政治宣傳。

從文化政策的觀點看，這些工作都是奇特而不可理解的。但是，這些事實畢竟一而再、再而三在我們眼前發生，使我們不得不相信，管理這個社會的文化政策的，可能是從來沒有決心要支持文化活動的機構。

二、我們對大眾傳播有懷疑

台灣的大眾傳播，對整體社會的改良似乎都懷著監督者、促進者的角色自許；這幾年，它們在政治新聞、消費新聞、環保新聞各方面，都有前瞻的眼光和具體的貢獻。

相形之下，大眾傳播從來沒有把電影活動當做文化活動來看，也沒有打算以專業知識提供一個支持體系（但在文學、表演藝術方面，大眾傳播卻

做了一些事）。不僅如此，大眾傳播對電影活動明顯地有著「歧視」，它作賤電影的從業人員，把明星的私事醜聞當做頭題新聞，但是電影文化呢？一部在國際影展得獎的影片，可能得不到討論或報導的篇幅。

究竟大眾傳播是怎麼樣看待電影活動呢？從現有的內容範圍及其質量，我們不得不懷疑主其事者從來不重視、不關心這一項重要的社會活動；在這個角度看，大眾傳播多年來在這個項目「失職」了。

大眾傳播不關心電影的文化層面，它的從業人員也失去這一部分關照的能力；這兩年，大眾傳播在討論港片、台片之區，討論商業電影的改良等問題，流露出知識的匱乏與見解的荒唐，證明長久以來大眾傳播的疏忽已經開始出現強烈的副作用了。

三、我們對評論體系有懷疑

評論體系或評論大眾（criticizing public）本來在一個社會扮演帶有強烈道德性目標的角色。它一方面有詮釋的功能，使創作活動的意義得以明朗或伸展；它另一方面又有制衡的功能，避免社會被單一的價值（如票房、廣告、錯誤的評價）所支配，提供給資源不足的創作活動另一種社會支持。

但是，近兩年在傳播媒介上出現的評論，卻有一組忘了他們的角色的「評論家」，他們倒過來批評有創作意圖的電影作者，指責他們「把電影玩完了」，指責這樣的電影「悶」；主張台灣電影向港片看齊、向好萊塢看齊。

這樣的評論的出現，本來不足為奇。荒唐離奇的見解每個時代都有，但當這一類評論與落伍的大眾傳播結合時，成為一股評論的主流，這個評論體系就令人嚴重地擔憂──我們沒有在評論體系得到平衡，反而偏得更遠了。

失職的評論大眾，扭曲的評論體系，我們又要從哪一部門得到平衡呢？

上述三者，固然是我們對整個電影環境憂慮之大者；其他的憂慮也不是沒有，譬如：全盤商業化的公家電影機構，缺乏人才的電影商業界等等，但如果與上述三者相比，我們又覺得不值一提了。

我們期待的改變與我們自己的決心

我們所期待的改變，當然針對著我們所擔憂的事。這些改變，具體的方案有無數的可能，但原則卻是不變：

第一，我們要有明白表示支持電影文化的電影政策。我們希望，電影政策的管理單位能夠清楚說明他們的方向，他們所欲支持的電影，他們想把台灣電影帶到什麼地方去。我們希望，政策單位能夠明白，如果他們準備支持民族的自主文化，就必須有決心、有目標、有任事的勇氣。如果電影政策的管理單位，決心要支持商業的電影、政治宣傳的電影，它也可以儘管說明，讓所有有意從事文化電影活動的人，趁早對政府機關的支持死了心。

第二，我們希望手中掌著大眾傳播的舵的任事者，注意電影活動的文化層面，注意電影在社會上可能扮演的諸種角色。我們希望大眾傳播把影劇新聞和政治新聞、文教新聞放在同樣的地位上，追尋同樣專業的人才，以前瞻的、公益的眼光來對待這一組新聞。

第三，我們誠懇地期望台灣所有從事電影評論的工作者，反省自己的角色，忠誠地扮演自己在社會中最有意義的角色。在台灣的電影環境，究竟哪一種電影才是評論者應該著力討論的電影？我們也希望指出，評論者永遠要小心成為另一種既得利益者；評論者的價值來自讀者對他的信賴，如果他想到自己的利益，忘了他是別人的「利益」，他就完全失去評論者的條件。讓我們共同進行一種「評論的評論」，把不合格、不誠實的評論者指出來，讓讀者們唾棄他們。

除了我們所期待的改變以外，我們尚在此表達我們的決心。我們相信電影有很多可能的作為，我們要爭取商業電影以外「另一種電影」存在的空間；為了這件事，我們在此簽下我們的名字，不僅在這個宣言上和其他相同意念的人站在一起，也將在未來的時刻，從自己的崗位上繼續支持「另一種電影」。我們在新舊年度的交界點上、新舊電影的轉折點上，提出這個宣言，我們渴望得到志同道合的朋友給我們精神上的支持。

我們一起成長的年代

　　導演這角色，在以作者論為主的電影創作中，可以說是靈魂人物，也因此在八〇年代新電影時期，沒有紅了哪一位明星，大家反而認識了很多導演。但一部電影的完成，不能只靠導演，周邊技術人員的支持也是一個很大的力量，回顧新電影這段時間，也有一群優秀的電影技術人員跟著這群導演一起成長，包括攝影李屏賓、錄音杜篤之、剪輯廖慶松、陳博文。

　　整理資料時才發現，他們不只是金馬獎入圍、獲獎的常勝軍，甚至每個人都已經得到了國家文藝獎的肯定。

　　訪問這群幕後的電影技術師傅時，真是精彩。無論是杜哥說起同步錄音的艱辛，李屏賓回憶與侯導合作時的專注，還有廖慶松、陳博文在剪接

台上與這群很有想法的導演共組故事時的拉扯，當時的汗水，都幻化為台灣電影史上的新頁。成功真的不是從天上平白掉下來的，要知道他們努力的過程，或許現在很多拿著ＨＤ想一圓電影夢的年輕朋友都要汗顏了。

　　從導演到技術人員一起成就的電影夢，過程是很激勵人心的。相對地在八〇年代後期有所謂的擁侯、反侯之爭時，這些工作人員仍是堅定的守在崗位上，支持著導演。這股支持的力量，不只是為了工作選邊站，了解了他們的故事後，會發現那也是他們共同成長的一部分，侯導送給了杜篤之一套同步錄音設備，楊德昌導演送給了陳博文一台剪接機，這些幕後故事都是台灣電影中很動人的篇章。

廖慶松

是新電影時期非常重要的幕後工作人員，獲獎無數，並獲得國家文藝獎肯定。

人稱廖桑，資深剪接師、製片，長期與侯孝賢導演合作，

講到新電影，我會浮現的都是朋友，這些對我來講，最後都是朋友。那段時間跟他們就像兄弟一樣一起工作，每一個回憶都是痛苦的工作，因為都在趕金馬獎、趕上片檔期，是非常非常痛苦的，常常給你（剪接師）太少時間、超出這個時間的工作量，所以感覺上很忙很累，但一方面也很快樂，會有一堆很好的朋友陪你一起工作，跟著他們一起成長。

我覺得這群年輕導演刺激了我一些觀念，我在民國六十幾年就進中影了，然後突然發現有一票年輕的導演，跟以往的導演有些不一樣，非常的清新，非常的堅持，每一個都是很ㄍㄧㄥ的人。他們帶進的一個觀念就是：用一個新的視野拍電影。

你感覺到他們有共同的企圖？或在那個時代背景下，有共同想表達的東西嗎？

我覺得那是很清楚的。事實上，你會發現這些人做了一些反省，反省跟這個時代的關係。這個跟以前的電影、說故事的角度是不太一樣的，當然往往是說一些令人感動的故事，可是那個年代，跟你自己

生存的環境，事實上是沒有那樣的感覺。可是你會發現他們非常注重自己身邊的環節，你會發現電影這門課，也是可以跟現實生活這樣靠近的，不再只是一個愛情故事，他們帶進來的是跟你的現實是這樣靠近，而且對於這種現實還有一種批判。

我也不知道為什麼，好像這群人永遠背負著一個大包袱，拍電影總是要拍這些反省的東西，而且那麼堅持。沒有一個人在談賺錢，包括侯導，有錢也是把它用完，因為我當他的製片，所以我很清楚。後來回想，我們這群人好像宗教裡的苦行僧，那個時代很苦，到哪裡都很競爭，考試也很競爭，哪裡都是窄門，對我們來講，一直要面對生存的問題，所以我們這一代受時代的影響，都有強烈的使命感。我也是如此。

我們在權威的教育下長大，什麼事都不能講，什麼事都不能做，有一天有機會自由說話、也有力氣說話的時候，你會為自己講很多話，這是時代產生的。我們的生存環境，因為教育，這些新銳導演都到外國受教育，回來時看到環境轉換，都希望世界變得更好、更合理。

而且從充滿了不合理轉成合理的混亂跟混沌，他們會有那麼多話想講很正常，因為以前是啞巴，現在會講話了，而且還學了演講術回來。他們都是在困苦的環境下磨練長大的，個性也都很堅持，每一個人都有他的理想。為什麼我們這一代會一直持續拍這種東西，沒辦法跨越這個點去面對這個環節，就像成長在一個不幸福的家庭，也講不出很快樂的事情，現在的導演也許有一種放縱，對他們來講，也許是一種新的世界，很漫畫、很無厘頭的。

我們的苦是時代帶給我們的，是被壓抑成長的一代，而且處處充滿了競爭，但我們卻做了思想解放的前鋒，包括把前面的電影解放了，或許需要革命，我們的焦點轉移，然後反省自己的環境，顯然是必然

的，只可惜沒有走向多元，有反省卻沒有多元的視角出現。

你在剪接台上忽然開始剪接這種類型的電影，在你的工作上有沒有需要適應的地方？在電影的對話上，跟過去比較大的差別在哪個部分？

　　你可以看得出來，他們技巧沒有這麼成熟，對我來講，他們都是留學回來，也都拍過一些短片，可是事實上拍片沒有那麼專業，可是他們的觀念卻是很先進。而且對片子裡面想傳達的東西，每一個人都很清楚他們要做的事，當然在技巧上有所不足，這方面以一個朋友的立場，就是我能幫忙的就盡量幫忙。我在那邊（中影）工作這麼久了，包括整個製片廠，同仁跟我的關係都還不錯，在某種程度上，有些事情我還能幫這些導演處理掉，比較不會說有些新導演進入新環境會被欺負。

　　剛開始拍的時候，其實可以感覺得到，還是有某種很舊的片廠官僚文化。當時突然有些新導演進來，一來就當導演，沒有經過學徒制，對一些資深的工作人員來說是會有些不平衡，也許早期是為了修理他們或是什麼，也會有些問題，這時候我就可以幫他們堅持一些理想。

　　我覺得以前學的電影開始有用了，以前會去看一些電影理論，好像還管用，不會說每天在那邊連動作啦，然後剪一些言情的，事實上剪接本身就是某種程度的無聊，剪剪剪……會睡著，因為都是在連動作，都是講劇情，那是很基本的剪接。但是到他們的片子，我發現我會整個沉浸在裡面，有一種成長，還有一種觀念上的衝擊。

　　像萬仁導演對社會的那種關切，他是一個憤怒青年，削蘋果事件時，他把我們辦公室的垃圾桶都踢到快要扁掉了。我說，「喂～不要

再踢了，再踢垃圾桶會壞。」因為他很生氣沒得發洩呀！那也可以看到整個事件衍生出的觀念的衝擊，你會看到那些導演拍的影像是活生生的，開始把文學、社會、政治的東西，都加到電影裡面來，你會發覺非常豐富，而且不再只是討好觀眾，只是讓你覺得好看、又覺得沒有新意的東西。這個對我來講，工作那麼久了以後，是很新鮮的，而且被他們刺激了，會發現有所不足，會想去看很多東西。

甚至於像侯導，他也會碰到這些新朋友呀，侯導是一個土生土長的導演，他以前穿的鞋子後跟都是踩扁的，永遠提著一個藍色的小包包，有點駝背，永遠穿著那條顏色的褲子，你可以發現他是一個很土很土的人，我也覺得他被這些朋友帶進來的觀念刺激了，發覺電影的空間是那麼大。

侯導一直都跟你合作，你怎麼看他的轉變？

從他當副導演我們就開始合作了，我跟他到現在（2002）已經合作 27 年了，基本上我當他的製片的情況是，他要罵我，我會告訴他，「導演你要講什麼我也知道！然後你問我，我要回答的話，你也知道，那我們就不要講了吧！」我們開玩笑是這樣開的。

我記得有個台大的學生來訪問我，好像是戲劇研究社還是電影社的，他要做一個調查，問我如果台灣以後會出現某種程度的電影大師將會是誰？我說侯孝賢。他問為什麼？我說因為他是土生土長的，他跟這個泥土是非常有關係的。我對侯導的感覺，跟其他新導演不一樣，他真的是一步一腳印走出來的。從藝專出來當場記，然後副導、編劇，我覺得他的腳步非常的紮實，這些國外回來的新銳導演給他刺激，譬如他看過某些電影有了領悟，這票人再把一些新理論的運用，以新的

電影語言跟他討論，對他來講某種程度是一種刺激，但我的觀點是：一個大師應該是在這樣的泥土長大的。

侯導的長鏡頭是很多人特別討論的，這個部分跟早期說故事的電影風格很不一樣，你剪他的片子，怎麼去拿捏這樣的鏡頭語言？

對我剪接來講，我覺得那種感情抓的比較好，但是會給自己製造非常多的麻煩，因為那時候沒有同步錄音，都是事後配音，對剪接是非常困難的，因為沒聲音很難剪。但是後來就衍生了一種方法，就是長拍，然後事後配音，配好了聲音我再來剪，變成事後同步，所以配音也變得很辛苦，因為要配好幾倍的聲音。

侯導和陳坤厚拍《小畢的故事》，拍得非常的多。我很喜歡去組合一件事情，我覺得那是很快樂的，所以他們的習慣是到片廠，有時候不一定要分鏡，根據概念，有時候就拍很多長的，我們就慢慢適應，長拍、錄參考音，然後回來對剪，部分同步像《戀戀風塵》（1986），真正同步就是《悲情城市》（1989）。我記得《悲情城市》剪了很久，因為那時沒有完整的同步系統，所以剪了四個半月，慢慢地從工作中互相切磋。

長拍，基本上有一個很重要的觀點，事實上演員是比較自由的，不會受到限制。像那些老演員會說，「導演，你要幾號表情？」5 號？3 號！拍到一半導演喊卡，他就自動停格，等一下接鏡頭，從那個地方又接，完全是活在分鏡頭的角度、分鏡頭的演員，會自動把情感切割，可是拍長拍的時候，有時候甚至開了機器以後就不管你了，就知道演員是很辛苦的，一定要投入。

談到我跟他的合作，我們常常是亦友亦敵，因為每次再來剪片子，

彼此都會知道，是不是內力有增長？當然，早期都是他指導我，我平常也很喜歡看電影，我們也一直覺得電影一定要這樣。但是到了一個程度，就會覺得不想乖乖的照著剪。

有一年，電影資料館有一個法國電影展，好像就是侯導拍《風櫃》之前，我看了一堆法國電影好開心。因為心裡面的一些問題，都在法國電影裡解決了。於是我就說，「導演你應該去看法國電影。」他也跑去看，看完了也很開心說，「哎，可以這樣啊。」

後來陳坤厚跑來跟我說，「他（拍風櫃）一個鏡頭就拍完了，也不補特寫！」我說，「有什麼關係嗎？」坤厚說他不知道在拍什麼，也沒分鏡。他找我的意思，就是要我把它剪接出來，就是初剪，看看他拍了什麼，因為他們去了澎湖一個月左右回來。我跟坤厚約好，說我可以幫你根據版號順起來，我記得在中影舊的大錄音間，那時製作組一些主要的人看完以後，我就回頭跟侯導說：「恭喜你，你真的拍了一部最好的電影。」

我覺得那部片味道很好，我們兩個剪的時候，我覺得就像是法國電影給我們一種頓悟。我把所有的 NG 鏡頭剪在一起，可以看到他們在等公車，畫面是黑白接彩色，彩色接黑白，我覺得當時做就只是覺得是一種創作的氣氛，是沒有辦法用絕對的邏輯去分析的，可是事後回來看，那時候開始做到了拋棄邏輯的結合，我們剪接是用情感來，拋掉了邏輯的負擔，讓電影回到它本應具有的情感的解釋。

友情似乎是新電影那段時間裡很重要的一環，20 年過去，那股氛圍已經不復存在了，你還記得當時大家的樣子嗎？

當然，拍《兒子的大玩偶》，侯導希望先拍，為什麼？他想讓新

導演觀摩，可是那兩個新導演拍的時候，侯導有時候會到場，會給予精神上的鼓勵。我們剪片子的時候，其他兩個導演也會在。像侯導跟楊德昌很好，侯導剪片子的時候，楊德昌就會跑來看，幾個新導演，像柯導也會來，《光陰的故事》也是我剪的，他們幾個導演都會跑來跑去。你會發現每天面對的都是一票朋友，當然那時候像張華坤（製片）會把這些人聚攏，當然也許有他的商業意圖，也許他想找他們拍片，但基本上大家相處都像朋友，像念真、小野有時候也會出現，大家坐在那邊聊天，你可以看到像李宗盛是我們的配樂，半夜也來陪我們，現在這種日子沒有了。

那時候每一個人都很認真，你也可以看到每一個人的性格，像柯一正是無可無不可，很水瓶座的性格；張毅就是很紳士，要吃什麼，要 enjoy 什麼，雖然大家生活態度都不一樣，但是氣氛很好。包括張艾嘉也會到剪接室來看，你會發現有一股熱絡，這些人怎麼這麼認真，跟以前的導演把片子幾天剪完，拍拍屁股走了，是完全不一樣的。

這樣的美好真的是很難得，但不過幾年時間，媒體開始有人批評了，影評也開始分兩派了，導演也開始各自發展，1987 年還有台灣電影宣言出來。你怎麼看這一切後來的發展？

我覺得某種程度有一個問題產生了，雖然新銳導演這麼認真，一定要肯定他們的認真跟堅持，但問題是同質性太高了，每個人都想傳達自己對社會的觀察、成長的經驗。事實上某種程度表達自我多於娛樂觀眾，同質性太高了，這個市場不夠多元。朱延平那時候是被很多年輕影迷唾棄的，不欣賞，我也有過不喜歡朱延平，但是事後來看，我覺得市場上有朱延平還是蠻重要的。

因為電影藝術是需要肯定的，可是一定要讓它多元，我覺得這段時間很可惜，在藝術上有堅持、有理念、有它的苦心，這對台灣在某種程度的電影層次提升是非常有幫助的。可是相對地在商業的層次，就沒有很多人去注意它，而且你不注意觀眾，慢慢地觀眾也會不注意你，我覺得這是自然的。

　　所以慢慢的藝術層次提高了，可是賣座就慢慢的降低了。我倒是很懷念有朱延平的日子，因為我覺得一個很好的商業機制下的市場，才能讓藝術有好的發展空間。所以我覺得輔導金的政策是很重要的一環，除了輔導這些藝術層次，也應有機制去輔導商業的東西，才有一種平衡、多元的交流，才會讓這個環境有生機，不然同質性太高了，最後導盲犬也不能導盲了。侯導本來就應該有侯導存在的必要，另一方面朱延平也有朱延平存在的必要，那時候還有學生實驗電影是要殺死朱延平的！我還看過，但是我覺得不合理。

　　透過時空，會發現朱延平應該有他存在的空間，而且他的空間剛好可以補這些不足，我覺得多元和完整是很重要的。事實上包括美國的好萊塢，還是有獨立製片，有很好的作品，甚至有些大明星也可以去演那些沒有味道的東西，他們還是很多元。台灣很可惜，電影菁英都去從事電影藝術工作，我們的教育，包括那些電影科系，就是看侯導、楊德昌的電影，他們要模仿，要去做這件事情。我覺得這只讓整個思考都太同質了，應該鼓勵異質性的東西。

　　像韓國在 20 世紀末就很清楚，它定義 21 世紀是要發展文化產業。它認為，從工業時代進入後工業時代，21 世紀的產業絕對是支持文化產業，投資了很多人進入電視、電影，在文化產業上去提升自己，這是很清楚的政策。台灣沒有這種視野，我覺得體制一直沒有建立，像現在是很矛盾的，拿了一點點輔導金的錢，又要賣座又要參展，又要

代表國家，還要有票房。這樣是很難的，可能一百年也只有幾部。

　　基本上商業歸商業，藝術歸藝術，我覺得這是兩個不同的系統，因為你要討好觀眾，就討好不了評審，你要討好評審，就討好不了觀眾，這兩者偶有重疊，但是機會是很小的。所以政府應該要有兩個系統去鼓勵電影環境，而且商業這個系統一定要堅持下去。

訪問大家的過程，我有一個感覺，當年的老導演、當年的新導演、不管支持或反對新電影的影評，甚至拍商業類型的導演，好像都覺得到後來自己很委屈。我很疑惑，為什麼每個人都是受害者，那誰是既得利益者？突然覺得這是一個什麼樣的時代？為什麼大家都這麼不快樂？好像一群人都成為受傷的孩子，滿腹委屈。

　　你想做一個比較快樂的事情，但是環境不允許，大家都在講成長、環境。你拍一個言情的故事，覺得花了那麼多錢，為什麼不讓它賺回去，但是拍了之後發現沒有反應，某種程度是不被欣賞的。那個環境會讓你去做那種講成長、環境的電影，但這群人是不快樂的，包括那些批評的人也不快樂，他們都是成長在那種物質缺乏、不快樂的年代，所以是時代的影響。像現在所有的人都在談政治，因為解嚴之後政治是混亂的，你會發現所有的人都在談政治，被這種氣氛所影響，要談快樂一點的事情有辦法嗎？他們身在其中，完全沒有那個視野，就跟我們那一票不快樂的人，成長在一個極度匱乏的年代裡一樣。

政治解嚴對侯導的創作似乎有很大的影響，《悲情城市》也是台灣社會、電影裡很有趣的一個現象，侯導自己也很感慨，當下是非拍不可，但拍完後，支持二二八事件的罵他，支持國民黨的人也罵他，學者也

說論述不夠好，每個人看這部電影的觀點都超出了電影之外，但這部電影卻得到威尼斯金獅獎，現在還成為了經典。廖桑可以回憶一下當時《悲情城市》的狀況嗎？

電 影 小 檔 案

悲情城市

1989 年上映，侯孝賢執導。上映前，由於劇情涉及政治最敏感的「二二八事件」，直接挑戰當時的社會禁忌，引發各界關注。影片先於威尼斯影展榮獲最佳影片金獅獎，成為首部在世界級三大影展獲得首獎的台灣電影。並獲第 28 屆金馬獎最佳導演、最佳男主角獎。

他拍戲的時候真的是一個災難。有時換好幾個製片組，換好幾個工作人員，拍的過程很辛苦，剪的時候倒是很安靜，因為只有三個人，剪了四個半月。在剪接的時候，還發生了六四天安門事件，我記得好像有三天不能剪，天天看著電視機流淚，感同身受。發生天安門屠殺事件，還影響了我們，因為看到那個畫面情緒很波動。

後來去了威尼斯影展得了獎，《悲情城市》對我最大的意義是那時候對政治還沒有那麼敏感，當時上片還有點問題，邱復生原本要把白色恐怖那段抽掉，因為怕電檢不過。我自己倒是不會怕，只擔心電檢，怕新聞局把它拿掉。甚至想自己先剪，通過了再把它接上去，鑽法律漏洞。

後來沒有被剪就通過了。意義就是說，侯導是用一個比較無害的方式去碰觸到台灣的集體意識；二二八、白色恐怖。事實上有一個集體意識存在，有一種憤怒、憤慨存在，在適當的時間裡，《悲情城市》是一個比較無害的解壓的東西，當然沒有解開所有的壓抑，只是稍微把壓力閥降低一點，讓氣排掉一點。用一個得獎的形式，在社會的集體意識下，當一個解壓閥，那個情緒不致於壓縮到會造成什麼事情的狀態，當然也跟解嚴有關係，所以《悲情城市》對我來講，它的歷史意義或是貢獻，是用一個比較沒有傷害的方式，把情緒稍微紓解。

至於被罵無所謂啦，重要的是它很賣座，賣了一億，所有人都去

看這才重要。當台灣的集體意識讓大家都去看這件事，在某程度上就適當的解壓了，對整個島來說是有好處的，不管誰批評，也沒有造成暴動，重要的是那麼多人去看的效果，是適當的抒發某種情緒。

我覺得侯孝賢有一種藉人物說故事的想法，比如說《戲夢人生》是拍李天祿，《好男好女》是拍蔣碧玉的故事。有些創作者，還是沒辦法離開他的環境，侯導在新銳導演裡面跟泥土比較接近，其他的導演不是不接近，只是視野在不一樣的地方。但侯導比較會藉某些人物，探討過去的歷史和環境。所以侯導對台灣在日據時代就一直走過來的歷史，有一個縱深的視野。我只是他的剪接，但一路剪過來，會發現他終究還是對台灣從日據時代開始，走過他父親的年代到自己所處的年代，一直在對自己做一個釋放。

我們這一代還真的是悲情的一代。

你在後製階段是和他朝夕相處工作的人，在你眼中，侯導是怎麼樣一種個性的人？

我覺得他拍電影非常有耐心，雖然他表現的蠻沒耐心的。事實上他一直在等演員自動自發，產生他要的情緒，他永遠不會逼迫他的演員，但永遠逼迫他的工作人員，當然是一種情緒轉移，所以他是一個願意等待的導演，用很多的時間跟金錢，等待演員自動自發演出他要的東西，所有的設定都是在等待，捕捉他要的情緒。

事後的剪接階段，在我來看他是一個非常無味的導演，會一直改一直改，對自己影片的批評是非常殘忍、非常嚴厲的，有時候花了好幾百萬拍，他覺得不滿意，也是面不改色的丟掉，他對自己的影片非常客觀，但某程度是殘忍的。我當製片的時候，他一邊拿（刪片），

我一邊哭，因為花了很多錢，就這樣拿掉，很辛苦的呀！我當他的製片，每次跟他拍片都心驚膽跳。

有的導演花 4000 萬拍，一定要留下 400 萬，至少日子要過，他不是，他是拍到不夠錢再借錢來拍，絕對會把一分一毫拍完，所以電影拍完，他也沒得到什麼。對他來說，重拍、補拍就只是為了等待，去抓他認為最美好的瞬間，他是非常敏感的，一個導演對於一個情景的融合和演員的表達，在一剎那間密合的時候，他很有耐心，等電光石火產生融合、最大魅力的時候，將它捕捉下來，那時製片就昏倒在那裡，因為他是很嚴格的，從沒給演員壓力，但工作人員的壓力就會比較大。

這話我也聽杜哥說過。

當然，因為他是最被迫害的，導演說拍了就拍了，管你麥克風有沒有裝好，管你什麼我就是要這一段。所以練就了以不變應萬變，或是以萬變應不變的功夫，導演怎麼那麼快就要拍了，不管你錄音，拍了就是要，鏡頭繞來繞去，你就是給我聲音！我就是要主角的聲音清楚。小杜就很慘啊，買了很多器材、各種設備去弄，我覺得他在某種程度上，是在侯導的逼迫下成長，而且成長很快的一個人。

資深錄音師

杜篤之

以及坎城影展高等技術大獎、國家文藝獎等殊榮。

資深錄音師，曾榮獲十一座金馬獎最佳錄音、最佳音效，

我記得明驥在中影的時候，很好玩，還會管我們頭髮要剪短，有時候沒事叫我們去拔草，中影不像現在有很多遊樂場，那時門口有警衛，不讓一般人進來，我們就生活在裡面、住在裡面，那時有很多片子，每天都加班、熬夜。錄音室裡最主要的業務，還是做武打片或是二林二秦，這些片子當然都由老師傅在做，因為中影有十多年都沒有新人進來，所以我一進去（1973進中影錄音室）後，那些老師傅就趕快教會我很多助理該學的事情。

我很喜歡這個工作，半夜不睡覺也在那邊弄，但最不喜歡的就是配音，還有就是配音效。我記得剛進去配音效，要放個茶杯，我就拿茶杯這樣「碰」一放，所有的人都摔倒，說我放得很用力，其實我只是照畫面上那個人的樣子把它放下去，後來才發現以前做音效不是這樣的，放茶杯是要拿一塊他們認可的小瓦片，在石頭上輕輕敲一下，那個聲音就是他們要的，走路也是，就是一個人坐在那邊踏出腳步聲。那時候就覺得這個東西不好，又沒有能力去改變，因為有很多老前輩在那裡，那些老前輩是受當時那些導演認可的，所以想要改變是不太可能，自己一直想要改變卻沒有機會。

在新電影開始之前，我碰到一部余為政導演的電影《一九〇五年

的冬天》，因為認識侯德建，跟他聊得很好，余為政跟侯德健又是好朋友，因為這個關係，我就做了《一九〇五年的冬天》的錄音師。當時余為政也是想做一些改變，沒有找所謂的配音員，而是找來了一批新人，用新的聲音來配，錄音上也做了一些嘗試與實驗，每個鏡頭都花了很多時間，不同的麥克風在不同的距離，然後看鏡頭的 size 換麥克風。錄音室雖然很忙，但我自己覺得這個實驗好像蠻成功的，後來這個東西就這樣放著，因為再也沒有機會這樣子做，但也還好，因為不多久就是《光陰的故事》，這些新導演的想法，跟我那次做的經驗很像，很快地就跟他們變成好朋友。

電影小檔案

一九〇五年的冬天

余為政導演，余為政、楊德昌編劇，王俠軍、秦之敏主演。劇情描述日俄戰爭時，一位留學日本的中國學生面對革命、藝術與愛情的掙扎。參與本片的台前幕後工作人員，日後皆在華語影壇和文化圈發光發熱。除了余為政和楊德昌，還有余為彥、杜篤之、陳博文、徐克、詹宏志等人。

　　《光陰的故事》基本上是配音，但是找演員自己來配，違反那時候的配音規則，所謂配音的規則就是，講話一定要字正腔圓，咬字一定清楚，女主角的聲音要非常好聽，男主角的聲音要非常雄壯，老頭就要很老頭，都是很典型的東西。我們找演員來，大部分演員的咬字不見得像配音員那麼好，但是他有感情，有他演戲當時的感情，所以我們盡量讓他用真情感來再演一次。剛開始也是受到一些攻擊，比方說，話講不清楚或是嘴對不準，我們也不管，就是想要那個真實，想改變一些以前的東西，以前不管是秦漢或是秦祥林，都是同一個人的聲音。

　　《光陰的故事》的第一段，有一個老太太講話，以前的做法就是找個年輕人壓低嗓子變成老太太的聲音，或是專門找配老太太聲音的人，但我們不找這些人，我們到馬路上找，那時中影已經有文化城，錄音室外面有很多遊覽車，都是南部的進香團北上來玩的，我們就在裡面找了一個阿嬤，拜託她講一句話，阿嬤講的很生疏，但是很真實，

就把那個聲音剪下來用，那時覺得做了一堆很對的事情。

　　包括製造走路效果，不再坐在原地走路，會真正在錄音室走路。我在錄音室釘了一塊很大的地板，因為那時候很多電影都在日式房子裡拍戲，有很多在地板上面走路的音效，我就在錄音室的地板上走路，有釘子摩擦的聲音，嘰嘰嘎嘎的都很真實。以前是拿一塊小板子放在原地，一個人在上面走，雖然是木頭，但是木頭很小塊，感覺不一樣。

　　我很喜歡做這些改變，所以那些導演就很喜歡我，他們有一些想法，我都很有興趣的想把它做出來，因為對以前的東西也不滿意，加上對錄音的一些知識、常識也到了變成熟的程度，他們的一些想法，我就是可以把他們趕出來，當然跟這些導演見面談的都是電影，都是對聲音的滿不滿意，然後怎麼樣把它弄得更像或更真實，有什麼方法可以做得更好，我們就去做，有些方法真的很花人力、很花腦筋、很花時間，但我們還是做了。

　　我記得那時錄音室裡面根本沒有音效資料，每次到了配外景的聲音，鳥叫就是那一隻，那一卷帶子，或是電話就是那一個，電話裡永遠是那個聲音，鳥叫永遠是那一些，車門永遠是同一個聲音，都已經用到爛掉了。那時大部分的時間都花在收集資料，每一個導演來拿片子，討論時都會提出一些想法，就是說我覺得這場戲應該要有環境的聲音，它的環境的聲音應該是怎樣的，以前每一部電影看完了，我都要做一份筆記，然後拿著這張筆記去找這些聲音，因為都不是現場錄音，所以都要跑去找，有些場景可以去那個地方，有些要去別的地方找。剛開始沒經驗，每天都要跑很多地方才找到想要的，後來有經驗了，就知道這個東西大概哪裡可以錄得到，大概有什麼方法可以偷錄到。只要做一些改變，成功了大家就會很高興，下一個導演就用這個方法，每部戲都在變，都還在找方法，都不是一開始做就對了，所以

每部戲都在後悔，那時候怎麼沒把它弄成這樣。

　　跟他們在一起，我覺得工作不像是在工作，而像是在玩。我記得那時候要錄《青梅竹馬》（1985）的車聲，有一段在迪化街的老房子，楊德昌拍那個房子就用燈照過去，感覺上好像是一部車開過去，我們要的聲音不容易錄到，半夜我跟楊德昌開車到陽明山，上山的車子不行，因為都是加油，而且聲音太快，下山的車子因為都是用滑的，聲音比較像我們想要的，我們就去找這些東西，那時候可以這樣子，半夜收工了不睡覺，把錄音機帶著，導演跟我兩個人跑去收集這些聲音。

　　有一次做張毅的片子，也是收了工，張毅不知道什麼事情，兜了一圈才回家，我收工後就想說，今天要錄車子在隧道裡開來開去的聲音，剛好張毅的車開過去，看到我在那邊幫他收集這些東西，你知道朋友之間的那種感覺，他下車很熱情的打招呼。那個時候大家都很認真，有些東西也是實驗，器材也不夠。

　　記得最清楚的是楊德昌的《恐怖份子》，有一場戲是玻璃被子彈打穿，現場當然不可能用槍，我們就拿彈弓，用彈珠去打，然後我去錄玻璃的聲音，因為要錄到玻璃的爆破聲很困難，我就帶著一個錄音機去錄，錄玻璃需要有很好的麥克風、很好的器材，才能把高頻的聲音錄得很漂亮，但是器材不夠，手上又沒有什麼工具，只能用卡式錄音機錄，錄出來的高頻差強人意，但我還是用，因為電影的規格是單聲道的，雖然高頻不好，但是當時器材不夠，都是自己去買錄音機、收集資料，公司沒有器材供應我。

那時跟這些導演合作，對你來說應該是一個蠻過癮的年代！

　　對！是我成長最快的階段，年輕沒有負擔，中影的環境也還不錯。

所謂還不錯，是你不會想要賺很多錢，因為生活還可以，每天有新的導演、新的嘗試可以去發掘，每天都很充實，可以把以前不想做的東西都推翻，因為有新導演支持你。

當時做完的電影，其實大部分在電影院裡面聲音都聽不到，聲音都沒辦法表現，因為那時電影院的設備很不好，那怎麼辦呢？我們還是繼續做，有些人就問我們還做這些幹嘛？在電影院裡又聽不到，你在那邊要求那一點點幹什麼！我說我們會做成錄影帶，那個聲音是好的。有一天有朋友問我，你在做什麼？把這錄影帶放給他看，說這些聲音都是我做出來的，那是有成就感的，而且都可以聽得到，像外國片一樣，那時候覺得真的是做的很好，甚至拿到國外參展，有很好的設備，就可以聽到很多細節。

那時楊德昌參加影展，特別寫了明信片給我，說我們的努力在那裡通通都聽得到，他好高興，比得獎還高興。我記得好像是《青梅竹馬》，那聲音是我三天兩夜做出來的。還有一個英國導演來台灣挑演員，楊德昌在中影的視聽室放《恐怖份子》給他看，看完之後，他跟楊德昌說台灣的聲音做得很好，同步錄音錄得很好，楊德昌聽了很樂，把我找來，告訴他這部電影的聲音全都是我做的，而且全都是配音，那位導演聽了都傻了，我就覺得不可思議，因為那時候覺得《恐怖份子》已經配音配到很難再更好了，要更好就只能同步錄音，才能好到另外一個等級。

以聲音的角度來看，我做的聲音就是很真實，我看演員的感情也是很真實，你會覺得新電影的東西都很節制，感情自然流露，你會發現它不需要用音樂來渲染，或是去引導你被感動，那時候都是用這種態度在下音樂，演員聲音的表現是很真實的。以前，比方鏡頭要 Zoom 的時候，音樂就要上，或是演員講一句對白或是大特寫時，音樂就一

定要上，有些東西是一定要有的，若是沒有，大家就覺得你音樂沒弄好。到了新電影的時候，你可以不要，沒有音樂很好呀，看完以後沒有音樂也很感動呀，等到感動時，音樂再來推你一把，你就崩潰了。所以新電影也有感動的地方，不能說台灣新電影好像都拍的離觀眾很遠，其實也不會，有些電影也是拍得很感動。

你是台灣第一個做電影同步錄音的錄音師，當時拍《悲情城市》，那是一個什麼樣的機緣和過程？

　　侯導跟我說他要拍《悲情城市》，整部電影要同步錄音，全部都讓我做，我高興的晚上睡不著覺，但是沒有器材，中影只有一部錄音機、兩支麥克風，我還借了一個麥克風，只有這樣的設備，所以《悲情城市》就是用三支麥克風、一台錄音機錄的，很多東西沒辦法克服的時候，我們就靠人力，聲音很吵的時候，我們就用人去擋。

　　那時候在大湖主場景拍攝，是一個日本式的房子，那時候錄音不能有汽車、摩托車的聲音，我們就把四周圍的聲音通通擋起來，用人去站崗，把車擋起來，還有聲音的話，就攔到第二圈的馬路，當時大湖是個鄉下，那些人都很配合，我們也就這樣做成了，然後到日本去做後製。他們當成是日本片在做，也沒人懷疑我們是怎麼做到的，做完我才跟那些錄音師吃飯聊天，告訴他這是我們第一次做同步錄音、現場收音以及後製，他們很驚訝，說我們這樣做很好，其實沒有什麼技術上的規範，就再一次被肯定了。

　　侯導拍完《悲情城市》又得了獎，他以為有賺到錢，有一天把我找去說：「你不能再這樣繼續下去，設備實在太差了，你要到國際舞台上，品質一定要跟人家一樣，你開一張清單給我，我送你一套。」

然後我就去找，把所有最好的設備開出來給他，看總共多少錢，他就跟邱復生借了一筆錢，他以為那筆錢後來分紅可以拿到。他拿了一百多萬給我，那時候一百多萬蠻多的，我買了我的第一套設備。隔了很久後才知道，分紅的事沒有發生，侯導根本沒有分到錢，也沒有跟我

說錢是他墊的，反倒跟我說：「你賺了錢也不要給我，你就繼續去投資、去訓練人。」

　　我拿那套設備一直經營到現在，現在（2002 年）已經有四套現場錄音設備，也有了兩間錄音室，我賺了錢又投資下去。台灣拍戲成本

低，我這一方面也有幫助，因為我覺得這設備不是我的，是人家給的，有錢我就收一點，沒錢的話，不收也沒有關係，有時候收費也只是想賺個維修費用，我是用另外一種態度在經營，不是為了賺錢。

我覺得台灣電影的環境一直沒有好過，一直很克難，經費很低、很辛苦在做這些東西。跟香港人合作，才知道人家的資源是很大的，我們好像小學生拍電影一樣，資源很少、很窮。所以都只能比創意、熱忱，靠這個在國際舞台上跟人家競爭。

常常我們的電影得了獎，錄音其實花了一百美金不到，是學生片的報價，但能拍出這麼好的電影，我一直覺得台灣電影是有希望的，我們可以用這麼少的錢，做出這麼好的東西，品質跟人家一樣，但資源卻是人家的十分之一都不到，我們的競爭力實在是太強，我們應該驕傲自己做得很好。

我記得侯導常跟我們說，技術人員不能 NG，只有演員在現場可以NG，因為演員是用他的情感、生命來演這段戲；技術人員就要很小心、很細心去把每個細節都弄到好，我們 NG 的話，演員的感情就浪費掉了，這個損失要算誰的呢？所以侯導對演員非常照顧，對這些能夠發生真實的事情非常小心，對我的要求非常嚴格，有時候在現場看到我們會把我們趕出去，要我們不能影響這些演員。倘若今天要拍一個比較嚴肅的戲，現場沒有一個人敢笑，因為整個現場的氣氛就是要嚴肅，他要演員一進來，我們 SET UP 好場景時，氣氛就已經在那裡了，這也是令我感動的。

那時候《光陰的故事》要拍的時候，還有一個最好笑的，就是這些導演每個人都有一個測光表，光一亮的時候大家都拿著表去量，而且他們也很支持別的導演，好比柯一正拍的時候，楊德昌他們也會到現場，好像站台一樣。

你說導演也搶著測光，是表示他們不信任當時的技術人員？還是你覺得他們是焦慮的？

也不是焦慮，我覺得是一種進取吧！因為他們心裡有一些對光影的看法，但他們不是電影基層出身，不知道怎麼去形容，所以常常是用一張照片，或者是某一種類型告訴別人：我想這個樣子！但這個樣子空間很大的，而且有些攝影師就算自己不是很好，但是你叫他模仿別人，他也不太願意，所以常常有很多衝突什麼的。

訪問張毅導演的時候他說，《光陰的故事》印象最深刻的是開鏡第一天，導演組跟技術組快打起來，你有聽過這件事嗎？

我當然知道 但我覺得是雙方的問題，因為大家都很緊張，好像一支箭弦拉很緊，要放不放之間，大家有一種抗拒跟一種保護自己的心

攝影師

李屏賓

2016年以《長江圖》榮獲第66屆柏林影展傑出藝術貢獻銀熊獎，五度獲得金馬獎最佳攝影，第12屆國家文藝獎得主。

態，所以本來是很小的事情，到後來演變成爭執。如果今天回頭看，我覺得根本不是一個事情，所以我覺得就是那個過程裡面，也訓練了這幾個導演，讓他們更了解怎麼樣在電影工作裡去搭配不同的工作組合。

事實上，我看這件事情覺得沒有什麼對錯。因為中影的人一直在制度裡面，突然間制度調整了，他們也不能適應，而從來不在制度裡面的人，進入到一個制度裡面來，一點小事都覺得是一種壓迫，所以這兩方就會造成一些不愉快。

你什麼時候意識到你是站在新電影這邊的？

我覺得我的思維是比較屬於新電影的，當時對我的技術部分也有我很多抗拒，比方以前電影裡面的光影、打光的方式，我覺得好像可以更精簡、更真實、更生活。比方拍侯導《童年往事》的時候，我們就用了非常少的燈，少到幾乎連陳坤厚跟他的燈光師來探班，他還說：「你們的燈在哪？」那麼專業的人來，看不到我們現場應有的燈。我覺得這是我在心裡面有想要突破的部分，但那也並不代表新電影對不對，我覺得新電影是後來很多、像我這種情況，很多人累積以後變成的一種力量，造成一種簡單的風格，是很多不同的影片共同造成的，所以大家覺得這樣的電影可能是另外一種電影的表現。

所以不只是導演，當時甚至是技術組這邊都想突破。那時候到底是一個什麼樣的氣氛？讓 20 年前你們這群年輕人都想要進步、突破！

比方講小杜，他想同步錄音想了很多年，但得到的答案都是同步

錄音不是新東西啦！早期黑白電影到彩色電影的時候都是同步錄音，他們那些老的專業的人就說了很多同步錄音的缺點。後來我自己也覺得同步錄音讓我有一個很真實的感覺，我也相信那些演員在表演裡面可以表現的事情。所以有一次我當攝影師，拍了四段國稅局的電視電影，用 16 釐米拍，我就問小杜要不要同步錄音？他說好，然後我們就把攝影機包著棉被拍，這是小杜的第一次同步錄音，我覺得是一種衝動，也是一種危機，因為別人是準備看我們笑話的。已經告訴你用同步錄音會造成的缺點，比方成本增高、底片增加，拍攝時間浪費，還有就是聲音可能不好聽，因為以前都是罐頭聲音，都是某個演員可能聲音不夠完美，於是找了非常好聽的聲音來配，但是對我們來講那個聲音不真實。

攝影的部分，我記得我當《皇天后土》（1980）的攝影助理的時候，那時候攝影師是非常有名的林贊庭，他在國內非常有名，得過很多次金馬獎，但我一直覺得他們太飽滿、太美麗、太完整了。所以在《皇天后土》的過程，就嘗試去改變這個光，但我的能力（攝影助理）是沒有機會去改變的，那個時候正好因為林贊庭先生給我很多空間，燈光師我跟他配合的也很好，所以有時候是做一些欺騙式的改變，比方我希望盡量以真實的光影去表現，他發現了，常問我：「我的光不夠了！」或說：「你的亮度不夠啊！」之類的。

事實上別人看《皇天后土》的時候，也覺得這個電影非常真實啊！當然現在來看好像又不是那麼真，後來到《苦戀》那個時候，我的攝影師是林鴻鐘，也算是我的老師，我很多觀念是他平常教我的，包括做人的態度，還有就是他對我非常信任，給了我很多空間，所以我們也嘗試用很多很真實的光影去拍攝，這在以往幾乎是不可能的。那也造成影片很多新的視野，奠定了我以後如果有機會的時候，當然想在

光的處理上做的更真實。比方後來就可以接受那種在黑裡面表現出很多層次，一直在這方面自己在研究、在嘗試。

我覺得電影的魅力是在這邊吧！不管你打個什麼光、光圈收在多少？出來一定很漂亮，景深一定很好，而且很安全，但我覺得它很乏味。它迷人的不是這個部分，它迷人就是因為每次都可以另創一個空間、一個色彩。所以我到現在還是一直在冒險，我覺得哪一天這個魅力對我沒有吸引力了，可能也是我應該停下來的時候。

跟侯孝賢導演拍《童年往事》，應該是你很大的一個發揮吧！

其實對我來講是很可怕的事情，因為當時在亞洲或世界的影展大家都慢慢注意到這個人了，他跟一個老夥伴合作關係停止了，要我參與，那時候最擔心的就是我會把他拍垮掉，如果拍垮那這個人就沒有了，這個壓力很大的。而且我也不是很成熟、經驗很豐富的攝影師，但我也不想拍很無趣的電影，所以那時候我是冒很大的風險。如果你有注意看電影，其實《童年往事》之前跟之後，侯孝賢的電影是很不一樣的。

比方我剛剛講的光色，陳坤厚是比較飽滿、也很真實，但是他光比較豐富、比較多，但我就用很少的燈光、很簡易的燈光。我覺得不一樣的影片可以給予不一樣的色彩跟燈光，因為我覺得它是講一代人到兩代人，甚至於三代人的那種流離，那種對於前途的未定，整個故事其實我很能感受，因為我也是那樣一個背景長大的，所以我覺得那些光影在我生活裡面是非常單調、非常沉悶的，不可能造成那麼多好看的色調，那時候只是想怎麼樣可以讓這樣簡單的光色，把影片呈現出來。

所以那時候幾乎沒有用什麼燈，當然這也是一種危機，因為那時的底片基本上都不好，非常差，沒有什麼高感光的底片，你不用一些好的燈，可能出來色彩會很差，但我看完劇本以後，覺得如果我不做一些嘗試，這影片可能會缺少一些力量。

　　所以覺得我對《童年往事》貢獻很大，印象最深刻的就是拍攝過程，自己一直想往前衝撞，那時候好像是英雄出少年，膽子比較大，比較敢嘗試。開始跟侯孝賢合作的時候，我常常擔心我所想像的跟他的距離在哪？每天要花很多心思去想像他想什麼？好像變成他肚子裡面的蛔蟲，去想他到底在想什麼，他也跟我談過，之前他跟陳坤厚合作的時候，他不管這些東西，不管光影跟鏡頭，只專注在演員表演跟劇本。所以那時候也希望他介入我的攝影部分，因為這樣比較能夠掌握他的想法，跟整個片子的感覺，其實這也訓練了他對於光色什麼都很敏銳，而且有一個自己的看法。所以那部片我覺得是我的一大步，是我對於電影攝影進步的一大步，也讓我敢於嘗試很多不一樣的方式。

有哪一場戲是你比較深刻，對你挑戰比較高的？

　　其實很多深刻的戲，甚至於拍拍就流淚的鏡頭也很多，比方有一場最強烈的，當然是他父親過世。那時候也是我比較明白他想拍什麼了，覺得其實長鏡頭你慢慢拍，也是慢慢累積出來的，因為我覺得他要造成一些現場突發的人物的真實表現。比方他父親過世這一段，我們本來以為就是一個死亡跟一家人在哭泣，這種鏡頭也常在影片上看到，但是因為侯導把鏡頭拉長，演員能表演的部分變得虛無了，變成導演沒有喊卡之前，他必須繼續表演，所以他們就變成進入一個真實的狀態，因為一個演員的真實，帶動了所有周邊的臨時演員，大家一

下子全部忘我了，就好像變成一個真實的世界。

　　我們攝影機的底片有限，很擔心底片不夠，後來還真的不夠，拍完還不夠，又換一個接著拍，最讓我感動的就是，在現場看到演員呈現出來的一個整體的、互相的呼應，是以往自己沒有看見的。那時候我也知道，這樣的方式是可以達到另外一個電影的表現方式，說實在以前我對這種方式是很陌生的，所以這場戲印象很深刻。

我進電影圈時接觸的大多是商業片，真正接觸到新電影的第一部大概是余為政的《一九〇五年的冬天》（1981），但是這部片在台灣沒有上演，也許是因為當時觀眾要看的，還是戲劇性比較強的東西，新導演的戲跟原來商業片的老導演比較不一樣的地方，大概是在於新導演對劇本、故事的琢磨比較深，意思是他們常用自己的觀點和經驗去發展一個故事，所以對戲的掌握很好。因為介入的比較深又是自己的經驗，出來的東西看了感覺很親切，那些劇情就像是在我們周遭發生的故事，他們比較少自己發展、編導出一個故事，老導演的東西在

資深剪接師

陳博文

曾獲金馬獎、金鐘獎、國家文藝獎肯定。也幫很多年輕導演完成作品。剪接作品超過一百五十部，

劇情上比較戲劇化，新導演的故事比較貼近我們的生活。

　　我覺得一個影片拍攝的好壞，基本上還是在於導演的內涵，他們有什麼樣的人文思想，就很自然有那種味道在裡面。老導演對於鏡頭的掌握很熟練，分鏡會很詳細，常常會在一個演員演不到狀態下就會喊卡，然後用另一個角度再重新拍攝，拍下一個鏡頭做連接。他們不會要求演員一個鏡頭一直演到後頭，一定要演到導演所要的那個狀況，所以分鏡上鏡頭沒有那麼長。剪余為政的《一九〇五年的冬天》的時候，我覺得他的分鏡是大略的，沒有很仔細的去分第一個鏡頭、第二個鏡頭，常常是一件事分好幾個角度去拍。

　　後來我接觸到一些資深的導演，他們會批評新導演很浪費底片，但我覺得有不同的用意在裡面，有利有弊，當然浪費底片是一個事實，因為他們每個角度都用長鏡頭去拍，他們會要求演員演戲的完整性，是一種情緒的完整性。還有這批新導演常常要求比較寫實的東西，他們對於色源同步、聲音的同步蠻注重的。他們要寫實，希望是真實的，屬於他自己的生命。所以整個感覺在真實性上就會比較強，比較看不到循環的東西。

　　老導演的鏡頭掌握得很好，劇情上會比較誇張，比較注重劇情的衝突性，而新導演側重寫實，比較勇於表達自己的東西。還有老導演比較喜歡用明星，明星可以幫他們在票房上有一個基本的成就，新導演在拍戲的時候就不會考慮到票房，他們要的是怎麼樣去實踐自己所要的情境，所以演員就會去找一個比較能在戲裡發揮的，最好他們的

個性和在戲劇的表現幾乎是接近的，這樣子就可以用新演員，對這些演員不用做太密集的訓練，因為他現實生活跟戲劇裡面的人物生活的情況是一模一樣的，他們會花很多時間去找這種演員，演員在戲裡面的表演，只因為他的生活就是如此，只是表現生活中自己的一部分而已，所以常常就是在這一部戲裡面演得很好，別人找他演下一部時就演不出來。這是新導演跟老導演對選角色的看法不太一樣的地方。

你曾經剪過很多類型片，也跟當時一些新導演合作，在剪接工作上對你來說有差異嗎？例如你跟虞戡平或楊德昌導演的合作中，有感受到他們在影像、聲音上面不同的企圖嗎？

　　我覺得當年這些新導演對這方面的感受會比較強一點，像虞戡平對聲音的感覺很敏銳，都會要求到一格，如果是老導演的話，可能對蠻細的一格、兩格都不會很在意，但是虞戡平感覺，只要差那麼一格就會叫你加一格或減一格，新導演對個人感覺上的東西會很堅持。

　　跟楊德昌合作是他拍《牯嶺街少年殺人事件》的時候，我那時候也一直很想嘗試剪文戲，因為以前接觸的全是動作片，所以我在師傅那邊學到的是很快節奏的東西，後來我跟我師傅的觀念一直都有隔閡，我覺得文戲不能一直講求節奏，一味的求快。但我師傅會覺得，一部戲好看與否就在於它有沒有很快的節奏，有沒有足夠的內容讓你看，所以他會想把一個比較長的東西壓縮的比較短，在短時間內就讓你看到蠻多東西，我是覺得在動作片裡也許做得到，但文藝戲其實是情感、情緒很重要，戲劇的節奏應該是鬆緩兼顧。

　　其實從楊德昌那邊我學了很多，楊德昌大該是我跟我師傅分開之後，第二位或第三位接觸的新導演，當時剪片子在楊德昌家，那時候

台灣有六台 Steenback，能剪同步錄音的傳統機器很少，楊德昌自己買了一台，所以我去他家剪，到他家第一個印象就是剪接室那邊有一個白的牆壁，上面寫得密密麻麻的幾乎都是人物，什麼 A 主角、A 主角的朋友、爸爸，分支分線出去有認識誰等等，就是那種人物關係圖，我看了覺得導演對戲的要求很嚴謹，對戲劇結構的處理很周密，所有的人怎樣起來，人物的關係分線出去到收尾都有交代，覺得楊德昌對戲劇結構的處理真是相當的精彩。

其實當初《牯嶺街少年殺人事件》的劇本已經想好，所有的主角幾乎都已經選好，唯獨有一個小孩子一直沒找到，就一直不能拍，後來發展出另一個劇本，本來想拍另一個劇本了，結果楊德昌在飛機上遇到一個孩子，跟《牯嶺街》裡角色的感覺完全接近，他好不容易說服孩子的爸媽，讓這個小孩來演，臨時才改回拍《牯嶺街》這個案子。所以我的感覺是，新導演對理想的執著，不會很輕易去妥協，因為找不到合適的主角，就隨便換一個主角，可能演不出他要的那種感覺，所以他不會輕易嘗試這種做法。雖然戲劇的經費常常是縮減到不太夠用，但是為了理想，如果演員演不出他要的感覺，他還是會把他換掉，拍過的就全部作廢，全部重拍，我覺得他們最不同的地方就是對戲劇理想的執著。

在中影某一天中午我在午睡，突然門被衝開，很大聲地被推開，進來了四個人，我描述一下這四個人，三個男的一個女的，男的有一個是瘦瘦高高的，一屁股坐在辦公桌上，有兩個個子比較一般的，一個頭髮比較正常，一個頭髮捲捲的，進來在他旁邊圍著，接著來了一個女生，他們三個人大罵中影，我說奇怪怎麼跑到我們這邊來罵中影？中間還帶著一些髒話，咆哮了一頓，我實在覺得這四個人非常不禮貌，因為他們完全目中無人。

你是說他們沒有看到你在睡覺？或者是根本不在意你的存在。

導演、攝影

陳懷恩

2006年執導的第一部劇情長片《練習曲》，帶動了單車環島的熱潮。

《悲情城市》《好男好女》《南國再見，南國》攝影、《戲夢人生》副導演。

參與新電影時期許多電影工作；《兒子的大玩偶》場記、《青梅竹馬》助導、《童年往事》劇照、

沒有！他們似乎對這地方很熟悉，又在一個很放肆的狀態下，我就在那邊聽他們到底在幹嘛？他們抱怨了一陣以後，大概突然想到他們來這邊要幹嘛，就往我這方向看過來，就說：「你會放片子嗎？我們要看一下這支帶子。」我那時候還很年輕，完全沒有辦法招架，就說「我會」。於是就把那支片子裝到16釐米的放映機，那個片子就是《小畢的故事》的廣告片，那廣告片其實剪得蠻好看的，所以在重要的時候當然就自然地會有一些笑聲啊，我也就跟著片子的情緒走，突然捲毛的就問我說：「好看嗎？」我說，「還不錯。」然後他們就走了。

我就開始一直回想這四個人到底是誰啊？那時候我當然不知道這四個人是誰，可是我覺得那個捲頭髮的好像叫侯孝賢，另外那個高的後來知道他叫陳坤厚，另外一個講話很多的叫張華坤，那個女的應該就是他們的副導許淑真，這個畫面其實在後來我都很熟悉了。在那大概短暫的十到十五分鐘，他們的個性全都表露無遺。

　　我的第一份工作是在《兒子的大玩偶》當場記，我記得比較深刻的是，在那之前助導們都一直鼓勵我，為了減輕我的焦慮，都說你放心很少鏡頭會一次 OK 的。大部分都有第二個第三個，而且大部分的戲都會預演，都會照著腳本，所以你只要有劇本的底子，在預演的時候注意一下，正式 OK 的那時候，就可以把正確的台詞記錄下來，那時候覺得這是一件很容易的事情，可是沒想到第一個鏡頭，他的台詞是隨便讓演員自己說的，鏡頭一次 OK，當我的第一份工作第一次發生的時候，它就是一次 OK，然後我不知道我要記什麼東西！

　　那時就有一個感覺很奇怪，因為他們的拍法很特別，就是我剛剛講的一個重點，為什麼他們（以前電影的助導）都說場記很好記、很容易，我覺得非常難記，因為新導演讓演員自己講台詞，所以我並沒有劇本，即使有劇本也是一個大綱，就是一個對白的大綱，而且他們講的是台語，台語有時候很多虛字，我們不知道怎麼寫？所以在那個情況下，一個鏡頭大概都至少 30 秒、40 秒、甚至一分鐘以上，你想想看，60 秒就可以講 120 個以上的字了，那 30 秒至少 60 個字，要記到精準，其實真的很不容易，經常就是他 take 1、take2 差很多啊！你到底要記哪一個？

　　那時候感覺侯導是輕鬆的、自在自由的、幽默的，拍戲就像是一件很習慣的事情。萬仁則是戰戰兢兢的，就是把自己盯在最高點的那樣一個人，非常的執著、非常的嚴肅，曾（壯祥）導演是一個比較在

自己世界的一個人，並不是很善於和人溝通，所以他在表達事情的時候都需要去揣測。

今天如果給予當時那種情況一個評斷，我覺得那樣的差別，其實來自經驗，也就是說侯導演經驗比較豐富，在拍片現場很自然，而且自然到不需要做任何看得到的調度；曾導演是一個比較強調邏輯的導演，就是用邏輯在拍片的導演；萬導演的特長就是，他知道這個差別，然後做了適度的調整，我想他也是因為前面兩位導演的經驗，調整了那個差別。

到了《青梅竹馬》你已經當了助導，那部片子的幕後製作也是滿坎坷的。

侯導是老闆，他是老闆兼演員，片子在開拍之前真的蠻坎坷的，甚至好幾度必須中斷的可能性都有，一直到侯導成為老闆接手以後，它才穩定下來。這事隔了好幾年以後我才知道，那時侯導當老闆，把他太太希望在天母買的一個店面的頭期款全部拿來拍這個電影，那時候房價正要飆漲，至少損失好幾千萬，據他太太說法是這樣子。那時候我看到的其實是一個蠻深厚的友誼，對侯導演來說，他個人有相當的包容，我們也非常感動他和楊德昌私下是怎麼交往的，但在工作上看到的是會讓我感動的。

我可以講一個可能是兩個導演比較不同特質的現象吧，楊導是一個非常執著、而且非常理性的導演。單就我從劇照工作的角度上去認識他的時候，他的戲非常非常難拍，因為他是很準確的一個導演，比如說這個戲要接哪個鏡頭？這兩個特寫要怎麼樣銜接？這個演員、這

個鏡頭要做到什麼程度？他其實是接近科學的方式在分析跟製作，我覺得他是非常準確的一個導演，所以當我們在拍劇照的時候，經常無法看到一齣戲的全貌。因為他可能認為演員不見得能做到他理想的鏡頭的張力吧，所以乾脆用一種控制的方法去做，所以那時候拍劇照的時候，幾乎很難拍到整場戲。

後來不到幾年光景，對於新電影的爭執就出現了，那時候還出現擁侯派、反侯派，對你這樣一個才剛加入電影工作的新兵來說，你當時的態度是什麼？

那種感受是什麼？那種感受是不以為然吧！對反侯派的一些言論看法，我們是不以為然的。

所以你也是擁侯派的？

我們是在侯裡面，不是擁侯派，我們是 In 侯派！我記得自己甚至為他們一些我覺得不夠正確的批評跟言論，打電話去質疑、謾罵。

基本上我想他們的說法是一個比較方便的說法，就是講出來大家都聽得懂，也都很容易同意的說法，但這種理論背後有一些弔詭，我覺得是矛盾的東西，這樣批評這些新電影，我不是百分之百贊成。過去將近二十年來所拍攝的題材，這樣的一個自省，因為我覺得它太直接關係到台灣的人民，台灣的觀眾是沒有辦法承受的，就像是脫光了看自己，那是並不好看的東西，所以幹嘛要看這個東西。我覺得那是在心理上沒有得到安撫的關鍵，可是那不代表他們不誠實，不代表他們不關照觀眾。

那時候這是你最生氣的點？

　我想就是誤解吧　現在我有點忘掉了　硬是要回想的話　可能是他覺得我們自命清高吧！

你覺得有嗎？

　我們啊⋯⋯我們有責任啊！（說到這兒陳懷恩忍不住大笑）我是說我們有使命！

什麼使命？

　我們好像有一種要去創造新的電影語言的感覺，或者是我們對社會要有一個更形而上的意見吧！

那時候是陳懷恩才這樣想？還是那時候整個在電影圈裡很多年輕人都普遍有這種使命？

　我個人當然是如此，要把它放大一點的話，可以拉進來的應該就是我們部分的導演組工作人員，以及支持我們的一些好友們都有這個使命。我們那時候可能世界不大，所以都覺得我們佔很大的比例，我們的聲音很響。當然現在回頭看來，好像也不過就是那時候的一些情緒、一些表現嘛！其實會有這樣的情緒，是我們在那個過程中有很大的壓抑，包括說經濟條件啊～各方面，因為真的是太苦了。

第四章 新電影的生與死？

　　無論是電影，亦或文學、音樂，甚至是美食市場，多元化絕對是一個市場蓬勃的金律。九〇年代開始，台灣電影市場疲弱，每年都要開「拯救國片會議」，政府也祭出電影輔導金，但還是沒辦法改變窘境。於是開始有一種聲音出現：是新電影這群人玩壞了台灣電影！

　　真的是這樣嗎？

　　當時我更想問的是，拍商業電影的人哪兒去了？為什麼商業電影也不賣了，為什麼只剩朱延平導演揮舞著大旗？為什麼政府不積極解決盜版問題？為什麼年輕人前仆後繼投入電影這途，大家都想當導演？怎麼大家都以得獎為目標？台灣電影的一籮筐問題，就是這樣一而再、再而三的重複開會又開會。

　　還記得侯導拍出《童年往事》時，《中國時報》有個專欄「一部電影大家看」，會給電影幾個燈這樣的評價，影評人梁良當時曾槓上詹宏志，梁良回憶：「我寫了『誰是上帝？誰是教宗？』引起不小爭議，那個時候

是我自己有感而發，因為……，沒錯，侯孝賢他的創作已經遠遠走在前面，但是是否已經到了教宗的地位？我還記得詹宏志的評語就是說，假如講台灣新電影只有三個名字，就是侯孝賢，侯孝賢，侯孝賢。」當時這樣的衝突和預言，到了九〇年代的台灣電影，更成了一片同木林。這大樹沒有不好，只是其他樹怎麼不見了？

創作型的導演用盡心力、傾家蕩產抵押房子希望完成的電影作品能躍上國際，他的熱情與付出，沒人能要求他轉彎。另一邊得不到滿足的觀眾和市場，仍等待著誰來滿足我，這中間的落差越來越大。這是九〇年代後台灣電影的特色，一方面在國際影展上發光，另一方面在島內卻是陷入電影市場的困境。最後甚至演變至輔導金爭議、片商與導演的衝突等等。

2002 年我要為《白鴿計畫──台灣新電影 20 年》的紀錄片劃下句點時，其實十分痛苦，因為當時電影環境真是差，許多電影票房甚至不到100 萬，媒體圍繞著台灣新電影已死的標題，最後連中影都想賣了……。

朱延平 導演

後來執導作品超過百部以上，是三十多年來台灣持續拍攝商業電影的導演。
八〇年代初期，以許不了系列電影創造台灣商業電影的新紀錄，

拯救國片會議開了二十多年了，你對台灣電影的現狀持什麼樣的看法？

我覺得現在（2002 年）台灣電影很慘，幾乎走不下去了。其實二十年前大家都說不好做，但我認為那時候還是電影的天堂，二十年前我剛進入導演這行，拍了一百多部電影，並不覺得二十年前不好做，但是到現在，尤其這三年來覺得走到了地獄。

舉例來說，在亞洲國家來講，本國影片收入的比例，只有兩個國家最低，一個是中國，一個就是台灣。2001 年韓國片佔總票房的百分之四十幾，其他國家的影片收入是百分之五十幾，但是 2002 年韓國片已經變成百分之六十了，海外的片子常常不到百分之四十；像泰國的電影也超過百分之五十；印度寶萊塢的片子也很轟動；中國電影比例是百分之二十。台灣 2001 年的國片票房比例佔總票房比是百分之零點三，幾乎是滅亡了。

你覺得為什麼觀眾不看自己的電影？

2001 年我帶了《挖洞人》（何平導演）走遍各大學巡迴，但國片

給他們的印象是便宜、難看、幼稚、實驗性、看不懂，他們說看台灣的電影比看電視劇還痛苦。我聽了也很難過，國家用輔導金拍了1000萬跟500萬的東西，但拍出來的品質其實觀眾是不接受的。輔導金其實是包了糖衣的毒藥，一年給十二部，大概有一部到兩部是好的，其他十部可能都是大爛片，很粗糙的。十年來有一百多部大爛片充斥在市場上，在錄影帶店、在有線電視都可以看到，對台灣電影造成傷害。這些電影死掉了，沒有關係，花的是國家的錢；這些導演死掉了，沒有關係，本來就沒有人認識他；可是電影市場死掉了，就很難救回來了。

你拍的類型電影很商業，這幾年票房好像也都不行了。這幾年來，好像全面性的不景氣，觀眾對台灣出產的電影已經沒有熱情了，你有沒有這種感覺？

就算你有卡司，花很大的力氣，找很專業的人來做，還是沒用，其實這種無力感是很強的，就是觀眾不來了。要救市場，這個地方的電影能夠突破的話，必須在同一時間有大量好看的電影，能夠被觀眾接受。像韓國現在有幾十部好看的電影傾囊而出，一夜之間，你對韓國電影的觀感變了。香港電影也一樣，它興起的時候，有新藝城，有嘉禾，有成龍，有許冠文，有石天、麥嘉，就把整個東南亞對香港電影的印象提升起來了。我經常講台灣最缺乏的是商業電影。

你認為商業電影要怎麼救？

商業電影就是要找會拍商業電影的人，所有的畢業生也好，所有的新入電影行業的人也好，其實以商業為目標的人並不多。每個人都

想做侯孝賢、楊德昌，每個人都有自己的想法、自己的看法，商業片就是不要太有自己的看法。我一直講，其實香港導演自己沒有話要說的，完全是商業考量，是好萊塢模式的，幾分鐘要笑一次，觀眾喜歡這種結局，要跟著觀眾走，沒有自己想法。但台灣的電影全部是自己的想法，管你觀眾要不要，個人風格非常強烈。我覺得韓國片可怕的地方在於它介於二者之間，有些電影是有話要說，且又顧慮到商業的環境。

基本上商業電影最難拍，因為要有很豐富的經驗，要有很高深的技巧，還要有很多的煽情、搞笑，來抓住人心，這對電影新手來說是有困難的。

我們的輔導金輔導太多新導演了，算算看，說不定快有一百個，從輔導金開始到現在，可是有幾個能一直拍下去？有一次開會，有個新導演跟我說，「你自己現在也不賣錢了，還講那麼多。」我想了一下回他，「我賣了二十年了，讓我休息一下可不可以？」做這行的人都有高潮跟低潮，我承認現在是我的低潮期，因為我做的事情多了，不單只是做導演，還做策劃、做賣片，還要排戲、管宣傳，所以創作力降低了。我覺得低潮是很正常的現象，香港導演也有低潮，徐克現在也在低潮，王晶也在低潮，但是他低潮的時候，杜琪峰上來了，馬偉豪上來了，好多導演上來了，這就是一個健全的電影市場，可是朱延平低潮的時候，誰上得來？

2002 年台灣電影產量已經不到二十部了，在這樣的情況下，很多人都怪罪是新電影惹的禍，其實從八〇年代到現在，新電影的產量並不高，大概也是維持一年十來部。我很好奇原本那些拍商業電影的人到哪去了？為什麼都不拍了？現在講到商業電影，就是朱延平，還是朱延平，

朱導你認為商業電影到哪去了？

電 影 小 檔 案

七匹狼

1989 年上映，朱延平執導。為台灣出產的偶像電影，在電影拍攝之初，就設定多位歌手擔任電影中的角色，例如王傑與張雨生，並且創作出電影概念的唱片專輯。

　　我剛剛講過商業電影比較難拍，所以需要有一些經驗來做。

　　我想有部分是輔導金惹的禍，其實還有一個，就是影評人要負很大的責任。我是一路被罵過來的，我堅持商業被罵到臭頭，其實有一陣子我被封為屎尿導演，或是不求上進的導演，只要出來一部片，影評人就罵，包括《七匹狼》什麼七大特點，下流、卑鄙什麼的……，我就不知道卑鄙在哪裡？因為我跟黑松汽水合作，把黑松的標誌拍進去也不行，這如果在好萊塢有什麼問題？

　　他們說中影拍戲都沒把國民黨的黨徽放在後面，我居然把黑松的Mark 拍進去做廣告。當沒有這種商業觀念的時候，就如此的撻伐你、攻擊你。甚至我拍攝影師強暴了女主角，就說我誣衊了所有的攝影師，說全片充滿了暗示性的性器官。說真的，《七匹狼》我怎麼看也看不出來有什麼暗示性的性器官。這樣誰敢拍商業片呀？

　　電影市場應該是一個菜市場，像香港，像好萊塢，滿健全的，有色情片，有恐怖片，有戰爭片，有情報片，有青少年片，有兒童片，也有藝術片；藝術片只是其中之一，但是台灣這個市場只有藝術片，還是個人風格的片；或者不是藝術片，但是個人風格非常強烈。不管觀眾怎麼看怎麼想，很多影評人，只要是這種電影就大力的捧。每次被罵一開始會非常火大，可是後來我笑了，因為票房是好的。

　　我很誠實的講，到現在他們不罵了，我的電影也不賣了。

　　以前還有影評人跟我講，「朱延平，我沒辦法原諒你，以前你拍商業電影我可以原諒你，因為你窮沒有知名度，你必須生存，可是你

137

現在有錢了，有知名度了，還這麼不知廉恥，還那麼不上進，不拍一點藝術電影！」

我回他說，「那這樣子吧，你把房子賣掉，你拿一半錢，我拿一半錢，我們來拍一部！」我不懂藝術片已經有這麼多導演了，商業片沒有人，我為什麼要捨商業去做藝術呢？

如果只是怕挨罵，但是票房是好的，這種賺錢的事應該還是有人會做吧？

還有就是電視台把很多導演挖走了。陳俊良以前拍《情報販子》、《大笑將軍》、《天下一大笑》、《桃太郎》，是個賣錢的導演，他被挖去拍《包公》大賣錢，拍《施公》也大賣錢。蔡揚名是我的師父，也被電視台高薪挖走了，很多好導演，像林福地、王重光、張志勇，通通被電視台挖走，因為電視台不要太個人化的導演。加上影評人大力的攻擊，還有就是輔導金重視、鼓勵藝術性高的電影，萬般皆下品，惟有藝術高。

但你不能說新電影害死台灣電影，新電影是電影的一種，它讓台灣發光發熱，有絕對的功效，但不是每一個人都可以做成新電影那個模式。

其實我還是抗壓性比較強的，以前被罵多了，也會想拍比較藝術的電影，像《異域》（1990），那時候簽到劉德華非常高興，我跟老闆說我要拍《異域》，我很喜歡這部小說，是會讓人哭的。我過去都拍搞笑的，我要拍部讓人哭的，老闆說你搞什麼東西，笑就好了，拍什麼哭的，現代人誰要看哭的？

後來我拍《大頭兵》（1987），結果又大賣，又簽到劉德華，我

再跟老闆說，我簽到劉德華，你要不要拍《異域》？他說，「你拍《賭神》3，馬上拍《賭俠》、《賭聖》，賭什麼都好……」因為那時候賭片大賣錢，我說，「不，我就是要拍《異域》！」結果大吵一頓。我說如果你不拍，劉德華不給你，所以我拍了那部片，雖然劉德華在裡面的角色看起來有點奇怪，但他是《異域》能夠拍成的大功臣，若沒劉德華的支持我拍不了。

電 影 小 檔 案

異域
1990 年上映，朱延平執導。依據作家柏楊所寫的同名戰爭小說所改編。以一支流落金三角的倖存軍隊，在異鄉孤立無援的景況，表現出反戰的意圖。為當年度最賣座的台灣電影。

　　但《異域》拍出來，什麼獎都沒拿到，完全沒受到肯定，後來我就了解了，原來我不會拍藝術片。後來不死心，又拍了一部情色的片，自己覺得還滿有意境的，也不被認同，一直到這兩年我才了解，要拍藝術片就找藝術導演來拍嘛。其實每個導演都有他擅長的，像吳宇森會拍英雄片，成龍只會拍動作片，他就是動作片的 King，所以我覺得我做一個商業的、在台灣的 King 就很滿意了，不要再想拿奧斯卡、柏林金熊了。

我記得《異域》後來大賣呀！

　　我想拍不賣錢而能得獎的片，結果《異域》大賣，所以對我來講也是很諷刺。

　　現在想想，二十年前侯孝賢風光的不得了，楊德昌也風光的不得了，在商業上我也風光的不得了，就是商業也風光，藝術也風光。我其實第一部片就大賣，《小丑》（1980）造成許不了旋風，一直到他死掉，讓我紅了四年。說來許不了也很悲哀，一個電影的奇葩，卻被黑道給控制，打嗎啡死掉了……。唉！這個都不談了。許不了的死也讓我惶恐了一陣子，我認為我跟許不了是連體嬰，他死了，我沒了，

因為我一直覺得，是許不了在賣錢，不是朱延平在賣錢。

當你看到大家把許不了的死怪到你頭上，你自己感受如何？

那個時候很多事現在不能說呀！其實就是因為我比許不了聽話，所以我沒死，還能活到現在。

這句話……，話中話很感慨喔！

對呀，你怎麼說，我就怎麼拍；你不給錢，我也不囉嗦；很多大哥那時候拍電影是給手錶的，不是付導演費的，所以我有很多手錶，包括手上這支都是大哥給的。

給手錶是什麼意思？

拍完以後，手錶脫下來送你，這是最高榮譽，沒有錢的。

但是有的手錶真的是五十幾萬，勞力士、滿天星呀，我戴的時候都不會走路了。所以一堆錶都放在保險箱，也捨不得，就當是收藏。那時候許不了就是不甘心只拿一支手錶，因為他行情比我高……，所以他一直想反抗，就被打嗎啡控制。我就聽話，不用嗎啡我就很好控制了，所以我能活到現在，他死了我其實也惶恐過，也想解脫過，因為我跟許不了在一起，我也永遠脫不了那個很多兄弟的生活。

每個時代都有人紅，有人離開，我都以為這個時代過了，我就會死掉。其實我也是很多變的，這個題材不好，我就拍另一個題材，又活過來。主要也是因為台灣商業電影沒有人拍，但這一塊還是有觀眾

需求的，這塊大餅一直沒人來吃。所以我吃完這邊，那邊吃一點，吃了一百多部，吃了二十年，吃到今天，所以是我的悲哀，也是幸運。

　　我現在對成敗已經是完全不在乎了，二十年前一心求勝，其實我拍戲的最大原動力是黑社會，是黑社會在後面拿著槍比著我，如果不賣錢會很慘。所以那個原動力一直逼著我，而且黑社會會比較，你拍這個大哥14天，拍那個大哥18天，就說，「你是不是有點瞧不起我？」我就很緊張，就一定要在14天內拍完。「哎，他那個戲賣到7000萬，你怎麼對我們大哥有點意見哦，你這沒有賣到7000萬很難交代呀！」所以我必須滿足每一個大哥、每一個拍戲的人。

那些走新電影路線的導演拍個人風格的創作，拍清新或藝術性一點的東西，是不是也不想落入這樣糟的電影環境呢？

　　其實只要電影市場發達了，就一定有黑社會出現。香港也有，李連杰的經紀人還被殺死在電梯外，香港有很可怕的黑社會，也是在控制這些。所以當這個東西賣錢、有很大利潤的時候，黑道就會來，像我們那時候拍許不了的戲，大概500萬台幣一部，都是公園呀、街頭、小人物，很便宜拍掉。但是可以賣到七、八千萬，全省可以賣到一億多，這是暴利。當有暴利的時候，自然會有人靠過來。現在電影都賠錢，你請黑社會來拍，他都不要，所以現在很清靜。

　　過去拍的片我完全沒有版權，多給我一點就謝謝了。那時候就是一心想賣錢，影評越罵我，就越賣錢給你看，這是我給自己的一個補償。

我很好奇，你跟新電影那批導演幾乎同時出道，但你們走在完全平行

的線上，那時候你對他們的印象是什麼？或是你被一直壓著拍的同時，看著他們走出了另外一條路的時候，你怎麼看這樣的事？

其實是祝福的心情吧！大家都以為藝術跟商業水火不容，其實你錯了，藝術跟商業井水不犯河水，反而是藝術跟藝術會水火不容。如果有一個商業導演來，我會跟他水火不容，我會跟他競爭。所以一路上我跟新藝城，跟石天、麥嘉，跟嘉禾競爭，那才是我的敵人。從以前開始，我們拍戲的假想敵就是成龍、洪金寶，就是要打倒洪金寶，打倒石天、麥嘉，我們在現場都是這樣子叫的。

我跟侯孝賢他們一點也沒有不合，因為我們扯不在一起。我還請柯一正來當男主角，就是《花祭》（1990），這就是我認為的藝術電影。他很委屈，演個性無能，那時候我認為性無能就滿有藝術性的，所以讓他的老婆偷人。

唯一一次衝突是侯孝賢的《悲情城市》，幹掉我的《傻龍出海》，我記得那天的晚報頭條是票房毒藥幹掉票房寵兒，《悲情城市》台北賣 6400 萬，我的賣一千多萬而已。那是唯一一次我感覺到侯孝賢這個人怎麼可以這麼賣錢，威脅到我的商業片，其他時間我們井水不犯河水。你去威尼斯拿獎，我真的祝福你，雖然我也曾希望有機會拿獎，但我知道我不是這種導演，我也不可能拿獎。

那你會去看他們的電影嗎？

會呀。前面看不懂，但是我那時候喜歡的幾個導演並不是是影評比較推崇的。所以我覺得我不是一個藝術導演，我喜歡的電影都不是得大獎的。我那時候喜歡萬仁的《油麻菜籽》，《蘋果的滋味》那個

三段式故事，我最喜歡萬仁那段，所以我的觀念就很難走到大格局的藝術電影。

有時候想商業與藝術也不是絕對不能跨越的，或許是因為都達不到極致，藝術的極致有時候也會成為商業。就像當你得到奧斯卡，或是金獅獎、金熊獎的時候，受盡了所有的讚賞，它就有商業了。像《悲情城市》，拿了威尼斯大獎，也大賣，你能說它沒有商業性嗎？

蔡明亮個人風格非常強，所以商業比較辛苦一點，但是以現在來講，蔡明亮的電影還是有商業的。《你那邊幾點？》是 2001 年的票房冠軍，所以蔡明亮到了極致也是有商業的，雖然他有的片子票房不是那麼好。那商業電影的極致到了頂，也可以拿到藝術的肯定。就像杜琪峰，我覺得他商業走到極致了，《鎗火》也可以拿獎，已經到了一個階段的時候，電影的屬性可以轉。但台灣的商業電影還沒有到過極致。李安其實也是商業跟藝術的極致，天時，地利，人和，李安的《臥虎藏龍》就是把商業拍到極致。

全世界有一種行業不是一分耕耘一分收穫的，那就是電影。像我幫別人拍十幾天隨便拍，結果賣了一、兩億，自己做了老闆，好不容易輪到我了，我想了幾年，這一部戲就是翻身之作，結果一做下去就死的一塌糊塗，實在很諷刺啊！

導演 張作驥

作品長期關注社會邊緣人，2015年《醉・生夢死》獲得台北電影獎百萬首獎。2010年《當愛來的時候》獲得金馬獎、台北電影獎最佳影片等多項大獎。1999年《黑暗之光》獲得日本東京影展最佳影片，2002年《美麗時光》獲得金馬獎最佳劇情片，

如果有人跟你說，張作驥你是新電影以後第二波的創作者，你自己會怎麼想？應該有人跟你講過吧！

有聊到啦！我覺得拍電影對我來說，就你在划船而已，我怎麼知道海變高了，海浪變大了，就是在划呀！

你是說身在其中，不會去觀照到關於環境或類型那個部分？

對，那是外面的人去定義的，在陸上的人去定義的，「怎麼船的速度愈來愈快了！」有嗎？「河水變了你知道嗎？」「水流速度變快了你知道嗎？」「水逆流你知道嗎？」我都不知道，我只知道我們很專心在划船，坐在船上嘛。

我也沒有認為什麼是舊電影，只是沒有片廠了。因為倒過來看，會拍商業電影、投資電影的人會想要先保本，怎麼保本？因為你上一部片子賺，所以這部片子我才投資你，有可能到第三部片子就不投資啦。再換另外一個題材，然後又賭了一個，所以永遠最開始賺錢的都是最苦的，古今中外大家都一樣，連《鐵達尼號》也被刪預算。

你第一部片子是《忠仔》（1996），關於八家將的題材，片子出來的

144

時候，大家會覺得是跟著新電影潮流延續下來的，包括在題材上關注底層人民，還有大量素人演員等，尤其你那時候也當《悲情城市》的副導，跟侯導有很多工作相處。所以當你自己可以拍第一部片的時候，到底張作驥想拍出什麼樣的電影？

簡單講我只希望看的人不要睡著。那時候我們看了很多的電影，以前《戀戀風塵》我不會睡著，可能我自己身分的問題，但是後來看了一些得獎的大片，就覺得奇怪，怎麼愈來愈看不懂？你知道他的意思，但不知道他為什麼要這樣做，我知道他在講這個故事，但為什麼要讓我跟電影距離這麼遙遠呢？

我沒辦法忍受觀眾看我的電影的時候想放棄，他可以不喜歡，但我不希望他還沒看完就睡著了，所以一直很希望自己的電影能讓人家看完。所以拍《忠仔》的時候大概算好，比方說快睡著了，媽媽的三字經劈哩啪啦就罵了。這是土法煉鋼，我們也不懂，因為我只會做這個啊。

那個時候一群很年輕的人跟我們在一起，男主角是《悲情城市》的場務領班。因為他住在中影旁邊，國小開始就在電影圈打轉，國中時就已經當領班了。他是領班嘛，曾經叫侯導，「導演怎麼不開班，大家都很餓啊！」侯導氣得想罵他，罵不下去。

「真實」，我覺得那是最基本的，連科幻片都希望人家相信它，《侏儸紀》希望恐龍做的像假的嗎？每一部戲都希望觀眾在三十秒或一分鐘內不要去考慮，就相信是真的，才有辦法讓人家看完。節奏好不好，真的是導演或者是剪接師的能力啦。

至於跟過侯導這件事，傳承不敢當，我們要當侯導很難，模仿他都很難。但是這個問題對我，就像我所有的資歷最後被翻成英文之後，

全部都被簡化掉，就只跟一個侯導，徐克、虞戡平他們都不提了。翻譯的人會說你是不是受侯導影響，當然是啊，跟一個人相處這麼久，當然會受影響，我完全不忌諱。但是我還有另外的啟蒙，像虞戡平導演，我也受他影響很大。

侯導給我們比較大的學習是做人的態度，他跟演員相處的那種東西影響了我，我記得有一次《悲情城市》在日皇招待所拍的時候，大家在那邊拉胡琴，冷得一直發抖，侯導就三字經出來罵！我嚇到了，什麼事啊！立刻跑過去。「你沒看演員在發抖嗎？」問題是我回頭看到工作人員更冷啊，外面還下著雨。但他講這件事是對的，因為演員在鏡頭裡面。隔天立刻弄了六台暖爐，對著那個女演員，烤得她跟夏天一樣。但工作人員還是很慘，對某些導演來講，演員是電影的靈魂。

還有環境的氛圍也很重要，我記得後來拍國民黨的軍人來抓人的戲。清晨，拍六次，每天半夜兩點半趕到林口，等霧。機器到，就是等霧。每一批軍人都不一樣，每天來先剃頭，剃完頭，霧沒來，收工回家。等霧是因那場戲侯導要有清晨山嵐的感覺，他覺得這是那個情節裡面的一部分。這些其實對我都是影響。

你現在每隔一、兩年就有新的片子出來，用獨立製片很辛苦的方式拍，一出來參加影展幾乎也都有很好的成績，自己發行自己賣片，承受票房壓力。你對接下來台灣電影的發展，還覺得有希望嗎？

我覺得台灣電影根本沒有好過，所以台灣電影一直有希望。我昨天上了電台，他們在談台灣電影，輔導金制度又變了，我想是《臥虎藏龍》的關係，所以大家希望是從高資本去拍電影。那又回到商業市場，我有簡單地表達我的想法，我覺得電影不管怎麼拍都是商業電影，

藝術電影也是商業電影。

　　要上院線賣錢就是進入商業，做藝術也是要賣，一定要賣，只是人多人少，是全省聯映還是單廳。那時候觀眾一聽是國片就興趣缺缺，這件事情我心裡早有準備啦，感覺就是比較弱，因為早期我們對電影的限制，很大一部分在於聲音，我們的聲音不夠豐富，就像你把好萊塢電影的一半音效拿掉，大概就是那個樣子。那些音效拿掉之後，會覺得《人骨拼圖》其實也不可怕，你會發現說其實有些東西台灣是可以做的。所以我覺得就獨立製片來講，在我的能力範圍之內試看看把聲音做起來。

　　我個人覺得，因為我們以前接受很多人照顧，所以你問我對台灣電影有沒有期待？當然有期待啊。不過光是期待是沒有用的，實際去做比較有用，比如說我個人的工作室，錄音組、剪接組我們自己做起來。我們最大的目的是幫台灣電影科系的畢業製作，不要每次看《破報》徵演員，都是，「我們是學生沒有薪水」，永遠都是這個。我希望有一天能登出這樣的啟事：「我們是一個製作公司，徵畢業製作，不用錢，幫你剪接，幫你錄音，我們有攝影組幫你們拍，你們就專心做畢業製作。」我希望能做到。

這是你的回饋？

　　也不能說回饋，沒那麼偉大，我覺得是讓他們銜接得上。要銜接得上，否則我們沒有班底，大家都當導演，誰當工作人員？

所以你還會繼續拍嗎？

　　我覺得台灣太多人不去拍電影了，多少人有 1000
萬的財產，或不動產可以拿出來貸款？不透過輔導金，
他們就可以拍片了！但是他不相信這個制度啊。因為這
制度到最後面臨票房，根本不知道真的還假的？企業界
也是一樣，他每年可以花掉 30 億，就是不願意去 2000
萬到一個無底洞去，因為它的帳目是沒辦法算得出來
的，一直追加到最後還要欠錢，為什麼不讓拍電影可以
減稅呢？我幾年前第一次參加輔導金的時候，就提這件
事，這或許比政府的輔導金制度還好，可以讓市場資金
流動。

　　為什麼台灣看電影不能拿發票？要拿戲票。拿發票，有號碼的，
大家公公平平的。為什麼只有少數幾個人知道票房賺賠？連我們自己
的電影，我的票房多少都是用講的，他們說多少就是多少。當然不能
說不相信它的公正性，但我自己也有這種經驗，從《忠仔》一直到《黑
暗之光》，在票房、發行上都有的困擾。

　　妳知道我為什麼會拍《美麗時光》？因為我的會計突然跟我講沒
有錢了，公司發不出薪水。好吧，我們趕快寫一個劇本，趕快去找資
金。那時候去日本東京影展宣傳，他們問我說，你下部片子要多少錢？
我說，下部片子啊，我希望有 800 萬吧。那時候我公司打算要收掉了，
也沒有器材，我覺得 800 萬可以啦。我不適合走大製作，6000 萬以上
的那種電影，是另外一種包袱。6000 萬要給制度 3000 萬，什麼制度，
化妝師的費用、飯店的費用，不是製作費喔。我不允許這種事情發生
的，要明星我們自己培養就好了，所以說我們是訓練班嘛。

　　我記得《黑暗之光》參加東京影展回來的時候，我一直講運氣運
氣，後來被前輩稍微糾正，不要那樣講，你是客氣，可是人家會覺得

你很囂張，有些人就覺得，都得了獎你還講什麼運氣。但是我說運氣是真的，到現在還是一樣，有五個評審，就是五個觀眾，他喜歡你的電影，正好是評審，我又管不到。這次拍《美麗時光》我就跟外面說，對不起，我不為影展趕片的。我雖然缺錢，但是不要為難我嘛，所以我電影弄完再通知你們。後來入圍威尼斯影展的競賽片。其實對我來講，《美麗時光》或《黑暗之光》裡面的盲人，是我答應盲人要幫他們拍一部戲的。我們只希望不要太悶，因為盲人在表演上會有一點點悶。其實回頭來看，很多動機和很多過程都是很單純的。

現在看台灣的現狀（2002），
當然覺得非常不好，也知道台灣電
影大部分的人都還是靠輔導金，可
是我自己一直希望不要把輔導金當
成是拍片唯一的方式。像我原先累
積了這麼久，多半都是希望能夠從
外在一些對電影有興趣的人，或者
曾經做過的地方去尋找資金。首先
自己先要做一些功課，就是你想拍
什麼？你覺得這個電影拍出來到底
是對文化有貢獻？或是在市場上有
一些希望？以前我也愛塗塗抹抹，
喜歡寫寫劇本，就想應該先從自己
想拍的東西來做劇本的工作。當故
事出來的時候，我常會去跟一些有
希望要拍電影的人談我的想法、我

製片
徐立功

離開中影後，還製作過許多膾炙人口的電影，2000年為《臥虎藏龍》的製片，
並在任內給了李安與蔡明亮這兩位新導演拍片的機會，蔚為佳話。
曾擔任國家電影資料館館長、中影總經理，

的故事。在談的中間，當然也會跟人家分析，這個故事觀眾為什麼會
喜歡、會接受。

以前我也靠非常多的好導演對我的支持，比如說像李安、蔡明亮
等等，都跟我合作過，所以常常覺得我的機會事實上是這些好導演給
我的，我最怕聽到的一句話就是，你對李安很有貢獻、對蔡明亮很有
貢獻，我覺得這個話對我是很大的諷刺。因為真的是因為有李安、有
蔡明亮，是他們造就了我的存在，如果沒有他們，今天我是誰也沒有
人會知道。

所以現在反而很怕聽到人家說，我對李安有知人之恩啦，相反地

我會覺得他們回饋得夠多了，今天如果有能力應該是我回饋他們。所以多半我會再利用這些東西，把自己想拍的題材或故事說給他們聽。其實我覺得這就是一種測試，聽人家的反應，當人家覺得你講完了沒有，你就知道這一定不吸引人。如果人家覺得這東西很有趣，你就知道可以繼續發展下去，我因為佔了很多天時地利的方便，劇本完成之後去找製片比較容易。

記得以前在拍台灣新電影的時候，真的和現在不一樣，是一生中最快樂的時刻，那時候覺得新導演這批人真的都各有特色。每次一想起那時跟孝賢他們在一起發展新電影的時候，覺得他怎麼會把長鏡頭運用得那麼好，還有對於自然環境的關照。就好像你跟蔡明亮合作，會覺得他真的對青少年有很多的關懷。這些東西都會讓你逐漸地認識很多電影的元素，你才真的了解，為什麼寫實主義的東西這麼貼近我們的生活，哪怕我跟楊德昌合作的機會很少，可是我也很喜歡他，他讓我在電影的經驗裡，覺得他最接近安東尼奧尼的色彩，描寫人與人之間的孤獨啊、疏離啊，我覺得他最有這方面的特色。所以回想起來那段時光真是快樂。可以從這些工作跟交往經驗裡面，真正地開始去認識電影，而且充滿了喜愛跟希望。

當然慢慢做下來，有的時候會覺得自己有罪，因為看到今天他們的電影也覺得似乎過度地矯枉過正。電影本身已經跟戲劇性的東西完全脫節了。我也很希望能夠找出電影裡面該有的一些娛樂性或戲劇性的元素，所以覺得我們也不應該太寄望於政府的輔導金，應該自己有能力去外面去尋找一些資金。目前我就是努力把台灣新電影裡的特色，跟我們已經失去很久的戲劇情節，做一個適當的結合，我覺得這是一個非常好的事情。

徐老闆你進中影是 1992，剛好新電影走了十年，而商業電影的投資嚴重萎縮，當時整個電影市場呈現的就是疲弱，你當時如何去找尋或創造一個新的方向或是契機？

那個期間我覺得其實台灣新電影也有它的一些困難，我以前大部分是做一些電影的推廣，沒有實務拍片的經驗，所以到中影的時候，說真的實在是很惶恐，不知道怎麼去拍一部電影。那時候只有借助於我擔任電影圖書館館長十年的經驗，知道當時有哪些好的工作者，試著把他們找出來拍片。

那時候我有一個運道。因為在電影圖書館接觸到李安導演，覺得李安可以說是一個新的導演，就決定你來拍一個新導演的電影。那時候選擇兩個人，一個是李安導演拍《推手》，蔡明亮導演拍《青少年哪吒》。可是我覺得這樣還是不夠，因為那時候台灣已經有很多不錯的導演，比如像柯一正、萬仁，就再找萬仁來拍《胭脂》，因為對於兒童的關懷，所以就請柯一正來拍《娃娃》。李安的《推手》跟蔡明亮的《青少年哪吒》很被大家認同，所以我覺得對我來講運道很好，它讓我用新導演這件事被大家肯定。

後來李安緊接著拍《喜宴》，這些電影相繼獲得成功，奠定中影這段時期很好的基礎。中影也就相信我這個人，也贊同我的想法。每年我們都要推出一、兩個新的導演。我就覺得像林正盛或者陳玉勳，都有很多這樣的機會，事實上有些技術不錯的導演像陳國富，也都能夠拍出一些不錯的電影。所以我常常覺得我對電影沒有太多的認識，但是真的是個運氣很好的人，而這些運氣，都是來自於這些好的電影工作者。

不管是之前在電影圖書館當館長的觀察經驗，以及後來投入電影製片工作的參與，您怎麼看目前我們遇到的困境？根本的問題出在哪裡？

對於台灣的電影教育，說真的我是蠻困惑的，在基本電影教育方面，都比較偏重理論上的東西，因為它不需要設備，所以很多人都可以去教，很多學電影的人也就只能從學校裡得到一些對電影的知識，但是缺少對技術的認知。我一直覺得台灣的電影教育裡，技術性的東西真的是很差，常常覺得不太能夠跟香港比。

台灣那些在技術上有成就的人，多半是他們可能在外面找到拍攝的機會去練習、去磨練學來的，不是從學校，我覺得這樣的電影教育也影響了整個台灣電影的發展。台灣今天在國際影展得到肯定，大部分是來自於一個理念，能夠在艱困的環境裡，還有這麼蓬勃的朝氣，這樣的創作力卻沒辦法在技術性上得到支持，我覺得是一件很遺憾的事情。

所以對一些創作者來講，他只能在一些基本面去發揮電影技術上的試驗，這是非常不足的。當然另外還有一個問題，就是電影輔導金，我覺得真的是很矛盾，沒有輔導金的人幾乎沒有拍片的機會，但有時候對於創作者來說，輔導金也會讓他缺乏市場的競爭力，他會覺得我只是在拍一部電影，但他不知道這個電影應該怎麼通過市場的考驗，所以這些都是很矛盾的東西。

從市場面的觀察，你覺得現在台灣電影不吸引觀眾，是電影拍得不好看了？還是觀眾不要台灣電影？

我覺得創作者自己也要有深刻的反省，為什麼人家不看？好像我

自己就會想，李安的《臥虎藏龍》有那麼多想買錄影帶版權的人來談說，「《臥虎藏龍》可不可以賣給我！」「如果賣給我，你們出多高價我都要。」「縱橫如果把《臥虎藏龍》賣給我，你其他的片子我也能夠用好的價錢跟你買！」所以對創作者來講，要回歸到我們自己本身，是不是應該拍一些能夠讓人家覺得這個電影播放出來，觀眾會喜歡。

我常常強調一點，其實商業電影跟藝術電影是不相牴觸的。商業電影不一定好拍，不一定比這些人文電影容易拍，你想想商業電影要討好多少觀眾，不像文化電影只要討好某一部分的人。所以我覺得如果商業電影市場很好，那從商業電影拿出一部分來回饋到文化電影也有可能。如果連這點都沒有，請問誰會拿錢出來拍文化電影？這些問題當然也不是像我們簡單講講就能解決，但它是值得我們去思考的。

 侯孝賢 導演：

新電影發展到後期，很多人都把你當大哥，甚至也出現了擁侯、反侯的對立產生，侯導現在怎麼看待當時這些事件？

其實所謂的大哥這種事情根本沒有，不可能的。主要是我的個性，因為我比較熱情，比較會東幫西幫，比較無所謂，所以就會有很多事情找到我頭上，我會主動的攬下來，主要是這個原因。我有點像他們這群裡的那個……，怎麼形容呢？我跟誰都不錯，都可以聊，都無所謂，這應該是個性上的問題，不是說誰是大哥、誰不是大哥，年齡我跟楊德昌一樣啊，主要真的還是個性。

會有擁侯跟反侯的說法，是另外一個角度，是評論界自然發生這種現象的。道理很簡單，那時候我們只想拍片，片子出來也不在意什麼東西，但是那時候焦雄屏，還有一些比較支持我們的影評人比較犀利，會比較積極的表達他們的想法，但另外一邊的人不是很認同，後來就發生了這種現象。其實擁侯跟反侯派，也牽扯到新電影創作者跟舊的電影系統之間的對立。

那時候你的心情會受影響嗎？忽然之間你變成箭靶！我看了很多資料，也有不少人會說以前的電影人，不管是電影公司、演員、導演、明星，看到媒體大家就好來好去，喝喝酒吃吃飯，媒體就寫得很好，他們說當時你們這批導演每個都很有個性，都很有自己的想法，未必甩這套舊有的方式……，可能也覺得你們比較傲慢吧！

坦白講，我從來沒有當它一回事。因為這些評論我不看也不理，感覺就是跟我毫不相干。重點還是在於你拍的是什麼片子？你講什麼

都沒用啦！焦點還是在「電影」，這是最重要的。其實跟評論、影評之間，並沒有特別想去建立關係或幹嘛，我們以前拍片其實就是這樣子。

像我最早拍片時，第一，我是不准記者在現場的，因為那時候是拍明星，記者一定會來，絕對不准，來了就趕走，不囉唆！片子拍完，試片的時候，我會跟老闆講，千萬不要請記者來看，因為他們是看免費的，你不要讓他們來，而且寫的也不見得很正確。但是老闆怎麼可能不找記者，他們都避著我，偷偷的請記者去看。我們剛開始拍片就已經是這樣子了，不是後來新電影才這樣。

但是你說國外拍片期間有記者來，或者跟記者之間會有友善的關係，這其實是電影工業裡很必然的一個機制、一個管道、一個通路，這是很正常的，但是它基本上還是以拍片工作為主，國外安排記者的時候通常是開拍，或者是中間安排有一天比較輕鬆的狀況之下，記者可以來。而不是像台灣的記者，有些人自認為自己最大，高興來就來。那我認為我們最大，不是你記者最大，我們拍片的最大，我們在現場最大，因為要專心工作，你不可能這樣子闖進來，這是很難的。

侯導從《悲情城市》開始你的「台灣三部曲」，電影的方向似乎整個轉為關注台灣更大的歷史主題，這跟台灣政治解嚴有關嗎？

過去我拍的故事幾乎都是成長背景的記憶。有我的故事、吳念真的故事，還有朱天文的⋯⋯，這些拍完了，你還再拍以前的嗎？不可能嘛。你要一直往前走，你拍完一個，就不想再重複了。坦白講，我對重複一點興趣都沒有，就會開始想找別的題材，但是有些區塊那時候是沒得碰嘛，拍這個搞不好就要坐牢去了。會拍《悲情城市》是因

為那時正好八七年解嚴。

　　一九八八年初的時候蔣經國去世。我就開始去找一些資料，因為以前有一點印象，開始去訪問去找資料，然後根據這些資料，重建當年的環境跟人物。其實我本來拍的《悲情城市》是另外一個題材，是他們下一代的題材，就是有走私啊什麼的，基隆港口那群走私的人，還有基隆在地的人，就是小上海這些。後來因為解嚴，感覺比較鬆了，所以就把它轉換成現在這個版本。很多壓抑的狀態終於可以有一個出口，所以非常賣座。基本上那時候你會想，那還有什麼可以拍？當然有啊，就是白色恐怖的故事。

　　於是我先拍《悲情城市》之前的時代，從日據一直到二戰結束，所以會拍《戲夢人生》（1993）也是因為認識李天祿，感覺他貫穿了那個時代，就藉他來拍我想要呈現的時代。再過來就是改編藍博洲的《幌馬車之歌》，拍白色恐怖時期的受難者鍾浩東和蔣碧玉的《好男好女》（1995）。拍完這三部之後，我對歷史題材已經沒什麼興趣了。因為我非常清楚，其實時代背景的東西還是要拍人，時代背景不能用電影來表達的，你需要一個客觀的整理，才能夠說明白，才能夠還原到歷史的真相，只靠電影不可能，電影還是只能切入某一個點。

　　譬如說《悲情城市》，我是拍那個政治勢力在交接的時候，因為新的政權開始來，舊有的既得利益者跟新來的權力會有衝突。那時候正好是解嚴，電影裡的故事是跟解嚴狀況類似的。

　　《戲夢人生》是日據時代中國人的狀態，我又非常喜歡李天祿的背景，他有那種台灣人的現實感，他的祖父是姓一個姓，父親是姓另一個姓，因為都是給人招贅的，然後他又是給人招的，他又是另外一個姓。三代不同的姓，他們跟大環境的關係，也是那個年代的寫照。

　　到了《好男好女》，你看他們之間感覺非常浪漫，那種浪漫是跟

革命一體的。這個角度看，以前的人也好，現代的人也好，其實都一樣，只是時代不同，時代的價值觀念不一樣，時代的氛圍不同。以前是為了革命，一個大的理想，因為那時候現實面是這樣，現在可能是為了自身，哪怕很小的情感或種種。所以我感覺做完這個以後就再也不想做那一塊了，就會往新的形式上走，往另外一個領域去探索。

這些探索其實都跟以前的成長有關聯，以前成長到底接觸了什麼？就像我後來會拍《南國再見，南國》（1996），其實有點像記憶中那些東西的一個風格化。可能某種角度更成熟了，而且對這塊土地沒有一種感覺，所以才取《南國再見，南國》，來拍邊緣人的虛無。

後來拍《海上花》（1998），其實是我以前看小說的記憶。就像武俠片我還沒拍，以前小時候看了一大堆武俠片，這一塊我想拍還沒拍。《海上花》一方面是你對現實世界的重新認識跟角度，另一方面是你以前看的很多的記憶，所謂舊中國的。在世界之前，共和國之前，真正的古老中國的那塊，我們從小唸的小說都是那一塊的，那一塊的記憶跟現實你對這塊土地的了解跟感覺，我把這兩個結合在一起，所以會有一個新的角度。

《悲情城市》當時創下很好的票房，用電影拍這樣的題材對於剛解嚴的台灣來說，還是很震撼的，當時引來很多不同的聲音，連政治人物都發言了，對你而言，拍那部電影的目的有達到嗎？

那些評論我都不看，其實邱復生就算投資我，也是到片子出來才真的知道我在拍什麼。

拍那片子其實蠻辛苦的，因為很多條件其實很難，總之就是很難。我記得拍完整個剪接完了試片，是第一場試片，看完以後，我臉色不

好看走出來，罵了一句：「大爛片！」就走了。所以後來在威尼斯得獎，不知道誰打電話回去給詹宏志，對方還沒說，詹宏志先說是不是那個爛片得獎了。其實會那樣說，我的意思就是：可惜沒有辦法做得那麼完整，沒有辦法像我想像的那麼過癮。它的成功是因為我調度了一些演員，也有一些情感，那部分是不錯的，但是基本上整個感覺還是不夠細、很不足。不過相對地它也比較容易看，對一般人來講比較容易看，也幸好是這樣子。

假使沒有得獎，或者它只引起議論，那到底會發生什麼狀況？其實我也不知道，雖然已經解嚴了，還是很難說啊，但是因為得獎，就好像有一個光環，變成是一個焦點。在這個節骨眼上，尤其剛剛解嚴，我想一動不如一靜啦，這個政權開始在變化的時候，說歸說，但應該不會有人會想去碰這個燙手的山芋，一樣的道理啦。

九〇年代後，台灣電影票房就一路下滑，包括侯導最近的電影《千禧曼波》也要面對這種狀況，但你還是很堅持走在藝術創作這條路上，現在你是如何看待拍電影這件事？

電影因為有個市場的機能，所以商業是避不掉的。人家投資那麼多錢，當然要收回。為什麼我們前面階段（新電影初期）常常會賣房子抵押幹嘛的，原因在這裡。投資人不可能來跟你投資這個片子，這你要有一種自覺，在一個健全的電影工業裡面，我們只算是一個小部分，大部分的主流還是商業電影。因為商業電影的蓬勃，才能養我們這些小電影，我們這些電影，基本上是在刺激主流的一個元素，跟表達的方式。

其實在《兒子的大玩偶》之前，我們真的是非常主流，很商業的。

你會有一種直覺，找哪一個明星搭哪一個，感覺這個組合非常不錯，然後給他們賦予某一種角色的個性，他們的關係，他們的感覺，你會覺得這會很有趣，我們已經做過很多這種片子了，差不多七、八部。所以我是從商業領域走到現在這個領域的，那條路絕對是辛苦的。但為的什麼？假使說是為了名，問題是你知道那個名是虛的，其實最重要的還是作品啊！我拍完一個作品，就對這個作品已經完全沒有興趣了。

所以我非常清楚，已經沒有辦法走回頭路了，為什麼？因為我現在在調整的是自己的狀態。我不要電影到最後只剩下枯枝，因為我們知道，愈拍愈拍就是這個不要、那個不要，你感覺這些都是廢筆，是一個很難看的枯枝。也就是說，我一直在調整所謂的電影美學的這部分，還有你對人、對這個世界的角度跟思維。到最後我非常清楚，電影其實是你的真實！它跟真實世界是等同的關係。為什麼？因為透過了電影的真實，傳遞了一個訊息，就是真實世界裡面的實質、本質。

所以我很清楚現在是站在哪條路上，一直在走，有時候你想，大家都窮哈哈的，我就想做些事。譬如說有哪些導演，或者跟你很久的副導演、工作人員，感覺到他們已經有能量，蓄勢待發，但是苦無資金，我也會想看看能不能多賺一點錢，可以幫他們。然後就會想，下一部片就拍個可以比較賺錢的。可是當你開始去準備想這個題材的時候，就全部忘掉了，最後還是往自己那條路上走。

我是在發掘一種角度，怎麼看待現實的一個角度。不是說現實本身在那邊就好，重要的是你要有個角度來看它。不要說得太沉重，到底可以有什麼樣新鮮的角度來看它？這個非常重要。對我來講，我現在是這樣的一個狀態。

導演
蔡明亮

2001年蔡明亮自己發行《你那邊幾點？》創下當年最高的票房記錄。

《你那邊幾點？》、《天邊一朵雲》……，作品於威尼斯、柏林、坎城影展獲獎，並獲金馬獎肯定。

1992年拍攝第一部電影《青少年哪吒》，持續不間斷創作了《愛情萬歲》、《河流》、《洞》、

我做《你那邊幾點？》（2001）的時候，要回版權自己發行。因為我懂得我電影的特質，也相信我的電影台灣有觀眾，有這樣的觀眾是足夠支持我在台灣的開支。我要回來台灣做一次給大家看，雖然不一定成功，可是我不覺得一定會失敗。所以這次發行可以說是非常有趣的一個行動，也算是圓了我很多年的夢，讓我不要那麼鬱卒。

最後它真的證明了一點，只要電影不錯，不一定要有大明星；電影不錯，有議題，就能吸引觀眾。其實沒有懂不懂的問題，不懂就是不懂，只有接不接受的問題。我這次的示範是，大概進來五萬個觀眾，問卷調查下來，發現有 70% 願意看我的下一部或我以前的電影，其實觀眾真的可以培養，要給他看到這樣電影的機會，包括放映時間在內。

雖然我的電影不會是主流，比如說好萊塢的《外星人》、《蜘蛛人》……，吸引他馬上去看，但是來看我的電影，要有不一樣的心情。所以我覺得這整個發行系統要針對這樣的影片特質來做才會成功。

很多人說蔡明亮不在乎觀眾、不在乎票房，是別人誤解了你。

我對電影始終是一種觀念，那就是自由。它可以是水彩畫、抽象畫，沒有標準答案的。大家其實有點誤解我，因為他們不知道我的出身，我是搞舞台劇的，舞台劇就是要面對觀眾，接受掌聲，哪怕只有一個，他都會做下去，我就是這樣的人。

　　我以前沒有機會出來，是因片子在台灣不是我發行的。你知道我在國外做宣傳做得多麼勤！像日本是個很有效率的國家，東西又貴，我都配合他們承辦，我到日本就是七天把你關在旅館裡面，我跟李康生、楊貴媚、陳湘琪，也都是七天足不出戶，九點叫醒，十點開始，一個一個記者採訪，半小時一小時這樣訪問、討論、拍照，做足七天、十天，然後飛走。每個電影都這樣做，結果我的日本觀眾就成長了。李康生在日本也有一個影迷俱樂部，日本片商還會辦五十個影迷來台灣的活動，過年的時候來參觀拍攝現場，跟我們一起吃一頓飲茶。

　　我在國外吸收那麼多宣傳經驗，怎麼會不想帶到台灣來？我常常想帶到台灣來，很希望能溝通，但都苦無機會，因為他們不聽。所以這次我真的是下定決心，這個電影我要自己做，因為他們覺得不會賣，我想是因為他們不了解這個電影，不知道我們的屬性，不知道如何宣傳，總是用同樣的方式，上上廣播節目，上上電視節目，上上平面媒體，辦一場首映會，請一些影歌星來站台。如果他愛這個電影、愛這個導演，那就要全公司都有勁，為每一部片找出對的宣傳方法。

去年台灣電影很不景氣，《你那邊幾點？》雖然做到台灣第一的年度票房，但整體上還是不高，你怎麼觀察目前台灣電影遇到的危機？

　　我發現台灣電影一直都存在的一個事實，就是每一部台灣電影，都是一個個體戶，都是一個獨立的生命，我們只會籠統的說它是台灣

電影，就像人家說亞洲電影，但是亞洲電影非常複雜；有印度的、香港的、日本的……，不是印度賣就能說是亞洲電影賣座，發行到每個地方都會賣。台灣電影也是這樣，單打獨鬥，它不是好萊塢系統，一定要單打獨鬥，找出它（每部片）的特色，用對的方法來做。所以每一次做台灣電影的時候，都要想得很清楚。我不覺得台灣一年要出200部電影才是好，那是有問題的，現在和七〇年代的環境和時機已經不一樣了。

最近有人問我，金馬獎要辦二十年來的台灣電影回顧展，你有什麼想法？我說，好事啊！他說，「怎麼會呢？台灣電影這二十年都不跟觀眾互動，都自己做自己的，閉門造車……」哈哈！我想他可能在講我。

我說，如果台灣電影真的是你想的這樣，自己閉門造車的話，那為什麼還要做二十年回顧展？二十年的東西，能拿出什麼給你看？我說這二十年其實是非常豐富的。觀眾或者說這整個社會是需要被教育的，不只是電影這個環節，他們要了解價值觀在哪裡。

所以，我講到商業的部分，如果說拍二十部電影，出現了三部很好的電影，OK，很棒！如果發行了五部很好、很不錯的電影，全世界都賣得出去，日本可以賣十萬美金，其他國家可以賣幾萬美金，台灣也可以賣一百萬台幣，加起來我覺得是可以賺錢的。最重要的是，電影也可以是有價值、有質感的，商業的概念要看你是怎麼算，至少這是台灣自己的東西。

像美國大電影公司要來投資亞洲電影，投資大陸、台灣的電影，我其實不覺得是什麼不得了的事，就只是個商業行為，他們還是要賺錢，美國不敢真的投資台灣，他不過是要你拍一部台灣式的好萊塢電影。最後那個價值在哪裡？就是賺很多錢吧，如果電影不賣座，以後

也就不投資了，就這麼簡單。

有人說，找好萊塢來幫我發行《你那邊幾點？》，我說不必了。因為我們的鞋跟腳是不合的，你幫我發行，搞不好賣得很慘。我覺得要很清楚地想：你拍的是哪一種電影？你怎麼發行？我從來不覺得發行是個問題，問題是在人啊！他們不知道拿到侯導的電影，不知道拿到楊德昌的電影，只知道它可能是不賣座的電影，因為他也看不懂，所以怎麼可能創造商業上的奇蹟？

這次我其實也沒有找到特定的方式，只是發現了有五萬個觀眾會來看我下一部電影，我這部電影的票價是 150 塊，下一部要 190 塊，我可能下一部電影的宣傳只要花一半的力氣（有累積了），就吸引到這些人進來。所以我覺得，每一個電影都要搞懂自己的屬性，你要拍得很商業傾向 OK 的，你要拍得很個人傾向也 OK 的，這不是很自由嗎？

這次《你那邊幾點？》在高雄首映，有個老師看完後告訴我，他想看我之前的電影，他說之前他拒絕看蔡明亮的電影，Why？因為聽說我的電影很悶、很變態，永遠是李康生。但這次他看了，他可以接受。

所以我不會期望十個人看到，十個人都會愛我。我們做創作的，永遠是站在這個位置，當電影有爭議的時候，我覺得很高興，因為它是不一樣的，不會迎合，它很誠實。所以今天要批評一個電影，是要理性的，是要善意的，這看得出來，通常我會生氣是因為我看到那個批評裡有惡意。通常罵我的人都沒看我的電影，他們聽到有亂倫，聽到裡面有什麼什麼……，我的每部電影，如果以他們的標準來說，都是變態的。包括李康生把他的腳插到一個洞裡面去，他們也覺得很變態，或陸奕靜拿一個枕頭放在下體。所以我後來就覺得，如果我太在意這些東西，那就不要在台灣創作了，也不要在台灣生活了，因為你

就是逼我做一個不誠實的人嘛。

你的電影或許是因為太誠實，才讓一些人難以面對，尤其很多觀眾進電影院的目的，也是想暫時脫離現實，找到一種暫時的安慰，但是你讓他們逼視自己！

我覺得常去看電影也是一種教育，如果從小到大的教育都是好萊塢教育的話，那就不能怪觀眾。所以我們這種創作型的導演，或是另類作家，其價值就在於提供你一個機會，給你看到不同的東西，明明是要來電影院得到安慰，但看到的是打你一拳的東西。

所以做為創作人，我不太能說是責任還是義務，我會說我就是會做這樣的東西。所以還是回到電影是什麼？電影到底是什麼？電影是一個說故事的工具嗎？我們認為都是，因為我們從小看電影都會有一個本事（故事大綱）。觀眾被教育成電影是一個說故事的工具，所以送輔導金時，片商會說故事拿來！故事大綱變成是固定的，可是電影是什麼？電影可以是很多可能性的。

說故事為什麼把人的臉放得那麼大，特寫，這樣故事說得更清楚了嗎？不是！對我來說特寫是電影的特質，大遠景也是，都是電影本身有的特質，你要善用這個特質，不只是說故事，還有很多可能性。但是觀眾現在都被教育成只要看故事，這不是我的錯，不是電影的錯，不能怪誰，只能說我做自己的創作，提供一個這樣的可能性，總是希望有人接收到。

所以回到國片的生機，我覺得就是要這樣子慢慢的做，不能夠放棄，可是也不要做夢，太天真的以為一部片賣座了，國片就會起飛，

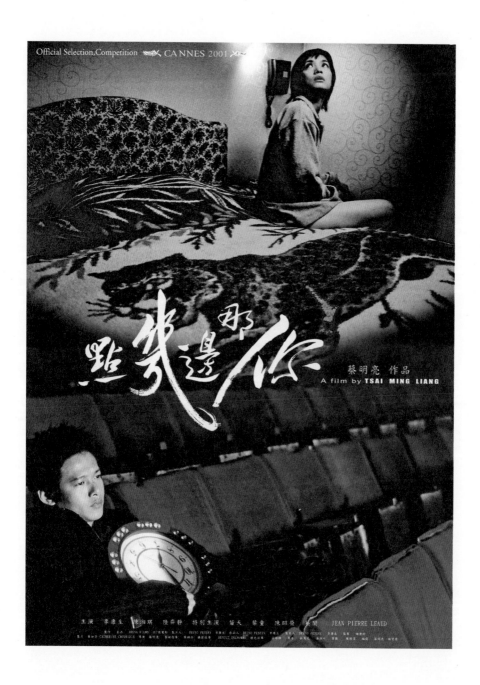

167

我覺得國片要慢慢的學走路，找到自己的方向。

對了，妳要剪接的時候要把我剪的很謙虛喔！

蔡導這種要求蠻特別的！（當下我忍不住笑了）

因為有人覺得我很驕傲，其實我不會，我比較直接，現代人不懂得欣賞什麼叫做真誠。因為我把電影當創作，這是我幸運的部分，我今天可以坐在這邊跟你講話，或者說說林肯中心肯回顧我這十年的作品，我都覺得是因為我從頭到尾都把自己當創作人，但創作人要不要想到票房？當然要，因為他也要生存。

這句話很弔詭，創作與票房的關係，當你講這句話的同時，罵你的人有部分也是因為這句話來責難你。

因為罵我的人通常不知道我怎麼生存！

我要有創作的自由。當一個人和一個公司想控制我的時候，想想看怎樣可以更賣錢，加那個明星進來，那我就要走了，我就走了，通常就是這樣。這是我不能沒有的一個個性，因為我覺得不自由，我被綁住，我就走了。所以這就很弔詭，其實是因為他們不知道世界還有其他做生意的方式。

你可以想像《洞》在日本上映的時候，是在澀谷最好的戲院，他們所謂最好，是排最賣座電影的戲院，在最多年輕人匯集的地方，上演前的一個禮拜，這個電影公司請了六個女生穿著旗袍、跳著舞、拿著扇子。拿羽毛扇子是我建議的，你們可以想像嗎？台灣片商？台灣觀眾？或那些罵我的人。

《河流》是我在日本賣得最好的電影，我在日本賣得最好的電影竟是《河流》！這是我在台灣被罵得最慘的一部。

電影就是很有多可能性，假如你今天立志成為一個賺錢的導演，到好萊塢去發展，沒有人去阻止你，也沒有人說不好。但是對我來說，自由是最重要的。 要不要來看是你的事情，但是我有權決定給妳這個機會，我有權利擁有這個機會，我最怕的是那種善意的要求，但表現出來是很令人難過的，「導演你應該拍快樂的電影，台北有很多快樂的事情……」「你不要總是拍那麼陰暗……」我通常都回答，「這個留給你來拍，你去拍，我一定買票來看。」

重點是我不會做這種東西，你們不要叫我做這種東西。 我常說，你會不會叫梵谷畫一朵比較正常的太陽花？如果梵谷的弟弟也像你們這樣，那就沒有梵谷了，他們就恍然大悟了。

曾經有一個立法委員對我說：「蔡導演我看了《河流》，我好愛，但是拜託你拍兩個版本，一個給我，一個給台灣的觀眾。」當然他是說他看得懂。我當場就說：「我不會耶！」你會不會請張愛玲寫兩個版本的小說？ 他雖然表現得很善意，可是當時我很火大，吵架的時候就站起來罵這個立法委員，所有的片商都覺得這個年輕人怎麼可以這個樣子，但那個時候真的很氣。不過我現在不會罵他了。

你現在拍電影越來越像像修行的人了。

應該說，我知道我自己的道路，沒有人可以影響我。

電 影 小 檔 案

河流

1997 年上映，蔡明亮執導。劇中父親是個同性戀者，母親因為丈夫性傾向而長期處在性飢渴中。最後，父子在黑暗的三溫暖中互相探索彼此的身體。獲得第 47 屆柏林影展評審團大獎銀熊獎。

在沙漠中奮力開出一朵花

2002 年拍《白鴿計畫》時，要探討台灣新電影的影響是很沉重的，當時所面臨的茫然與焦慮，到了現在（2015 年）再回首，沒想到竟然是見證了台灣電影的谷底。

邁入 21 世紀，第一眼望見的台灣電影風景幾乎可以說是慘淡的，幾位電影大師以平均兩年一部作品的節奏，勉強為台灣撐住了國際顏面，不怕死的年輕導演躍躍欲試，拿了短片輔導金就敢拍長片，拿了電視電影的經費，就想抵押房子再湊一點，完成個人第一部電影。

還記得當時我和鴻鴻、魏德聖、鄭文堂、賴豐奇、吳米森等都是新導演，大家捧著剛完成的 16 釐米作品，不知往哪裡去？把拷貝放冰箱嗎？我們不甘心的。但那是個連劇情長片都可能找不到電影院放映的年代，誰會管紀錄片和短片？於是我們自己辦了「純十六影展」，自己租戲院，自己

賣票，自己宣傳。那是一股沒路可去又想奮力一搏的氣力，沒想到迴響非常好，當時我看著滿座的觀眾席，心底還曾想著，或許台灣電影不是沒有觀眾，而是我們要怎麼把觀眾找回來？那時候怎麼也沒想到八年後，魏德聖導演做到了。

在 2001 年到 2007 年這苦悶的六年裡，其實我看到了又一群新世代年輕作者的努力，雖然大家依然深受台灣新電影的影響，作品中充滿著對現實社會的觀察與省思，但是面對著市場的無力，大家都想要做一些改變。每個作者都希望觀眾進戲院，都希望透過電影傳遞的故事和理念能引起共鳴，進而發揮影響力，就如同資深影評人藍祖蔚所說的，在這最貧瘠的沙漠裡，其實開出了一朵朵鮮豔美麗的花朵。

聞天祥

資深影評人

現任金馬獎執行委員會執行長。

資深影評人，曾擔任台北電影節節目策劃、國內外電影獎評審，

2000 年、2001 年進入到所謂新世紀了，卻是台灣電影最慘的時候。我一直覺得，加入 WTO 其實是對台灣整個電影生態最大的重擊跟改變。因為過往對於台灣電影的一些保護政策就取消了，也不再限制任何外來電影的拷貝數量、放映場次。它的影響其實不只是對台灣電影，而是整個戲院原本的生態都改變了。好萊塢電影攻城掠地的情況非常嚴重，可是我們的電影界比較散亂，也比較不過問世事。

那時候大家幾乎沒有任何反應，開放前，除了朱延平導演在《中國時報》投了一篇外，好像這件事情就順理成章成為一種事實了。

已經發生了以後大家才發覺已經簽了，而且還不太能夠預測會有什麼後遺症。直到所有的症狀都出現了，大家才開始知道韓國發起運動抵抗，為什麼我們沒有？但已經來不及了，因為ＷＴＯ已經簽訂了，很快地看好萊塢電影幾乎變成是所有觀眾的一種習慣了，好像本來就應該這樣。

另外很諷刺的一點是，2000 年台灣電影在國際上拿到好成績，楊德昌的《一一》拿了坎城影展的最佳導演，2001 年李安的《臥虎藏龍》

拿到了奧斯卡最佳外語片。從外圍的眼光來看，國外人士會覺得台灣電影起來了，好了不起！其實沒有啊，2001 年我覺得是台灣電影最慘的一年，上映的電影數量不到十部，而且沒有一部在台北的票房超過100 萬台幣，狀況慘烈啊！

2002 年的時候，票房會不會好一點？那也是一個假象。那是因為循《臥虎藏龍》路線去投資拍攝的《雙瞳》，是一部合資的奇幻大片，它其實佔據了那一年票房非常高的比例。如果跳開這部片子，那個病症是越來越嚴重了。所以到 2003 年的時候，我覺得最有趣的一件事情是，那年國片票房的前三名，一部是蔡明亮，一部是李康生，而李康生的第一部電影是蔡明亮監製的，也就是蔡明亮佔了票房前三名的兩部，這當然是一個不正常的狀況。因為它並不代表蔡明亮的電影被群眾接受了，而是表示群眾都不看國片了。

那段期間很多圈外人喊台灣電影已死！但這圈子的創作人很特別，明知會賠錢，觀眾不想看，但還是一找到可能的機會就要拍。

我覺得還留在電影界的這些老人們，應該都是很浪漫的。你可以去做廣告、做電視、做其他的事情，你為什麼還在拍電影？

而在這個時候，加入電影界的年輕人則是充滿理想性的，就是說明這一口飯很難吃下來，在這個時候你還願意加入電影界，所以有些時候最壞的時代，說不定是最好的時代。有一些雜質就濾出去了，因為無利可圖。所以留下來的人應該會有對電影更高的、更純粹的一些理想吧！可是他們也很清楚的看到：第一，我可能很難在美學上跟大師去抗衡，我也不要一味的模仿他們，是不是應該要走出自己的一條路線？

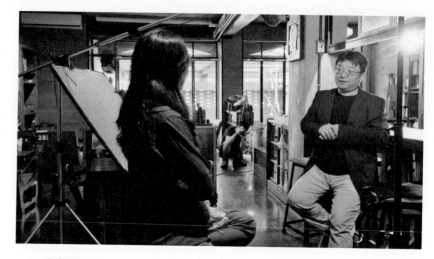

　　我覺得到了 2004 年以後，就會看到大家試圖走出一條可能比較中間一點的路線，所謂比較通俗的、較為類型的電影，在敘事上可能較為古典的這些電影。另外一方面，你會看到像《生命》這樣子的紀錄片大賣，成為 2004 年的票房冠軍，好像又說明了本土，就是跟你親近的這一些人事物，可能又是另外一個吸引力。

應該是觀眾並沒有完全不想看台灣自己的故事，只是在這時候的電影是不是能夠引起大眾的共鳴？

　　對，我覺得他們還是想看，但是能不能輕鬆一點看，或者是讓我更容易發笑或者流著淚看，不是說不希望好的電影，而是說這類電影好像缺席了很長一段時間。所以我覺得 2004 年以後崛起的這些年輕的導演，都有受到這種影響，比較務實一些，但是又希望能夠繼承或延續一些電影的理想性，這對後來電影在 2008 年後的爆發，是有很大關聯的。

朱延平 導演：

我們這樣講好了，其實從進入 90 年代，台灣商業電影市場就已經欲振乏力，甚至已經遞減到只剩個位數了，到了 2001 年那是真正的最低的谷底。尤其那個時代還發生了一件很重要的事情，這是影響整個商業電影的一個大事，就是無限度開放好萊塢電影。WTO 談判輸了，一定要讓好萊塢電影無條件的、無限制的整個進來，那是一個天翻地覆的大事。

我記得開放的時候，我在《中國時報》寫過一篇文章，說台灣的電影如果沒有保護，一定被好萊塢打死。結果記者去問當時的電影處長：「你覺得開放好萊塢電影對台灣電影會有影響嗎？」他說：「我認為影響不大，因為反正台灣電影已經不是很好了。」

我聽了很生氣，所以就用我的名字在《中國時報》投書，我說美國人來了，要強姦我們，我跟爸爸媽媽說美國人來了怎麼辦？他說趕快把褲子脫掉，反正早晚也是會被強姦的。為了這篇文章我還跟那個處長吵了一架，結果事實證明，美國電影一進來以後，排山倒海，有一陣子美商跟台商對立的非常厲害。我記得以前《大頭兵》、《好小子》、《烏龍院》、《七匹狼》上片的時候，美國片只能有八個拷貝，我是兩百多家戲院啊，全國兩百多家戲院都在做《烏龍院》，所以我的宣傳可以下很大，我可以下 2000 萬的宣傳，因為我一天票房就 2000萬了，那是有保護的。

開放以後，他們第一目標就是這些台灣的本土電影，所以當《蜘蛛人》或《蝙蝠俠》大舉進攻的時候，開始用院線控制台灣電影，完全掌握院線。一直到《海角七號》，他才開始發行台灣電影，因為他認為他沒有大片的時候，發行台灣電影也能賺一些錢。

之前剛進來的時候，他要打擊的第一目標就是跟你爭市場。我記

得那個時候它的預告片、海報把戲院整個佔滿，所有的台灣電影，包括非好萊塢的電影，其實那些年蠻慘的，不只台灣電影慘哦，港片也是那時候死掉的，就是八大公司壟斷了全部的電影，我想很少人注意到這個。那段時間不是只有我的電影上不去，很多導演的片子也都沒戲院放，藝術電影更慘。

你到戲院看《魔戒》，海報就是十幾款，每個人都有一張大的，貼滿了戲院，到處都是，就看不到一張台灣電影。那時候我拍了一部電影叫《搞鬼》，是一部軍中鬼片，戲院預告上不去，因為預告的份量也有限，全是好萊塢的，台灣電影沒有，海報也貼不到。我跟合作很久的學者電影公司老闆說，我們合作了那麼久，幫你賺那麼多錢，現在國片這麼慘，你是不是給我一個地方去貼海報？他說不行啊！那些位置八大都分好了，我貼你的話，那我後面他不給我片子我就慘了，我戲院就要關門了。最後他能幫我的，就是貼了兩張海報在電梯邊的下面，也就是你走過去搭電梯，鞋帶掉了，你彎下腰去繫鞋帶，就會看到我的海報！

唉，那段時間很少人注意台灣電影，或者是非好萊塢片，我記得有一年好萊塢電影在台灣的票房佔有率是百分之九十八點幾，其他非好萊塢電影，包括台片、港片什麼一大堆只佔百分之一點幾。所以大家很少去思考，那個時候為什麼會那麼慘，其實輔導金也是那時候出來的，因為國家覺得虧欠這些做電影的人，已經被打到毫無立錐之地，所以還組織了國片院線算是救濟，就是有五家還是八家可以演國片，然後補助戲院，然後有輔導金。

其實一路走過來，大家很少去看這個，為什麼突然之間國片就死的這麼難看，這是其中一個很重要的原因，完完全全被好萊塢殲滅，可能很少人注意到這個問題的嚴重性。

當初拍《愛你愛我》的時候，滿腦子想的就是我要拍給年輕人看，因為那個題材就是要給年輕人看，所以很努力的要讓那個題材盡量讓年輕人容易看懂。會得獎我覺得有點意外。得獎的時候當然很開心啊，可是另外一個念頭就浮上來了，怎麼辦？怎麼上片？因為那個時候只要是得獎影片，得越大的獎，台灣的觀眾好像就越排斥、越不想看，看了會打瞌睡。所以那時候面對的其實是，回到台灣的現實是怎麼上片？票房怎麼辦？果然票房不好。

不過那段時間得不得獎，好像票房普遍也都不好呀！

導演
林正盛

在台灣電影最黯淡的時期，算是一位多產的導演。2003年接續拍攝《魯賓遜漂流記》、2004年《月光下，我記得》2002年的《愛你愛我》讓他得到柏林影展最佳導演。

但是在影展得到肯定，至少也是一種專業的肯定，也會回過頭來很期待台灣的觀眾會喜歡，願意進戲院看，但是沒有這個效應，完全沒有。所以那個時候台灣的電影已經走到非常谷底了，現在回過頭看其實蠻有趣的。比如說我拍的《天馬茶房》，1999 年上片的時候，賣了 200 萬出頭，竟然是那一年國片票房最高的電影，你就知道台灣電影在那幾年經歷的狀態是什麼。

愛你愛我

2001 年上映，林正盛執
導的第五部劇情長片。以
檳榔西施與麵包師傅的愛
情為主題，獲得第 51 屆
柏林影展最佳導演、最佳
新進女演員獎。

不驚訝啊，2001 年我的紀錄片《銀簪子》只在真善美戲院單廳上映一週，票房六十幾萬，竟然就是年度台北票房第三名，大環境是真的很糟。很多電影在國際上得到殊榮，但回到台灣的票房卻是不堪的，對借錢、抵押房子的創作人來說，那種心情是很複雜，甚至是痛苦的。

是啊！經歷過的經驗，大概都是這樣的感覺。

我那時候最大的心情其實有一種寂寞，我一直拍電影，拍的是我所生活的這塊土地的題材、生活的狀態。可是我發現這個土地的人不想看我的電影，他們不想進戲院看我的電影，甚至有時候還被罵、被批評，比如說拍《放浪》，因為姊弟亂倫，就會有很多人罵你，說你敗德。你忽然間會覺得說，你到底在做一件什麼樣的事情⁉️那種內心的寂寞……，不知道往前再走下去前面的路在哪？可是另外一面又有一個很堅強的意志在撐著。我那時常常會有一個心理是，記得是《雙城記》講的，這是一個最壞的時代，也是最好的時代，我就是這樣一個心情一直在支撐。

我進電影圈真的開始當導演的時候，台灣電影其實就在一個票房不好的情況下，也就是新電影的尾巴我剛好跟上。我一直覺得如果不是台灣電影掉到最尾巴，大概輪不到我這樣一個麵包師、國中畢業的，有機會變成一個導演。因為反正票房不好，片商也沒什麼想像，找不到票房導演拍片，所以跑出了一個傢伙，他很愛電影，弄了劇本，拿到輔導金，好吧！那就給他拍拍看吧。社會剛好在最壞的時代，台灣電影最壞的時代，對我來說是最好的時代，讓我有機會踏進電影圈。

換一個角度講也一樣，那個時代是台灣商業電影最壞的時代，可是在某一種創作含義上，卻是台灣電影最強的時代，因為每個導演都

在拍他自己的東西，每一個人開出的花朵都不一樣，都覺得我在做的
事情其實是值得去做的。

葉如芬 製片

2013年榮獲第50屆金馬獎年度台灣傑出電影工作者。

資深電影製片，參與過數十部台灣電影的拍攝。

那個時候是環境選擇我，不是我選擇環境。所以變成是我想要拍電影，我想要進入電影這一行，當時環境那麼純粹，電視台只有三家，沒有網路，也沒有手機，只有BB call。對我來講做電影真的是很單純。我很愛看電影，台灣那時候的寫實電影、香港電影、瓊瑤片我都看，覺得電影的世界是很美妙、很奇幻的，我很想做這個工作，我只有這個信念。

因為那時一年大概五、六部台灣電影，所以一個電影工作者能做一部電影，對我們來講那一、兩年是很快樂的，因為你整個的功夫、你的心血、你所有的嚮往，都在你現在創造的這個點上。所以無論我是做場記，或者製片，跟導演的相處其實是非常密切的，緊密的像一家人。所以我們拍一個農村的故事，就會去農村種茄子、養雞，甚至都快要養豬了，花很長的時間籌備再拍。拍完以後又跟著做後期，逐漸看到它上大銀幕，然後去影展。其實那個時候沒有想到票房這件事，我們只在想我們做完一部電影，好棒！

那個時候大家說台灣電影像一片沙漠，什麼都沒有，偶爾長出一小朵玫瑰花，你就會覺得不錯。譬如說我的電影參加影展得了獎，高興到不得了，可以好幾天睡不著。為什麼？因為那對我們來講是一種鼓勵跟肯定。

180

你跟很多導演合作過，像是那段期間的林正盛和蔡明亮導演，都是很堅持在自己的創作路上，和他們合作的製片經驗，有給你帶來不一樣的收穫嗎？

　　林正盛導演是1993年電影年編導班導演組的，我是製片組的製片，後來他來找我說，我們一定要做一個作品，所以是這樣開始合作的。我非常謝謝他，因為是他選擇了我，我才真的可以踏進電影這個工作，跟他一起做。所以我們是一起成長的，他創作，我負責所有的行政事項，也學習製片的工作，他也在學習導演的工作，我們是一起往前走的。所以在某種程度上，我沒有什麼能力可以去質疑他，他也沒有能力質疑我，因為我們一起做、一起學習。

　　2000年跟蔡明亮導演合作，是另外一種電影導演的思維。因為1994年的《愛情萬歲》已經拿到威尼斯影展的肯定，他有他的一個位置，後來法國電影公司也投資他。那是另外一種合作的訓練，林正盛是很正統的寫劇本、對白。蔡明亮的劇本是只有兩行話：小康上廁所，或者什麼之類的，就是只有兩行話。

　　我跟蔡導合作兩部片，一是2000年的《你那邊幾點？》，一是2004年的《天邊一朵雲》。我發現，他的創作都在他的腦子裡，因為他自己習慣的寫法就是根據小康這樣的演員。對製片來講，我在工作需要跟著他，所以我要知道他腦中在想什麼，這是我對自己的期許，我一定要知道，我很努力地解讀他的劇本，其實所有的工作人員包含副導演們，都不知道阿亮的腦筋在想什麼。我覺得我很努力，因為他住在工作室上面，我們在一樓工作，他有時候早上會掃地，晚上會炒菜給我們吃。有時候在炒菜或掃地的過程裡，他會想劇本，會突然說，「我知道湘琪現在應該要去哪裡……」那是他在講劇本。有時候

他會講，「如芬我跟你講哦，我覺得應該是怎樣……」我要接得上，因為他在跟我對話，我要是接不上那個話題，就表示我沒有在他創作編劇的範疇裡，他是這樣創作的。

有時候他在想他的東西時，你要知道他在想什麼。我永遠記得，比如說他有一場戲，其實也是兩句話，就是媽媽去買烤鴨，我們的製片助理找遍了所有台北市的烤鴨店，帶導演去看，他都不要。後來我想到，他不是偶爾也會跑去買烤鴨，去他買烤鴨的那一間試試，後來叫製片去拍照回來問是不是要這個？他說：「對啊！就是這家。」

像西瓜雨傘是有一天他突然看到的，我們一樓的辦公室每要天固定倒垃圾，鄰居拿了一把西瓜雨傘，倒了垃圾就走了。然後蔡明亮就說他要那個雨傘。

追！我記得我們製片組全部的人都衝出去找那把雨傘。找回來以後，原來他覺得這把雨傘很有意思，後來我們買了一百把來拍片，這就是《天邊一朵雲》中西瓜傘的來由。他的創作是在生活裡面產生的，並不是先寫好劇本，是他走在哪裡，他的生活，這是那段時間我對蔡明亮的觀察。

一路過來，一直到 2004 年因為我自己開電影公司，好像電影跟我原來要的那個世界有一點點分裂，雖然我知道應該要往更大的方向走，

但是我們以前的預算真的很低，我曾經做過好幾部1200萬預算的電影，最多1500萬。你想想1200萬、1500萬這樣製作成本的電影，工作人員一年只做一部或者兩部片，怎麼能奢望他將來可以拍動作片、懸疑片、商業片或者是其他的，那是沒有辦法的，所以才會說我們都是手工電影，台灣電影的形態就是這樣。

站在製片的角色，你會怎麼去思考台灣電影的出路？

我是覺得每個區域、每個國家都有它的獨特性，那是別人沒有辦法取代的。台灣的文化，就是我自己在這裡，我被這樣的一個教育環境，還有生長環境，還有社會氛圍滋養長大的。所以我在做台灣電影的時候，講好聽一點，就是我們有一個使命感，不管世界的電影走到哪裡，我就是繼續做自己，一個台灣的電影人。

其實從 WTO 開放後，西片就在台灣了，開放那麼多，每年吵也吵不過政府。最後我們只能說，自己能夠做出什麼樣的電影是外國人無法取代的，中國人也拍不出台灣的電影；台灣人也一樣，我也拍不出中國的電影，因為我不在那塊土地上生長，我覺得這是獨特性，這個文化的保持，還有你對這塊土地的關懷，或者是你的貢獻，或者是你的嚮往，都是在這裡，它不會改變，其實沒有必要改變。

你一定要說我拍個電影跟美國好萊塢片競爭，那你就是自己拿石頭砸腳啊！我覺得態度上不用這樣子，因為沒必要比，論科技、論工業、論經濟規模，我們根本沒辦法比。可是論我們自己的創意，講台灣文化一些獨特的部分，那是只有我們拍得出來，他們永遠也拍不出來的。

導演
易智言

《藍色大門》碰觸了青少年與同志議題，相當令人注目。2002年，易智言完成了第二部長片《藍色大門》，距離第一部作品相隔七年。

我絕對受台灣新電影的影響，因為 1980 年的時候，正好是我在做學生的時候，也是我大量觀看電影的時候。那時台灣的創作整個的氛圍、受矚目的導演，還都是台灣新電影裡面的戰將──侯導、楊德昌導演這些人。

台灣新電影對我影響最大的，簡單說一個是創作的態度，對於創作者應該站在什麼位置，跟所謂的體制對抗，那個體制包括大家可以想像的，比如說政府、國家、社會這些體制。另外也包括了電影本身的體制，我覺得這個態度絕對是台灣新電影給我的，不是說我去上了侯導一堂課或者是楊導一堂課，而是那個潛移默化中，十幾年來大量看他們的電影，在裡面感受到這個東西，那是我教育養成的一部分。

我覺得另外一個很重要的東西其實是美學，台灣新電影的美學，以寫實為主的拍攝方式，即便我今天拍的東西在題材上、在形式上，甚至如果有類型的話，在類型上跟台灣新電影有距離，可是它在骨髓裡面還是寫實的，還是一個寫實的東西。所以我想在做為一個電影人的創作態度跟創作美學上，完全就是受台灣新電影的影響，而且基本上我沒有嘗試擺脫，我覺得也無法擺脫，因為那是我電影的啟蒙教育，就是鴨子開始學走路看到別的大鴨子怎麼走路，於是就學了，一輩子

都改不掉這種走路的方式。

《藍色大門》在那個時期讓大家眼睛一亮，就連在拍攝手法上都可以感受到你要讓它不一樣，你當時的企圖是什麼？

　　2002 年拍《藍色大門》的時候，其實 1995 ～ 2002 年是台灣電影最慘的時候，大家不知道要突破什麼，要怎麼突破。所以那時候有試圖，我不敢講突破，就是說稍微做一些調整，可能關注的議題比較當下，跟觀眾比較接近，希望比較接近，又比如說拍攝的分鏡稍微多一點，讓它的節奏感覺上比較活潑一點，企圖以我對觀眾、對市場的理解上做一些調整。

　　拍《藍色大門》時，我用了非常非常多的望遠鏡頭（Telephoto），焦距很淺，看不清楚周邊環境。如果是台灣新電影的話，基本上就是二五鏡頭，前景、中景、後景、背景大家都看得很清楚，因為那個是寫實的規範。我在演員表演寫實、環境是寫實的、整個美術陳設都是寫實的狀況下，選擇用望遠鏡頭來拍《藍色大門》，其實那個時候大家說台灣電影看起來都灰灰暗暗、醜醜的，拍的好難看，市場上有這種嘖嘖嘖的聲音。所以我選擇了不改變一些寫實的基礎，用Telephoto，因為凸顯的是人。所有的背景、所有的前景、所有的環境空間相對的比較淡化。所以你說是突破，完全不是突破，而是一種應變，我覺得是一種應變。

　　用桂綸鎂跟陳柏霖也不是我創新發明的，那個也受台灣新電影影響，非常像《牯嶺街少年殺人事件》，楊德昌導演用了張震，然後侯導《戀戀風塵》用了辛樹芬，新電影做了某種示範跟開啟的作用，我接續台灣新電影的延續，受這個東西的影響，所以敢這樣試試看。再

加上我拍這些電影的時候，簡直就是無政府啊，無政府的時候什麼都可能發生，狀況也許不太一樣，可是我覺得電影對這些突破框架的啟蒙，又要回歸到台灣新電影。

如果晚十年拍，像現在（2015）投資大了，都是要談卡司的，路上找的也不可能被用。因為我在想，他們唯一會被用的狀況，是因為整個環境不健全了，大家都沒想法，那就試試看吧！反正沒什麼錢，沒什麼人看，投資也不高，我們在這個狀況下，有最好的可能性，所以他們會有這個機會。

不過美國電影在那時候簡直就是霸佔了台灣整個電影市場，台灣電影沒有人看，沒有市場，上架率不高，以投資者的觀點而言，他為什麼要投資一個可能沒有市場的商品？所以像《藍色大門》的費用，以現在的眼光看待非常非常的低，絕對是所謂小品中的小品，它光是找資金就找了三年，所以整個環境對於要拍電影這回事情，尤其是新導演要拍電影這個事情，基本上不是說友善或者對立，而是冷漠，基本上就是：你是隱形人，拍不拍不重要。

事後回想起來，也是因為這種狀況，大家統統沒有規則，沒有想法，沒有做法了，因為沒有這些框架，所以那個時候的新導演才有些機會。因為它已經一團亂了，政府任何可能性都可以存在也不存在，所以只要自己繼續堅持在那個階段裡面，想拍電影的人，其實都拍到了。

其實你拍《藍色大門》，到後來跨足電視劇，以及近期的作品，一直關注的主題都是青少年或說年輕人居多，這部分感覺你一直是希望跟這個時代、跟觀眾去對話的，對嗎？

我覺得青少年對我來說，可能是人生裡面最、最後的一塊淨土，因為到成年以後，面對到事情的複雜，開始世故，世故了以後相對就不夠浪漫，跨過這一步之後就變成失樂園了。我這樣去解釋的時候，有人會說：易智言非常喜歡青少年這個時期，或者說易智言對於青少年有一種鄉愁，或者易智言的青少年永遠是過份的乾淨。其實我覺得都是剛剛那個核心、那個本質下面產生出來不同的面貌，然後得到不同的詮釋跟解讀。

年輕人同時也是電影的主要觀眾群，這會讓你對於台灣電影一路以來的狀況，找到不一樣的觀察點嗎？

電影的存在也不過就是整個社會的文化活動之一，我覺得跟政治、社會是脫離不了關係的。脫離不了關係的原因，就是說你推算一下，為什麼在 2000 年的時候大家不看台灣電影？台灣電影真的比較難看嗎？其實我覺得沒有。那你說現在台灣電影真的變比較好看嗎？我覺得也沒有。

我覺得差別就是在觀眾自己，你推算 2000 年左右主要的觀眾看電影時幾歲？15 歲、18 歲、20 歲。他們大概是 1980 年出生，沒有解嚴，台灣本土文化是被排斥在外面的。1987 年台灣解嚴以後，本土文化開始活躍了，大家重新認識台灣、開始本土化的時候，那時出生的那一代，到了 2007 年的時候 18、19 歲。我覺得觀眾整個的養成不一樣，整個對台灣的看法不一樣。台灣人開始給台灣人自己機會了，至少在電影這一塊。我覺得觀眾的構成元素其實是非常不一樣的。2000 年的觀眾跟 2007、2008 年的觀眾不一樣，他們差了 7 歲，正好是台灣解嚴

了那個狀態。

　　到了 2015，我們往回推 2000 年出生 15 歲，甚至是 1998 年左右，這時候主要觀眾的特質又變了，網路興起，他們更國際化了，我很難預測接下來的觀眾會擁抱哪一種類型的電影。如果就觀眾面分析，就是說對於台灣電影態度的轉變，我也許可以提出一個說法，是台灣人自己對台灣的態度轉變了，這個是來自於整個國家、社會的大氛圍，電影也不過就是在國家、社會氛圍下的一個活動，電影當然反映了這樣的一個變化。

我基本上覺得電影是一個跟社會互動、跟生活互動、跟你整個國家的情勢、你的文明程度等等互動的。

在 2001 年這一整段時間，台灣電影最低潮的時候，我記得那時候你們幾個年輕人仍然在做「純十六」，而我們在那個最低潮的時候，很多時候是非常受打擊的。譬如說你去看你的電影上演，就像一個笑話一樣。我記得我在戲院對面吃冰，老闆說：「你在看什麼？」我說，「我的片子上映了。」他說，「國片啊！那沒人要看，要看就看錄影帶就好。」

導演
王小棣

2004年為兒童議題製作了電影《擁抱大白熊》。2014年獲得國家文藝獎。
1995年執導第一部電影《飛天》，1997年推出台灣本土手繪的長篇劇情動畫《魔法阿媽》。
橫跨電影、電視。獲得金鐘獎最佳導演、最佳編劇肯定，帶出很多年輕創作者和優秀演員。

我們經歷的就是這樣的時代。可是我感覺那個時候，我身邊不管是前輩，或者是年紀小的，沒有一個人說因為票房不好，就不想（拍電影），沒有。我們依然覺得不然試試這樣做，不然那樣做，做各種形式的努力。而且我覺得那個時候剛好是紀錄片也比較有作品出來，然後動畫也是，那個力氣一直在。

這一段時間的好萊塢大片很多，大家都非看不可的，而且那個時候開始講究電影院的音效，常常去電影院看國片的時候，前面預告啊很震撼，然後一開始播國片，好像整個氣勢小了一半的樣子，我們沒錢去做那些。所以就變成有兩個極端，要看娛樂片就去看好萊塢大片，要看藝術片、得獎的片，那時候金馬影展也推一段時間了，也是會去

看國外的。如果是台灣的電影，就會覺得那我等錄影帶就好了，反正它的音效也沒有很好，小小的感動的故事何必花那個錢。

有人說電影一定是商業行為，可是我覺得它的本質是商業行為是不足以來概括的。因為我覺得整個社會的民主化、開放，會讓年輕人想拍的東西、創意上關注的事情，越來越不一樣，這是很重要的。

這一段時間，我感覺到想拍電影的年輕人還有一個出路，就是公共電視的「人生劇展」，它開放很大的空間給創作者。我記得那一段前後，我們一起組導演創作聯盟在衝撞的時候，也就是很想跟這些責怪導演的片商說，其實你不能只是罵導演拍片沒票房，電影的特效、演員的培養，都要不斷地下功夫去努力才行，而且電影公司也不敢投資不是嗎？那時候還好有「人生劇展」成為很多導演可以盡其在我發揮的地方，如果再加一點錢拍長一點，再出個拷貝，或許就可以變成一部電影（當時用這種製作模式操作的電影，製作費幾乎都在 500 萬以內），我覺得大家就是此起彼落一直往前。

我是 2002 年開始籌拍第一部電影《艷光四射歌舞團》，那個時候我已經拍了一陣子的紀錄片，想嘗試劇情片，因為想創作，什麼都想嘗試，你會想要寫小說，會想要寫散文，會想要寫詩、寫詞。所以對我來說，只要能夠傳達一種創作慾望、創作理念都 OK。所以那個時候我嘗試著想拍劇情片，但是在 2000 年到 2005 年這段時間，是台灣電影的谷底，到什麼程度呢？我記得一個數據，有一年全台灣總票房收入是 18 億左右，但是台灣電影的總票房不到 1000 萬。

導演

周美玲

後續又完成了《刺青》（2007）和《漂浪青春》（2008）。紀錄片和劇情片創作豐富的導演。2004年第一部長片《艷光四射歌舞團》獲得三座金馬獎，

最低的時候是七百多萬，既然環境這麼糟，那時候妳雖然想拍，但為什麼敢拍？

因為對票房無所冀求啊，我只是要創作啊！《艷光四射歌舞團》講的是扮裝皇后的故事，同志電影在那個年代已經算夠冷門的電影了，所以你能夠冀求什麼票房，連戲院都不願意排給你，所以導演要一家一家去跑去拜託，拜託那個願意放電影的電影院，可不可以給台灣電影一個機會，一個小小的機會，放一天也好，放一天試試看什麼的，就是無所不用其極。因為自己去跑了，也因此了解了整個電影的生態。

那個時候年輕，30 歲左右，覺得也沒有什麼可以輸的啊，沒有

什麼可以損失的，就做啊！就闖啊！只要日子還過得下去。其實日子過得下去的標準是很低的。我記得我那時候住在一個像貧民窟一樣破爛的房子，生活、吃飯超級簡單，一個月開銷很少。但是光弄這個電影也負債了200 萬，對一個沒有積蓄的新導演來說，這都是很大的經濟壓力，我也沒有太掛在心上，覺得總是要做這件事情，它是命中注定的。

但這部片也讓妳一舉拿下三座金馬獎，頒獎典禮妳和主角（扮裝皇后）們一起上台，讓我印象很深刻。我記得那時候台灣電影太低迷，為了鼓勵台灣作者，還增設了年度台灣電影這個獎項，妳也拿到了。

2004 那年拿到了三座金馬獎，我自己都覺得好笑，好笑的理由是，山中無老虎，猴子也稱王。我拿到年度最佳台灣電影，憑什麼跟人家拿年度台灣最佳電影？那是因為沒有人要拍台灣電影，找不到資金嘛！你說導演們想不想拍？我相信大家都想拍，找不到資金。我能夠啟動《艷光四射歌舞團》是因為我拿到了 100 萬的短片輔導金，就那麼 100 萬。然後找朋友找學生，我記得找的是台藝大的一批學生，大家也都沒拿什麼錢，就這樣一起把它拍下來。

所以為什麼我的第二部片《刺青》拖到 2007 年才拍成，就是得還一下錢啊！因為《艷光四射歌舞團》上映票房沒有 50 萬，跟戲院拆了以後甚至只能拿回 25 萬，連印宣傳單的成本都不夠。這一切都在預料當中，所以 OK，我從來沒有怨天尤人，我覺得事情就應該是這樣，這是你自己要做的事情。後來《刺青》拿到長片輔導金 400 萬才能夠

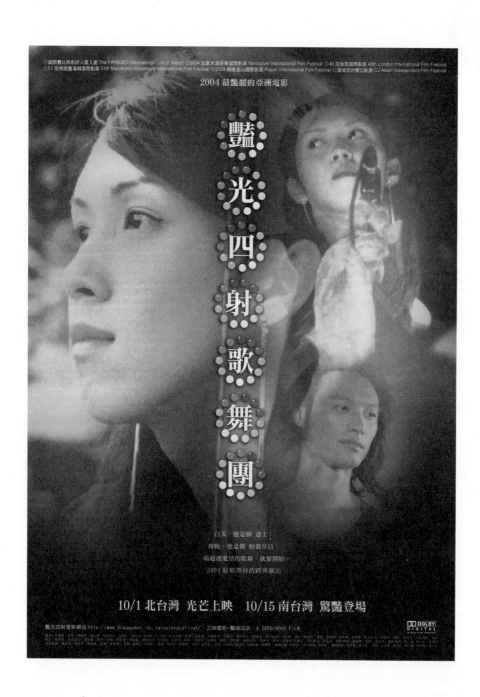

啟動。

《刺青》得到另外一種成功，其實那一次的票房是出乎大家意料之外的。

天哪！居然《刺青》的票房是那一年度（2007）票房第三名，那時新聞局還給了獎金，好像 100 萬的獎金吧！然後它居然回本了，它居然賺了 20%，就是因為找了兩個投資人，他們看準我這個電影有卡司，可能不會那麼淒慘，對他們來說就是投資幾百萬，他們可能有這些閒錢，覺得賭什麼呢？賭一個能夠走金馬獎紅地毯也好。對有錢人來說也許這個就 OK。

那對你來說你要賭什麼？

創作啊！要把我想拍的東西拍出來，那個時候因為沒有票房跟市場太大的壓力，所以我的目標就是這一生中要把六部同志電影拍完。為什麼是六部？因為同志彩虹旗是六個顏色的，《艷光四射歌舞團》是紅色的，《刺青》是綠色的，我想一個一個顏色把它拍完。它是我內在的訴求。我相信等六個顏色全部完成之後，那個宏觀的觀點才會跑出來，你還沒有完成，它就只是一個點一個點，它要形成一個面，把整個事情編織起來之後，才會看到那個宏觀的企圖，它是我的企圖。

那是票房超過一百萬都要開香檳的年代。好高興，有一部電影竟然破了一百萬，太誇張了，可以辦party了。

那個時候純粹是覺得在追尋前輩的腳步，好好地創作，好好地把創作當做最重要的一件事，不是說不顧票房，而是那不是現在能夠想的，好好把片子拍好就好。當然拍完也是希望看能不能有一個奇蹟。

也許這就是我笨的地方，我還是被某些事情感動，所以去寫劇本。《夢幻部落》是因為原住民的故事讓我感動，因為我在拍綠色小組時，藉助了很多原住民的朋友，他們的很多故事在我腦海裡，所以

導演

鄭文堂

堅持獨立製片，堅持透過電影傳遞對於社會正義的追尋。
2002年完成第一部長片《夢幻部落》，獲得威尼斯影展國際影評人週獎和金馬獎最佳台灣電影。
早年投身綠色小組的紀錄工作，

我想寫一個關於某個原住民在工地因為工傷跌下來，那天領的薪水，跟著錢包掉到水泥車裡面的故事。

接著來就是《深海》，我對那兩個女性彼此照顧、作伴這件事情，覺得很迷人，雖然我不是同志，我是一個異性戀者，但是我覺得作伴這件事情很棒。女性的情誼比海還要深，現在社會上很多，我覺得那個很美就去寫，所以票房都不好。

談談什麼樣的力量支持你一直拍一直拍一直拍，在那個票房不明、創作環境跟產業其實總有很多困境的狀態下，資金到位也不明，是什麼

夢幻部落

2002 年上映，鄭文堂執導。故事以因工作受傷的泰雅族中年人，尋找舊情人開始，以愛情故事探尋親密關係的理想藍圖。獲得第 39 屆金馬獎年度最佳台灣電影、最佳原創電影音樂。

《夢幻部落》的資源很少，我記得是 280 萬拍的，但到現在還是有很多人說《夢幻部落》是我最好的作品，對我來說很難堪。就是覺得完成一個關於原住民、關於離鄉背井的人的那個心情的激盪。那個時候拍片很單純，就是創作。也許從片商的角度來說，我們這些人莫名其妙。還好我的第一部長片受到肯定，如果沒有，可能就不一定有那麼強的意志，這是人性，很清楚的。那個動力很重要，你的創作被人感受到，覺得你對於土地或者對於人的關注是美的，其實就是這個。因為大家覺得你這裡面有一種土地的共鳴。

這跟我過去在綠色小組所做的事情不一樣，因為綠色小組是一個團隊、一個理想。但是在綠色小組我的作品沒有人看到，只是我的人被某些群體注意到，說這個人有參與這一段歷史。也就是說《夢幻部落》如果沒有被肯定，或者我之後的作品沒有被肯定，我真的是走不下去的。那個肯定不一定來自於獎項或是金錢，而是台灣這個氛圍，對於電影的關注或對於文化的關注的那一種支持。像聞天祥支持我，對我來說太重要了。侯孝賢導演對《夢幻部落》的肯定，他也覺得它是一部好作品，他不用講太多，只要說這個導演、這部電影是一個好作品，光這個話就很重要。

我拍片當然希望有影響力，可以讓更多人看到，被更多人肯定，覺得鄭文堂在想的事情很重要，希望可以更多人拍這樣的電影。所以我拍片很清楚，就是要拍我自己覺得有力量的電影。

其實台灣的創作者有一種很迷人的地方，整體來說我是這樣觀察

到的，不管是年輕或是從侯導下來，我覺得最迷人的是他們各自面對台灣這一塊土地，每個人都有他獨特的觀察，這是我很喜歡看台灣電影其中的一個原因。年輕的創作者，今天他活在這個世代，他在寫題材或是在創作的時候，想的就是內心裡台灣的印象，或者是台灣人的樣子，我覺得我在很多作品裡面都可以看到這樣的元素，對我來說很有吸引力。

回想起來，我一開始創作的時候所受的影響，第一是台灣的鄉土文學運動，1982年在文化大學，每天都在看陳映真、王禎和、黃春明，我也不是故意的，那個時候就是很喜歡這些書，跟我的生活有關啊。所以等我開始有機會創作的時候，我當然在描寫人，這些人給我的影響就是：每個人都是故事，即便是一個路邊經過的人或者是我戲裡面出現的某個小人物，他都是人。你不能罵他，不能怪他走路走不好，類似這樣，因為他從鄉下到這邊當臨時演員，你讓他坐在那裡、站在那裡，他可能沒辦法像你想像中那樣。因為他就是他，他的背景就是這樣，要尊重他，我們是從這樣的訓練下來的。

所以我常在反省，也常跟年輕人講，我們都知道戲劇性這件事，就像香港電影或是很多好萊塢電影的戲劇性，有時候我們去看電影覺得那個戲劇性衝擊很大，但是當我們也說，我們的電影總是要演戲劇人生嘛，也要有一點戲劇性，可是那個拿捏就很特別，我們又做不了違反人性的人該有的樣子，這個戲劇性我們還沒辦法，這是因為我們受的訓練。所以我知道電影裡面要有戲劇成分，但是你又沒辦法到那個程度，還是要回到人性本身，如何拿捏？我就是一直在這種拉扯中創作。

影評人

藍祖蔚

資深影評人，曾任中影製片部經理，現任《自由時報》副總編輯。

我覺得在最艱困的年代底下，台灣那時候的創作者在 2001 年那幾年的短暫時光底下，至少在那個已經開不出花朵的貧瘠土壤上，還試著各種的可能性，所以反而會覺得在最艱困且好像最沒有養分的土地上，反而看見了一朵又一朵的仙人掌，它也許是沙漠，但是它在水分最少的狀況下所開出來的花，那麼的鮮艷，讓你特別懷念。

真正回頭再來看，觀眾從來沒有流失，觀眾永遠在，觀眾等待你做什麼，此刻是你，你要開出什麼樣的花，如果你覺得一年四季都要像春天一樣，坦白說其實是不對的。

我其實是一個無可救藥的樂觀主義，因為你只要經過 2001 年到 2004 年台灣那個谷底，你覺得看什麼電影都不對，看什麼電影票房都不能夠引起討論或共鳴，甚至你願意在媒體上討論台灣電影，卻沒有太多議題可以討論。但是 2008 年後有這麼多電影出來，卻感覺到另外一種是失落，就是你到底要告訴我什麼？或者是你希望創作一種什麼樣的共鳴？

我從來不排斥浪花，浪花打得那麼漂亮，我也非常欣賞，因為它有浪花的一種功能在。但是真正回頭再看，它能夠帶給你的滿足又是何等的稀薄。所以這時候回頭再看，我們對電影創作的希望是，有人專門把浪花打得漂漂亮亮的，有人提供深層的一個能量陪伴你。台灣

其實比較可貴的，我是覺得即使環境不是這麼的理想，但還是有一些創作者願意去創作一些他自己想要的電影。會被記住的台灣電影都是因為創作者知道他要拍什麼，知道他最擅長的是什麼，有他自己內心澎湃想說的話，即使他的手法不是那麼的嫻熟、清楚、鮮明，但是他真正要講的東西是紮實的、是有力度的。

所以在台灣最不景氣的年代，你會發覺一些導演很努力，包括侯孝賢、蔡明亮、張作驥，他們每一次的作品只要碰觸到文化這一塊、碰觸到歷史記憶這一塊，都是可以時時刻刻拿出來重新再去面對的。像張作驥的《蝴蝶》，其實是最早讓你碰觸到蘭嶼那一塊土地上的記憶，創作者要挖掘一個題目，要徹徹底底把它摸透，有一個巨大的企圖心，想把它背後的那些歷史意義全部挖掘出來，而不只是一個名詞、一個符號的借用跟消遣而已。

所以對於一個創作者最可貴的，我覺得那一段沙漠時期，台灣最珍貴的是這些創作者知道他要講的是什麼，也許他的技巧不夠，也許資金不夠，但是至少他讓你看見的能量是驚人的、是驕傲的。事後當你避開了商業的喧囂再回頭看那一段時光，會幫你記錄的那些身影，都是那些努力跟命運對抗、跟這個題材拔河的創作者，他們所站的高度在歷史上有他自己的位置，在當時他也許相當寂寞。這也是蔡明亮的作品、侯孝賢的作品，即使商業性不是百分之百成功，但是回頭看他們要做的議題，是因為他們清楚地執行了自己要做的夢想，我覺得那就是台灣電影的宿命，也是台灣電影最重要的簽名，這些簽名是有代表性的，是值得被鐫刻起來的，而且他們也完成了這樣的一種時光雕刻、歷史雕刻、台灣雕刻，他們都做到了。

就算再晚一輩的例如鄭文堂導演，在拍攝《夏天的尾巴》的時候，其實想拍一個年輕人的故事。但是他做了兩件事情，一個是成功的，

一個是失敗的。成功是他把高鐵跟騎單車的城鄉生活節奏感反映在他的作品裡，所以我們看見南部鄉下一個騎單車的小女孩，背後是一列非常快速的高鐵，不時在他們的家鄉駛過去，這是台灣社會非常準確的一個進步跟停滯的符號上的對比。看到這些就知道，導演很努力地透過意向來傳達所有該提到的台灣簽名式。

但是這個電影比較失敗的是，它又帶進一個比較大的議題，談到社會救助上的問題，貧苦的、甚至有些因為付不出錢而導致的社會寫實面向，那時候是比較刻意的把這些議題加了進去。雖然是在商業企圖底下，他還不忘他的社會包裝。你可以看見創作者永遠沒有忘記他幹嘛要拍電影的初衷，當我拍這個電影的時候，我是知道這個媒體的，這個藝術可以透過電影形式，來完成對土地、歷史的紀錄，留下重要的一個資產。

所以多年之後再回頭看《夏天的尾巴》，它其實是一個見證台灣正在成長發達的過程底下，所有的悲歡離合的紀錄，當時它也許沒有獲得太多的重視，但我覺得這個作品是可以留存下來的，是可以被人家討論跟發現的。所以台灣其實比較珍貴的是，有些創作者會堅持他應該要去創作的議題，好壞是另外一回事。至少他在有限的創作人生中，必須凸顯一個題目讓大家看見。因為他知道如何去面對過去、面對歷史之後，再回過頭來看，使得這件事情有深度，那是後來可以被討論到的。

拿命來拚搏也要拍電影

2008 年是台灣電影史上一個很奇妙的年份，沉寂了許久的電影能量突然有了一個大爆發，很多人都突然被驚醒，不只票房上創佳績，甚至連電影人之間都有一種說不上的興奮和熱血。那一年的《海角七號》寫下了台灣影史上單片上映最高紀錄，5.3 億台幣！那期間有好幾位年輕導演也完成了第一部長片作品，不同的美學風格、不同的主題，但都令人印象深刻，所以也有人稱這一年是台灣電影的復興年。是不是復興？這需要時間來證明，但絕對是台灣新電影二十五年後，又一次年輕導演的群體綻放。

現在回頭審視，其實從 2006 年開始，就有一股清新的力量開始醞釀，脫離了前幾年電影票房的乾涸狀態，2007 年陳懷恩的《練習曲》、林靖傑的《最遙遠的距離》、周美玲的《刺青》，都陸續開出了好成績。到了 2008 年，似乎順著一股上升氣流不得不迸發！

那一年，我正好擔任台北電影節的評審，特別記得當時台灣電影的精彩。大家都有感覺，對悶了快二十年的電影圈來說，有股氣氛不一樣了……。

但 2008 年的精彩，不只是電影，還有一個重要的現象，就是魏德聖。

很多人看到他完成作品後的風光與成功，但真正了解他的努力和拚搏後，就會知道這一切都不是憑空而來的，對於電影，對於電影中的台灣，他比我們想像的都更熱血、更堅持！

2008年第十屆台北電影節得獎名單

台北電影獎		
劇情長片百萬首獎	《海角七號》	魏德聖
劇情長片評審團特別獎	《九降風》	林書宇
劇情長片最佳導演獎	《囧男孩》	楊雅喆
劇情長片最佳編劇獎	《情非得已之生存之道》	蔡宗和、林書宇
劇情長片最佳男演員獎	《情非得已之生存之道》	鈕承澤
劇情長片最佳女演員獎	《九降風》	張鈞甯
劇情長片最佳新人獎	《海角七號》	王柏傑
劇情長片最佳攝影獎	《囧男孩》	秦鼎昌
劇情長片最佳美術	《海角七號》	翁桂邦
劇情長片最佳音樂	《海角七號》	呂聖斐、駱集益
演員特別推薦	《囧男孩》、《光之夏》	梅芳
最佳劇情短片	《天黑》	張榮吉

導演、演員

李烈

2010 年榮獲第 47 屆金馬獎年度傑出台灣電影工作者。
2005 年開始投入電影幕後工作，製作了《囧男孩》、
早年參與過李行導演《小城故事》、《早安台北》，及楊德昌導演作品《海灘的一天》演出。《艋舺》、《總鋪師》等賣座電影。

我還記得那一年的台北電影節，《海角七號》是開幕片，開幕酒會的時候，電影圈好多朋友通通都在，記得那時還有如芬（製片葉如芬），大家都在討論這個戲，因為《海角七號》是我們聽都沒聽過的，是用五千多萬的製作費去拍的，那個時候五千多萬對我們來講是天文數字。我還記得如芬一直講，「這麼多錢要怎麼賠啊？怎麼還得起？怎麼還得起……」我很煩惱，很替小魏擔心，五千多萬拍的電影，天哪！那票房要一億多才會回本，這在當時怎麼可能呢？

結果《海角七號》得到那個票房，我們當然都很為他開心，前面的擔心不存在了。對我們來說，好像真的看到台灣電影可以復興了。

妳參與過台灣新電影時期的電影演出，見證了台灣影史上的一個重要轉折，也看著這個市場的凋萎。在二十多年後，怎麼敢一頭栽入電影製片的工作呢？妳製作的《囧男孩》，雖然也有很好的成績，但在上映前，如同《海角七號》一樣，都是未知的賭注。

還記得新電影那一年，我如果沒有記錯，我是 28 歲，參加金馬獎時，大家就一直大聲疾呼要復興台灣電影。後來我在 1999 年回到台灣

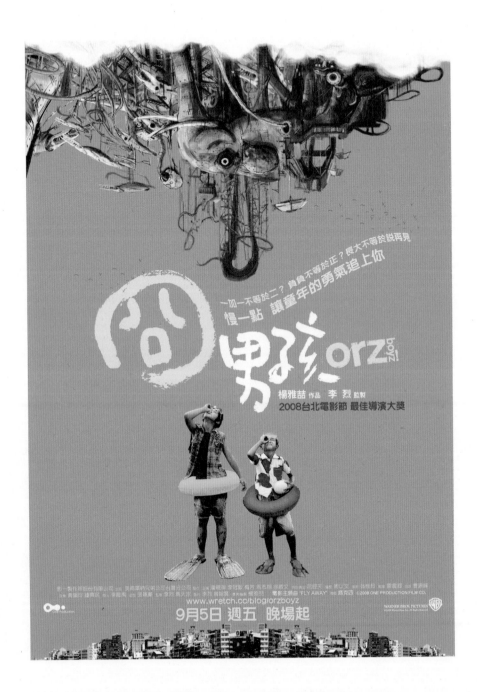

的時候，很驚訝怎麼大家還在喊復興台灣電影。從我 28 歲到 1999 年，這中間已經過了十幾二十年了，為什麼還在喊復興台灣電影？為什麼喊了這麼多年？我當時心裡很難過，覺得整個荒謬到了極點。

會再投入電影工作，對我來說應該要從 2004、2005 年那個時候說起，我看到有些跡象開始顯現了，新一輩導演已經長大了，他們不像我們受到那麼深的荼毒，不用喊中華民國萬歲，也不用反攻大陸了，更不用整天喊自由喊民主，因為台灣那時已經自由民主了。所以他們沒有那麼沉重的包袱，再加上那群新導演其實是看日本漫畫、好萊塢的電影，聽西方流行音樂長大的，所以對於講故事的方式，跟前輩們截然不同，完全不一樣。

那時很多人問我為什麼敢做《囧男孩》？這對我來講是人生一個

很大的冒險。可能是一種不服輸的個性，事實上也覺得台灣電影正在改變，因為我看到這群年輕人充滿了活力、充滿了想像力和創意力，每個人都有好多好多故事要講。然後開始在市場上看到的台灣電影，題材都不一樣了，新的東西冒出來了。即便技巧可能不夠成熟，說故事的能力沒有很好，甚至於最嚴重的一點是大家都找不到錢，都用最少最少的錢來拍電影，相對地就比較粗糙，但是卻能在那些粗糙的電影裡面，看到很強的生命力。所以當時拿到楊雅喆劇本的時候，就覺得一定要賭這一次，若那個時候不賭，可能這一輩子都沒機會了。

所以，那個時候你覺得看到了台灣電影要翻轉的契機了？

對，因為看到這些年輕導演們的活力。但其實那個時候每個人都還很生澀啊！像鄭有傑剛剛大學畢業，周美玲、楊雅喆、魏德聖呀，林書宇也是剛剛從美國回來。就是那種初生之犢的熱情跟勇氣，讓你覺得，台灣電影好像應該要有一個不一樣的故事。

可是在 2007 年之前，其實大家還是不看好台灣電影的票房，包括《海角七號》還沒上映之前，就算大家都覺得這部片會賣，也只敢保守的估計，大多覺得有兩、三千萬票房

電 影 小 檔 案

囧男孩

2008 年上映，楊雅喆首
部劇情長片。根據導演多
年擔任國小課輔老師的經
驗和心得集結而成。以兒
童觀點出發，敘述兒童成
長中會面臨的嫉妒、親情
和背叛等問題。獲得台北
電影獎最佳導演、最佳美
術、演員特別推薦獎，金
馬獎最佳女配角獎。

就很厲害了。

是呀！因為那時候台灣電影票房沒有超過一、兩千萬的。

那你是相信這些年輕導演有機會打開電影市場？

我當時沒有想很多，只覺得那個時候就是想做這件事情。

我對《囧男孩》的估算就是，我最多最多、最慘最慘會賠多少？一直在算我會賠多少錢。我如果賠這些錢，這輩子還得清還不清？這是我人生賭的最後一把，當然也是因為我喜歡那個劇本，對我來講那個劇本非常非常好看，那是楊雅喆非常擅長的題材，那個故事讓楊雅喆拍，一定會很好看。我那時候只是傻傻地想說，一部好看的電影，沒理由大家不進戲院看啊！很天真對吧，可是如果沒有那個天真的話，就沒有電影《囧男孩》了。

小魏的狀況其實也一樣。

剛進到這個行業的時候，我根本沒有看過劇本是長什麼樣子的，後來開始跟人家聊天的時候，人家跟我聊什麼……誰誰誰，我都不認識，他們的電影我完全都沒有看過，他們講誰我都沒聽過，我就很恐慌，那我怎麼進到這個行業？我怎麼學習？所以就去找了很多的管道，用借的用買的，買了很多那種藝術片回來家裡看。

說真的沒有一部藝術片我可以一次看到尾的，我必須邊看邊暫停，然後睡一下，起來再把它看完。久而久之，慢慢覺得我是不是不適合做這一行，因為我如果沒有鑑賞力的話，怎麼在這個行業裡生存？

這時候，我還是要再提一次，就是去跟楊德昌導演工作的時候，他點醒了我一個很重要的東西，他跟我說：「你不要學什麼拍電影，別人想什麼都不重要，導演在想什麼對你來講一點都不重要，重要的是你在想什麼？」

對喔！我如果不適合這樣子的做事方式，為什麼硬要去學呢？我為什麼不順著自己的思考，去做自己擅長的事情？所以那個時候我才回過頭來好好地去思考，如果我是一個會講故事但是不懂得表現的人，那我為什麼不把專長放在講故事這個事情上面，為什麼一定要去追求那些符號的表現，我就是不擅長那個部分嘛！所以後來才會回過頭來

導演
魏德聖

2011年的《賽德克‧巴萊》在全台捲起一股旋風，並獲得第48屆金馬獎最佳劇情片。也曾跟陳國富導演合作拍攝《雙瞳》。2008年以《海角七號》創下國片票房記錄，多次獲得優良劇本獎肯定。曾進入楊德昌電影工作室擔任助理，

專心在劇本的設計、故事的設計這一塊。

我還記得我們在 1999 年辦「純十六」影展時，你參與的短片作品是《七月天》，當時有個狀況我印象很深刻，我們幾個導演的作品都陸續得獎了，但最會說故事的你，在當時卻老是在一些獎項和補助上得到第二名，甚至有一次評審的意見是你拍得不錯，整體執行面都很好，但故事太工整了。我還記得你很生氣，不懂為什麼好好說一個故事會是缺點？

　　其實那一年沒得獎真的會有抱怨啦！那個抱怨最大的原因其實是我還欠了很多錢。你知道的，如果讓我有機會得獎的話，100 萬就可以把所有贊助都還了，而且還可以有多一些錢請工作人員吃一頓好的。因為期待很高，所以當你迫切要得到那個東西沒有了，心裡就會有點……，但是對於那個名次倒不會很在意。

可是在那樣的一個情況下延續過來，你為什麼還敢在 2002 年去賭《賽德克‧巴萊》，借 200 萬去拍一個五分鐘的前導片來集資募款拍電影，當時是很瘋狂的事，不只電影景氣差，更多人潑你冷水，甚至是覺得你非科班，又只有短片經驗，如何相信你會拍長片？

　　其實對我來講人生有兩個非常關鍵的事情，《七月天》還不算是。但是那五分鐘的前導片跟《海角七號》對我來講真的是很大的賭注。那五分鐘的前導片對我來講還是小賭注，只是試試看，想要賭出一個機會，讓我有機會拍《賽德克‧巴萊》。《海角七號》那時候就是一個生命的賭注，賭輸了你這輩子就沒了，因為 5000 萬太大了，現在聽

起來好像沒什麼，那時候 5000 萬快死人了！

　　所以我要講兩個關鍵時刻。第一個關鍵時刻是小孩要出生了，第二個關鍵時刻是我 40 歲了，任何一個男人在這兩個關鍵時期，都會做出人生很重要的決定，不管是決定妥協或是決定拚命，我覺得那時候對我來講，就是不甘心，我的生命代表只是一個精子，然後變成一個孩子出來這樣而已。40 歲那年就覺得說，40 歲還一事無成，我該怎麼辦，我該怎麼辦，我要說什麼，我老了怎麼辦，老了怎麼跟孩子講故事，怎麼跟孫子講故事，就什麼都沒有這樣子，所以才會做這兩個很重要的賭注。

　　我不是要跟誰證明我會拍長片，會不會拍長片我自己知道，不用跟誰證明，我只要證明我的算法沒錯。因為在集資過程裡的失敗，會讓我好好的計算。我們以前提預計票房多少多少都是唬爛的你知道嗎？我預計日本收多少，台灣收多少，不要騙人啊！他說他們的計畫做的很漂亮，但能不能實現？就不行啊！我要怎麼提出一個有根有據的東西，那時我曾跟幾個銀行業的朋友聊過這些事情，他們也建議我要怎麼做，我也去看了很多關於行銷、宣傳的書，或商業理論的書，我自己都不相信那種書我可以看完你知道嗎?! 看完以後我又開始計算，我要拿什麼 model 來算，什麼是觀眾可以被信服的 model，然後在這個可以讓人服氣的 model 裡面，我怎麼再去給自己打個折，我相信我可以達到什麼程度，這樣算出來的。我那時候本來只是想算出來去應付評審有個說法而已，結果算出來我自己都很有信心，我一定會贏啊，要達到我的期待不難啊，要超越我的期待可能要很多的幸運，但是要達到我期待的基本票房應該是可以達到的。

你那時候設定《海角七號》的基本票房是多少？

211

票房 5000 萬，應該說 6000 萬。

那時候劇本一提出來，我就開始在計算，先講清楚，我不是依照市場設計劇本，我是依照劇本去設計它該有的市場。劇本設計出來以後，寫出來以後，我才去參考一些商業的資料，怎麼從裡面找到觀眾，怎麼從這個劇本、這個電影裡面去找到它的觀眾，觀眾在哪裡？

所以你開拍前已經做好很多沙盤推演了。

應該是說我在開拍前要寫企劃案，要去送輔導金，但那些評審每個人提出來的意見會讓你想打人啊！每次都說無前例可循，我們就在創造前例啊，當然無前例可循，可是總不能因為這樣就說我提的案子一定會輸吧！

那時候，也因為前面《賽德克》在籌資過程中遇到很多挫折，我必須去說明一個作者，我自許是作者，我要拍一部電影。可是在面對很多質疑的時候，你要怎麼提出一個說法，讓人家相信你的算法是對的，我是很認真在想這件事，也做了很多功課。

可是你能參考的商業片數據和模式在台灣也已經倒很久了，你參考的那些數據是從哪邊取得的？怎麼去說服評審呢？

其實，我那時候用了他們認為不應該參考的東西，可是我覺得為什麼不應該參考呢？我引用了周星馳的電影《功夫》。

《功夫》台北票房是一億兩千萬，我說《功夫》如果是華語電影操作的最極致，有一億兩千萬，我們只有它的一半好不好，6000 萬，台北票房 6000 萬。它有大明星、有特效，我什麼都沒有，那我再砍一

半，台北票房 3000 萬可以吧，再加上南部票房算一倍好了，這樣加一加總票房就有 6000 萬了。我製作成本那時候是 3700 萬，還有其他回本的部分，例如有線電視、DVD 發行，還有海外什麼賣一賣，就可以回收了。

　　可是這樣算給大家聽，還是有人要質疑，說你這個海外怎麼賣得出去？我說台灣可以賣到 6000 萬的電影，海外怎麼會賣不出去？今天如果說台灣賣 1000 萬，海外可能會有點難。就是台灣從來沒有人賣到 6000 萬，如果今天台灣有一部電影賣到 6000 萬，大家好奇就會買啦！怎麼會賣不出去？但他們也是不相信。

　　但是最重要的是我那時候在評估整個觀眾的那一塊，我說我看《天下雜誌》有一篇很重要的報導，全台灣認為自己過得很失敗的人有 97%，不管你是有錢的還是沒有錢的人。好，那我這部電影剛剛好，

就是要打失敗者的市場，就是滿足失敗者，所以對自己的人生不滿意的，面對自己過去的瑕疵，對自己的現在不滿意的，都可以在裡面找到發洩，但評審他們也不相信這個。

沒想到事後證明這一塊真的成功了，失敗者市場發響了。就觀眾群來講，失敗者市場發響了。我的想法是這樣，很多人都可以在《海角七號》裡面找到曾經的自己，或者是自己想達成但沒有辦法達成，而電影裡面的那個人幫你達成那個東西，或者他的個性很像我的誰，我終於懂了誰，這樣子。

最後《海角七號》的輔導金還是只拿了 500 萬，但你敢用 5000 萬拍，那個賭注真的是很大，也嚇壞了很多人。

我懂！可是我要告訴你一個東西，我一點都不擔心，你們可能不相信。雖然我也不覺得能賣到那麼高的票房，但是我只期待能少賠一點，少賠一點我就有下一個機會。我在賭的其實不是《海角七號》大賣，我賭的是《海角七號》讓我有下一個機會而已。如果《海角七號》不要說回本，小虧，小虧也是不得了的，那我一定有下一個，下一個我也期待能夠比《海角七號》再大一點點，所以再大一點點，連續賭三次贏的話，《賽德克·巴萊》就有機會。本來是想這種可能性，可是後來給了我們很大的幸運，那當然是求之不得的東西。

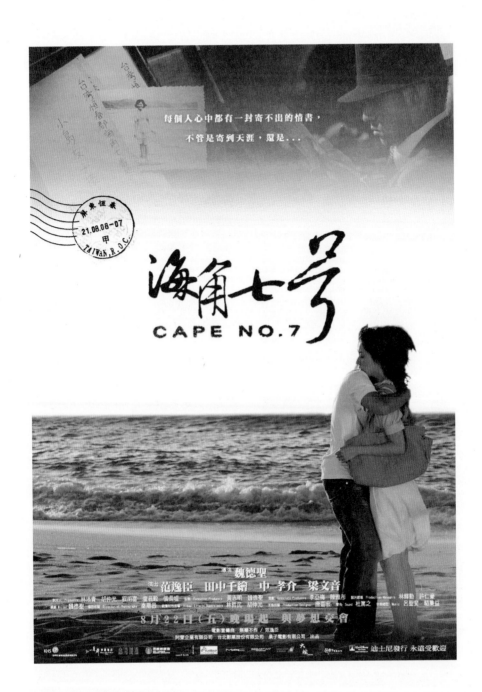

攝影師
秦鼎昌

2008年以《海角七號》獲得台北電影節最佳攝影。因為參與楊德昌導演的《麻將》，認識了擔任副導的魏德聖，兩人合作十多年，資深攝影師。作品非常多元，有電視劇、紀錄片、劇情片。

當初是沒有《海角七號》的，因為他最想拍的是《賽德克·巴萊》。因為衝衝撞撞幾年之後，自然會有很多的聲音回饋給他嘛，就是說可能大家都不相信你，你只拍過短片，是不是先拍一部比較小一點、小成本的電影來證明一下自己的能力。他自己也有在想，但是講歸講，一直都沒有做成。

然後到了 2006 年年尾，他突然跟我講他有一個東西可以先做先拍，事實上他覺得還不錯，那時候是沒有劇本的，但是他把整個故事的結構都放在腦海裡面。我記得在他的那個小辦公室裡，他把構想整個講了出來，我聽了就傻在那邊，我說這個片子一定會賣啊！真的，因為他其實就是一個很會講故事的人，但是在還沒有劇本出來之前，他的故事結構是非常完整的。他講的很有系統，又很好聽，那個故事非常好聽。我覺得，就年齡層來講，基本上過去都在講我們需要鎖定我們的客戶群，所以我們其實是一個小眾，我們出來的東西都是小眾，就是要去搏一千萬的那種票房，破一百我們就很高興了。它的年齡層是從老先生一直到小孩，所有的年齡層都有。所以它其實是一個可以通吃的商品，那麼它一定會賣的。

他聽了就說好，他會開始著手寫劇本，寫完劇本之後去申請輔導金，大概就是這樣子，最後輔導金我記得好像才拿到 500 萬。但是我

216

們看那個劇本的狀態，要拍到可以讓觀眾進戲院願意去看，差不多要四千到五千萬的預算，就是那個本子本身的狀態差不多就是那個預算。那還差幾千萬的資金怎麼辦？所以在整個過程裡面，包括去找投資啊，後製公司的投資、器材公司的投資，還是差兩千多，所以他就自己去做青年創業貸款，類似之類的貸了好像兩千萬吧，把自己整個挹注在電影裡面。

其實拍的過程也蠻辛苦的。主要的原因不是我們在技術面遇到什麼問題，而是因為真的是現場沒有錢，但你又要把品質撐到一個 quality 的時候，我們要怎麼樣去做。在屏東恒春那個地方，剛好又是落山風的季節，有很多問題產生，又遇到颱風，所以拍攝狀況不是很好，但是就電影來講，我們都覺得它應該會是一個很好的轉機。

那時候你們都那麼有信心嗎？還是因為朋友關係，就是挺他？

其實我還蠻有信心的，反而小魏自己對自己沒有那麼大的信心，他一直很擔心，可是話說回來，因為他前面有一個東西壓著他，就是《賽德克・巴萊》。基本上，當時《賽德克・巴萊》在設定上可能就是兩億台幣的一個案子，如果四、五千萬的案子我們都沒有辦法完成，沒有辦法回收，那兩億的案子要怎麼去跟人家說我們可以回收？那很難嘛！

小魏有幾次帶我去跟人家講《賽德克・巴萊》的電影計畫時，我在旁邊就只有聽，因為我也說不上話，可是整個過程，我其實也蠻知道那個狀態，就是人家根本就不相信這個案子。這樣的狀態是真的，我們就是只能夠盡全力的支持他，因為他的精神讓人家覺得很感動，再來就是他自己都砸了兩千多萬在裡面。他還是一如過去的創作狀態，

就是說我都不投資自己，那誰會投資我？他的狀態就是這個樣子，所以他只能奮力一搏。

　　不過因為賭注很大，雖然他很努力，但有些時候也不是那麼的有信心。我記得有一次剪輯完了之後，還沒有調光，有些動畫還沒做，我們在辦公室聊天時，他突然就說，「小秦，我好緊張哦，不知道會不會賣？會不會那個……」我說：「你放心好了，應該會破億！」他說真的嗎？我又再說了一次：「真的會破億。」我馬上看到他的眼睛亮起來就微笑了！

所以那時候你是他很重要的精神支持和夥伴呀！
（小秦也笑了！這就是朋友吧～）

2008 年，《海角七號》上映第三週票房開始飆升，最後在台灣創下了 5.3 億的票房新紀錄。

 魏德聖 導演：

　　我自己很清楚，其實當票房破兩億的時候，我每天回到家就是在發呆，就在陽台坐在那邊喝酒發呆，不知道真的假的。就是有一點，這一切沒有辦法是真實的，你到底接受還是不接受這種東西……。我每天接受訪問（當時很多人都把他當台灣電影的奇蹟與救星，不只每天追新票房紀錄，還不斷地挖掘故事），我第一次知道，以前很愛抱怨沒人聽，現在隨便講一句，各大報都登出來。但是我經常覺得我的意思不是這樣子呀。你知道嗎！

　　到最後你會覺得，這真的是你要的結果嗎？我要的結果只是下一

次的機會，不是嗎？如果是這樣的話，為什麼要去思考那麼多台灣電影的未來會怎麼樣。老實講那時候心裡一直說服自己，那是他家的事，那是他家的事，我家的事是下一部片怎麼開始？下一部片要做什麼？下一部片怎麼做？因為下一部片還有更大的難處，我怎麼掌握現在的資源，讓它不要因為我做下一部資源而結束掉！我要怎麼把這些觀眾留到我的下一部片，我那時候在思考的是這件事情。台灣電影的未來會怎麼樣，我努力讓自己連想都不要去想，事實上也沒有那個時間去想它。

真的，我那時候根本還來不及享受到賺錢的樂趣，錢還沒有到手就已經開始在花了，就已經先預支了。

那個時候，你是不是已經決定下一部就要直接拍《賽德克‧巴萊》？

是。當它票房已經到五億的時候，哪還用拍第二部、第三部來準備，萬一第二部第三部失敗的話，是不是就沒機會了？所以我要趕快準備，不能錯過這個機會。

可是《賽德克‧巴萊》規模更大，是台灣電影過去都沒做過的嘗試，你真的那麼充滿信心嗎？

信心滿滿啊！因為想很久了，雖然它規模很大，可是我都計畫幾年了，連分鏡本都畫好了，都已經想得非常非常的清楚了，我完全不怕，那時候我真的完全不怕，真的。

為什麼《賽德克‧巴萊》對你來講那麼重要，非拍不可？

我也講不出一個理由，我覺得是一個（創作者的）母性。就是雖然是不小心大肚子了，可是既然大肚子，就把它生下來吧！生下來後送給人家也好。可是算了，都已經長得那麼漂亮，長得那麼健康，那就還是把他養大，養到他斷奶。後來養到他斷奶的時候，覺得說都已經有感情了，那還再養吧。等他長大成人再說吧，就一直養到現在。就是放不掉，不能說為什麼堅持要做，就是放不掉。

帶著《海角七號》的成功去做《賽德克‧巴萊》，有你想像得順利嗎？後面發生的挫折和打擊應該是出乎你意料之外吧！

完全不順利。一開始我以為會順，結果是非常不順。

台灣募資的狀況，永遠要證明，永遠都看個案，永遠從零開始。可是我每次跟人家講就說，為什麼你要從零分開始幫我打起呢？我前面累積的分數對你來講是零分嗎？他說那個是個案，那次成功，不代表下一次會成功。

對，不代表下一次成功，可是我是

220

種子球員了吧！我應該不用經過初賽可以直接進入複賽了吧！我現在贏了一次、贏了兩次，連進入複賽的資格都沒有嗎？我連當種子球員都不行嗎？為什麼不相信我們會有基本盤這種事情，為什就不相信我們在品質的控制上面至少有基本的能力，講故事這個方面我們有基本能力？

我不知道怎麼講這種心情，短片《七月天》拍完之後，我是覺得拍得還不錯啦，很多人都找我拍鄉土電視劇，他們說鄉土的東西很適合我，當時我不懂為什麼鄉土的故事適合我？後來幫鈕承澤拍《求婚事務所》裡面的一個單元，拍的也不錯，拍的也蠻好看的。然後就開始很多人找我拍偶像劇，覺得蠻適合我。我說為什麼你們覺得偶像劇就適合我？拍了《海角七號》，也有人來叫我拍音樂電影。

我很想問為什麼？為什麼你們總看到一個類型，就覺得我是這個類型的導演。後來包括拍完《賽德克‧巴萊》之後，也有人找我去拍原住民的電影，說這很適合你。為什麼我永遠只適合你們眼前所看到的這個類型？

你就是不服輸，不願意向這一切低頭，所以才讓你拚出了當時的「賽德克」旋風吧！這骨氣和勇氣感動了很多人。媒體也一直追你的拍片過程，最後都快要變成全民運動、全民期待了。

那段時間怎麼說呢，是一種不希望被報導又希望被報導的心情。

不希望被報導，是不希望每次報紙呈現出來的都是一些聽說怎麼樣，又聽說怎麼樣……。其實《海角七號》票房起來的時候，我就已經在想，怎麼把《海角七號》的觀眾留下來到我的下一部片。所以那時候在《賽德克‧巴萊》這個事情的操作上面，一開始我就提一

個想法,我們每天寫工作日記,讓大家參與我們拍攝的全部,而且誠實的寫;除了有些東西是關鍵性的,比如說這個東西你提早寫了會破局就不要寫。但是現場的喜怒哀樂,不舒服的,吵架的,都可以寫,只要不傷害到人,都可以寫。我都有跟工作人員講,會有一個側寫的人,寫日記的人,也許偶爾會訪問你一下,我們把每天的日記公佈在網路上,而且每天公佈,若把前面累積的那些比較忠誠的觀眾群,五億三千萬票房所累積的觀眾群,大概只要吸引到五分之一的人來追蹤你這部電影的發展,那就是鐵票區了。一個人可以帶一百個人進來就是鐵票區了。讓他們即使沒有辦法來到現場,也可以參與到我們拍片的全部。

就像我看了連續劇的第一集、第二集,看了第三集、第四集,就算中間落了幾集沒看,可是完結篇我一定會看,完結篇即使沒看到,也要請家人錄下來給我看。我當時就是用這樣的想法去經營群眾這一塊,希望當電影出現的時候,他(觀眾)會帶著一種我是陪著這個孩子(電影)一起長大的感情,去看最後它長什麼樣子,帶著這種觀念去經營群眾那一塊。

可是這一塊偶爾會被記者給誤導,因為我們的喜怒哀樂都會寫,沒有錢也會寫,困難什麼也會寫,結果記者就從裡面找到一點點字眼,擴大報導:「聽說他們已經停工了!」沒有!我們沒有停工。

甚至還有工作人員拿著報紙跑來問我說,「報紙說我們停工是真的嗎?」我就問他,「那你現在在幹嘛?你現在不是在拍片嗎?為什麼你相信報紙說你停工,而不相信你現在在做什麼事情?」那段時間就是經常很莫名其妙,我們都盡量不去回應媒體,我們自己扮演媒體,自己來講我們的故事,不讓媒體來主導我們。

但預算超支、拍攝延期，這些過程坎坷都是真的呀！你怎麼克服？

　　預算超過很多是真的，其中一個很大的原因是天候。其實很多人都說我們超支很異常，其實沒有異常，因為有很多東西是台灣的團隊沒有經驗過的，必須要跟外國團隊合作，比如說造鎮，台灣的美術團隊多久沒有造過一個鎮？你說搭一個景，搭得很漂亮很厲害，我相信沒問題，造一個鎮、造一個村落那是不一樣的概念。有造鎮經驗的，現在都六、七十歲了。然後你說特效團隊，台灣的特效，老實講還沒有發展到成熟，就算有厲害的特效人，也沒有辦法構成團隊，我們的量是需要一個團隊來完成的。所以很多東西必須倚靠外國的團隊。這些外國團隊加入以後，費用就不是這樣子了。所以最後的預算打出來是五億，後面的兩億是包括行銷，其實應該說超支一億多。

　　超支一億多的原因是因為我們原本預計六個月要拍完，結果拍到十個月，所以我們還算很省錢的。至於為什麼拍到十個月，因為我們都在台灣中高海拔的山區裡面拍，天氣是無法預測的，有時候一天就經過四季，早上陰天，中午大太陽，過中午以後開始吹風，下午開始下雨，那怎麼拍？我一場戲不能這個鏡頭陰天，那個鏡頭太陽，下個鏡頭起風，再來就是下雨，於是一定要妥協。我們在現場沒有一刻鬆懈，大部分的時間都是在等，可是邊等又要邊警覺，警覺著在等光、等陰天、等太陽這種東西，這是很消耗人力，也是很累的，很煩躁，然後又不安，又不能做事。

　　今天如果來三百個臨時演員，這三百個臨演不是一天八百塊就可以解決，一天八百是他領到的酬勞，他前一天晚上要先坐車上來，因為在山上，他不能早上來，要前一天晚上來，要給他住宿、交通費，起床梳妝，早餐午餐晚餐，拍完以後太晚了，他又回不了家，又要住

一晚，隔天才能夠下山，除非你下午就拍完他的部分。這種東西一個演員的費用等於三、四個以上的演員費用，都是錢啊！一天的費用等於三天，怎麼會不貴。而且我們人又那麼多。

可是那時候的狀況就是收不了了。這不是說，別人看著你會倒，你就倒給他看，不是。這已經收不了，我們開拍第一天就借了三千萬，那你說開拍一個月我們借多少錢？我怎麼停？我停了就沒有作品，沒有作品又負債一億，我怎麼還？我從哪裡去還那筆錢，唯一能夠把錢贏回來的機會，就是把片子拍完。雖然只有1%的可能，可是那1%總是你的機會。如果我現在輸了，這輩子就要背一億負債。也許你會說，整部片拍完你要背七億，現在停拍要背一億。一億跟七億有差嗎？我都還不起嘛。欠一億跟欠七億都還不起，那就欠七億好了。管他那麼多幹什麼！

你那時候真這樣想？好像你劇中的主角，沒有回頭的路。

本來就是，反正這輩子都沒了，管他一億還是七億，反正輸了就是一輩子沒了。負債一億跟負債七億，要再東山再起，怎麼起？在當時就是這樣，不得不繼續往前，每天都很痛苦。

 秦鼎昌 攝影師：

我覺得小魏要拍《賽德克‧巴萊》這件事，他那時候的狀況就是整個陷在劇情裡面，《賽德克‧巴萊》故事的架構，還有整個歷史的氛圍……比方說他去申請輔導金沒有過，他拍了五分鐘的前導片籌不到錢，但是就這樣放棄了嗎？不可能嘛！

他的那個性格怎麼可能輕言放棄，對不對！他沒事做就開始把整個劇本分鏡表全部畫出來，所以有時候我們去找他聊的時候，他就說他進度畫到哪裡，他也有請別人來幫忙跟他畫，找了一些畫家來跟他一起研究怎麼畫。我記得有一次他跟我說，「我現在整本都畫完了，畫完之後，我更清楚知道什麼東西要拍，什麼東西不拍，整個結構是什麼更清楚了。」除了這個之外，因為他也收集了相當多的歷史文獻，在收集的過程中，他又找到了很多可以拍攝的題材。其實都在醞釀他想要拍攝的東西，所以包括後來的《KANO》也是一樣，包括再後面他寫的「台灣三部曲」也都是這個樣子，就是回頭去看歷史的時候，他突然非常著迷在歷史的氛圍裡面。

拍攝過程中困難很多，你是他最信任的夥伴，怎麼一起克服？

我常常在拍片現場跟他講，這個鏡頭應該要怎麼拍可能會比較好一點。他發現拗不過我的時候，就會說：「你不知道我哪裡在痛！」那我就知道了。他用台語講，「你不知道我哪裡在痛！」我就很清楚。他資金根本就沒有到位，如果我再指定一些器材，要加一些東西輔助整個拍攝狀態的話，事實上是不可能的。

我們在外面住宿的時候，很巧的我常被安排在他隔壁，就是一牆之隔，常常在晚上聽到他在隔壁打電話借錢，所以其實⋯⋯（說到這兒小秦突然哽咽了，想起那段時間小魏的努力，我想他是很心疼這位朋友吧！這也是我認識他這麼久，第一次看到他難過到說不出話來。）

我不知道，我現在會有這個感覺。其實那是很痛苦的，就是⋯⋯

因為你看到他的拼命！那種過程是別人看不到的、最辛苦的那一面……

對啊！白天有那麼多的狀態要顧，晚上一進到房間，他馬上電話拿起來，就是為了要籌錢，一直講一直講，四處拜託……。打完電話，還要繼續去想明天要怎麼拍啊，還要寫本子啊，還要看之前拍的拍攝帶啊！有時候很晚了，聽到他還在繼續打電話聯絡，我心想明天有更重要的戲還要拍呢，明天的戲他怎麼弄啊？

他會跟你抱怨或者訴苦嗎？

從來沒有啊！他就只在現場說，「你不知道我哪裡痛。」就這樣而已，就是這樣輕言帶過啊！

所以才會讓你想到這一段更覺得難過。

對啊！其實是很佩服他的那種抗壓性，說實在話我們這樣做下來，心裡面都很清楚工作人員是拿不到錢的，因為真的沒有錢，我們現場就是沒有錢，子彈打到沒有了，因為沒有錢所以沒有子彈，可是現場不能因為這樣就停了啊！要想辦法趕快把子彈弄進來。所以現場的氣氛其實是有一點特別，又包括劇組有韓國人、日本人，有不同國家的組合，一些觀念還有合作的方式上都有待磨合，各有各的堅持。要去支撐這麼龐大的東西的時候，我覺得導演是很辛苦的。

小秦，你一直以來就是相信小魏！你有沒有想過是什麼樣的原因，會讓你這麼的挺他，等於是默默的支持他跟協助他，也因為技術組這邊

電 影 小 檔 案

賽德克·巴萊

2011 年上映，魏德聖執導。電影分為上集《太陽旗》與下集《彩虹橋》。描寫 1930 年莫那·魯道帶領族人反抗日本而引發的霧社事件。獲得第 48 屆金馬獎最佳劇情片、最佳男配角、最佳原創電影音樂、最佳音效與觀眾票選最佳影片。《賽德克·巴萊》上、下兩集共締造了 8.8 億票房，再次刷新了台灣票房，並寫下許多台灣電影製作與社會互動的第一次紀錄。

你撐住了，所以我相信對他來講也是一個定心丸。你的這種信任來自哪裡？

我覺得是他的特質吧！他整個人的特質就是這個樣子，我認為他是認定目標的一個人，他是有方向的，他認定目標有了方向之後，就會勇往直前，然後就去克服難關，一步一步慢慢走，他不會去妥協，他會想盡辦法去解決他所遇到的問題。再就是他的抗壓性非常大，因為拍《賽德克》的時候，我們都知道他一直在借錢，都調侃說你可以去開課教我們怎麼去借錢，可以借好幾億的錢。

還記得殺青的時候，製片講了一句話，我覺得非常好，他說他實在沒有想到為什麼大家都會留下來，沒有錢，大家（工作人員）卻都還願意留下來完成這樣的一個電影，他想不到為什麼。

那你自己心裡有答案嗎？

大家都很佩服小魏呀！因為這個案子，事實上也是很特別的一個故事。我覺得他自己本身應該也有一種使命感，要去完成一些他必須完成的東西，我們在旁邊能夠協助其實也是一種榮幸！我覺得就是盡自己的一點本份，能夠幫多少就幫多少。所以一些家境比較好的工作人員不只沒有領錢，甚至都拿錢借給小魏。

其實我覺得忽然之間魏德聖的電影出來之後，票房或者所有的東西都跟前面斷裂般的不同，一定是那個時代剛好進到一個氛圍，或者群眾的集體情緒到了那個點。我們有觀察到，但所有的分析可能都沒有分析到這一點，但是透過他這個電影得到了解答。

前面大概有十年，整個電影好像越來越沒落，可是慢慢又加溫起來，這十年之間它突然大賣，一個是社會氣氛，當時的社會經濟狀況是非常不景氣的，他的電影安慰了很多人，在當時很不景氣的那個氣氛下。

看到《海角七號》起來，的確激勵了大家，很多人突然有點誤判說，好像電影是可以賣那麼多錢的，所以之後每一部電影都會說賣幾億，有沒有？其實是有一點誤判了。

《海角》之後，每一年大家都在問誰票房破億啊，好像是他那一股傻勁創造的紀錄，激起了大家的一種集體意識，不只是對電影，包含一種對台灣精神的認同與關注，尤其到了《賽德克·巴萊》，都快要變全民大事了，這樣的熱情被煽動起來，是台灣電影史上沒有的狀況，那時候你怎麼觀察這個現象？

作家
小野

後曾任職華視總經理，對於社會運動以及教育改革等議題都積極參與。編劇，作家。1980年擔任中央電影公司企劃，參與推動了台灣新電影的浪潮，

魏德聖的狀況是跟其他人截然不同的。有人開玩笑說台灣電影沒什麼行銷，只有直銷，就是很多電影要靠包場，一場兩萬塊，台灣電影到現在為止，也還沒有真正的電影工業。可是魏德聖是一個單一現象，是把整個台灣人的氣氛帶起來，包括說我的電影很重要你要支持我！連借錢給你都變成是一種參與。所以它是一個單一而奇特的現象，跟愛台灣那種氣氛是完全結合的，幾乎像宗教一樣、像政治一樣，他扮演的是這個角色。

　　他真的是每一部都跟台灣歷史相關，從《賽德克・巴萊》，到《KANO》那種感覺，就好像把一些失去的歷史重新找回來，重新去找回失去的歷史，也可以變成一部電影。但重新找回台灣的歷史，是不是電影的必要元素？沒有啊！沒有人規定每個導演都要去拍過去失落的歷史。魏德聖是很奇特的，他一直要拍「台灣三部曲」，我不知道他怎麼想的，可是往往就是這個歷史的集體情緒，抓住了台灣人失落的那個部分，而且他整個的操作方式不是只有電影，這是別人都做不到的。

　　當魏德聖電影還沒有出來之前，有人曾分析說台灣電影都沒有人在看，最後研究了半天，可以賣過五百萬、一千萬的電影，好像只有兩三種可能，一種是愛台灣的電影，第二種是喜劇，第三個可能是同志片，這三種類型比較能夠突破一百萬的票房。後來有了魏德聖之後，整個類型可能就變更多了嘛。

　　在這個時候的集體情緒是什麼？其實是很多導演如果找到那個情緒就會製造一個市場的一個機制。

　　台灣有一種人情就是，對於原來是一無所有、也沒有那麼大商業目的的人，冒著生命危險做一件事，然後沒有立即的商業目的，結果終於完成了，當你訴說故事的時候，台灣社會裡面那種同情心一旦起來了，或者一旦認同了，那個力量就很大。不可諱言，每一次有什麼

災難，大家捐錢捐得比誰都快，很容易被感動！這個東西反而是比較可貴的，因為如果台灣很冷漠，你怎麼講都沒有用。

影評人

聞天祥

資深影評人，現任金馬獎執行委員會執行長。

2008 年有一堆導演一堆作品出現，當然《海角七號》的魏德聖是最具代表性的。可是同一年我們也看到林書宇的《九降風》、楊雅喆的《囧男孩》，其實這些人都跟台灣新電影有非常密切的關聯。

比方說，魏德聖跟過楊德昌，楊雅喆也跟過吳念真，林書宇做過蔡明亮的副導演，甚至在他們的作品裡面也可以看到一些。比方說吳念真式的那種幽默的、有韻味的對白，比如《囧男孩》裡面那些角色的關聯，或者是《九降風》裡那種對自己成長經驗的挖掘，甚至搬出《戀戀風塵》來致敬，都可以看到這些痕跡。甚至連鈕承澤都在拍自己的第一部電影。然後還看到陳芯宜的《流浪神狗人》，還有鍾孟宏的《停車》，拉出一個非常有現代性的關於台北的視野，雖然他跟侯導合作過，但是我又覺得他的現代性的筆觸，會比較讓我直接聯想到楊德昌，因為台灣比較少這樣的創作者。所以在那一年裡出現了這種盛況，雖然票房上好像是《海角七號》一枝獨秀，但我覺得就電影的創作層面來看的話，我是非常非常滿足的。

然後又看到 2009 年、2010 年、2011 年，其實就是台灣電影的理想性跟對於現實的兼顧的那種冀求，或者那種方向。你還是可以看到像戴立忍拍《不能沒有你》，張作驥拍《當愛來的時候》，都還是緊

守著台灣電影對我來講最可貴的那個部分，就是他們從來不放棄的那種關心，以及在電影的手法美學上，希望自己是有表現性的，不是譁眾取寵的。

這個東西我覺得到 2011 年就是《賽德克·巴萊》，又是另一個大爆發。因為要處理一個可能在《悲情城市》之後，這麼大的一個史詩性的題材跟格局，但是他要做到像好萊塢電影那樣子的一種規模跟敘述手法，那當然絕對有他在台灣電影史當中很重要的一個位置。但也有一些些所謂的隱憂或是後遺症，我覺得可能魏德聖自己的感覺會最強烈。因為他是這個時代可能最受到注意卻也是受到不合理責難最多的導演，大家會用各自的角度解讀他的作品。

我有時候開玩笑說，他的電影有點像實驗片，我的意思是說，不是他的敘事手法，而是他嘗試做台灣電影可能很久或者是根本沒有碰觸過的一些難關。他做過了以後，大家就可以做。或者說他做失敗了以後，大家就知道那個東西不要碰。這個東西其實是挺有意思的。

談到魏德聖，在那幾年似乎已經成為一種現象了。

對。所以我覺得魏德聖在發展中的台灣電影裡面，是非常非常重要的一個人。原因有幾個，比方說《海角七號》不可思議的成功，我猜包括他自己在內，在這部電影成功之前，都不敢想像票房跟對全民的影響會到那樣子的程度。可是也因此就讓很多的後繼者，都簡單的以為複製這部電影當中的某些符號或元素，就可以做為日後賣座的範本。這個東西我覺得可能魏德聖自己有更多的說法，就是說他有一些無奈，因為他認為他的本土並不是這麼簡單的，可能大家反而忽略掉。

比方說《海角七號》裡面，你會看到不只是有台北回到家鄉的人，

和長期一直都在南部的台灣人的差別，他們還有口語習慣、生活方式的差異，你會看到有客家人，有原住民警察，也會看到留在台北工作的外籍人士，或者是新移民等等，都在裡面結合成一個現代的台灣。反而這個部分可能是後來想要拍類似這樣的電影，以為只要簡單的、表面上製造一些笑料的作品，都沒有辦法達到的一個地步吧！

我認為後來大概只有陳玉勳的《總舖師》有到達這樣的程度。就是說可能是在不同的大廚師的生命觀中，呈現他們差異的個性跟生存背景，以及最後繼承了超級厲害炒米粉手藝的是一個外傭，是一個看護，在這個論述裡面可以看到，這是真的有在反芻，或者比較靠近《海角七號》裡面的多元性。

《賽德克·巴萊》，我覺得是魏德聖導演的另外一個更大的野心。因為其實《賽德克·巴萊》是他最想拍、而且是更早就要拍、但是一直沒辦法拍的。《海角七號》比較像是一個敲門磚，就是證明說我是可以拍電影的。

其實談到《賽德克·巴萊》，我有一些不是很客觀的情感在裡面。因為在集資的過程當中，曾經有一度想要全民募款，你看當時多前衛，現在這種募資流行他當年就想做了。我當時做他的帳戶監察人，每個月看報表，真的很想流淚，進帳其實非常有限，數目很少，根本不可能完成一部電影。所以那個時候也有說明嘛，有一個規定就是說如果沒有超過多少錢，就不能夠動用那筆錢，就必須捐出去，給比方說跟原住民相關的團體，或者是一些需要這個經費的基金會之類的。

後來《賽德克·巴萊》走紅之後，有人去挖這個事情，我個人是覺得很過份的。因為也不去查清楚整個事情的始末，只說當時有過這個帳戶，很多人就會立刻做出很多不公平而且不當的聯想。首先那筆錢真得很少，第二，那筆錢根本連動都不能動，因為整個的監管體系

其實非常完備，更何況還有銀行對這個帳目的監督。

　　我覺得《賽德克‧巴萊》的重要性，光從全民可以正確的講出《賽德克‧巴萊》這五個字，就可以證明了。這真難講對不對？之前包括官員跟媒體記者都會講錯，但是電影出來之後，所有人都可以很正確的講這五個字，就可以證明它的威力和影響。

　　但是對於我來講，還有很重要的一點是裡面所闡釋的一個史觀，既不是傳統教科書上的所謂的漢人的觀點，也不是一味頌揚原住民的這個觀點，亦不是頌揚或反對日本的觀點，它其實是一個更全面的，讓你看到每一個族群各有各的理由，各有各的立場，而人的衝突是怎麼樣在這一個狀況之下發生的。我記得 2011 年，那時金馬獎請了韓國導演李滄東來當評審，李滄東導演非常挺《賽德克‧巴萊》，我那時候有一點驚訝。

　　他講了一個很有趣的理由。他不是沒有看到這部電影裡的一些缺點，可是他認為這部電影所做到的那個價值跟貢獻，其實是可以讓這些缺點不是不存在，而是完全超越這些可看到的瑕疵。他講到一個最好笑的是，他說可以把非主流的題材拍成主流電影，是一件非常了不起的事情。

魏德聖導演：

你的作品都碰觸到了台灣歷史，無論是族群問題也好、台灣認同或殖民時期的情節，這部分在電影之外也引起了不少討論，你自己怎麼看待近代台灣的處境？透過你的電影故事，你最想傳達什麼樣的信念？

　　我當然有很大的感觸，就是我們所受的教育，為什麼都是從小到大被教育的，永遠都是那種「我們是亞細亞的孤兒」，然後需要一個寄養家庭，我們來來去去，住在不同的寄養家庭，現在還要再尋找另外一個寄養家庭？所以只要碰觸到日本，碰觸到中國，我們就會有一種被刺了一下，被怎麼樣了一下，就是覺得很脆弱，自信心不足。你講一個跟日本有關係的故事，說你親日反中，你講一個跟中國比較相近的故事，說你親中反日，為什麼親誰要反誰？

　　我拍《海角七號》人家說我親日反中，然後《賽德克‧巴萊》人家說我抗日親中，到了《KANO》就是親日、甚至說媚日，因為中國完全封殺。我心裡一直想說，問題不在日本，問題不在中國，問題在台灣人自己的心態是什麼？

　　台灣今年幾歲了？你看過一個老人家說自己是孤兒嗎？還在尋找寄養家庭？如果一個六、七十歲，七、八十歲的老人跟你說，我其實從小就是孤兒，我現在還需要認一個寄養家庭，好好的照顧我自己，我很想扁他。你該是創造家庭的時候，該是讓你的孩子、讓你的孫子不再是孤兒的時候，為什麼那麼沒有自信到這麼的敏感？台灣有太多問題，是自己欺負自己。

那你接下來想拍的「台灣三部曲」，也肯定會去觸碰到台灣認同的問

題吧！

　　是啊！我想讓更多的台灣的觀眾可以知道一個東西。「台灣」，我們常說像風中之葉，飄蕩在風中那麼久，苟延殘喘地飄飄蕩蕩，但就是斷不了根，為什麼？到現在已經幾百年了也斷不了根，有沒有想過它獨特的文化性，雖然只有一個短短的、一個小小細細瘦瘦的枝脈，可是它斷不了，它斷不了。所以我很想說，請大家真的放心，我們（台灣）是有努力在吸收養分，台灣的文化面好好去正視它，它是不容易被拔根的。大家不用那麼沒信心，那麼畏縮。

　　我其實並沒有要挑戰誰，從來就沒有。其實每一部電影所傳遞的故事就是我的想法，沒有好人壞人，每個人都有他的立場，我只期待有一天台灣真的能夠被公平對待。

台灣電影夢再起

　　《海角七號》的賣座，除了讓魏德聖導演有機會完成他的夢想外，另一方面也激勵了許多台灣電影人。大家發現，原來「觀眾還在！市場還在！」一時之間，創作的熱血又沸騰了起來。與過去不同的是，這時嗅覺靈敏的投資者，已經願意拿錢進到這個市場了，大家都想要拍「會賺錢的電影」。許多年輕導演也不再視商業片為畏途，於是魏德聖當年用5000萬資金拍片所造成的業界驚嚇，一時之間都變得小意思了，製作預算四、五千萬已經成為常態，上億的拍片計畫開始陸續出籠。甚至在上片前大家噓寒問暖的話語中，也開始加入了「這部片票房會破億嗎？」於是2008年是台灣電影復興年之說，一時成為集體印象。

　　但深入了解在此同時的電影創作者，還是有兩種現象浮現，一是許多導演深受台灣新電影寫實敘事風格和人文精神的影響，雖然這時想要走出自己的風格，拍出被這個時代的觀眾喜歡的電影，但深植心中的信念和經驗，如何轉換為現代觀眾喜歡的電影故事，引發共鳴，就成了大家的考驗。如同製片黃茂昌說的，「新電影之後的電影工作者，其實都很想把自己內心的情懷表達出來。表達方式不同，有些可能是用疏離的方法，有些可能

是用相對熱鬧的手法。但是那種想要表達出那股內心情懷，而不只是說要娛樂大家，我覺得是台灣創作者的一個特質，這個特質從來沒變過，2001年是這樣，我覺得現在基本上也是這樣子。」

另一個考驗則是如何操作商業電影？台灣的商業電影市場已經疲弱許久，甚至連朱延平導演這位老將的片子，在當時都賣得很辛苦，光靠一部《海角七號》成功，單一經驗並無法複製，大家只好再一次各憑本事，各自摸索了。這樣的闖蕩階段，不少電影還是不夠成熟到足以滿足觀眾與評論，票房與藝術評價皆具足的電影比例低，多數是在嘗試的過程中兩敗俱傷，深切體認到想拍商業電影也是一門學問。但電影熱火已起，大家還是前仆後繼的縱身而入。

但除了以票房定成敗、以得獎道功名之外，我還是從不少電影工作者的創作態度上，看見了一種讓人感動的單純與熱情，包括他們對台灣用情至深，這些心境與努力雖然上不了娛樂版面，也無法直接轉換成票房，可是卻是另外一章的台灣電影紀事，這部分我是感動並且珍惜的。

導演、演員

鈕承澤

2010年《艋舺》、2012年《愛》票房皆破億，但2014年的《軍中樂園》卻讓他陷入前所未有的危機。

他自導自演，以偽紀錄片的形式反諷時局，也揭露自己的人生低潮。

2008年，推出第一部電影長片《情非得已之生存之道》。

那一年（2008）台北電影節，我永遠會記得，很多人在那一年陸續上片，陳芯宜的《流浪神狗人》三月，《情非得已》四月，然後《九降風》五月，台北電影節之後才上了《海角七號》跟《囧男孩》、《停車》。那一年就很快樂，首先《情非得已之生存之道》得了最佳男主角，我在台上還說，「侯導，我有得演技獎，你不要再說我演得不好了。」

結束之後，我寫了一封公開信「給我的同志們」，給所有台灣電影的從業人員，就是很飽滿很激動，內容大概是說我們面對這樣的環境，有人糟蹋了健康，流失了感情，抵押了房子，但是我們就是很堅持的想要做出我們心裡面好看的電影，我們要拍出屬於自己的時代，我們應該站在巨人的肩膀之上，而不能活在巨人的陰影中。

最後有一段是說，因為我是一個紅酒愛好者，那時很多釀出很好喝的葡萄酒的酒莊，它們的土壤，用一般的標準看是很貧瘠的，因為它可能是沙礫、石頭，可是這樣卻適合葡萄的生長，能長出最好的葡萄，釀出最好喝的酒，這就是我們。

隨著之後《海角七號》的得獎、票房大好，好像證明了我長久以來的觀察。我17歲的時候就想自編自導自演，18歲的時候又想，國外

240

那些演員為什麼那麼有尊嚴，為什麼我們沒有，因為那時候我已經沒戲演了，我有六年沒有電影拍。就看到台灣電影已死嘛，這樣的論調永遠沒有停過。但我覺得台灣電影不可能死，全球化的浪潮影響很大，資金集中到好萊塢，拍出適合全世界市場的類型片，可是觀眾對於講出我們的語言、我們的文化、我們的故事的電影一定有需求，重點是你要給他什麼樣的電影？長期以來，身為一個演員也好，觀眾也好，我常常不能在我們的電影裡面得到滿足。

我們好像只有兩種電影，在我年輕的時候，一種就是市場上還不錯，可是去電影院看了之後，就覺得「我好像白癡啊，我為什麼來看這個片子」，因為你看不到那個真實的情感。另有一種像我們大師們的電影，值得尊敬，拍出了真相，也代表台灣得到了很多獎，可是它往往是疏離的，往往是有距離的。你去看了之後也許會說，「我好像白癡，為什麼都看不懂？」那麼中間的那些電影呢，就是那種有著生命的真相、有著生活的細節，可是也有流暢劇情的好製作，有笑有淚。你能不能讓觀眾在哭哭笑笑之餘，還可以為自己的生命帶走一點什麼，我在很小的時候就說我以後想拍那種電影。

台灣電影長期低迷是事實，你當時已經當導演拍了幾部偶像劇，有不錯的成績，是什麼樣的機緣，讓你在那個時間點上，敢去拍你的第一部長片？尤其《情非得已之生存之道》又是一部形式這麼特別的片子，以偽紀錄片包裹，又是你自導自演。

我記得那時候發生一個社會新聞，就是有一個前輩作家，其實他是支持黨外運動的，叫做杜十三，在政黨輪替之後，他很不滿意，充滿憤怒，有一天喝醉了，就打電話去恐嚇謝長廷，然後就被抓了。那

天我看到新聞，鏡頭遠遠的，當時行政院長謝長廷帶著隨扈走進行政院，字幕打出來，謝揆說社會應該譴責他，譴責杜十三。

我看了很有感受，也很難過。我們都期待那次的政黨輪替能為台灣帶來一個新的樣貌，可是在 2005 年之後，我們充滿了失望。我也覺得這些人為什麼一旦換了位子就換了腦袋，那些同理心，那些對不同聲音的尊重，都不存在了。

當時我就開玩笑說，我們來拍一部電影，組織一個特工隊，然後到處打電話去恐嚇謝長廷，看會不會被抓？陳國富就說這個不好，應該再擴大，應該拍一個偽紀錄片，可能會更 HIGH。那時候他還沒決定去北京，也要進行他的劇《兄弟快活》，我是男主角兼監製，於是我們就講好以後都互為監製，所以他要幫我弄這個案子。

我們開案後，想了一堆很 HIGH 的點子，比方我們想像說，有一天我接到一封 e-mail，有一個神秘組織叫「情非得已行動聯盟」，然後給我一個地址，我就很好奇就去了，到了武昌街鴨肉店樓上，看到了施明德，原來他不滿意現在的政治跟媒體的狀況，要出來搞革命。他利用一連串 kuso 的行動，去顛覆現在這個體制，於是他邀請我去擔任這個行動聯盟要拍攝的紀錄片導演，所以我就跟著這個聯盟經歷了一趟旅程。本來想拍這樣的案子。

然後他們要做一些什麼事呢？比方說把邱毅的假髮拔掉，比方說開車衝撞總統府，比方說最後施明德要在總統府前面自焚。我們覺得很 HIGH，要叫什麼，乾脆就叫《情非得已之武昌街起義》，送了輔導金，施明德也簽了，他願意演男配角。

最後我們輔導金只拿到了 250 萬，250 萬怎麼拍啊?!如果真的要拍那場淋汽油的戲，找好萊塢特效來，這個錢就用完了。還有拔掉邱毅的假髮，想的時候覺得很 HIGH，可是真的叫我把他的假髮拔掉，這

個事我幹不出來，因為已經過了那個線，侵犯了他。而開車撞總統府，誰撞？這是會有刑責的。

但現在想起來有趣的是，後來這些事都發生了，真的有人開車撞總統府，真的有人把邱毅的假髮拔掉。然後施明德真的搞了一個運動叫紅衫軍，並且聽說他本人最後是要在總統府前面自焚的。一切都很有趣的像一則寓言。

當時那些想法沒辦法落實，後來陳國富進了華誼電影，結束了他在台灣的工作，同時我的生命也發生了一些事情。長久以來一直以為自己充滿理想抱負，但是在追求成功的過程當中，我不小心已經變成一個腐爛發臭的王八蛋而不自知，女朋友終於受不了離開我，我的生命崩解了，電視拍不下去，沒有熱情了，所以案子不知道怎麼進行。那是我最大的情感跟精神的失去，也是我創作的支柱，棄我而去。

我有將近一年的時間沒辦法做任何事情，很像電影中的內容，我把自己關在樓上，下面同事在上班，我沒有吃東西，沒有水想下來弄杯水，聽到外面的聲音，我都不敢出去。就是在這樣的時刻，我一開始還是用以前的方式，因為人在面對壓力跟不快樂的負面情境時，會想趕快跑開，於是有人喝酒，有人吸毒，有人沉溺於性，有人瘋狂購物，有人追逐更大的成功，我也是如此。

可是那個時候，我發現所有事情都無效，沒辦法改變我的狀況，我等於被逼到那個生命的角落。開始會做一些以前不會做的事情，瑜珈、心理諮商、內觀打坐。慢慢地，就在某一次從內觀的修行經驗出來後，我突然懂了，人之所以不快樂根本不是因為外面的人，根本是因為我們的心，外在的混亂，只是反映我們的內心狀況而已。

艋舺

2010 年上映，鈕承澤執導。描述 1980 年代艋舺地區黑幫兄弟與青春少年們的愛恨情仇。入選第 60 屆柏林影展「電影大觀」單元，並獲第 47 屆金馬獎最佳男主角、最佳音效獎。

所以我不想再去消費原本的人，那些我認為應該被我消費的政客跟媒體，曾經我覺得你以前消費我，現在換我消費你，可是我發現我沒辦法再做那件事。我想把手指指回來指向自己，我想分享我這一趟旅程和我現在得到的感受。那個想法很強烈。

可是這個想法一出來，我身邊的人都反對，他們說你要拍一部打手槍的片子，這沒人看。我想一想說，好，就算會賠，我的公司叫紅豆，了不起我把公司收掉，紅豆又不是鴻海，不需要永續經營。我把房子賣了搬去花蓮，我怎麼可能不能生活。但是那個時候我沒辦法不拍這部電影，所以我根本不在乎它會不會賣錢、會賣多少錢，我要用我的本事，用我的操作經驗，用比較小的成本，拍出一部我自己會想看的電影。

我很珍惜在當時有那個機會，你根本不知道怎麼上片，會不會上片，對不對？然後注定賠錢。可是也因為這個狀況，所以我全身投入。你知道第一次在台北電影節放大銀幕時，最後字幕升起的時候，「製片、導演」，我真的好像完成了那個 17 歲少年的、你以為遙不可及的一個夢。而且我還超越了這個夢，因為我還自投資自發行，想盡各種方法，也就是透過這樣的過程，其實我一直很感謝這個狀況，感謝這一份荒蕪。因為如果在一個體制很健全的工業環境當中，我不見得有機會做這麼多全面性的嘗試，也沒有辦法在比較短的時間之內累積對各個環節的觀察或實務經驗。所以什麼事情都是一體兩面的，當時就知道了。

這也剛好碰到了所謂 2008 年那一波。

這部電影果真是在電影虛實之間很特別的創作經驗，那小魏《海角七

245

號》的成功，有帶給你影響嗎？

《海角七號》的成功，給我帶來很大的刺激。那時候我們聊，我說小魏除非奇蹟出現，要不然你死定了！那時候我說的奇蹟還不是票房五億的奇蹟，那是完全不敢想，是想說萬一奇蹟出現，得了一個大獎，那你就有回報。

我記得《情非得已之生存之道》四月賣了 600 萬，大家都說恭喜啊，雖然那個時候還是沒有回本，但是到了八月，就發現出現了五億多的案子，然而很多人還是會有那種冷眼旁觀的態度，這是中了樂透，這個是奇蹟，無法複製。但是我知道這不是奇蹟，奇蹟是什麼？是樂透什麼的，就是你花了 50 塊去試運氣，然後天上掉下來的。

但《海角七號》並不是，是這些人真心的相信，然後他們拍出這個土地的故事，他們勤勉，然後他們拍出跟觀眾溝通的電影，這是長久的累積與極大的勇氣的實現，它根本不是一個用樂透這樣子的角度可以解釋的事情。

這激勵了你後來拍《艋舺》的勇氣嗎？

是。其實那一年有兩個電影造成我後來拍《艋舺》，就是《海角七號》與《功夫熊貓》，我在那裡面看到一個同樣的特質，很妙。《功夫熊貓》是什麼呢？我們去看很好看，但是你知道主角到後面一定要成為絕世高手，他要解決這個問題，可是電影已經演了 60 分鐘，你要怎麼說服我？沒想到他一下就說服我了，因為他相信，於是就發生了。小魏也因為他相信，於是也發生了。小魏敢，我為什麼不敢，所以給了我勇氣去推動《艋舺》。

246

《艋舺》在 2010 年 2 月上片，第一天我去看票房，我跟李烈還有我當時的助理，一起去西門町，發現生態改變了，不再是一家戲院為龍頭，有五、六家都在演我們的片子。到了下午就看到，哇～很多人在排隊，然後所有人看到我都很興奮。

　　2 月 5 號過年前一週，讓我想起《小畢的故事》，1983 年差不多也在同一個時刻。後來我拎了一瓶紅酒去找我的編劇曾莉婷，一直哭一直哭，也不是覺得自己功成名就，就是覺得是一份長久的等待、相信，散盡了家產，糟蹋了健康，犧牲了情感，你一直莫名所以的在相信、在追求的一個事發生了！

《艋舺》上映時，我還記得聲勢很旺，第一週票房就衝上來了，票房最後好像是兩億五千萬，但台灣很久沒有黑道題材了，所以也引來很多不同的聲音，據說這電影好像跟你一位朋友的故事有關，也有你的影子，最後這電影的結果是你預期的嗎？

　　我在整理劇本的時候，裡面有一段話，就是對蚊子說，「今天你不弄死他們，有一天你就被他們弄死。」

　　我才突然想到這是 17 歲的時候我朋友跟我說過的話。17 歲的時候，有一次一個大幫派要找我演電影，我沒理會，然後他們就要我賠償他們的損失，那個時候我們有一個十幾個年輕人的小小的一股力量，也很跩扈囂張。可是面對那個大幫派的時候，我覺得不行，我們弄不過他們。

　　有一天朋友看我苦惱，就說豆子你到底怎麼了？我說他們找我演戲我不演。他說弄啊，我說怎麼弄啊，人家那麼強，我們這麼弱。他說你不弄，就一輩子給他們擺佈，你現在先出手，他們就不敢弄你。

後來我朋友就打電話去處理，結果來這件麻煩就真的沒事了。你知道嗎？那是我人生中的第一課：原來你們只是在操作恐懼。

後來我朋友過世了。我在整理劇本時發現這個話，這個概念是他給的，很重要的是它連結到了我的青春歲月，所以變成我沿路創作的一個很好的基礎。比方說，蚊子第一次翹課翻的那座牆，就是我第一次翹課翻的那座牆，那個對觀影者而言沒什麼，可是對創作者而言，確實是個很大的、很神秘的一個前戲或者是基礎。透過這樣的經驗，我裡面很多東西都不再是虛的，我當然把它放大了、美化了，求戲劇效果有一個整理跟萃取，但是裡面很多東西都是很真實的。而且很幸運地碰到了那樣的團隊、那樣的演員，我們真的就像一個幫派一樣，非常緊密的組織，在做一件我們非常相信的事。

這當然是一個很強大的經驗，但也不見得全是正面的，也有很多困擾。比方說因為《艋舺》之後，我到現在不接手機了，我的手機永遠不會響，我也不講電話。為什麼？你知道《艋舺》之後，台灣媒體不就這樣嘛，所有事情都跟《艋舺》有關，我只要接起來就是媒體打來的。校園霸凌也跟《艋舺》有關，有人搶銀樓也跟《艋舺》有關，各式各樣的事情，最後我就從此不接電話，養成習慣至今。

走上創作這條路，我覺得熱情一直都來自於我很熱愛這個工作，我以前常常講，如果製片知道我多熱愛這個工作的話，那就慘了。因為他們其實不用給我錢我都會做，你知道，我對於金錢這個部分、生活上面的那個需求不高，我沒房子、沒車子，可以過得還蠻簡單的，但是我需要拍片，我需要創作，我喜歡這個環境，我喜歡跟一群人工作、創作的感覺。

《九降風》影片一出來，真的讓大家眼睛一亮，故事的敘事與執行度都很高，我想那一年票房也應該超過你原來的預期吧！

導演

林書宇

2015年最新作品《百日告別》，將喪妻的痛苦經歷轉化為電影故事，引起不小共鳴。
2008年首部作品《九降風》，獲得金馬獎和台北電影獎肯定。自稱是「非常熱愛電影工作」的導演。

對。我記得台北那時候才上三家，就三個戲院而已，三個廳，所以那時候有那樣子的成績，當然還蠻開心的。但那時覺得比較開心的不是這部片的成績，而是在那一年好像突然之間有一種熱情，有一個力量，雖然大家都是各做各的。就像我在中影剪《九降風》的時候，雅喆剛好在隔壁剪《囧男孩》，所以我們經常會聽到對方電影的聲音。我聽到他的小朋友在那邊叫啊，他也聽到我們這邊的小朋友在這邊叫啊。

後來幾部片就這樣一部一部出來，我覺得身為台灣的觀眾，其實

那一年我自己蠻開心的，剛好自己有一部片是在那個當中，而且也給別人一種還蠻正面的力量，覺得感覺挺好的。

新竹是我成長的地方，那時候就覺得好像故事本身對於那個環境，或者是這一群孩子成長的那個氛圍，甚至於當年的職棒簽賭案的影響都在電影裡面，是有一個很大的情懷在那邊的，這是一個不管說是我對於那個時代、對於那個成長、對於新竹這個地方的一種味道。

所以我覺得《九降風》還蠻台灣新電影的，我自己覺得，如果現在以我的年紀，以現在的這種狀態，要拍一部台灣新電影的話，它會長得像《九降風》。

這也表示你受台灣新電影的創作精神影響，電影中主角在 MTV 親熱時的背景電影，你也用了《戀戀風塵》，你曾說是想向侯孝賢導演致敬。

那時候不會特別的去標註台灣新電影，但是我覺得對於影像捕捉

的真實度，和演員表現的一種寫實的程度，以及那個故事本身對於他的環境和這一群人，在這個地方的一個互動、一個效應，我處理這些東西時，其實都是受新電影的影響，那已經融入在我的想法中了，在美學上都會受影響。而且很多時候會覺得說，退遠一點、退遠一點！（完全侯導的語氣）這樣比較有味道。

它是很自然的，你不會說，哦～我要模仿這個什麼什麼，就很自然的，它開始變成你在創作裡面的某種味道，覺得這個題材我要這樣拍，要有這樣一種的關懷。

你說電影創作是你生命中很重要的一部分，不只是自己當導演，你熱愛拍電影，甚至也願意去幫朋友忙，當製片、當副導，那你眼中這些台灣的電影創作者有沒有共同的特質？

我覺得台灣的導演，就是用熱情跟堅持，在他們所認知的一個充滿限制的環境裡面求生存。我會用「求生存」，是因為我覺得他們每一個，其實都不是不知道他們所面臨的環境是什麼樣子，不管是說蔡岳勳導演，還是鈕承澤導演，甚至比較年輕一點的，像周美玲、鄭有傑，我們都知道正面臨什麼樣的一個環境，然後要如何在那個當中去找到兩件事情，第一，我們這部片能夠做到多少，第二，這部片出來了以後，我們還有沒有下一部？

就像蔡明亮導演，我在做蔡導的副導之前是他的影迷。我還記得1997年看《河流》時，好震驚！哇，太厲害了。所以真的能夠做到蔡明亮導演的副導是很榮幸、很開心的，就是想說看電影大師到底是如何做出他的那種電影裡的魔力。

我還記得有一個鏡頭，因為他一場戲就是一個鏡頭，我們在拍某

一場戲的時候，我非常驚訝，小康要從屋裡拿一個寶特瓶的蓋子出來丟掉，就是從屋子裡面走出來到樓梯間，然後在樓梯間把它丟掉，就這樣一個鏡頭，我們拍了一次、拍了兩次，然後蔡導就覺得哪裡好像有點不對勁，之後他就突然想到，「哦，OK，那個寶特瓶的蓋子！」

　　那寶特瓶就是一般的小寶特瓶，蓋子就是這種大小的一個蓋子。但是拍到那個鏡頭的時候，蔡導突然就說，「哎，我們有沒有那種大桶水的寶特瓶蓋？」他說，「我們換那個蓋子好了。」

　　當然我和場記都會提醒，導演這不連戲！我們之前在裡面拍的是這麼小的寶特瓶，現在要變這麼大的蓋子好嗎？蔡導的回答竟然是，「沒關係，這樣子觀眾才看到我到底要做什麼，他們需要看到這個蓋子，所以我們換成這個，不會有人去連到它是小蓋子還是大蓋子，但是我需要觀眾看到。」

　　當蔡導說出這句話的時候，我那時候蠻驚訝的。身為他的影迷，我一直以為他沒有在管觀眾，我一直以為他都只是在做他要做的事情，在拍他要拍的電影，但是其實在他每一個鏡頭都無時無刻想像著他的觀眾能不能看到他要給的東西。我覺得這一直都是台灣導演很珍貴的地方，就是我們沒有不在想觀眾，只是我們想的不是觀眾你要看什麼，我提供給你。我們想的是，我們要拍的故事、我們要說的東西，你看不看的懂，夠不夠東西給你去看懂。

　　從學院出來聽到太多大師的故事，看到太多大師的電影，又看到蔡導這麼做，會有一種觀念上的反思。我覺得這是台灣導演很珍貴的一個部分，因為我們還是在講我們關心的事情、我們關心的土地、我們關心的人、我們想要說的故事，我們還是試圖要跟觀眾溝通的，而不是說我不管你啊，不管你看不看得懂，我就這樣拍我自己的想法。

　　就像豆導（鈕承澤）很多人對他有誤解，其實他每一部片的出發

點都不是為了賺錢。我覺得這也是為什麼他的電影在票房上可以成功，不管是《艋舺》還是《Love》，因為他沒有在作假。大家可能會覺得說，這一段這樣子好像很做作，這一段這樣子好像很戲劇性，這一段這樣子好像怎樣……。可是那就是他，他喜歡的。因為他的思維、他的喜好跟他的風格是大眾可以接近的，也是大眾容易親近的，容易被他的故事、被他的情節、被他的音樂帶著走，他骨子裡面有那個東西。

電 影 小 檔 案

九降風

2008 年上映，林書宇首部劇情長片。以 1990 年代為背景，描述新竹竹東高中七男二女的青春紀事。獲得台北電影獎評審團特別獎、最佳編劇、最佳新人，以及第 45 屆金馬獎最佳原著劇本獎。

所以剛跟他做完《艋舺》的時候，我還蠻佩服他的，而且也蠻喜歡《艋舺》這部片。因為對我來說，他做到一件很不容易的事情，就是他做了他的作品，同時又是一個很成功的商品，這是我們很多創作者很難平衡的，但是他的電影可以同時是作品也是商品。那是他喜愛的他熱愛的，他自己看著那些戲的時候是會流淚的，那是他的感動，那是他的思維。所以某種程度他對電影的「真」，我們先不講內容，其實也不會輸蔡導，他是這樣子的，一個很奇特的一個存在。

你說為什麼我都做導演了，還一直在做副導，就是因為我愛拍片，那跟創作出什麼東西出來，是另外一回事了。創作，是一個創作者的熱情，回到拍片的話，我就是喜歡現場，我就是喜歡跟一群人工作，所以《九降風》之前我跟了蔡導，之後還做了鄭有傑的《陽陽》、豆導《艋舺》、《軍中樂園》的副導，我甚至說：下次可不可以服裝管理找我，我想要拍片，但是不想要（當導演）那麼累的時候，我願意做服裝管理的工作，其實就是因為喜歡拍電影！

導演
鍾孟宏

2010年《第四張畫》獲得金馬獎最佳導演肯定。擔任攝影工作時化名為「中島長雄」。2008年完成第一部劇情長片《停車》，獲得台北電影獎最佳導演。2006年的紀錄片《醫生》獲得台北電影獎最佳紀錄片，知名廣告導演。

我記得我很早很早就想拍電影，我是唸電腦資訊工程的，後來出國唸書就轉唸電影，回來的時候大概是 1994 年，台灣電影已經完全躺平了，一直躺平到所謂的 2008 年。

你同時也是非常棒的廣告導演，過去很多朋友想拍電影，又覺得環境不好，最後不少都會先去拍廣告賺錢，想著未來再圓一個電影夢，你呢？這是一個好的方式嗎？在那樣一個時代。

這絕對不是一個很好的管道，這是一個非常非常不好的管道。因為拍廣告跟拍電影不一樣，不要說因為我沒有電影可以拍，所以我想去拍廣告，事實上拍廣告以後是很難回來的。廣告片拍個幾天，人家給你優渥的導演費，怎麼有辦法去轉換成你可能要做一兩個月或是半年一年，最後可能一無所獲，甚至賠了一屁股債。不要說未來會得到什麼樣的效益或成果，光是過程的轉換就很難去面對了。

我覺得我很幸運的是，當初先拍了一部紀錄片《醫生》，因為從廣告片到紀錄片是一個很大的落差。廣告片是很精緻的，甚至為了一個鏡頭，很多人去分工。紀錄片則沒有資源，所以後來在拍紀錄片的時候，發現我以前的方式全都不對。我記得拍《醫生》的時候，我在

美國只買了一個十塊錢的小檯燈而已，那就是基本的光源，也就是拍整部電影的光源，一個觸控式的小檯燈。

後來我發現，這個改變讓我轉變滿大的。從一個非常有資源的模式，到沒有資源的時候，不只是心態上的轉變而已，就連視覺的美感、影像的視覺，全都要做一些極大的改變。

後來拍《停車》的時候也是這種感覺。拍廣告的時候為了畫面刁鑽，但是換到電影時，就用最真實的角度，用那種很客觀的東西去拍那個東西。而通常廣告片的導演就是影像最厲害的，怎麼可能拋棄過往一些很厲害的東西，所以我覺得這蠻痛苦的，到現在還有這種感覺。

《停車》上映時，其實讓很多人驚艷，雖然你說已經是克難的狀態，但整體的技術面和美學表現，那樣的精準度，是台灣很多導演的第一部片做不到的，我想那還是你長年拍廣告和掌鏡所鍛鍊出來的功力。

但是我覺得《停車》真的不是一個很成功的電影，因為它某種程度陷入了一個導演第一部長片的包袱，想講太多東西，放太多情感，和太多個人數十年的東西。

這是你事後的察覺，還是當時就發現了？

拍完的時候就感覺到了。導演永遠擺脫不了你自己的時候，不管是你過去的東西或是經驗，那對你都非常累，對觀眾來講也很累，因為誰要去看你的那些東西。當然會覺得我有一種激情，我有一種抱負，或者我有一種人文的關懷或思想，但是我覺得我做電影不是要這個樣子的，電影就是故事跟人，對我來講有時候人比故事還重要。

以前一直會想說，我要拋棄這個東西，就是那種對一個事情的看法，試圖要講一個生命的哲學，或是一種對社會的看法。那是我真的很受不了的。因為電影應該是故事看完之後，每個人都有不同的解讀，你從那個解讀裡面看到不同的概況，或是生命、社會的概況，這樣才對，不是導演在講給人家聽，導演講給人家聽，是一件非常囉哩巴嗦的事情。

所以你不滿意的是《停車》裡，鍾孟宏放入了太多自己的觀察跟想法，就像大多數導演拍第一部作品時的狀況。

對，我覺得那是很恐怖的。因為你自己想很多事情，你會想人生有時遇到一些傷痛或磨難的時候，你真正的傷痛在哪裡？傷痛是看不到的，除非是突然來的那種傷痛，藉由哭泣或發洩可以看得到以外。但是事情過了以後，所有存在的東西都是一個表情而已，表情不是傷痛，表情就是生活中會發生的一切而已。

就像《停車》裡面那一對老夫妻？

對呀！我可能做廣告做很久，因為廣告就是追求美好嘛，美好的生活美好的事物美好的衣服，所以我常會覺得，廣告片在討論的這些東西，他跟你講想法、故事、人，但這些廣告公司到底懂什麼，他們都坐在辦公室，吹著冷氣穿著衣服，在想這些事情，人哪是這個樣子？

電影也是很多美好的東西，但是我覺得美好的東西，對我來講永遠都是一個記憶而已，因為人生來就是一個非常悲劇性的生物，因為太多情感了。也就是因為太多情感，所以在很多東西上面都沒辦法滿足，或者都有一些衝突。而那個東西就是人之所以成為人最有趣的地

方。我覺得電影應該就是表現這個衝突，我不覺得只有電影，文學也是一樣，攝影也是一樣，任何創作都一樣。為什麼很多偉大的創作，都是在描寫這種衝突，或是人性裡面很糾結很那個的東西。

創作過程中，新電影對你有產生影響嗎？

我想新電影對我最大的影響就是回來就沒有工作了！因為常常討論新電影的時候，就會侷限在那個世代裡面的幾個人，那幾個人當然就是我們都非常熟悉的創作者，可是我覺得 1989 年侯導拍出《悲情城市》時，事實上台灣新電影就結束了。後來楊德昌導演的高峰，已經是台灣電影環境往谷底下探了。就變成這十幾年台灣電影很蒼茫，除了那些人在拍片以外，台灣基本上已經沒什麼電影聲音了，雖然偶爾冒出一個，但已經沒有後續的能力，把浪花再延續下去了。

記得有一次影展的時候，觀眾問我說，你會不會很心儀台灣哪個導演？我的答案當然是侯孝賢。

他又繼續問，那為什麼你的電影不像他們的電影？

我說你喜歡一個人，跟你要跟隨他是兩件事。就像感情，你喜歡她跟你要娶她是兩件事情，你可以很喜歡這個女孩子，但是你不一定要娶她，對不對？那是兩件事情，你是對他有一種尊敬，對他某些電影有一些敬意。

我覺得尊敬這個導演，不是因為他的作品而尊敬他而已，最重要是因為人。我覺得他是一個非常難得的人。他就是我很尊敬的人，非常非常的循循善誘，很為別人想，會去關懷一個電影、關懷這個職業的一個導演。

戴立忍

導演、演員

一舉囊括當年的台北電影獎、金馬獎最佳劇情片。這部片也在國際影展得到肯定。2009年改編自社會真實事件的《不能沒有你》，以黑白電影的呈現，

我想每一個地方的電影都有它的特色，台灣電影除了有地域特色之外，還有就是台灣電影有很長一段時間，起碼有 25 年的時間是以寫實主義為主，就是從當時的新浪潮，從義大利、歐洲、法國這些浪潮延續下來，台灣電影新浪潮這種形式的電影內涵思考。我想這是在其他國家、地區比較少見的。一直到大概 2007、2008 年，才開始有另一波，有一點商業復甦的那個元素了。

這部分有影響到你的創作嗎？

當然。不只影響到我，我覺得影響了可能將近三代的台灣電影人，在我身上體現的，就是我開始學習電影、接觸電影的時候，就受到台灣新電影的影響，我身旁所有後來跟我一起合作的工作伙伴，也都是在這樣一個氛圍底下長大的，所以只要是在台灣，這些在台灣的電影工作者，在我看來大家幾乎都會受影響，這是一定的。

在遇到楊德昌導演之前，我是一個電影觀眾，我當了二十多年的電影觀眾。做為一個觀眾想要投入電影，想要用電影來說故事，我能夠想到的就如同我坐在觀眾席的時候，看到的五光十色的電影，各種奇形怪狀、光怪陸離的故事。

但是在楊德昌的課堂上，他讓我知道有一種電影其實是觀察你現在所處的社會，觀察你現在所處的身旁的人的生活。從這個當中去說他們的故事，或者是提出疑問，或者是去了解、去追尋一個真相。楊德昌給了我這個啟發，讓我知道電影能夠這樣連結，這是楊德昌給我最大的影響吧！

雖然在當下並不了解這件事情，只覺得他的課堂很好混。他上課的方式，就是他坐在桌子上，我們也坐在桌子上跟他聊天，聊天的內容幾乎都是新聞事件，最近發生了什麼事情，你覺得這個事情怎麼樣？你是怎麼看這個事情的？他用這個方式來跟我們對話，然後講出自己的觀點，然後他會提出更多的問題，所以必須想想這個事情它的背景資料是什麼？也許下一堂課再接著聊。

後來慢慢地發現，這確實影響我構思電影的方式，最具體的就是《不能沒有你》，它就是一個新聞事件，然後從這個新聞事件中，從當下正在發生的事件，去探索緣起，去尋找答案，去了解真相，這是楊德昌給我最大的一個影響。

《不能沒有你》是在《海角七號》之後上映的，那時候整個電影圈的氛圍都熱了起來，這部分對你有沒有產生衝擊？

其實片子是在《海角七號》上映的前一年拍的，那時候大家並沒有對票房有所期待，所以我在拍攝時懷抱著希望，希望市場能夠接受這部片子，那就代表了更多觀眾來跟這部電影交流。

《不能沒有你》的緣起是 2003 年我看到這個新聞事件，覺得它是可以有複合功能的，一方面就是新浪潮電影對於現實社會的關注跟寫照，這部分楊德昌就是這樣教育我們的。所以看到這個新聞事件的時

候，覺得它對台灣社會某一階層是非常好的寫照，也是對台灣整個大制度，或說整個官僚體系提出一個疑問。另一方面，其實當時還是有一點市場考量的，因為不可能完全把市場拋到腦後，在我看來像那樣題材的電影，台灣已經很久沒有出現了，所以當時是基於這兩個因素，就決定拿這個新聞事件來拍成電影。

那是在《海角七號》放映之前，所有投入電影的資金其實是非常的緊迫，就是投資人幾乎不太可能投資台灣電影。而且這樣的電影類型，之前沒有被市場驗證過，不要說幾乎所有的民間投資者，就連電影輔導金，評審都把我打退票，他們覺得這種題材不可能拍成電影，所以我沒有拿到電影輔導金。最後轉向電視輔導金，所以後來400萬的製作費，就是申請了電視 HD 輔導金，還有高雄一個補助款，這兩個結合在一起。

但是很明顯的，在《海角七號》之後的兩到三年左右，狀況不一樣了。確實有一種正向的力量，而這個正向的力量，包括投資者、電影工作者，還包括觀眾，都期待能夠參與台灣電影這件事情。因為《海角七號》在當時創造了那樣的奇蹟之後，當然大家會有不現實的期待，有一點飄起來、浮在半空中的感覺。

但是現在看起來，《海角七號》的成功不只是因為電影本身，還加上了魏德聖導演的意志力，還有他試圖做一些跟當時電影所做的不一樣的行銷。我認為最重要的還有一個因素，就是當時台灣面對的社會和經濟背景，在這電影上映之前有一種集體的不快樂，或說是悶經濟、悶氛圍的情況下，《海角七號》就像在一個充滿了瓦斯的空間當中，丟下一個火苗，就整個引爆了。

很多人都在等著你的下一部作品，但這些年你的重心似乎都轉移到了

表演這部分，參與演出的電影應該超過 50 部了，這應該也是另外一種電影紀錄。如果站到一個表演者的角度來回看這些電影創作者，你看到了什麼？

就集體面貌來講，我看到一群很誠懇的人，而且這些人的誠懇是超乎日常生活中我們會結交的朋友，然後這些人都是非常的偏執狂。我一直覺得台灣電影人、台灣電影工作者能到世界其他地區工作，沒有問題。可是很多生活在比較有工業體系的電影工作者，如果在台灣這樣的電影環境裡面工作，可能就沒辦法拍片了，會覺得什麼也做不了。台灣的電影人其實是很會變通的，有那種偏執的個性，就是想要把事情做出來。無論再貧瘠的條件，都能夠想辦法變出花樣來，都能夠想辦法把故事說出來，這是我所看到的這一群我所合作過的、可能超過 30 個導演的集體樣貌。

電 影 小 檔 案

不能沒有你

2009 年上映，戴立忍執導。取材於 2003 年一則台灣單親父親抱女兒欲跳天橋的社會新聞。獲得 2009 年台北電影節劇情長片首獎、最佳男演員、最佳男配角及媒體推薦獎四項大獎，並獲第 46 屆金馬獎最佳劇情片、最佳導演、最佳原著劇本、年度台灣傑出電影、觀眾票選最佳影片五項大獎，受到許多國際影壇的矚目。

例如鍾孟宏導演每拍完一部電影，上映後就會說我再也不要拍電影了，票房都不如預期，他覺得可能沒有那麼多人懂他。可是你會看到隔年或者隔幾個月，他就會再拍，這是非常可愛的，這是有一種偏執，你知道嗎？第一次講的時候我還相信他，我還會勸他，告訴他電影就是這樣，沒關係，下一個會怎麼樣怎麼樣。可是隔年或者幾個月之後就發現被騙了。他又回來了，其實不需要我跟他說什麼，他自己就會有一個自己的循環在裡面。而那個誠懇是什麼？是鍾孟宏在面對理想電影的那一種執著，他會使盡任何辦法，甚至包括打擊自己，可是他一定要去完成這個東西。

我講的這一批的集體面貌是在這邊，這些人是這樣子的。鍾孟宏

就有這樣子的特質啊！他的電影是非常有特色的，工作的方式也很有特色。因為鍾孟宏是兩個人嘛，鍾孟宏以及中島長雄（他擔任攝影師時的化名），他所有的影片幾乎都是自己攝影，他有自己的班底。大多數導演在現場時都會焦慮，鍾孟宏在現場是不斷開玩笑來放鬆自己，當然因為他是獅子座的關係，所以他的玩笑帶有一種老大的姿態，但會覺得非常可愛。他可以擺平任何現場遇到的突發狀況，看似從容不迫地在突發狀況中得到意外的驚喜。

我覺得鍾孟宏其實是一直在向內發掘的人。從《停車》、《第四張畫》到後來的《失魂》，越來越明顯。我也很想知道當他一個人的時候，都在做什麼？可是我沒有在他家裡安裝監視器，沒有在他家裡安裝針孔，所以還沒有看到他到底一個人的時候都在幹什麼？

而蔡岳勳是一個非常有責任感的導演，他的責任感，來自於他把天下搬在自己的肩膀上。我講的天下是指台灣的電影環境、影視環境。他試圖把這個東西背在自己身上，所以你可以發現不管是電視劇或者是電影，他做出來都有一種企圖，一種很大的企圖。

從他的作品的樣子就可以看出來，這個人其實是很有企圖心的，他對於整個台灣的影視環境，有很多的思考，然後試圖透過每一次的拍攝，為環境開闢另外一條路，或者打出一個戰場。蔡岳勳是這樣的人，所以總是會做出一些令人驚訝、甚至佩服的事情。

好比說，不管拍電視劇或是電影，他都是用台灣一般製作費的三到五倍來做，這一點其實跟魏德聖有相通之處，兩個人都有這樣的特質。所以他們做出來的那個大，不是沒有理由的，那是有一個夢想的支撐，才敢做到這麼大。

所以跟這樣的人工作，基本上其實蠻舒服的，因為蔡岳勳是一個大器的人。做事情想的不僅是他自己，他想的是整個環境。有時候我

真的想跟他說，不要把有些事情放得那麼前面，你可以把更多力量放在自己身上往內看，就看你的創作跟你的關係就好。有時候我會想這樣跟他說，但是我覺得是個性使然吧，所以他還是會繼續做一些別人可能不太敢做的事情。

如果跟蔡岳勳導演放在一起講的話，林靖傑導演會顯得纖細而敏感，他對於周遭的環境跟自己的關係是很敏感的。我覺得這是他最新作品《愛琳娜》很核心的部分，應該有三分之一自傳性質的故事，他回頭檢視自己所處的家庭跟整個社會的關係，當然至少要到林靖傑這個年紀才能開始反省這部分。因為以前年輕的時候，可能關注的是我年輕時發生了什麼事，我的朋友發生了什麼事，比較是跟自己有關的，跟整個環境或社會比較沒辦法做多層次、複雜的思考。

他非常聰明、纖細、敏感，然後又很害羞，某些時候我覺得他比我還害羞，他那個害羞會讓他很用力地去克服，讓他想擁抱這個世界。

剛剛才知道你也參與了《刺客聶隱娘》的演出，跟侯導合作的經驗呢？

那部片我只拍了兩天。我覺得侯導是一個神級的導演。為什麼是神級的導演？拍侯導演的片子，是我合作的過幾十個導演當中非常特殊的一種工作方式。侯導對電影是非常有自信，自信到他相信他的各部門的程度，遠超乎我的想像。

在現場你可以看到最完整的各部門的獨立創作，而這些創作空間是侯導賦予的、侯導信任的。那個程度是在其他我所合作過的幾十個導演中最大的。所以跟侯導工作，每天到那邊，根本不知道現場目前的整體進度是什麼，但看到各部門分頭在進行，各自進行他們該做的事情，一直進行到某一種對的時候，侯導就會出現，然後就會開始拍

攝。

　　在那個之前，他不是像希區考克，給工作人員一個非常完整的分鏡，讓所有的人去完成導演的意志，侯導不是這一種的。所以我會說他是神級的導演，一個創作者如此有自信，自信到把他的創作交給他的伙伴，套一句政治用語，我覺得他是無為而治，而且他幾乎徹底實現了那個境界，那真的是一種境界。我從一開始學習導演的時候，就認為導演最高的境界其實是無為而治，因為戲劇、電影不是一個人做的事情，不是一個創作者而已，而是一群人工作的結果，所以要怎麼讓一群人共同工作，能夠讓他們做到電影順利完成，就是無為而治。

　　我覺得這跟我自己在做表演時，不會去影響其他人創作的空間又不太一樣。侯導不在那個地方，可是你在現場，卻有到處都是侯孝賢的那個感覺，這就是無為而治啊！我不知道還有哪個導演是用這個方式工作的？我是說歷史上的大師或是現在還在世的電影大師，我不知道誰是用這個方式在工作的。

　　我想我應該是台灣這 25 年來，甚至 30 年來跟最多導演合作過的人，我看到台灣這些各式各樣的優秀電影工作者創作的樣子，我就站在現場看，所以非常的幸運。不可諱言的我也從這些人身上學到很多東西，能夠讓我現在保持在一個平衡的狀態，就是我沒有太欠缺或者沒有太強烈欲求的狀況，是因為從這些導演身上看到了不同看待電影的方式，或者是把電影跟自己的生命對位的方式，每一個人或多或少都不一樣，甚至有很不一樣的。他們擴充了我的視野，擴充了我的觀點，這是我跟這麼多人工作後觀察的結果吧，我想。

很多電影人提到你，都會特別說起
你想要恢復電影產業的企圖跟努
力，那是一件很不容易的事，至少
對一位導演來說，是很大的負荷！
拍電影這件事對你來說，到底是什
麼樣的意義？

導演
蔡岳勳

第一部在2012年賀歲檔，締造破億的票房成績，在中國也有不錯的反應，可惜續集不盡理想。

蔡岳勳拍攝的《痞子英雄》系列電影，是台灣少見以大製作投資特效的警匪動作類型電影。

　　因為台灣其實是有很好的創作
人才，我們有非常多的、好的創作
人，可是我們沒有產業，所以也就
沒有市場。我們每次要拍一個什麼
樣的電影，一切都得重來。

　　我一直覺得電影當然有相當的
藝術價值，但是電影也有相當的娛
樂價值，所以比較希望能夠創造出
另外一派很有商業能力、娛樂性比
較高的電影。因為我常常說，台灣拍藝術電影的前輩跟同伴們已經非常
多了，都拍得非常好，但是比較沒有人願意拍商業娛樂片。所以我才會
覺得說，我們應該來試著做這件事情，而且我一直認為整個大亞洲的華
語市場真正茁壯了之後，最最成為一個重要中間的市場支撐力的，一定
是這種商業娛樂片。所以在很多年前就開始做這樣的準備，就是希望能
夠操作一些這種具有商業市場能力的電影，然後在拍戲的過程中去做建
設，試圖恢復產業，試圖創造片廠，試圖讓這些東西再回來。

　　譬如說拍《痞子英雄》的時候，從電視版的時候就這樣，就是說
你要拍警匪動作片，台灣那個時候不要說電影了，電視也沒有人去拍

那樣的東西。所以去香港租槍的時候，槍械公司的老闆會說：「你真的是台灣人嗎？你真的是來拍戲的嗎？你為什麼會要幾十支槍去台灣拍電視劇？」

我希望直升機追摩托車，希望炸一座橋，希望炸一個什麼，基本上沒有這樣的經驗傳承，沒有這樣的技術，沒有這樣的硬體，一切都得從零開始，所以我們很多創作是受到阻礙的。

因為從零開始，代表更多的花費、更多的時間，還有更多的重來。所以我才會覺得說，如果我們現在開始能夠打開比較具有國際性、比較寬廣的市場，能建立商業娛樂片的一些拍攝機制，就可以一邊拍戲一面建設，這次可能建立了一個美術團隊，下一次可能建立一個特效團隊，接下來可能有一個片廠或是特效組，或者能蓋一個特效棚，一點一點的把這些東西組裝起來，有一天就可能重新讓產業出現。我們擁有了產業之後，才能穩定而大量的製造，在現在整個大市場中所需要的這種所謂的商業類型電影的發展。

重建產業！這願景是吸引人的，但透過一個創作者來做卻是很沉重的。《痞子英雄》二部曲在台灣的票房算是挫敗，你覺得這對你的計畫是阻礙還是提醒呢？

第一，我必須要先說，我們還是沒有一個非常好的製片系統去掌握所有產業上的困境。譬如說我們很希望建造一些不可思議的技術，我們在台灣建造跨海大橋然後把它炸斷，或者想辦法創造摩天大樓樓頂的拍攝。這些技術對從來沒有這樣拍攝經驗的地方來說，是非常痛苦的，我必須仰賴非常多技術的引進，而且複製技術這件事情也投入很多的心血，就像請國外的特效團隊來做事，並不是完全就交給他們，

會另外成立一個特效二組跟在他們身邊，就是希望複製
那個經驗值。我希望這個產業跟這個技術最後都能留在
這塊土地上，可是這樣就會產生多餘的預算、多餘的人、
多餘的時間，可是當時覺得那是責任，所以我都去做了。

結果就是浪費了無數的時間、無數的經費、無數的
精力在學習技術、學習經驗上頭。相形之中，我認為有
很多是不必要在這裡面犧牲的，這也是我們必須要學習
的，怎麼樣在出手的時候，更專注在電影本身。

產業是一個責任，可是產業不能成為前導者，如果
拍電影完全為了產業，那就糟了。就是說你把太多的心
力花在產業的創建、技術的複製，卻沒有放在更多的細
節上的故事、剪接上的想法，考慮太多因素的時候就會
出問題。

到現在經過了一年多，重新把所有的事情都整頓完畢之後，我覺
得這雖然是一個失利之點，反而是我再往前繼續衝起來的一個重要關
鍵，因為那就好像是要往上跳之前，一定要先蹲下來，我覺得這一蹲
是很好的。

未來要發展這種商業類型，甚至比較大的製作，甚至包含你說的這些
比較會強調動作特效類的電影，你覺得台灣還有機會嗎？

我認為現在是非常重要的時期，台灣必須走出去，台灣必須發展
更多元的類型。如果單純只做所謂的台灣電影，其實外銷能力是有困
境的。很多創作者當然就像我剛剛講的，電影絕對是有藝術價值的，
也絕對有很深奧的電影學問，可是電影也是屬於觀眾的，電影也是一

種娛樂。

　　所以，我認為在這個時間點必須要趕緊讓自己的被需要性跟被看見性再度出現。台灣電影曾經是非常強大的，台灣的流行音樂、台灣的藝人、台灣的綜藝節目、台灣的歌手、台灣的電視曾經是全亞洲流行的先驅，可是這些年因為什麼原因、什麼狀態，開始在這個舞台上消失，而且漸漸地脫離？

　　我覺得不能說因為大陸變強了，所以我們變弱，不是這個意思，我們變弱是我們變弱，他們變強是他們變強，這是兩件事。

我老婆也常說：對，我知道台灣需要這樣的一個力量，可是為什麼是你來做？

我說我也不知道為什麼。或許這就是，你看到了卻不能說我沒有看到。然後有一天老了會很沮喪、會很後悔說當初為什麼不努力一下，現在都來不及了。我常說努力過了，就算沒有成功也沒關係，至少我試過了，我盡力了，但我做不到，那 OK。若是做都沒做就放手，我覺得是不好的。我覺得這也是我父親對我的影響。

你覺得你現在的工作態度，和你對電影的熱情，有受到父親蔡揚名導演的影響嗎？

當然有。我想他對我最大的影響應該是態度，做事情的態度，我爸爸給我們最多的是這個。他其實最早是不希望我做這一行的，希望我們能做別的就去做別的，可是當我們決定要做的時候，他對我們最大的一個提醒就是工作的態度，你對這個產業的誠意，你對這件事情的努力到底有多少？這才是重要的，其他都是假的。你如果沒辦法認真地在每一個工作上做好應該做的事情，負你應該負的責任，你是不會有機會的。

你父親當時不希望你進電影圈的理由是什麼？

因為他預期到這個環境是很困難的，他覺得很痛苦。我在年輕剛入行的時候，台灣電影還在一個很繁榮的時代，正在往一個比較艱困的環境下滑。我父親說其實拍戲很辛苦，你如果能做點別的就去做。我覺得他是預期到環境要改變了，他知道會很艱難，結果真的進入了所謂的影視產業的寒冬期。但是我在想，或許我們生在這個時代的原因，就是因為我們有一點責任吧！我們有一點事情得做，所以才把我們丟在這個最艱困的時代，應該不是來叫我們放棄的吧！

我可以很強烈的感受到，責任跟堅持這兩件事情在你身上發揮了一個極大值。所以拍片這件事對你來說，應該不只是一件工作。

我想這個事情可能也是我太太想跟我講的，我其實超過了一個只

是工作賺錢的一個狀態，我投入在這件事情的時間、精力、心神，包括那一種全面性，其實就像你說的，可能已經超過了一個正常工作應該要有的一個狀態。

　　但是我覺得我沒有辦法分辨。就是說，你告訴我說現在認認真真上班，然後下班的時間可以下班，可是我有做不完的事情跟想法呀！我每次想到這個點就會卡住。明明知道我現在跟美國談希望他們能夠來台灣建立分公司，把技術移轉到台灣，我們來拍沒有拍過的更大挑戰的特效電影，我現在可以跟日本合作，可以跟大陸合作，我應該把這些資源拿來做更多的事情，這些林林總總很多很多……。我沒辦法停下來，好像停下來的時間還沒到，或者可以鬆口氣的時間還沒到，所以得一直往前走。

　　我知道我的工作基本上超出了一個導演應該要做的事情，我自己談演員，自己去研究推銷公司的發展，去找技術的研發，做行銷、做宣傳，甚至於送審我都得自己來。基本上覺得自己去學了一輪這些電影的方法然後再做，所以我覺得我其實應該比較像製片人，或是監製。

　　當挫折跟痛苦出現的時候，也很難想像到底我是怎麼樣支撐住的。其實我一直在學怎麼樣去面對那些不太可能完成的挑戰，或者是超過你的經驗跟能力的困境。因為我覺得那是一個信仰，信仰有好幾種，但終歸來說它就是一個信仰，就是說你相信這個產業跟這個環境，一定可以走到那個地方，你相信那個地方是到得了的，這個力量會一直支撐著你往前走，這是一種信仰。

　　還有就是你相信這個對事情的態度，你相信你在這個世代出現你有責任，你看得到你也碰得到，那表示你被授予，你必須要做這件事情，所以我就義無反顧的往前走，繼續往前走。

導演

周美玲

卻因投資人引發爭議，以及電影執行面的問題，而遭致挫敗。
2007年《刺青》獲得柏林影展泰迪熊獎最佳影片。2013年的《花漾》挑戰古裝大戲，
紀錄片、電視作品豐富；2004年《豔光四射歌舞團》獲得金馬獎台灣年度最佳電影，

當時怎麼有勇氣去挑戰《花漾》這樣的題材跟形式？過去你拍的都是現代時裝的故事，而這似乎也不在你規劃的六色彩虹電影之列？

在創作這條路上，我好像不曉得什麼叫害怕耶，所以就很慘！

長期合作的攝影師也提醒我，你不要又自不量力了。我很像是馬，人家要馬一直往前走，旁邊會貼兩個眼罩讓牠不要分心，就會一直往前衝，我自己沒有自覺，只是想做我想做的事情。然後有人會覺得這樣太冒險，可是我又是一個不容易得到教訓的人，就是繼續往前。

尤其是厭倦了同志導演這個標籤，我不是否定它，我承認它的存在，可是我覺得它不是我的全部，所以有人願意投資我拍一個會賺錢的電影，我就想試試。

投資人會在卡司這方面跟我做非常大的拉扯，他們會建議很多很多人，然後會同意你用這個卡司，他開多少錢，「我加給你嘛」！就是諸如此類的。他們可能不懂劇本，或者看了也沒有把握這會不會是一個好的劇本。所以那個部分比較容易放水，可是角色人選這個部分我就必須妥協。

《花漾》這部片，其實我想嘗試一個海島上的古裝片，因為我們

過去看的古裝電影大多是大陸拍的或是香港拍的，大都是講英雄歷史，可是那些英雄歷史跟台灣有什麼關係啊！我沒有感覺沒有感情，所以我想拍一個海島上以女人為主題的故事，能夠挑戰人性。

這個海島，在你的創作意圖裡，有試圖想要投射台灣觀點或定位嗎？

它是有隱喻的。一個孤絕的海島，這件事情本身就明顯地投射到台灣這個地方。孤懸於海外的海島，就是這樣。

島上有一群被稱之為海賊的人，掌控了它的勢力，可是對岸的官府想要來統治這個地方，於是產生了一些衝突。而妓女在這之間想辦法利用人性的弱點，其實隱喻性是很強的，故事本身是對這個土地的反省，是對這個土地歷史的反省跟思考的一個構想，所以我想要做這件事。

但是這個片子的命不太好，每一部電影都有它自己的命，這部電影的命真的不是太好。它有了一個華麗的卡司，但其實沒有足夠的資金可以支撐，相對於拍古裝片來說是不足以支撐的。因為任何一個小道具，都是要用錢打造出來的，所以鏡頭帶到的任何一個地方都是錢錢錢。

當然從比較藝術的走向，要拉到一個比較通俗的走向，可能我操作的也不夠成熟，我希望更多人可以看得懂，希望這部電影可以進到大陸讓他們看到，講一個海島主體性的故事是怎麼一回事，但是這些企圖最後都沒有達成。

在上映之前，又遇到了文創一號的爭議，偉忠哥被文化界批評，連帶影響了這部電影它本身的文化企圖，可以說是完全被淹沒了，尤其是我想要反省的那個部分也給淹沒了！

這是沒辦法的事情。因為電影就商業的角度來說，是跟社會脈動息息相關的文化商品，如果踩到這個社會氛圍的地雷，它就死了。所

以說它命不好是在這一點。我原先想說的那個文化企圖，歷史反省的企圖，對於這個土地的憐惜的這個企圖，則完全沒有機會被看見。

的確很弔詭。照你剛剛講的，你想帶著這個影片，帶著有台灣意識的影片去登陸，讓人家看到我們台灣人的處境。但是最後你卻因為王偉忠的關係，被貼上了對岸的標籤。

對。那時候我才知道原來電影作品本身是沒有辦法獨立於社會之外的。

你原來以為可以嗎？

原來以為可以啊，以為作品就是作品啊！但是這個事情之後我才理解到，電影作品是生存在那個社會脈絡底下的，特別是它必須上戲院，有很多的商業操作在裡面，它獨立不出來。所以一旦踩到社會氛圍的地雷，就是沒救了。

台灣電影票房不好的時候，《艷光四射歌舞團》讓妳賠兩百萬，後來《刺青》讓你賺錢，然後《漂浪青春》打平，最後大家最想賺到錢的《花漾》讓你大賠！

對，賠了三、四千萬。我覺得每一個創作者都差不多，你在找資金的過程裡面，很難找到全部都到位或者是超出。
我差不多找到八成的資金，大概只缺兩成，卡司都談好了，整個團隊都準備要上戰場，可是還缺兩成的資金，如果你是導演，你要不

要補下去？我本來就是那種會賭下去的人啊，更何況只不過是兩成，當然是要賭了。只是沒有想到，一億五千萬的兩成就是三千萬，現在想想這個數字還真的有點多。

　　一邊賭的同時，一邊我又是一個很有責任感的人，因為每次都是這樣，賭輸的時候沒什麼怨言，還會嘲笑自己，然後大笑沒事。現在就是要把負債還掉，還好我交涉的對象是銀行，銀行本來要我五年之內必須還掉三千萬，但是我的能力不及，我沒有那麼會賺錢，所以讓我談成二十年，因為我覺得最後就是要命一條！銀行也知道一個人五年還三千萬，又不販毒，你只不過是做工，一年到頭拍片也沒辦法賺那麼多錢，所以就答應了。

所以拍《花漾》你要背 20 年三千萬的償還計畫！

　　就把它當作房貸吧，只是沒有房子而已啊！本來我有一個小小三百多萬的房子，現在也都抵押進去了。換一個角度想也還好，就是我以前賺錢的時候，我也是這樣過日子啊，拍片、工作、創作，我也沒辦法幹別的。現在名目上欠三千萬，但我還不是一樣在工作，我明天就要再去開拍下一檔戲，日子都一樣過啊，那就開心的過。

未來還拍不拍電影？

　　拍啊，我下一個電影劇本都已經在寫了。跟銀行協商出一個日子能夠過、債也能夠一邊還的狀況之後，我還能夠擠出一些空檔來寫電影劇本，然後再構思下一個拍片計畫，所以就計畫往下走啦，怕什麼？我不曉得我要怕什麼。就這樣子啊，我旁邊的人比較怕，可是自己不

太懂得怕啊！

　　我覺得沒有辦法忍受這一生無所事事，只是工作、賺錢、花錢，這是怎麼樣的一個存在？我沒有辦法忍受自己這樣活著。所以我得把內心有感動有感受有反省的東西轉換成作品，我得持續不斷地去做這件事情，沒辦法，這就是我的命，所以命不好也沒關係。我也認命地接受它，然後去把它完成，可是做得好、做不好又不是我能夠控制的，有時候我做得還可以，有時候我覺得怎麼做不到我想要的東西，也很懊惱。這些創作者都會有的焦慮、憂鬱、挫折跟捶心肝我都會有，可是也會有小小的快樂，我又達到了一件目標，我又完成了一部作品。

有些慘烈。所以回歸到一個創作的核心來說，你希望透過你的作品讓大家讀到什麼東西？我想這個企圖一定是強烈到讓你覺得這樣義無反顧的投入是值得的！

　　你探觸到我的創作核心。沒錯，我想做的事情就是傳遞台灣深層裡面一個動人的文化精神，溫厚。很溫厚很大器，充滿同情，充滿同理心，它是沒有界線的、不狹隘的。怎麼說？譬如我幾乎每一個作品都在處理超渡這件事情。渡，這件事情，你渡不過人命就沒了。渡得過，生命就會經過一層烊煉跟提升，就會到一個不同的境界。不管我拍什麼樣的題材，幾乎都逃脫不了這件事情，台灣文化裡面有一個很重要的事情就是超渡文化，這件事情在台灣非常的盛行。

　　所以在我的作品裡面，我常常說人鬼不分，對於台灣人來說，同情跟大度的範圍可以超越鬼神，就是一個很有厚度的那個同情。所以我在戲裡面常常創作很多角色，他們面臨很多人性的考驗、生命的挫折，但是你會看到整個片子到最後是諒解那些人性的弱點，諒解所有

的苦難，台灣重要的文化儀式都跟超渡脫離不了關係，這就是台灣最重要的文化精神。

它也跟台灣這片土地的歷史有關，我們都是漂流來到這個海島上，在這個漂流的過程裡，常常有一種無家可歸的感覺，我們在重新找到歸屬，然後必須透過儀式，超渡儀式，不只是渡自己的祖先、親屬，也渡那些孤魂野鬼，我們對孤魂野鬼感情一樣深厚，因為那些孤魂野鬼反映出自己苦難的人生，我們把這種同情推己及人，這是我這一生中最想表達的精神狀態。

我想要把這種美好的大度同情，透過電影散播出去。這是我想跟對岸說的話，也是我想要跟這片土地、人們說的話，這也是我想要對同志圈內的人說的話，或者是對不是同志的朋友說的話，只要那個同情夠大度，就能化解一切分歧，人鬼之間的分歧都可以化解，更何況是人跟人之間。所以我想我會不斷反覆地咀嚼這個議題，透過電影給大家更大的安慰跟提升。但是只能說我還在努力，我不見得能夠做得好，但這還是目標，就是一步一步把這件事情完成。

導演
陳玉勳

2013年推出《總舖師》，創下三億多台幣票房，讓大家再次見識到喜劇的票房威力。但第二部片《愛情來了》票房不佳，受到電影環境的影響，在電影路上沉寂許久沒有拍片，九〇年代以《熱帶魚》打出亮麗好成績，

我第一部電影是 1994、1995 年那個時代，現在跟二十年前比，當然是好太多了，但前十年真的就是一個「慘」字。現在很多人說台灣電影復興了，其實應該是說市場，這個市場有一點復興了，然後台灣的觀眾也變得可以接受台灣電影。現在大家比較願意認同這塊土地，認同自己的電影、自己的語言，觀眾真的有回來一些。現在很多電影都可以賣到上千萬、上億啊，如果只賣個五、六百萬好像很慘，其實以前五、六百萬是非常高的。所以這個市場我覺得要好好珍惜，因為我們經過那個很苦悶的時代，看到市場復甦應該更用心拍，讓台灣觀眾對我們的電影有更多的信心，更願意進來電影院。

你覺得台灣商業電影的製作環境出了什麼問題，所以讓你卻步，那麼久沒有拍電影？

其實《熱帶魚》對我的刺激還蠻大的，那是九〇年代港片很盛行的時代，那時候我是想拍警匪片，像港片那種警匪片，就寫了《熱帶魚》這個劇本，可是寫著寫著就變成照著自己的個性去走，就變成長得像《熱帶魚》這樣一個黑色喜劇片了。成功以後，我又有一些創作者本

身的包袱，很想做一個比較個人、或者是可以走影展的那種電影，會有很多的掙扎跟矛盾，後來就在這種矛盾狀態下去拍了《愛情來了》，所以它就不像《熱帶魚》那麼好笑、那麼好玩、那麼通俗，再加上那個時候的市場其實就掉下來了。

《熱帶魚》的時候，其實國片還是有市場，可是才隔兩、三年，市場就完全掉下來，完全沒有任何一部國片可以賣錢。因為我是一個需要觀眾的導演，需要觀眾當我的動力，如果沒有觀眾我就沒有動力，所以《愛情來了》票房不好，我就失去了一些動力。每天一直在想，要拍什麼樣的題材，觀眾才會進來看？想到這個就覺得，這個沒有人要看，想到那個，那個也沒有人要看。那時自己心態上已經變得很嚴肅了，沒有辦法再回頭拍《熱帶魚》那種很輕鬆活潑的東西。

那這次再拍《總舖師》，你是怎麼找回那種擁抱觀眾的感覺跟動力？

其實到了 2006、2007 年左右，我就開始想要拍電影了。那時曾經想拍搖滾樂這種題材，沒多久《海角七號》就出來了。《海角七號》跟我那時候想到的題材是很像的，我就開始覺得不行，我想得到人家都會想得到呀，所以要趕快拍，不要再拖了。

後來我想來拍古裝片，就開始寫古裝片的劇本，也想去搶一下大陸市場，我還跟葉如芬去大陸籌備，後來發現困難很多。因為武俠片資金實在太龐大，我們自己也沒經驗，再加上那時候演員每天都在漲價，檔期還都軋不到，就算你有錢捧過去，他跟你說兩年後再來吧！而且工作的人每天都在漲價，最後我們連演員都還沒敲定，就先撤退回來，停拍了。

停拍以後我就有一股氣，懶散了十幾年都沒有想拍電影。那時候

就被激到了，覺得說不行，覺得我要馬上拍一部電影給大家看。其實在那之前我已經想通，覺得我要回來擁抱觀眾，我不要再有一些台灣新電影的包袱啦，一些藝術什麼的都不要管，我就是要亂搞亂玩，做一些開心的片給大家開心。

我跟如芬講，我們來弄一部電影，找烈姐（李烈），我回家用兩個禮拜的時間寫了三個故事大綱，他們都覺得很好，我跟他們說《總舖師》馬上就可以弄，而且我覺得這個電影會賣座，因為講料理這件事情，台灣人很愛吃啊，這種片又好笑，應該會賣座，那時候我們就決定來做《總舖師》。

結果非常有效率。給我兩個月的時間寫劇本，我寫到快要崩潰，也先定好隔年的暑假檔。如芬很厲害，整個時程都排好了，什麼時候開拍，什麼時候殺青，什麼時候剪接，什麼時候上片，我劇本都還沒寫就已經排好了，我必須按照這個表去操作，後來果然完全照著表去做，連一天都沒有超過，在規定殺青的那天就把它殺青了，也沒有超支，完全是很有效率的把它做完。

你剛剛提到一個很重要的概念，叫做擁抱觀眾。可以分享一下你的經驗嗎？你怎麼樣去抓到台灣人的味道或是觀眾？

其實我沒有特別去想觀眾要什麼，因為過去那麼多年來，我跑去拍廣告，也都拍一些很三八、很好笑的廣告片，用的人也都是小人物。很多廣告片也蠻受歡迎的，所以我大概知道，只要拍好笑的東西，觀眾應該都會喜歡。所以那時候我都告訴人家我叫奔放小勳。

後來看到《海角七號》賣到五、六億，我才明白，就算我走的很本土，也不見得所有市場都吃得到，也不見得所有人都會買單啊，我其實得到一個經驗，就是做自己擅長做的東西就好，不需要去討好所有的觀眾，導演不用有那個野心，做到文青愛你，阿桑也愛你，不可能！

雖然你說要放手拍好笑的電影，可是我覺得你的片子裡還是隱藏著新電影以來的一些痕跡，尤其是對人的關懷，所以你還是藏了吳念真那個角色的橋段，你自己怎麼看這一塊？

其實那個東西很難拋掉，我花了十幾年想要拋掉這些包袱，後來還是覺得拋不掉。我們受到台灣新電影的影響真的太深了，也許我們五年級的導演真的是受不了，完全被這些新電影時代的導演給灌頂灌下去，逃都逃不掉。所以我這麼多年跑去拍廣告，真的很想跳脫那些，然後想要讓它很三八，都不要有他們的影子，可是真的很難。

我之所以說包袱拋不開，是每次想要做一個很輕鬆的東西，但是那種影展上的包袱，或者是老一輩的包袱馬上就會進來，就會顧慮到說人家會怎麼看我？怎麼評價這部電影？我也不希望我的電影被當成不入流的喜劇。就算票房好，其實我們也沒賺到多少錢。那為什麼要

電 影 小 檔 案

總舖師

2013 年上映，陳玉勳執
導。以台灣辦桌界總舖師
為主題，結合草根小人
物的幽默喜劇電影。獲
得第 16 屆台北電影獎最
佳美術、最佳女配角獎。
電影票房突破三億，在
電視頻道播出時也創下
高收視率。

這麼辛苦去拍一個讓大家罵的電影，沒有必要。所以那個包袱是很難解開的。到現在還是會在寫劇本的時候想到這個問題，也常常告訴自己，不要想太多，把故事講好，照自己的個性，自己過得去比較要緊，別人怎麼看沒關係。

對未來要繼續經營這樣的類型電影，你樂觀嗎？

因為我們經歷過那個谷底，怎麼樣都會覺得樂觀。你知道嗎？再悲慘也不會回到十年前那種慘況，2001 年到 2005 年那種很慘的那個時代。

我覺得只要大家把故事弄好，其實觀眾看的還是故事啦。撇開藝術形態的電影不要講，以通俗片來講，編劇要多一點，現在就是太缺編劇了。現在年輕一輩的導演，包袱沒有那麼重，比較能夠拍一些新的東西，比較少新電影的包袱。我覺得只要把劇本弄好，這些年輕的導演越來越熟練的話，電影應該還是很有希望，還是會越來越好看。

現在常會聽到很多人在講說，哎呀，為什麼外國影展提到說，台灣二、三十年來，永遠還是侯孝賢、楊德昌、蔡明亮、李安這些導演。我覺得每個時代有每個時代不同的導演的性格跟創作的方式。我覺得年輕的導演沒有那些包袱，可是大家要好好開始講自己想要說的故事，可以多向韓國借鏡，韓國片其實講故事都講的很好，而且都很通俗，票房也都很好。我覺得台灣電影怎麼樣都不能放棄商業這一塊，你要走藝術，也要靠這些商業的人去撐著，要有市場，藝術片才有辦法存活下去，整個票房起來以後，你看現在台灣的藝術電影市場也還不錯，光點、華山有好幾個廳都在放映，有時候有一些片也賣的不錯，這些人口會成長，喜歡看藝術電影的人也會越來越多。

導演
林正盛

拍一部大家願意到電影院看的電影，可惜最後也承認失敗了。和柏林影展最佳導演的身份，他這一次也想要擁抱觀眾，2013 年推出《天下第一麵》，挾著過去多部得獎作品的光環，

我覺得台灣電影未來面對一個很大的困境，為什麼？因為台灣電影這幾年來，我必須很直接的說，這幾年來所謂票房好的電影，幾乎都有一個共同命題，就是要呈現出愛台灣，而且那個愛台灣的絕對性、純粹度還要蠻高的。比如像我拍《世界第一麭》，電影上映前吳寶春跑去新加坡讀書，大家就受不了，說他不愛台灣，總統都留他了，他也不要。所以那個東西其實是一個台灣現在的困境，我們很清楚商業電影是什麼，一個國家的商業電影要建構起來是題材、類型的多樣化。

當觀眾要看電影的時候，不管要看愛情片，要看黑色幽默，馬上可以選擇到想要看的，台灣這個部分還是未來要努力的。我個人認為，非常意識形態感情的東西，會一次一次的遞減，沒有人會為了要愛我的祖國或愛我的民族而一直看電影，這在商業上我覺得是不大成立的，我們當然有特殊的時空，面對著中國，所以有台灣的困境。

說真的，你回頭去看《海角七號》，因為我那時候是評審，要選代表台灣參加奧斯卡金像獎外語片，我一看《海角七號》就覺得這個電影會有票房。可是那時候說有票房，大概是賣到三千萬就了不起了，誰知道會賣到五億多，可是你事後去看的話，可以看得出來，那時王

建民腳受傷，大聯盟不能打，沒有大聯盟看嘛，中華隊奧運被中國打敗，那一股悶氣悶著，這部電影剛好是一個出口。尤其當男主角要離開台北時，說的那句什麼「操你媽的台北」！那一句喊出來，好像幫所有人喊出某種心裡面的東西，就往南部走了。

其實背後是有一個東西讓票房出來的。然後它運氣很好，來了三個颱風，三個都不大，都放颱風假，一波一波往前推，這是事後看的。那時候好像大家看到了某一種願景跟契機，然後每個人也都卯起來開始拍。

你那時候應該想的也是要拍一個大家看得懂或非常熟悉的題材，去闖闖看商業電影這部分吧！只是最後結果是挫敗的。

當然挫敗，因為票房沒有達到預期中的目標。

拍吳寶春的電影，我一開始就很清楚，一定要拍成所有的觀眾都很容易就看懂的。對我來說拍勵志的電影是很痛苦的，我其實不大喜歡拍那種很勵志性的電影，因為我對成功是存在著一種很虛偽、很茫然的態度。成功的定義到底是什麼？我們應該有更複雜的思考。可是你拍了電影，他最後要得世界冠軍嘛，他要成功嘛，不然沒有人要投資啊，大家就是要看他成功，事實上也是真的得到冠軍。

所以電影本身就存在著跟我的創作想法有一點不一樣，我必須第一次認真的去跟片商討論卡司，我們以前拍電影，我說誰演就誰演，沒有人跟我討論卡司，是真的完全導演在決定，男主角誰演，說定就定了，頂多是禮貌，你要報告一下讓投資人知道是哪一家，沒有人會來跟我講說你不要用誰。

可是因為台灣電影票房起來，投資者對這個東西都很清楚，就開

始會想要卡司要什麼。所以我第一次跟片商討論卡司、討論故事，他們會管故事，以前都不管故事，這裡面存在很多很荒謬的東西。因為很多片商其實沒有準備好，你要管故事到底要怎麼管？因為你其實沒有能力去做這件事，所以那個過程我覺得學蠻多的，有很多很荒謬，然後慢慢一步一步這樣出來。

商業電影的操作，其實跟我以前拍電影是完全不一樣的，在拍攝上的操作不一樣，後面也不一樣，存在著非常多的變數。因為商業電影的操作，很多時候你不知道會發生什麼事，你怎麼知道首映完的第二天是洪仲丘事件，是四、五十萬人走上街頭，沒有幾個人進戲院看你的電影啊！在那個熱頭上，年輕人都往那邊去了，又怎麼知道上片

前的一個多月，會發生吳寶春去新加坡讀書這件事，然後所有媒體都做負面報導，最後搞到很多人跟我說，吳寶春不愛台灣是對票房非常可怕的一件事（對吳寶春個人也很不公平），那絕對是殺傷力，在我們這一個階段的電影票房氛圍裡，愛不愛台灣決定很多事，是決定票房非常重要的一件事。

　　所以這也是一個很特別的經驗，就是多懂了一些事。我覺得每一個導演應該都希望自己的電影有很多人看，也希望能夠商業和藝術兼具，或多或少，只是他有沒有想清楚而已。我也想試圖去做這件事，而且我自己覺得我是蠻徹底的，因為很徹底，所以那個失敗經驗的反省會更強。我要拍商業電影，這件事是很清楚的，沒有成功，這樣而已。

第八章
紀錄片是台灣電影的票房黑馬？

台灣紀錄片創作進入 21 世紀後，有了很不一樣的發展，一方面是數位攝影器材讓拍攝變得容易，拍片量有明顯提升；另一方面就是紀錄片也開始走進電影院，有更多公開機會可以跟觀眾交流，再加上紀錄片雙年展的誕生，讓國外更多元的紀錄片作品得以在台灣被看到，都讓台灣的紀錄片創作變得更豐富了。

我記得在 1999 年《紅葉傳奇》得到金馬獎時，還有人問我，妳找陳明章做配樂，這樣算是紀錄片嗎？2000 年「純十六影展」時，我在真善美戲院放映，也有人質疑，紀錄片怎麼可以售票放映？這算商業行為，是不是違背了紀錄片的意義？想想也不過十年的光景，當時保守與僵化的言論，如今早已不是問題。甚至在《看見台灣》創下兩億票房之後，現在許多紀錄片還在拍攝中，就有人問：你未來要上院線嗎？

提到這樣的轉折，2004 年吳乙峰導演的《生命》絕對是一個重要的指

標，當時雖然是克難的用投影機在電影院放映，卻因為 921 的題材，以及導演展現的誠懇態度，打動了許多人，也創下許多政治人物爭相包場的先例，甚至成為當年度國片票房的第一名，頓時紀錄片反倒比劇情片更貼近了觀眾。

在《我們這樣拍電影》片中，由於內容空間有限，因此關於紀錄片作品和作者討論仍以有公開院線上映的作品作為討論，這當然不足以代表台灣在這十多年來紀錄片的樣貌，以及在紀錄片美學上的取樣，有許多精彩的紀錄片作品，或許因為沒有在公開院線映演，或是受限於篇幅而無法在此討論，甚為遺憾。若要深談，應是另一本專書了。

但紀錄片走上院線，透過行銷與公開售票的方式，的確讓台灣的電影市場培養了更多的紀錄片觀眾，例如陳芯宜導演的《行者》這樣一部藝術題材的作品，能巡迴全台映演，激盪出很精彩的火花，都是極具意義的。

導演
吳乙峰

創下台灣第一次由紀錄片登上年度票房冠軍的記錄。
2004年的《生命》是他第一次登上院線的作品，在國片蕭條的年代，
1988年創辦「全景映像工作室」，投入紀錄片創作和培育工作，對台灣紀錄片發展有重要貢獻。

其實，當年會賣座根本上是一個意外，事後回想起來，它也是有脈絡可循的。1999年921大地震發生，我就開始到災區做紀錄。那時完全不覺得這部片會賣，我只是把它拍完，但沒錢做電影拷貝，所以只能買了一部投影機在電影院裡放映，租了一個廳一個月，沒想到觀眾都進來了。

我想這一段比較重要的東西，是因為五年多來台灣人民已經開始從地震那個距離跟傷痛裡，慢慢地有能力去看待這件事情。會賣座，基本上我覺得有幾個原因，第一這是集體記憶，是整個台灣社會的集體記憶。尤其在那時候，幾乎每一場觀眾都哭得稀哩嘩啦的，各種不同的人，在那個過程裡面看到自己，看到自己家鄉土地的東西。

當時去拍《生命》，也是覺得說我們長這麼大（我40歲了），台灣從來沒碰過這麼大的災難。後來一拍就拍了四、五年。賣座以後，我比較感受到的是，好像整個社會有一種很大的、面對大自然的悲傷，而且那時候政治的分裂也很嚴重，所以在那裡面，好像大家集體去那邊互相做心理諮商，那對我來講，我是嚇一跳的。本來想說賠一賠就跑路了，剛好那個收益還可以讓我把債還光，現在想一想也是蠻特別的經驗。

那時候印象很深刻，不只民眾走進電影院，連兩黨的政治人物都爭著包場。最後票房我記得是破了千萬，在當時連劇情長片都做不到這樣的成績。

當時國片非常低迷，要上院線，除了覺得拍了就讓它上吧之外，也曾問了幾部電影的狀況，知道票房如果能破百萬，大家都已經很高興了。我一開始計畫是放映一個月，可是怕沒有人來看，後來又減少一個禮拜，用一天四萬塊跟總統戲院租。沒想到第一天早上就爆滿，之後一直賣賣賣，賣到瘋。

到了第二個禮拜，其他戲院也來找我們，像高雄的全美還自己去買投影機，說他們準備好了可以放映《生命》，所以他也賺到錢了。幾個戲院包括龍頭戲院樂聲也突然回來了，那時有個戲院的片商說，如果用你現在的技術趕快去做數位拷片的話，你會賺死。可是那時候做一個數位拷貝也要很多錢，我沒錢，而且我們用 DV 拍，用投影機放映也可以吸引觀眾，為什麼在戲院裡一定要用電影片放映？

本來我們就是比較沒錢的人嘛，只要觀眾進來，觀眾有感動，那對我來講就夠了。其實國片低迷的時候，我經常講劇情片跟紀錄片是沒有那麼大差別的。

還有那個時候的政治氛圍，我覺得還是有關係的，政治人物都想來看，阿扁啊、馬英九啊，我們不給看，他們就一定要來包場，我們總不能不給人家包場，就是這樣越來越旺啊，然後媒體就跟著來做（新聞）了。

我不相信一個社會的人民會不想看自己的故事！我一直這樣相信的。所以後來有《海角七號》出來，我們可以理解台灣有一群很棒的年輕人，都想努力用自己的方式說台灣自己的故事，可是因為環境真

的很惡劣，包括整個大環境，包括台灣的人口問題，包括拍片本來就要那麼多錢，所以大家都是在野外求生的，紀錄片也一樣，這是一個野外求生的行業。

當我們在野外求生的時候，我從來不會想賣座，因為從拍紀錄片到現在，很早就知道它是賠錢的生意，自己偶爾還要去接拍別的東西來生活。從我開始拍《月亮的小孩》（1990）就非常清楚了，可是人家說你為什麼要做？因為我喜歡去拍、去講這個土地的故事，那是我自己生命中內在的東西，拍紀錄片才讓我覺得自己有一點存在感。你叫我去做很商業的東西，我做不來。印象最深刻的是《生命》那時候紅了之後，有人找我拍廣告，拍鑽石廣告耶！（大笑）

所以對你來說，紀錄片上院線，是拓展能見度，增加接觸觀眾的機會來引起共鳴，對於商業性案子，就算能補貼你生活費，感覺你還是很抗拒？

妳認識我這麼久了，妳應該知道我嘛！（換我笑了，吳乙峰的確是很有原則、很堅持，而且很用力的創作者，我想他這輩子應該也還沒碰過鑽石吧！）我們當然要生活，我也需要去賺錢，可是說故事也是一件很誠懇的事，也是用我們的生活經驗去分享。我拍鑽石廣告成何體統？你了解我的意思嗎？雖然價格還談得蠻高的，但是我不可能做這件事情嘛！

那對於下一個破票房紀錄的紀錄片《看見台灣》，你怎麼看它的意義？或是後來引起的一些影片的爭議？

當然後來越來越多紀錄片上院線，開始有一些東西是有商業化的操作，或者有一些題目是為了符合觀眾。不只齊柏林，還有楊力州，很多人的片子都上院線，我是會比較寬大去看這些事情。我覺得做紀錄片在台灣來講，其實相對比做劇情片得到的掌聲少，要做的事情很多，時間也很長，如果作者願意好好投入去看一件事情，對我來講就是很重要的事情。

記得有一次在廣播間碰到齊柏林，那時候我正在推《秋香》，他算是紀錄片的新手，可是《看見台灣》突然就成了台灣最賣座的片子，當然他有他的優勢，即使一開始從攝影的角度，到後來再加入很多他自己的觀察，前面的那個（土地）漂亮跟後面的破壞，其實我覺得就是這樣的概念啊！

票房大好之後，他很焦慮，開始有一些媒體批評他和這部片子，甚至他的兒子好像也在網絡上回一些東西……我說你不要去管這些，一個作者拍完之後作者就死了，你就要離開那個部分。我說就你的經驗來講，至少對我而言，你20年來一直在台灣的上空看台灣，這件事情你把它做出來，我覺得就很厲害了，對不對？

當然會有很多學者或者有人想對這些東西進行批評，如果有道理你就吸收，如果沒道理的話根本不要理它，因為創作永遠走在前面，而且不可能每一部片子都是完美的，紀錄片創作有太多人的因素，我拍紀錄片的時候有很多東西很棒，可以讓大家很爽，可是我知道那個人說不行，我就把所有片段都拿掉，因為我知道人永遠比紀錄片重要。我拍一個片子，第一件事就是給他們（被記錄者）看，因為是他們的故事，即使有人在片子裡面呈現的是負面的東西，我都要做很強的溝通，不然就會跟台灣其他的媒體和新聞一樣，不斷地只是簡單的給人貼標籤，那個東西是我比較擔心的。

我覺得很多拍紀錄片的人碰到的瓶頸是，電視台不願意好好播紀錄片，假設我現在花了幾年時間拍了一部片子，想在電視台播映，播出費就只有四萬、八萬，怎麼活呀？可是我覺得紀錄片導演也不要幻想要把所有的片子都去上院線。

現在紀錄片上院線好像慢慢變成台灣的一種特色了，而且有些片子的票房還不錯，甚至超越劇情片，所以發行商也很願意嘗試，不是嗎？

　　我覺得有部分原因是紀錄片拍了沒有地方播啊！有幾部賣座，但很多也是上一下就走了，我還是覺得一般電視台也好、公共電視台也好，應該要支持比較願意深耕的紀錄片工作者的片子。不然學生畢業之後開始面臨到經濟、家庭的壓力，可能拍一部以後，覺得壓力來了，就沒有辦法再繼續創作下去了。

　　做紀錄片對我們來講是一種生活，這是我選擇的，我從來不覺得拍紀錄片很苦，我覺得拍紀錄片可以認識全台灣各地的朋友，我看到很多的生命，那對我來講是一種旅遊，而且我覺得那個不是表面的，是真正的。我是覺得紀錄片工作者到後來轉型拍戲劇，或者是再回來拍紀錄片，就是要談你看到的社會真實這件事情嘛！

　　所以那時國片低迷的時候，紀錄片開始起來，我說沒有「起來」這件事情，是因為我們要拍讓台灣民眾願意看的片子這件事情，或者是台灣民眾願意看自己的故事，這目標一直都在，只是你用什麼故事去勾起他的興趣，《生命》是一個意外，那是集體的悲傷，對不對？而《看見台灣》是讓我們看到，是用飛行的角度，看到我們的土地被破壞成這個樣子。

　　對我來講，我覺得台灣的社會議題到現在的公民意識，包括後來

一堆導演去反核，是因為覺得必須做一些社會參與。那部分我覺得並不亞於你去做創作。

你看到台灣社會長期在藍綠惡鬥也好，或者喜歡替很多東西貼標籤，而導演有一個特性，就是他很喜歡做社會研究，喜歡去查資料，所以反核時大家都會去查資料，聽幾次之後導演就比誰都會講，因為每天都在那邊聽嘛，這個東西可能又會變成這些作者的養分，在他們不同的崗位上去做東西，所以後來有很多年輕導演拍的題材，開始陸續想加入一些社會議題的東西，我覺得那些東西都是有養分的。

我從來不覺得紀錄片可以救這個國家，也不覺得電影可以救這個國家，不會的。只是因為你選擇了影像來創作，因為人類想記錄他自己的故事，從遠古的壁畫到繪畫到照相，現在雖然媒體已經很發達了，影像的東西已經多到不行了，可是這裡面有質地的、比較深度思考的東西，還是需要有作者，我相信台灣還是不斷會有年輕人去拍紀錄片。

我經常做一個夢，五十年後我們都不在了，可是那個時候還是有更多怪小孩，或是願意做這一行的孩子會去拍台灣的故事啊！所以有什麼好擔心的。

導演

楊力州

重要作品有《我愛(080)》、《被遺忘的時光》、《拔一條河》等。
一共有六部紀錄片上院線公開放映。
長期投入紀錄片創作，2006年《奇蹟的夏天》獲得金馬獎最佳紀錄片後，

有一次我的學生在教室要投影他們的作業，畫面上就看到一個大手，戴著斗笠花帽的一個花農，學生問她說，「請問你賣給大盤商一朵玫瑰花多少錢？」這位大嬸說三塊半，然後我的學生就驚呼：「哇，怎麼那麼低，我們都買50塊耶！」這個大嬸突然問學生說，「你們幹嘛拍這個？」學生說因為老師要我們拍紀錄片，我們要交作業。

然後她說：「紀錄片啊，我知道紀錄片。」種花大嬸說她知道紀錄片的時候，整個教室裡學生就開始哈哈大笑了。然後她繼續說，「我上個禮拜在電視上看到一個紀錄片叫做《被遺忘的時光》。」攝影機後面的學生就大叫，說那是我們老師拍的。這個大嬸有點被嚇到，我想她真的是綜藝節目看太多了，她突然轉向對著攝影機講話。

她說：「老師，我不認識你，可是我看了你那部《被遺忘的時光》，我有一個小學同學他爸爸也是，他是一個瘋子，但我知道那是一種病……」坐在我後面的同學們都哈哈大笑，可是我在那間教室裡面掉眼淚。我突然覺得如果不是因為紀錄片，我這輩子應該沒有機會跟銀幕裡的大嬸，透過這樣一種方式溝通，我也意識到原來我們的作品會在幾百公里遠的地方，改變了一個人的某一些看法跟態度。所以我更篤定相信紀錄片是可以改變這個世界的，而且我深信不已，我就是這

樣一路走來的。

改變世界這件事情，就表示它原來是一個樣，而你有一個預期，希望它呈現出另外一種樣貌，這改變才有目的。那你自己對整個社會的觀察，跟你持續拍攝記錄台灣這個地方，你心頭的期待和焦慮是什麼？

　　其實我是一個非常悲觀的人。我超級悲觀的，而我太太是一個非常樂觀的人，我是那種天氣陰陰的就會帶雨傘出門的那種人。所以我覺得世界非常不美好，我到 40 歲才決定要有小孩，因為我一直不能理解這個世界那麼不美好，我幹嘛要小孩？這麼多年後，我覺得好像可以更好一點，我有機會讓它更好一點，所以我有了一點改變。早期是因為自己覺得世界不美好，所以覺得拍紀錄片是非常有意思的一件事情。可是我不是那種很憤怒的那種，我不像我很多前輩、紀錄片導演或者老師那種兇喔！

你說的是吳乙峰？

　　我儘管很悲觀，可是我就比他們溫柔一點。

為什麼你覺得拍紀錄片可以讓世界變得更美好？

　　你知道嗎，當作品出來的時候，不管是在戲院、電視或者是某一個社區的座談，跟觀眾接觸，會讓你得到非常大的鼓舞。譬如說，我可能是在某個學校或某個社區放一部紀錄片，然後就會有人走過來跟你說，其實我爸爸也是一樣的，我媽媽也曾經得過失智症……他們都

講不完，然後開始哭泣，你就會不自覺的想摟著他的肩膀，給他一點鼓勵。那一刻我突然有一種很強烈的感覺，好像我的作品可以讓這些受苦的人們感覺到：我不是那個唯一孤單的人。

當我們的紀錄片呈現一群弱勢的朋友，或者在社會上被不應該對待的方法對待的時候，它不只是展現他們的力量，其實也安慰了某一些跟他們非常類似背景的人。這種改變我覺得非常非常的棒。

我希望每一個看過我紀錄片的人會很快樂。因為我非常的悲觀，再下去可能要吃藥那種。所以我希望快樂過每一天，我都擔心有一天我會自殺呢。但是我在作品裡面呈現的是一個非常有希望、非常有機會的一個世界。我希望觀眾看了會有這樣的感觸。

這種狀態有些矛盾。所以拍紀錄片對你來說也是一種自我療癒？

怎麼講……譬如說我去北極拍過紀錄片，印象很深，因為我去拍林義傑（超馬選手），那場比賽是要走到磁北極點，就是指北針指的那個點，世界的盡頭。當我跟著他們到那個點的時候，其實我還蠻失望的，本以為起碼要有一根棍子寫著「世界的盡頭」，不然我不知道要跟誰合照來證明我真的到過這裡。可是那裡真的什麼都沒有，「什麼都沒有」這件事情我覺得非常有意思，我才發現原來這就是世界的盡頭，原來這就是世界的最後一步，因為 GPS 說這就是世界的最後一步。

可是站在那個點的時候。你突然懂了，再往前走一步，其實就是新世界的第一步。原來世界的最後一步，跟新世界的第一步是同一步。原來當我在面對自己那種悲觀跟困窘的時候，我其實心裡明白，樂觀或者更多希望其實就在我旁邊而已。我相信紀錄片可以幫我從這個困

窘的位置，跨一步到另一邊去，我也非常希望我的觀眾可以這樣的跨過去。

　　紀錄片可以協助我療癒也好，或者是協助我做選項。我可以有第二種選擇，然後不是把它說出來，而是把它拍出來、剪出來，告訴觀眾，我希望觀眾有更多選擇。

電　影　小　檔　案

拔一條河

2013 年上映，楊力州執導。內容記述八八水災後，高雄甲仙國小拔河隊的集訓與比賽的過程，以及當地居民如何面對災後的生活和困境。入圍第50 屆金馬獎最佳紀錄片。

包括《拔一條河》。很明顯也是這樣的企圖。

　　也是。其實《拔一條河》就講兩件事，非常的簡單，就是偏鄉災區那一群孩子的故事，另外一個就是講新住民媽媽。我講新住民媽媽的時候，其實電影行銷公司是非常緊張的，一直跟我提說新住民就是外籍配偶，主要是東南亞嫁來的外籍配偶，在台灣沒有人在乎她們，至少一半的人不在乎新住民。電影行銷公司認為，我不應該在這個部分呈現她們的內容。

　　可是我剛好跟他們想的完全相反，就是因為台灣有一半的人不在乎她們，我們才要去呈現她們嘛！《拔一條河》是我第六部做院線發行的紀錄片，我才發現這樣一路走下來，能夠跟發行商和平共存算是一個奇蹟，也可能跟我的性格有關。一直要到《拔一條河》才發現，其實我們完全在不同的世界，思考的是完全不同的想法。所以當這部紀錄片被推上院線的時候，我有機會找到一些行銷資源，就想做一件事：把這些媽媽的價值說出來。而這個高舉的價值不是給觀眾看的，是非常單純的要給她們的孩子看的，讓這些外籍配偶的孩子知道，原來有一群人用這種方式在看我們的親人。

你剛剛分享的內容，有一個部分，你大概是紀錄片導演中最有經驗的，就是「上院線」！你怎麼去思考上院線這件事情，它對你的價值或意義是什麼？或者它對你的創作會產生干擾嗎？

　　我第一部上院線的紀錄片是《奇蹟的夏天》。記得準備要推到院線去的時候，我為了一件事跟投資方（一家電影公司）有非常大的爭執。其實這麼多年來，我覺得跟投資方可以相安無事，除了我的性格之外，還有一個東西就是合約，商業團體或 NGO 組織來投資或贊助我的紀錄片的時候，我們都會簽一個合同。合約中有一個條款，就是導演擁有這部片的剪接權，也就是說導演可以決定這一部片，你其實不能干涉的。

　　《奇蹟的夏天》就是簽了那個合同，可是第二次開會的時候，他們就幫我取了個片名叫《奇蹟的夏天》，我很生氣說怎麼可以叫《奇蹟的夏天》？因為整部片都沒有發生奇蹟啊，這個夏天他們反而輸掉球賽，這個夏天根本是一個難忘或悲傷的夏天，怎麼能叫奇蹟的夏天？

　　電影公司的老闆還跑到辦公室來找我，坐下來跟我談。說是因為前一年有一部外片叫奇蹟的什麼，非常賣座，所以就叫《奇蹟的夏天》。我說不，絕對不能叫《奇蹟的夏天》。他就問我，那你覺得要叫什麼？我一時衝口而出說，我絕對要叫做《勇往直前》。講完後，覺得這個片名好遜啊，就覺得那還是叫《奇蹟的夏天》吧！

　　其實在那件事情的經驗上，我學到一個東西，就是電影公司的投資者跟我說，導演把紀錄片拍好是你的事，但是把紀錄片行銷好是我的事，他說片名是屬於行銷的一環。那從此以後我每一部紀錄片的片名都是別人幫我取的。

　　這件事情的確影響了我接下來很多年的工作，我們就開始認為把

紀錄片拍好是我的事，你不能干涉我。而把紀錄片行銷好是你的事，所以我也尊重你。一直到我有一部沒有上過院線、只在電視上播出的《水蜜桃阿嬤》，真的是鬧到天翻地覆、風風雨雨。這是一部我非常喜歡的紀錄片，可是它的行銷推廣出了非常嚴重的問題，就是募款，引起非常大的爭議，我也被捲入。在《水蜜桃阿嬤》之後我就開始思索，真的是把紀錄片拍好是我的事，把紀錄片行銷好是片商的事嗎？我開始打上很大的問號，難道做為一個紀錄片的創作者，當他拍完片子之後，就與他無關嗎？

當然不是，我們都必須介入的。所以從那之後，學到的就是所有行銷會議我都會參與，一直到剛剛提到的《拔一條河》，在那次行銷會議中，他們覺得導演可以不必出現，可是我一定會到。所以當時得到那種訊息（新住民媽媽不被重視）的時候，我整個都傻掉了，才會覺得原來我們的價值觀有如此大的差距。

當每一部片都朝著一個目標，要上院線、要票房。你覺得在創作上，尤其是紀錄片的拍攝，面對的是真實的素材、真實的人，導演的獨立性、自由跟創作上純粹的那個部分，在院線與票房的考量下，會不會影響到你？會不會有一些矛盾跟拉扯？

我這麼講好了，做為一個拍紀錄片的人，如果是為了獲利的話，從一開始就不用選擇紀錄片。如果一開始就選擇紀錄片，又期待更巨大的獲利的話，會很辛苦的。因為紀錄片做為一種電影形式而言，在院線或是商業的品牌上面，其實是辛苦的。

我相信台灣每一位紀錄片導演都會想要講他們要講的東西，以我的例子而言，我在製作期間會有兩個階段，一個是剪接跟拍攝，在這

段期間就是完全為所欲為，我想拍什麼就會抓住猛拍。到剪接的時候，會回到說故事的流程等等，呈現我想要呈現的東西。可是到了行銷這一塊的時候，剛剛提到的那些東西就會跑來了。

從 2013 年《拔一條河》之後，至少有好幾個投資者是拿著錢來找我的，跟我說我們來拍一個什麼樣的紀錄片……。他不會問我說，導演現在在關注什麼題目？我說我現在關注布袋戲。「哦～好，還有沒有什麼？」對他而言，布袋戲三個字就是不賣錢嘛！他開始思考有沒有別的什麼東西。這是非常可怕的，我覺得再這樣走下去，台灣紀錄片只剩奇觀，可能是視覺的奇觀，可能是情緒的奇觀，非常瘋狂的大吼大叫，因為它可以轉換成票房的收入。

我的老師吳乙峰教我們的時候，儘管對我們不是那麼滿意，可是我覺得起碼我們身上有一點東西是從他們身上流過來的，就是一種DNA，那種 DNA 是你還很清楚你為什麼拍紀錄片，比如說，如果站在政府對面的位置，你要去講一些事，你想站在弱勢者的角度去講一些事。可是當紀錄片在台灣再走下去只剩下奇觀，成為票房獲利的唯一的最大標準的時候，我不確定那個 DNA 還在嗎？那樣的話，紀錄片就不叫紀錄片，可能就成為一種商品了吧！所以台灣現在我覺得還好，我們都還剎得了車。

自己午夜夢迴還會反省：我會不會也是始作俑者之一，你知道嗎？當我說大家都覺得把紀錄片推上院線是在台灣做紀錄片一個很大的特色，而且也可以有獲利空間的時候。台灣有這麼多的年輕人都跟我說：導演我想上院線，他不會問我紀錄片該怎麼拍？這個題目該怎麼做？頭一句話就問我：「紀錄片怎麼上院線？」我其實是有一點恐懼的，甚至是有一點自責的。我們其實還是有機會讓它的長相是正常的。

第一次飛上天，大概是在我剛退伍的時候，大概是民國77年、78年，就是一個非常單純的商業拍攝，那時候我是攝影助理，要幫攝影師換底片。其實要升空前大概一、兩個禮拜我就非常緊張，因為從來沒搭過直升機，從來沒飛行過，對飛行有很多的想像。

可是當我第一次上飛機的時候，飛行的過程，加上工作的認真，讓我忘記了害怕，非常享受那種飛行的過程。而且我很清楚的知道，我告訴我自己，要把飛行攝影當作我這輩子追求的一件事情。所以我爭取了非常多可以上飛機的機會。在台灣的上空，我飛了超過二十年的時間，用平面照片來記錄台灣。

導演
齊柏林

第一部紀錄片作品《看見台灣》就創下台灣紀錄片最高票房的記錄。
投入專業空中攝影工作超過二十年，

剛開始拍的想法非常簡單，我從小就生長在一種愛國的家庭氛圍裡，我父親是退伍軍人。總希望讓我美麗的國家可以被世界看見，所以當時的想法非常單純，想出一本美麗台灣的書，透過飛行的視野來看台灣，看看我們從小口中形容的福爾摩沙長什麼樣子。因為我比一般人有機會嘛，一般人大都在地面上跑來跑去，我可以飛上天際，所以就覺得想要做這件事情。

但是我沒有任何資源，只能藉由接案子拍照的機會，去記錄這個土地，所以那個時間過程是非常緩慢的。我飛行了大概五百多個小時

以後就出了第一本書。

　　但是在那五年拍攝的過程中，心裡面就有一些疑問產生了。我剛剛講台灣是美麗的寶島，是福爾摩沙，可是要在台灣拍攝到「美麗」，卻非常非常的困難，因為從空中看到的畫面、看到的景象，其實跟你想像中的差別很大，跟我們看了很多攝影專集、看了很多美麗的地景其實差距很大。

　　因為空拍的時候，視野變得更寬、更廣、更遠，看到美麗的背後往往都是傷痕累累的樣子。所以那時候我拍了美麗台灣，也拍了傷痕累累的台灣，可是傷痕的那部分都不敢發表，因為就是基於那種對土地的情愫啊，總希望把最美好的呈現出來，可是已經意識到環境產生了一些改變。

　　有一次跟《大地地理雜誌》合作專題，他們告訴我，需要一些很特殊的地景，比如說海埔新生地、工業區的那種空拍畫面，他們希望看到高山農業一層一層的開發景象。當他們叫我挑這些片子的時候，我心裡以為他們要歌功頌德，要講到這些人定勝天的本事。

　　結果那個篇章一發表，發覺跟我想像中完全相反，當我們看到美麗的高山上的茶園、果園、高山蔬菜的時候，以前的教育告訴我們的訊息是說，哇，這都是用最勤懇、最努力的精神去與天爭地，然後得到好的收成啊！可是反過來講，卻都是對水土保持、對環境生態產生極大的影響，甚至是破壞，所以那篇報導出來以後，我整個心就解放了。以前不敢把那些東西拿出來發表，以前不敢說它是不好的，後來才覺得那是一個警惕，那是一個提醒。

　　因此後來在空中攝影的過程中，會特別去記錄比較不美好的那一面。十多年前，在台灣的島嶼上面，很容易看到河川的污染、海洋的污染、高山的濫墾、海岸線的水泥化等等。

2004 年，我辦了一個有史以來最大的攝影展，在中正紀念堂的戶外廣場。我印象非常深刻，當時拍了一張照片，就是 S 形的阿公店溪，很漂亮，旁邊都是魚塭，整條河水是橘紅色的，魚塭是綠色的，畫面對比非常強烈，視覺影像張力都非常強。很多參觀的民眾看了都有不同的解讀，就是：「哇，色彩好豐富好漂亮！」或「這個河川的堤防工程做得很好。」很少有人注意到，它是污染，因為大家對河川的五顏六色都已經習以為常了，其實我都必須告訴他們這個東西的重點是在河川的污染上面。所以就知道大家對環境、對生態、對生活周遭的這些現象是很陌生的，甚至是不明白的。因此我希望可以透過空中攝影的方式，告訴你台灣的美好，也告訴大家要珍惜我們的環境，不要破壞。

我拍了大概十年左右的空中攝影之後，開始透過不同的方式，告訴大家我的憂心。可是當我到處去演講的時候，又會覺得很挫折。因為聽演講的人大部分都在睡覺，大家覺得這個跟他離得很遠，山上濫砍跟我有什麼關係？工廠廢水污染跟我有什麼關係？尤其經常邀我去演講的都是學校，孩子們是未來台灣環境觀念改變的一群新兵，他們都不重視那怎麼辦？所以我才會想說，要不要換一種方式，不要用嘮叨的、不要用批判的方式來提醒大家：台灣的環境生病了。

我想拍紀錄片會是好的方式。為什麼？因為現在大家已經改變閱聽的習慣，過去是看書、看展覽。現在都透過電子產品，有時透過視頻網站，得到的訊息反而是比較快的。所以當時想要拍《看見台灣》，完全是朝這個角度去想的。一開始很多人告訴我，你的作品不應該考慮到觀眾的觀點、觀眾的接受程度，可是我覺得要傳遞這個訊息非常重要，如果我拍的片子沒有人要看的話，其實失去了這部片最主要的意義。

當我有這個想法的時候，所有的人都告訴我不可能，因為我想用空中攝影來拍一部長片，他們說你在這麼遠的距離、這麼遠的高度，然後又沒有故事、沒有人物，怎麼可能變成一部長片？大家告訴我這個訊息的時候，我的想法很快就被抵消掉了，就消失了。

後來想說拍長片不容易，大概也不可能，那就拍短片吧。一開始設備（陀螺儀）我也買不起，就用租的吧！我在 2009 年從美國租這套設備進來台灣，一個禮拜 150 萬台幣，還要花 150 萬租直升機。因為我當時沒受過影片拍攝的訓練，想的非常單純，剪一剪、弄一弄，應該很簡單。

2009 年夏天，設備進來以後，我在一個禮拜飛了 30 個小時，拍了1000 分鐘 HD 的素材。拍完之後非常高興，1000 分鐘不要說剪個短片，剪個一個半小時的片子應該也沒什麼問題，當時非常樂觀的這樣想。

結果發覺畫面乏善可陳，那些畫面很穩定、很漂亮，可是剪的時候剪不出東西來。沒有內涵沒辦法銜接，因為當時就是悶著頭亂飛，把知名的景點飛一飛。最後這 1000 分鐘的素材，只剪了一個 6 分鐘的美麗台灣的版本，日月潭、玉山、阿里山啊！這種畫面。其實那時候就知道這個紀錄片不容易啊！

《看見台灣》締造了超過兩億的票房，從當時面對一群學生聽演講睡覺的無奈，到現在引起台灣社會這麼大的一個影響力，這結果有達到你的期待了嗎？

哇～超過我的期待，也超過預期。當時拍這部片子的時候，就知道它要花很多錢，也知道這個片子不會有票房，當時的想法是拍完以後，要邀我演講呢就先看這個片子，看完以後我們再來討論，當時的

想法是這樣子。

　　也因為覺得沒有票房，所以在找經費的時候希望能得到贊助，因為不可能回收嘛！我希望用贊助的方式，共同來為現階段台灣的環境和土地，留下一個歷史的紀錄，一開始的想法是這樣的。事實上在尋找資金的過程也是非常的困難，因為經驗不足，走了一些冤枉路，多花了一些錢，這都是在拍攝過程中的壓力啦！我常常開玩笑講，從滿頭黑髮拍到變滿頭白髮，然後變沒頭髮。

　　那個壓力是非常大的，但我覺得有一點比較跟人家不一樣的地方，就是我的壓力經常是睡一覺起來就好了，就重新開始了。所以這部片子要上映之前，我從來不覺得它是有票房的紀錄片。

　　那為什麼這部片子會有票房？原本的想法是片子拍完以後，透過公益巡迴的方式，讓更多企業來贊助，去偏鄉放映、去學校放映。結果很多人告訴我，免費的東西就會變得不值錢，人家不珍惜嘛，好像是被強迫來看的，被要求來看的，認為還是需要透過類似院線上映的方式，讓大家來支持。因為真正願意從口袋拿錢出來買票的人，才會珍惜這部片子所要傳遞的訊息。後來當然接受了這個建議，反正就試一試嘛。

　　可是在台灣電影要上院線，不是等著領錢，不是等著收票房，而是你要先付錢出去，要先付行銷的預算，還要付電影院一些基本的費用。當時我們根本就沒有這方面的預算跟經費，也不懂。後來考慮了一下就覺得，好，我們上院線。需要的這些費用我們再找嘛，事實上找不到啦，最後還是跟銀行借錢，才完成最後的行銷、上映這些所需的費用。

那時候為了發行借了多少？

一開始借了 500 萬，最後又借了 500 萬。

就為了放映跟行銷？

　　對。那個時候借那五百萬也很緊張，因為我們公司小，也沒有不動產可以抵押，完全都是談信用貸款，而且是很短的期間。幸好發行的過程中，我覺得我的方式跟傳統電影行銷有一些不一樣。一般行銷公司會希望你做廣告、買廣告什麼的，當時覺得《看見台灣》這部片子講述環境的議題，事實上是有很多被討論的機會的，所以希望它是透過新聞議題的發酵來引起大家的注意。

　　當時的做法除了邀請影劇版的媒體朋友之外，還邀請了一些在台灣比較關心環境的企業體，這些企業體又邀請了他們的合作伙伴，是透過這樣的方式，完全跟過去電影行銷的模式跟路徑是不一樣的。後來這個方式確實奏效了，我們沒有花錢買廣告，只有花在報紙上的電影時間表而已。

　　其他所有的行銷廣告都是贊助的，都是因為媒體看到了、企業看到了，他們願意支持這個理念，願意支持這部電影。而在各大捷運站的燈箱廣告，完全是代理商贊助的，電視廣告也是某個直銷商贊助的，當時我們都覺得非常非常的不可思議啊，很感動，那麼多人有那麼多的熱情。

　　剛剛不是講說，我原本是希望這部片子放映的時候是免費給大家看的，但是後來他們告訴我免費的會讓人覺得不值錢，那我就想說可不可以辦一場公益放映，他們說不可以，一定還是要有收入。

　　為什麼？因為辦一場公益放映也要好幾百萬，那時候選擇在兩個地方辦大規模的放映。第一個是在高雄的漢神巨蛋，高雄市政府非常

支持，跟我說他們在漢神巨蛋辦一場六千人的放映，漢神巨蛋有公益時段是不用租金的。然後你知道嗎？他們要用十天的時間來賣票，我心想十天怎麼可能賣六千張啊！我說：不行不行！

　　結果 2013 年 10 月 23 號演出，電影票在 10 月 10 號就全部賣光，而且賣了將近一萬張。哇～我覺得很意外，想說我們又沒有做很多的廣告，而且都是透過新聞發佈，竟然可以引起這麼多的支持。同樣地，同一時間也在台北中正紀念堂辦了一場戶外放映。那場更神奇，光是硬體的設備，大銀幕、大投影機，還有場佈，大概花了 350 萬。我們連最後行銷的錢都沒有，都要用借的，怎麼可能在沒有支持的情況下辦活動呢？所以當時行銷公司建議，現在有一種方式叫群眾募資，想不想試看看？

　　電影票一張大概 200~300 塊，可是要大家來戶外支持電影放映，一個人要出 1200 塊，是一般電影票價的三、四倍，很意外的，我們在 21 天就募到辦這場放映所需的經費。

你有沒有想過，這部影片引起那麼大的支持，那些群眾的熱情跟力量的來源是什麼？

　　我在拍這部片之前是很有信心的，我可以找到拍攝的資金，因為我常常去演講，一年可以講五、六十場，平均一個禮拜就一場，我以為自己很有知名度。

　　當我放棄公職出來拍片的時候，想找有能力的企業贊助，才發覺人家根本不認識你，而且都覺得你好高騖遠，我覺得這是一個非常意外的挫折。因為我過去活在自己的領域裡，覺得自己很有成就、很有知名度，可是當你換到另外一個環境的時候，完全是相反的。

但是在拍片的過程中，因為片子的屬性，得到很多媒體的青睞和關注。很多人知道我們在做這件事情，也產生了很多的期待。當然最後引起這麼大的關注，我自己的感覺是，過去台灣是一個政治環境非常特殊的地方，所以大家都必須常常把愛台灣放在嘴上，其實你生長在這個土地上那是理所當然的，何必一直講呢，就是因為過去大家一直講一直講，可是並沒有真正的身體力行去愛台灣，只是用嘴巴在愛台灣，並不是用你的生活行為、消費習慣去愛台灣。當他們看到這部片子呈現了台灣最真實的面向的時候，其實那是一種衝擊，在他們心裡面是一個衝擊啊！

　　很多觀眾告訴我，從來不知道台灣這麼美，但是也從來不知道台灣有這麼的傷痛，他們從《看見台灣》這部片子裡看到了過去從沒見過的。所以我才會覺得說，大家可能是透過《看見台灣》找到一個愛台灣的方式或理由，所以得到了很多支持。

　　應該這麼說，能夠從空中來觀察做紀錄，是一件非常不容易的事情。因為成本很高，要拍一段美麗的影像，不是個人獨立可以完成的，還牽扯到天氣，牽扯到飛機的狀態，牽扯到飛行員的心理因素，還有我自己，缺一不可。

　　我每次飛行的時候都非常珍惜，也非常努力要把當時的景象留下來。我覺得台灣真的是非常美，美的讓你感動掉淚的那種景色非常多，尤其台灣的高山。但是每一次的飛行會因天氣條件的不同，而有不同的感動。我們飛台灣高山大概成功率只有 50%，經常飛上去卻因氣流太紊亂，縱使天氣非常好，雲跑的非常快，但是想拍的畫面，飛機就是飛不上去，所以需要很多的配合。尤其在飛機顛顛簸簸讓你心裡害怕的情況下，拍下來的畫面都會覺得特別的珍貴，特別的感動。有好幾次飛行的狀態比較危險，拍下來都是一身冷汗，降落以後都問自己

幹嘛要那麼辛苦、幹嘛要那麼恐懼來做這件事情？可是當畫面呈現出來時，你會以這些珍貴的影像為榮，忘記了危險、忘記了恐懼，明天又繼續再上去了，這是空中攝影很激情的地方。明明知道很危險，可是又沒辦法放棄，所以很多人都問我說，你會不會一直拍下去，我說這是肯定的。

《看見台灣》下了院線之後，大概一年半來，幾乎每個月都出國兩趟，有時是參加國際影展，有時是僑團僑社邀請巡迴放映等等。每到一個地方都得到非常多直接面對觀眾的感動。尤其是參加國際影展的時候，我常想不知道外國人看台灣是怎麼看哦？其實他們看完以後，有的甚至會流著眼淚告訴我，《看見台灣》就像看見他們自己，因為台灣的環境問題，真是地球的一個縮影啊！

你知不知道我們認為是很先進的國家裡面，都還使用非常多不友善環境的產品，比如保麗龍餐具。所以當他們看到這部片子以後，都覺得說，台灣怎麼會有這麼高度的自我反省的能力，可以讓這部片子在台灣放映。因為他們覺得怎麼可能把自己生長的土地上的負面影像拿出來，而且還能夠得到支持，得到票房的支持。當我聽到他們的回饋的時候，真的為台灣的觀眾感到驕傲。

電 影 小 檔 案

看見台灣

2013 年上映，齊柏林執導。透過各個不同主題章節的串連，一起去看台灣的美麗與哀愁。本片累積票房兩億，為台灣電影史票房最高的紀錄片。獲得 2013 年第 50 屆金馬獎最佳紀錄片。

還獲得柏林每日鏡報最佳影片，以及金馬獎肯定。2015年推出歷時十年創作的紀錄片《行者》。

2007年第一部劇情長片《流浪神狗人》獲得國內外影展的眾多關注，

我從 2004 年開始拍《行者》到現在 2015 了，等於花了十年的時間去拍跟製作。所以那時候要不要發行其實有點掙扎，它畢竟是一個談論舞蹈、談論藝術的紀錄片，到底有多少人想看這樣一部片子，我其實有點懷疑。所以那時候想說票房大概只有 20 萬吧！

比如說，沈可尚的《築巢人》已經得那麼多獎了，但是在台北的票房大概就是 50 萬，所以要不要發行其實很掙扎。但是又想說我就已經花了十年，就等這最後一步了，難道要讓有更多人看見的機會就此消失嗎？

那時候完全是很單純的信念，覺得都已經拍十年了，而且林麗珍老師的東西這麼好，那應該要讓更多人看到，所以去做這件事情。

拍了十年，其實錢都不夠了，都是靠我接別的案子去支撐，要發行就更沒有經費。所以那時候跟發行公司的王師談的時候，開宗明義就說我沒有錢，但是我想要做這件事情。他看了片子之後也很喜歡，所以我們就商量有什麼別的方法。這兩年募資平台開始出現，也有一些成功的案例，就想試試看。我們本來金額也不敢定太高，王師的發行公司依照先前的募資經驗，覺得說，是不是大概定個四、五十萬就好。但是我們算下來覺得要發行的話，至少要有 100 萬才足夠後面要

做的所有事情，包含ＤＣＰ拷貝，包含宣材，這些人事的費用。

　　其實要上募資平台這件事，我自己也一直很掙扎，因為募資平台上面有太多案子了，那些案子的公益性或必要性或急迫性都大於《行者》，那時候會覺得，有人如果有錢就去投別的更有意義的案子就好了，幹嘛來支持《行者》？《行者》到底憑什麼讓人家掏錢贊助它？會有這樣的疑問，我自己心裡面非常懷疑。後來我說服自己的方式是，平台上每一個回饋計畫裡都有票，就等於用類似賣預售票的概念，去推募資平台這個東西，也當做是一個前期的宣傳。

回看整個的環境，你覺得現在推出《行者》和 2007 年 拍電影《流浪神狗人》那時候，你對整個台灣電影環境，或觀影氛圍的觀察有何不同？

　　那時《流浪神狗人》是在台灣七家戲院上映，台北三家、新竹台中台南高雄也各一家戲院上，那時候台灣電影比起現在完全是谷底的狀態。台北三家戲院，第二個禮拜之後就只剩一家了，所以那時候更辛苦。我覺得現在的氣氛好像大家比較願意看台灣電影，假如影片有吸引他的地方，很容易就會接受，不會抗拒進戲院了。但是我覺得2008 年的時候好像沒有那麼簡單。那時候的氣氛是觀眾很抗拒進戲院看國片的，另外一個就是戲院的結構也不太一樣，以前願意放台灣電影的戲院沒有這麼多，而現在對國片友善或願意排藝術電影的戲院是稍微多一點，好像選擇可以多一點。

我有看過一個報導，你說拍完《流浪神狗人》之後，覺得有點灰心、有點挫敗，所以就讓自己沉潛，其實那時候已經開始投入拍《行者》了吧！

應該是說我不是學電影出身的，不是真正按部就班學電影科班出身。我學習的背景就是在黃明川導演那邊拍獨立製片。對我來講《流浪神狗人》那是我第一次進來所謂正規拍電影的方式。片子出來以後，不管在國際影展或者國內外發行，都遇到一些……不能說是挫折，應該說不知道怎麼做？所以那時候很辛苦，等於說自己也是從頭在學習。

比如片子入圍柏林影展，去參加影展當然很開心，但是去到那邊，你才知道影展並不一定是重點，重點在那個市場展。但是那一年柏林影展的市場展是沒有台灣館的。我們去的時候，有一些片商對我們的片子有興趣，會直接問你下一個計畫是什麼。那個時間點，你就得提出下一個計畫，尋求國際的資金。但是沒有人知道這件事情，沒有人教我們，所以等於去到那邊的時候，你已經錯失了第一個機會了。

我畢竟不是一個製片的人才，還蠻專心在做創作的部分，這些東西假如沒有人幫忙的話，或者沒有人去走這條路的話，永遠就是沒有路在那裡，永遠可能只能在國內找資金，或者是找中國的資金，而沒有辦法再拓展。

《流浪神狗人》在國內的口碑跟反應其實也都還不錯，但是因為那時候很天真，覺得檔期是 3 月 29，329 很好啊，接下來就有連假了，放假要看電影嘛。沒有想到所謂的連假就代表有很多商業大片要上，當時完全沒意識到這件事情。所以就等於說我們排了 3 月 29，但下一週 4 月 4 號連假檔期來了，完全是商業大片進來了，你根本立刻被踢出去了。所以那時候就覺得，哇，原來上片是這樣啊！

當時受了很多震撼教育，原來市場是這個樣子，不是片子好或者口碑好，就可能可以延續。有了當年這樣的經驗，這次發行《行者》就會戰戰兢兢。上一次我就是被動的等著排通告啊，要我接受媒體採訪我就去，要我寫「導演的話」—我就寫。這次跟發行公司合作，我

就更主動參與，幾乎每天都在通訊，現在狀況怎麼樣了？怎麼操作？怎麼樣可以讓它映演的更長？怎麼讓口碑再擴散出去？我更加戰戰兢兢了。

回到《流浪神狗人》，那完全是我很想拍的一個題材，起因是大二的時候我弟弟過世了，一個家開始分崩離析，因為就兩個小孩而已，一個不見了，就剩一個，所以整個家庭是崩解的。可是那時候宗教並沒有帶給我一些很內在的平靜，也沒辦法幫助我家裡面對怎麼樣再繼續活著這件事情，所以那時候思考了很多宗教上的事情，或人生生命上的事情。於是開始寫《流浪神狗人》那個劇本。裡面要講的也只是說，當你的心流浪的時候，或者是找不到依靠的時候，要從什麼東西找到支撐，再繼續往前走，大概是在講這樣的題目。

也是那個時候遇到林麗珍老師，開始拍《行者》，幾乎是同一個時間，就是2004年，我一直覺得，假如沒有遇到林麗珍，《流浪神狗人》不可能在2006年拍完。

那時候是台灣電影的谷底，會覺得全部的責任就在導演身上啊！常常會想說，我如果再拍一部沒有人要看或者票房很爛的片子，那台灣電影不就慘了，會有很大的壓力在自己的肩頭上。2004年我自己都得了憂鬱症，其實《流浪神狗人》裡青青那個角色，有部分的狀態是我那個時候的狀態。

所以那時候覺得不行了，再繼續下去，我什麼都做不出來，所以開始去找我有興趣的題材，也想要問創作到底是什麼？或者生命是什麼？你要怎麼繼續拍電影？所以才會遇到林麗珍老師，就這樣一拍拍了十年。

林麗珍老師身上散發的能量實在是太大了，她對於藝術的執著跟創作的執著也太大了，強大到完全可以感染周邊的人。所以一開始拍，

她講的每一句話，我覺得都在治療我的內心，所以才有
辦法一直跟著十年拍下來。遇到她之後，就覺得我可以
繼續把《流浪神狗人》劇本寫完，所以才很快的在一年
內就籌備，2006 年就開拍，其實有這樣子互相在影響啦。

*林麗珍老師在創作上的投入，跟你所謂的力量部分，除
了讓妳找到一種支持的力量外，應該也是讓妳覺得沒有
那麼孤單吧！這樣講對嗎？*

　　對啊，因為你看到一個 60 歲的創作者，還能夠專
心一致在要做的事情上，她完全不管外界，舞蹈界比電影圈還更困難
幾百倍，資源的取得或舞者什麼的。但她還是很專心在創作，專注在
她要做的事情上面，林麗珍老師的態度讓我真的很佩服，我看了十年
她做事情的方式，沒有一次是讓自己好過、讓舞者好過，完全走一條
非常辛苦的路。很多東西我們在舞台上是看不到的，但是拍紀錄片的
時候，完全看到任何的細節，完全覺得這個人真的就是把劇場這件事
情當作修行在做，而不是只當作一個表演。當你用那樣的精神在做的
時候，其實是很容易感染到旁邊的人啊！

　　其實拍劇情片跟拍紀錄片對我來講，有點是我生命的一種交錯
吧！因為我兩個都在做嘛，等於是生命的一種交錯。拍紀錄片畢竟有
一個對象，不可能用太自我的方式去詮釋這個人。有時候覺得，我是
跟被拍的人在跳一支雙人舞，必須要兩個很和，這支舞才會跳的很漂
亮或是很好看。我從這個紀錄片裡面所獲得的，都會回饋到我的劇情
片裡面。

　　所以，等於我從紀錄片或者從我的生活或人生裡面獲得的，它會

THE
WALKERS

行者

反饋到劇情片裡面，所以劇情片等於是那個時期思考的一個總結。所以《流浪神狗人》其實講起來很簡單，就是當你相信某件事情的時候，那件事才有辦法把你帶離那個泥沼，讓你可以脫離生命中的困頓。這句話講起來很簡單，但是我可能因為這樣子思考了四、五年，因為我的人生就是一團亂，我的家庭在我弟過世以後也一團亂。假如你不相信那件事情，等於說宗教如果只是一個形式而已，它是沒辦法帶你脫離那個困境的，你必須要相信一個力量，它可以帶你出去，然後你自己願意出來，才有辦法出來。

這是我從林麗珍那邊體會到的。反饋回去，包含表演的方式都是。比如說《行者》裡面可以很明確的看出來，她要求舞者就是要來真的，不管台上、台下都要來真的，不能只是走位給她看，完全要盡全力，之後的那個東西才是她要的，真的。這部分影響我非常深。

在《流浪神狗人》裡，比如說跟蘇慧倫溝通，憂鬱症該怎麼表達的時候，她會問這一場戲導演覺得需要哭嗎？我完全不想給這種明確的指示，或者明確的走位的指示，我只希望她完全融入那個憂鬱症，妳本身就是憂鬱症的時候，你要哭或者不哭，那不是重點了。所以後來蘇慧倫跟張翰那條線是非常辛苦的，因為整個拍攝期全都籠罩在憂鬱的狀況下，工作人員全都不跟他們講話，他們整個是在那種狀態下把片子給拍完的。蘇慧倫是連朋友的手機都不想接，因為她覺得一接整個狀態就破掉了，所以這一部分也影響我很深。你不可能只是表面上的表演，是完全要從內而外去散發的。

經過了十年，《行者》上映了，有不錯的成績，內容也感動了很多人，妳覺得妳有從那個困局中走出來了嗎？

我自己因為太專心在創作上面，這十年好像有一種感覺，我完全在洞裡面，有點像浦島太郎，十年後突然醒來，發現哇～原來世界已經變這樣的一種感覺。所以《行者》出來之後，我突然覺得，哇，原來現在電影圈長這樣！當然不是說完全不知道，但是那個心態是你在《行者》還沒出來之前，幾乎沒有辦法做其他事情，等於說那是一種責任啊！因為林麗珍給我的東西很多，所以希望把它傳遞給更多人知道，就像在募資的影片裡，我說《行者》其實對我來說不是影片，而是一個禮物。那是要送給台灣的禮物，也不是什麼陳芯宜的創作。在剛開始剪接的時候，其實就已經很明確了。紀錄片可以有很多種方式，可以有很多種角度，但是我切入的角度，在剪接的時候已經很明確下一個決定，它不會是什麼陳芯宜的作品，它就是一個禮物，要把我這十年感受到的東西完完整整的傳遞給觀眾，是這樣的心態。

　　我不可能每一部紀錄片都像《行者》講到這麼極致啦，其實《行者》真的是推到我的盡頭了，推到極致的狀態就是《行者》了！

電影行銷

王師

成功行銷了《看見台灣》、《總舖師》、《行者》等多部台灣電影。牽猴子整合行銷公司總監。

紀錄片我把它分成商業紀錄片跟藝術紀錄片，事實上《不老騎士》當時創造 3000 萬的票房，也是超乎我們所有的預期。《不老騎士》出品方等於有三方，當初是弘道老人福利基金會在 2007 年的一個環島計畫，那時請導演來拍，只是一個隨行記錄的性質，剪成可能 10、20 分鐘讓大家知道這個活動在幹什麼，後來做成一部長片。所以後來出品方除了弘道之外，加入導演的公司旋轉木馬以及 CNEX，我們是發行。

當初在看待《不老騎士》電影票房的時候，我必須先當烏鴉的角色，就是第一這部電影要在 2013 年上映，但它在 2007、2008 年就已經發行了一小時的 DVD，早已家喻戶曉，甚至被大眾銀行拍成很感人的廣告《夢騎士》，各種報告、演講邀約、公播等等，銷量非常非常的好。所以我們要問的是，為什麼觀眾要來看一個 80 分鐘、90 分鐘的版本？而且還要花錢進電影院看。

回答了這個問題之後，才能夠回答為什麼要上演，才能回答這個片子票房的潛力是什麼。但是這些疑慮，在我們做了第一場媒體試片之後，就完全被解決了。上片前一個多月，我們在威秀影城做了一次試片，看完後所有人的情緒是非常非常的亢奮跟激動。那天的專訪隔

天在報紙刊登出來，頭版幾乎是半版的篇幅。

這個時候我開始有一個體悟，台灣紀錄片的院線市場，其實最重要的決策關鍵在兩件事，第一件事情是，這個題目本身跟觀眾的關聯性到底是什麼？或者這件事情跟我的關係是近還是遠？這是第一步決定了觀眾對於這個電影的關注的意願。第二件事情是，在試片的觀察中，觀眾在感性這個層面被打動的程度在什麼地方？《不老騎士》的成功，其實很清楚是在感性的層面上感動了觀眾，包括更早的時候，那時候我在穀得（電影公司）跟李亞梅一起做《被遺忘的時光》，楊力州很清楚他不用科學或者病理的角度來談阿茲海默症，而是回到最初的人性親情的東西來談，而我覺得這個層面是對的。

這幾年的紀錄片，如果是在評估我跟出品方或者跟導演討論，它值不值得上映的時候，其實我會從藝術的面向跟商業的面向和導演談。像 2013 年我們要做《一首搖滾上月球》，那一年我在看《一首搖滾上月球》會不會得到台北電影節的百萬大獎，沒有。是《築巢人》拿到了，我說《築巢人》到底是哪裡冒出來的片？我問沈可尚導演可不可以借我看一下，他就很大方的寄了 DVD 來。

《築巢人》其實不到一小時，非常非常犀利，我覺得他用一種很寫實、很逼人、很犀利的角度，直接去告訴觀眾，自閉症的家庭所面臨的困境是什麼。我問可尚說，有沒有興趣我來發個片，也跟他講得很清楚，以我過去對紀錄片操作市場的觀察，這樣的影片它可能會引起媒體廣大的關注，可是這個關注並不見得能夠回到票房上。所以如果這個電影票房做不到一百萬，而且可能只在一、兩家戲院上，你願意嗎？

他說沒問題，他的目的不是為了賺錢，是想要讓更多的人看到。

所以就在 2014 年年初,在光點華山跟光點台北上映這部電影,兩個廳加起來,一天的場次是四場到五場,上映之後其實口碑是很好的,票房也到五十萬。在整個宣傳過程中,讓導演有很多機會去暢談他拍這部電影的種種想法跟關懷,上映期間總共四個禮拜,其實滿座率是高的,觀眾的迴響是很強烈的,但它也僅止於一個比較小眾的圈子,沒辦法做到像是《不老騎士》或是《看見台灣》這樣的票房。

所以,我會覺得台灣這幾年紀錄片的市場,在量跟票房的表現上,可以簡單劃分成所謂的藝術型的紀錄片跟商業性的紀錄片,這兩個很不一樣的類型。

那齊柏林《看見台灣》的票房是在你預期之中嗎?

我接手的時候,它很難被歸類。2013 年 2 月 28 日那一天,他當時帶來的其實就是一些空拍的片段,他只告訴我他想上院線,可是影片的結構這些東西那時候還沒有確定。

有的導演告訴他,這部電影應該不要有任何的旁白跟配樂,因為天地無言,要讓觀眾感受到台灣母親所遭受到的迫害跟創傷。我聽到這話就覺得天哪,這在商業上是不成立的。因為對於觀眾來講,一部空拍的紀錄片,如果沒有任何的旁白跟配樂,就是風景片斷的集合。

後來我覺得齊柏林能夠理解這個電影需要用更通俗的方式跟觀眾做溝通,所以找了台灣最熟悉的聲音吳念真來做旁白,然後找了很煽情的配樂家何國杰來做配樂。當然從後來票房的成績來看,觀眾的確在感性的層面上被深深地打動。因為那時候我們陪導演跑了很多映後問答,有一場遇到一位女性觀眾,一個中年的媽媽,她說她幾乎是哭

了 90 分鐘。我相信那樣的一個感動，是來自於某種對於土地的熱愛跟虔誠。它跟看《不老騎士》、《築巢人》、《一首搖滾上月球》其實是不太一樣的。

至於票房那是超乎我們預期的。一開始齊導演問我可以做多少？我說因為空拍是一個完全新的東西，沒有前例可循，我那時候說最高八百萬。他說我的成本九千萬。我說我不會因為你的成本九千萬就告訴你可以賣兩億，沒有這種事。當時決定這個電影要上院線其實有幾個原因。第一是如果不上院線，回收的機會連 1% 都沒有。當然要上院線回收的成功機率，我們也覺得低到無法估計。另外也是這個電影在當初拍攝時的企圖心，跟空拍做為一種視覺上的奇觀，它都應該要上院線，讓觀眾可以看到電影在攝影上的美學跟細節，以及感受到導演要講的東西。

其實講這個是很有趣的，同樣一部電影做 100 分鐘，如果只給你一張DVD，觀眾覺得它叫做DVD，如果你上電視大家覺得是一個電視，如果你上戲院大家覺得它叫電影。同樣的一組畫面，可是觀眾對於作品的想像跟期待的規格是完全不同的。當然許多電影上院線，其實有策略上的考量。上院線，其實是最快可以幫作品跟作者建立知名度跟高度的一個手段。當然也有可能藉由院線的發行，在短時間之內讓票房有一個大量的回收，當然機率是低的。

那今年（2015）的《行者》，你怎麼看這個作品？芯宜說她一開始是很沒信心的，那你呢？

我覺得《行者》到目前為止（2015 年 5 月底），上映即將進入第八週，其實是蠻長的一個映期。我從去年台北電影節之前，跟導

演初步取得了要合作這個電影的意願。《行者》如果在今天來看，台北市票房才 286 萬，加上台灣各地的包場超過三百多場的話，我覺得這個票房是成功的。它成功最大的能量，來自於導演本身創作的企圖心、十年的累積，以及無垢舞蹈劇團林麗珍老師作品本身震撼的力量。

《行者》這部作品，可以說是我這一兩年來發行的電影裡面觀眾的反應最緊密的。鄭有傑導演看完之後，打給阿飽（陳芯宜導演），然後跟我講，他幾乎從頭到尾哭著跟她講，他說謝謝妳拍了這樣一部電影。《行者》這部電影很有趣的是，很多人覺得它具有很大的療癒力量。我相信導演不會覺得它是一個療癒系列，可是它有這樣的效果，很多創作者在看的時候，其實更能夠理解創作的本質是什麼，那樣一個純粹的初心，如何一以貫之從一而終。

所以《行者》的票房成功，我覺得跟我這幾年做台灣電影的心得其實是一致的。就是現在市場競爭這麼激烈，一部作品的能量有多飽滿，其實在 80%、90% 的這個機率上，就決定它能不能成功了。行銷能夠做的是怎樣把它好的那個部分開發跟提煉出來，讓觀眾讓媒體知道。但是沒有辦法去扭轉一個本質上有問題或者跟市場無法接軌的作品。

大師依然在我們身邊

　　台灣的社會民主開放了，也經歷了二次政黨輪替，回首台灣電影的來時路，有時仿若鏡像般，也映照出每個時代中的真實，無論是噤聲的年代，還是健康寫實、溫馨寫實的修飾路線，亦或純愛的逃避、軍教電影的宣傳企圖，更甚者到了新電影時期的衝撞，以及解嚴後的試探和對社會正義的訴求，都一再顯示電影不只是電影，也是另一種凝視台灣的路徑。

　　新電影的出現能對日後的電影創作者產生那麼巨大的影響，其中寫實主義的特色，帶我們去正視所處的社會、環境與人際的關係，是在過去政治戒嚴中所無法碰觸的，這股來自電影創作上的提早解嚴，我相信對所有藝術創作者都產生了激勵。

　　聽侯孝賢導演在 2002 年和 2015 年談電影、談創作，感動人的還是那

一股對於周邊所處環境的關注，他強調的不是形式上的躍進與突破，而是更往內挖掘，更往台灣裡層窺探。這一層的引導，對許多後輩電影人來說都是很深刻的提醒，雖然他不覺得自己是大哥，只謙稱是個性熱情，但說他是台灣當代最有影響力的電影人，應該也沒有人會反對。

　　而蔡明亮導演的電影則像是苦行僧般，參透著人性中的卑劣與渺小，卻又顯得純淨高貴，這是他電影中經常會帶給我的錯覺。他們兩人在藝術上的追尋與作品，成就了台灣電影的精彩之處，而他們的創作態度與堅持，也因為純粹而顯得巨大，對於想投身電影創作的熱血作者，實在很難不受到他們的影響。

導演

侯孝賢

2015年《刺客聶隱娘》再獲坎城影展最佳導演殊榮。
1989年《悲情城市》獲得威尼斯影展金獅獎，1993年《戲夢人生》獲得坎城影展評審團獎，
台灣新電影的重要導演。1983年執導《兒子的大玩偶》開展出台灣新電影的路線。

電影的內容，就是從你的生活環境中間跟你在這個地方成長，你最清楚嘛，不管是社會面或是人跟人的關係，或整個社會的氛圍的起伏。尤其台灣多熱鬧啊！政治上藍綠拚鬥的這種狀態，其實很多扭曲的或者動人的故事，很多。這會影響到家庭，會影響到可能不是年輕人這一代，還包括他的父母，其實這些都是題材，而不是說一定要有什麼戲劇性。那其實很複雜的，社會、學校，公領域之間，常常會有很多讓你感覺到不平、衝突，其實這些也都是。

所以基本上電影是不能跟現實社會脫節的。從形式著手，基本上沒用，還是要從內容衍生出來，現在很多人喜歡講類型電影，類型其實是因為內容而發生的，因為內容產生了很多類型，它有某種商業上的能量，就變成類型了，像警匪片、武打動作、黑社會片這些東西就比較多。但是哪怕拍這種題材，也是要有在地的特色和文化，你不能去學西方或者去學韓國，還是要在台灣這塊土地上去汲取。這個是最重要的。

我帶金馬學院的時候就跟同學說，包括很多人，我兒子是唸電影的，李中也是唸電影的，我跟他們說你們假使要拍片，知道台北什麼狀況嗎？我說你去把台北詳細的走，不同的時段、不同的空間，跟不

同的人的這種聚集，了解他們的狀態。而且有些開車的、騎摩托車的，有他們的生態，還有人是坐捷運的，都要去了解。

像捷運的博愛座好了，博愛座的英文明明是優先席，台北一定要用博愛座，基本上這種傳統觀念，讓每個人都有博愛，那就變得壓力很大。你不年輕了但看起來年輕，但是身體不舒服可不可以坐？當然可以嘛，因為是優先嘛！如果看到比你更慘的，你就讓座嘛，就是這樣。但是我們的捷運車廂常常擠得滿滿的，那個位置就是沒人敢坐。

像有些人五、六十了也不願意坐，為什麼？因為遇到更老的還要讓，很多年輕的明明可以坐，他們不坐，怕別人的眼光，這是一個，第二就是嫌麻煩，等一下更老的、懷孕的來你都要讓，他們嫌麻煩，而且容易變成大家目光的焦點。這些其實蠻有意思的，你懂我意思嗎？所有這些都可以拍，就像我兒子去西門町，半夜超過12點以後，他說他沒想到西門町人那麼多，商店都歇業了，還有攤販，還一堆人。他很驚訝！因為他在美國讀書，對這裡不了解，所以只要是不了解，對這個你居住的城市都沒有感覺，我問你要拍什麼呢？

其實任何事情只要有懷疑、有矛盾、有挫折，就有戲劇性，他們不知道。我感覺現在年輕人就是想太多，基本上現在最大的問題，還是我們在電影裡面尋找電影，現在年輕人大部分是這樣，而不是在現實生活裡面去尋找電影的元素。

這可以說是你對年輕這一代電影作者的憂心嗎？

我是老了，也不能說是憂心，反正就是這樣子。這個社會風氣又不是一天了，學校教電影大部分不會教現實面，教的還是蒙太奇。蒙太奇有什麼了不起，蒙太奇其實是打破了影像的另外一種真實，因為

329

蒙太奇是假的嘛，對不對。一個人在鐵軌上走，然後那個方向遠遠拍了一個火車來，剪在一起，感覺火車在背後，這個人還在走，這種叫蒙太奇，產生了一個戲劇性。

蒙太奇當然是一種方式，但我最討厭用蒙太奇，而且很討厭用這種所謂人的這種表情來決定一切。應該是情景、氛圍，還有人的個性才對。他的個性為什麼會這樣？其實就造成他會發生一堆事情。

這些觀念和態度，也幾乎都是你電影裡面的主題跟特色，回歸你的生活經驗，回歸你跟這個土地之間的共鳴，當然還有對社會的觀察。

是啊！基本上就是你這個人怎麼形成的？怎麼會變成今天這個樣子？不是一天造成的，也不是說你現在知道什麼，然後你想變成那個，沒有。你現在只要是三十歲，你現在這個樣子，就是你目前的樣子，到四十歲你在想什麼，就是你現在在想什麼，這個差別在哪裡？我會這樣一直追溯，為什麼我會這樣想，我為什麼會走這條路，我為什麼會變成這樣。

很簡單，我從小喜歡看小說，看了很多小說，從小學最早看武俠小說，看到沒得看了就開始去租書攤，以前是那種騎樓下擺設的出租攤，然後一套一套租。我跟我哥哥兩個，騎個腳踏車帶提袋去，可以借多少就借多少，通常就是十幾本、二十本這樣。我哥哥看得很快，我是第二快，我兩個弟弟跟不上，我哥哥看完我看完，我就又去換了，看到最後沒書看了，在那邊等新的，黑社會的也看光了，就開始看言情小說。

言情小說看差不多了，就看翻譯小說，可是租書攤翻譯小說不多，大概初中二年級左右吧，就會去學校圖書館找，發現圖書館好多書，

翻譯小說有《金銀島》、《魯賓遜漂流記》、〈人猿泰山〉什麼的，全部是那個時候看的，後來《教父》不是改編成電影，我初中的時候就在《讀者文摘》看過啦！

書是一種想像，讓你對文字的能力越來越強，解讀越來越深刻，了解的越來越深。到大學一樣啊，我是當完兵才考的，國立藝專那時候很容易，我填第一志願。我記得一考上很興奮，就跑到藝專的圖書館借了一本《The Film Director》，就是電影導演這本書，很薄，但是我什麼都不錯，英文最爛，因為不唸書，英文要死背最爛。序只有一頁半，反正就是查字典，整個序看完，意思就是說這本書統統看完，但是你不能成為一個導演，那我看來幹嘛？就把它還圖書館了。

所以，侯導那時候就已經鎖定了未來要走電影這條路嗎？

對，因為那時候電視剛開始。國立藝專出來表演的很多，算有點名氣，而且它是聯考最後一個志願，分數最低。

其實剛說到書，還沒講到電影。我小時候也看了很多電影啊，以前住在鳳山的時候，有三家戲院，大山、鳳山、東南亞。我個子比較小，小的時候是拉人家的衣服啦，阿伯～阿伯帶我進去，有時候他就會帶你進去，要不然就「撿椅尾」，像演布袋戲的時候，到最後的十分鐘還是五分鐘，會整個門打開，我們小朋友就在門口等，就衝進去看，這也是一種宣傳的方式，看最後的五分鐘，吸引一般人去看。

只要鳳山上演的電影，我都會去看，通常是我獨自一人，有時候會有一個阿雄跟著我，我們爬牆剪鐵絲網，後來更離譜的是剪東南亞戲院的，它是大樓型的，廁所上面有一個網，網很密，照樣剪開。

不然就用假票，假票怎麼弄呢，很多人看完電影以後，票就丟在

戲院裡，我跟阿雄就會去搜索，把人家丟掉的戲票撿來，再去偷拿收票小姐撕下來的斜角，因為他們不會注意，撕下來都直接丟在一個小箱子，我們會打開蓋子，兩個人各抓一把就跑，然後再把它黏起來。以前票是長方形，有一條虛線，虛線是斜角，其實這個虛線並沒有真正一個洞一個洞，有時候沒撕到虛線，只撕掉一小部分，就用漿糊一糊。有一次我們黏得太緊、太厚了，撕半天撕不開，就被識破了，趕快跑！那也被抓過，抓過又怎樣，沒事啊，小鬼！就把我們趕走而已。

我小時候用各種方式，看了一堆電影，看了一堆小說，我的意思就是說，我非常喜歡法國推廣電影的方式，是從小時候扎根，從默片開始，純粹的電影，純粹的影像，從那樣小的年紀就開始看。因為影像基本上是需要去培養的，文字也一樣，它是想像空間。

影像這個真實性其實是非常奇特的，所以我的片子是這樣子，我拍的影像這一部分其實是可以跟現實連接的，而不是一個假的戲劇性，連接不起來。我們拍的最後就變成寫實，那以前不知道啊，不自覺啊，反正就是這樣一直走啊！

侯導的寫實路線，演員部分就顯得很重要，自然沒有痕跡的表演並不容易，你怎麼去跟演員溝通這部分呢？

不只是演員，任何人都有很大的可能。演員有他的專業，只要是他的表演方式我感覺很過癮，就像我以前喜歡用崔福生，喜歡用梅芳，因為感覺他們很對，他們的表演不會太多，而且我從來不排戲，他們可以做到，他們非常理解。

你知道陳松勇《悲情城市》怎麼拍嗎？他只要一演戲就很用力（侯導現場模擬，真的很傳神），我沒辦法用呀，後來就騙他說試一下，

我說：「試戲，不然同步錄音的節奏我抓不準。」試戲他就不會用力，戲就對了。不過那時候拍了還不能說 OK，不行哦！還是要再來一次說：「正式來！」但是正式來就沒有開機。幾乎陳松勇所有的鏡頭都是這樣拍的，一直到過了好幾年，金馬獎有一次請他來，我在台上講了，他在觀眾席聽了一直笑，他說他當時真的不知道，一直到那天才知道這件事。基本上就是這樣子，用騙的啊！演的好的不得了，因為他本來就有一個節奏，又喜歡聊天，跟戲裡的角色非常像，完全像真的。

你很清楚自己戲裡要什麼，但也會照顧到演員的心情，這點真不容易。

　　我要的是什麼，可能就是一個範圍。他（演員）會給我什麼，坦白講你要給他一個空間，你要安排一個空間給他。比如吃飯，我都是現場做，像拍《悲情城市》，最後吃飯那些小孩，大家來吃，每個吃的都很自然，因為大家都餓了，你看小鬼穿過來，夾個菜又跑了，來來去去這樣。這時候你要有情緒，只要跟演員講一下，「你吃的很悶！」
　　因為情緒每個都會演，這些飯菜不是演了很久的道具，還噴什麼殺蟲劑，有人拍電視是這樣，道具不准動，怕人家偷吃，在眾人面前一直噴，沒有人敢吃，拿了也不敢吃，繼續演這樣，這怎麼會入戲？帶演員基本上就是很簡單的道理，就是恢復正常。

那這次跟舒淇合作怎麼溝通她的角色呢？我看到法國一些媒體訪問她，她覺得這個角色對她是很挑戰的，導演怎麼去型塑隱娘這個角色？

　　沒有型塑啊，她就是這樣，自己看自己演啊，我連講都不講的。

所以你都沒有跟舒淇溝通隱娘的心情？她台詞那麼少。

這一部戲都沒有。我給他們看書啊！而且還看藤澤周平的短篇，一篇一篇其實都是這種，讓舒淇和張震看了很多書。就是這樣一個刺客啊！只是開始不知道她有懼高症，但是她這種人也不會講，也想撐

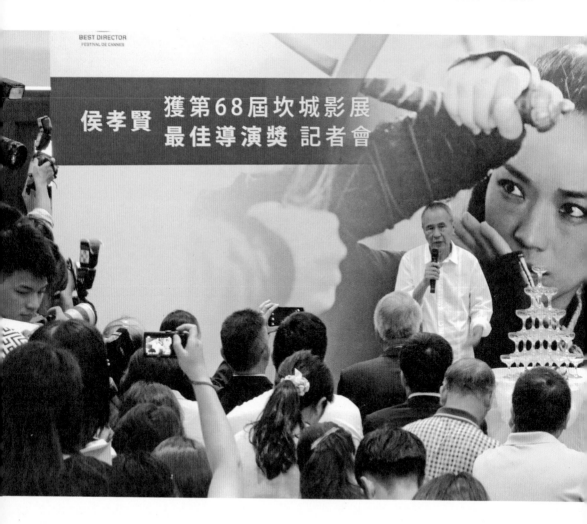

BEST DIRECTOR
FESTIVAL DE CANNES

侯孝賢 獲第68屆坎城影展
最佳導演獎 記者會

一撐，結果就不行，不行我只好換別的方式。所以在拍戲的時候根本不可能教戲，就讓他們直接進去，因為他們都知道這角色是要幹嘛！

　　有時候演員有台詞跟沒台詞，這是人的本質，基本上就是你習不習慣。大陸的演員這部分很厲害，那幾個大陸演員講話多厲害、多快啊，清清楚楚，節奏又好。另外有一個叫他少講一點，他已經不知道講到哪去了。但是台灣的都不行，大部分。

你是新電影時期很重要的一個作者，如果在國外，有人現在問你台灣電影的特色是什麼？導演會用什麼樣的角度去讓人家認識台灣電影？

　　就是寫實啊，每個地方都不一樣啊，都會有它的一個差別。雖然一樣是人在生活，所以你拍你的寫實，我的寫實就是台灣本地的狀態。你要真的拍得到，讓大家都看得懂，大家都理解。而不是拍表面，我們不是在拍真的地方生活，而是你從這裡面的文化去萃取。很多人都是學戲劇的，學別人的電影的，你懂我意思嗎？就像學分鏡頭、學切割什麼之類的，這些沒用。你還是要拍到台灣人是怎麼生活的，他們的觀念，每個地方都不一樣，所以每個地方的特色，基本上就是因為不一樣，所以才有特色。

那你在武俠電影裡面，還是要強調回歸到寫實這件事情嗎？

電 影 小 檔 案

刺客聶隱娘

2015 年上映，侯孝賢執導。改編自唐代作家裴鉶的傳奇小說《聶隱娘》。敘述聶隱娘奉命刺殺青梅竹馬表哥的過程。獲得第 68 屆坎城影展最佳導演、電影原聲帶獎，第 52 屆金馬獎最佳劇情片、最佳導演、最佳音效、最佳造型設計和最佳攝影獎。

那一定要啊。有人拍武俠片可以咻咻一下就不見了，或者空中還可以跳這樣，大家都知道那是假的嘛！要這樣拍就要特效，要吊鋼絲什麼的。我基本上還是回到寫實，他們的真實就是幾個條件，每天跟人家打殺的人，不能一邊打一邊在那邊齜牙咧嘴，哪像一個俠客，不可能！基本上我都盯著他們的臉，開始很慘啊，過來就練，慢慢他們的臉就開始酷起來了。我也舉費德勒打網球的例子給他們聽，費德勒難道會這樣子嗎？（導演示範閃躲表情）不會啊！有怪吼的那只是心理戰，對不對，那叫納達爾。費德勒不會啊，他幾乎都面無表情，那個速度多快啊，球的速度那麼快，基本上就是要非常專注才做得到。

現在有很多年輕人都會強調市場性，覺得說要讓這個市場活絡起來，大家才會有更多的量，才能有更多拍片的機會或者可能性。導演怎麼去看這個趨勢？

你在台灣別想這個事啦，因為台灣太小，市場太小，基本上它有一個限制。它不像大陸，所以這是很難的，你要用很貴的成本去拍，回收的機會就很小。

他們有這企圖，很多就是為了要打入大陸市場，也想要做得商業一點，或刻意去擁抱觀眾，沒機會嗎？

我告訴你要擁抱觀眾，或者是要拍觀眾很喜歡看的電影，不容易。

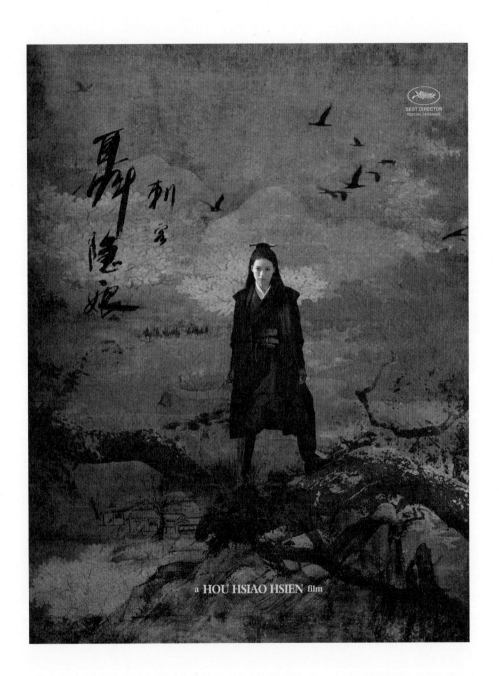

電影工業本身要非常強，不是導演能夠一手掌控的，沒那麼容易，商業電影反而更難。現在是喜劇、鬧劇多嘛，然後有些也拍一些動作什麼的，想學西方學美國，其實都是曇花一現，因為那種技術你是比不過的，雖然有幾個很認真做的啦。現在反而在內容上，表達對台灣中心的電影越來越少，對台灣目前真正的狀態、人的狀態、社會的狀態，其實沒有人在這方面著力，不多。有些紀錄片還好，劇情片更難，我知道是很難的，因為還是要面臨市場票房，那是沒辦法的。

他們（年輕導演）假使沒有票房，基本上後面要拍機會就很渺茫。除了機會的問題外，還有就是他們已經認為電影就是這樣，一直往賺錢上面走。反而紀錄片不錯，紀錄片就是寫實啊，就拍台灣的狀態現狀啊，不管是拍動物拍什麼，其實都不錯。劇情片就比較難，好像偶像劇之類的，沒有真正在對台灣這個社會，目前你感覺存在的、很打動你的，或者現在正在演變的，這種家庭關係，很多東西都可以呈現，但是沒有人拍，很少。

但你的信念還是影響了很多人，趙德胤導演就很誠實的說，他去金馬學院完全是學習了你的拍片方法，甚至直接用你的拍攝概念去拍了《冰毒》。

趙德胤的劇本不錯，然後他說他要拍，我說你要拍哪裡？我要他帶我們去看看，他居住的房間、居住的附近，他要拍那個菜市場。我說你準備要怎麼拍？他說要不要就是陳設什麼……我說陳設不來，不可能，你等他們收工了，或者乾脆在他們正在買菜的時候拍，因為他要拍當地的感覺，他住那附近，所以很熟。當地的年輕人在市場衝突，我說你就這樣拍吧，越熱鬧的時候越好拍，你懂我意思嘛，在那邊打

牌，乒乒乓乓在追打什麼的。你以為那些菜販會在乎嗎？看一下而已，只要不要這碰那碰的，我拿刀砍你，買菜的人會理啊，只是看一看就是這樣子。

如果你還要安排，又不是好萊塢，對不對！好萊塢要安排，賣菜和賣所有的東西的人，基本上都是已經做很久的演員，負責買菜的臨演，都規定得很清楚，但是台灣沒這個工業，因為電影不夠就沒有。

那時候他不這樣拍，就沒有後來他回到緬甸偷拍的那些內容了，他嚐到了偷拍的滋味，為什麼？那種真實是安排不來的，你以為那麼容易安排？沒有。以前拍都是找一堆臨演來安排，怎麼安排也不像啊！最早我們在片廠拍的時候，那個古裝劇得有些路人，找了一堆人來，每個人換衣服，走來走去，根本不像。後來我去九份拍《悲情城市》，那些路上走的全是當地人，他們閉著眼睛都知道怎麼走，就是有那種自在。

這個道理，其實完全在於你在表達環境的時候的某種真實感，包括這裡面的人，這個東西才能夠讓初學者很快地就對這種所謂的真實，開始有一個很清楚的印跡，你要拍片就不會偏太多。

所以我想不只是拍片的方式，你還傳承給大家那個概念，是台灣新電影這群作者都有的一種特殊味道，就是對社會、對人文的關懷，這部分的影響也是很大的。

講人文他們聽不懂啦，人文不過是對這個事物起了關心，你有一個角度，你要不要客觀的角度而已，對這個事物可能你有你的不忍之心，或者起了同理心之類的，大概就是這些吧。沒那麼複雜。每個人都有，只是你要不要透過一個形式去表達而已。

你的兒子要走電影這條路，小野的兒子李中也走上電影路，吳念真的小孩也要演戲，柯導的小孩柯宇綸早就在演了。你們（新電影時期的電影人）的下一代陸續走向電影，這算不算耳濡目染，還是巧合？

不只電影啦，各行各業都是這樣，這個很奇怪，父親做哪一行，很多兒子都跟著，我也不知道為什麼，歌星什麼全部都是。我兒子不是唸這個的，他本來東海念工科的，後來也不知道為什麼突然說要去唸電影，我說去啊，就去美國唸電影啊！

他們愛走就走啊，以前誰管我們！我只告訴他，唸電影回來，要拍片當導演 OK。台北是什麼狀態你了解嗎？不是一開始就是「我要當導演」。不是。所以他到處晃啊，晃了一年多，然後有機會去當收音助理（boom man），我說你當收音助理最好，他自己去找杜篤之，這工作是現場很好的一個旁觀者，他跟了幾部就知道劇組怎麼運作，回來會跟我一直講。

電影不是一個人做的，幾個重要人物一定要有，你要當導演，助手，跟攝影的關係，你對攝影的理解、美術什麼都要。不是在那邊站著，人家弄好了你來，不是，你自己要去判斷，所以都要了解。

沒得傳授的。那是你自己的成長，有沒有這一塊？有沒有真正想進入這個行業？是要花很多時間的，不是從小就有，或誰能給的。

我跟侯導在聊電影的時候，他
從來不會跟我講，那一場戲我要什
麼樣的音樂，然後你要怎麼配，然
後那個細節什麼的，他不會跟我講
這個。他每次都說，在這部電影裡
面大概的一種氛圍或意境，你的音
樂就盡量表現這個東西就好。

比如說要拍《聶隱娘》的時候，
他跟我講有一種狀態……是沉在這
些事情的表象下面的，你的音樂要
做這樣。

音樂創作人

林強

1990年的成名曲〈向前走〉傳唱至今。
參與許多電影的配樂工作，多次獲得金馬獎肯定。

我老是遇到這種狀態，要經過
這樣的考試，回去就慢慢地去想，
那個沉在事情表象下面的暗湧，到
底是什麼樣的狀態？我得自己去做
功課，這樣的功課以前在《千禧曼
波》（2000年）的時候，就已經做過一次了。他說我要拍《千禧曼波》，
你看那個樹上掉了一片葉子，很多葉子都掉在下面，對不對？可是當
攝影機去注視那一片葉子掉落的所有的搖動、光影的變化的過程，一
直到它掉在地上，那一片葉子就有意義，我要拍的是這個，音樂上也
要表現這個。

我就開始去想要怎麼辦，我想可能是隱喻，就是說他在看芸芸眾
生，現代的所有的年輕人，每一個人都在掉落。

這是你領悟到的重點？

對，每一個人在現代生活裡面都一直在墜落，一直在往下掉，而不是往上升。那麼在音樂上面，就是呈現現代那種隱隱約約的狀態或氛圍，讓它好像是年輕人的音樂，可是它有一種悲傷在下面，因為你就眼睜睜地看著他們在墜落。

大家對你最初始的認識，就是一個搖滾歌手。很多人都會很好奇，你後來去尋找自己的信仰，這一段時間也長期跟侯導工作，就像侯導他老是要你思考那個表層以下的一些東西，他逼著你也得跟著他去思考，這部分會不會也有一些對你產生影響？

　　其實是他在叫你進步，因為他一直上去，你跟他工作，你不能待在原地，他給你空間讓你進步，你得要跟上來。

　　侯導對我的影響，當然就是對藝術的一種追求，義無反顧的向前奔去，最後他才會說我沒有同類。那電影不是講我沒有同類嘛，因為他說藝術的追求到達一個狀態，人是孤寂的、是孤單的，因為旁邊人都不知道你到底要幹嘛。就是這樣。師父領進門，修行在個人，我們除了跟他的路以外，自己也要找到對於生命存在的價值跟意義。這也是他告訴我們的功課，你不是要一輩子跟著我，自己要去找到你自己的路。

　　所以就是這樣，亦師亦友，或亦師亦父。我們很感恩，感恩他對晚輩的一種提攜、照顧跟教導。

這部分應該不再只是一個導演跟配樂者的關係吧！

　　對我來講不是，對我來講是一種感恩。我今天能夠成長，在音樂上面有小小的一些成就，完全是侯導的功勞，完全是。

導演、演員

鈕承澤

2010年《艋舺》、2012年《愛》票房皆破億，但2014年的《軍中樂園》卻讓他陷入前所未有的危機。2008年推出第一部長片《情非得已之生存之道》，他自導自演，以偽紀錄片的形式反諷時局。

我最崇拜的人有三個，張載宇、胡適、侯孝賢。張載宇（中將）是我外公，胡適不用多說，我覺得這三個人在人格上、在面對事情的態度上，都是讓我非常佩服的人。

我跟侯導之間亦父亦子、亦師亦友。侯導一直是我父親形象的一種投射，我有幸在少年時代跟他有那樣的交流，自從我沒演《童年往事》那個角色之後，那個痛了很久你知道嗎，因為我接了別的戲，然後環境一直改變，我慢慢變成一個沒有戲演的演員，他變成一個大師，有很長的一段時間，我想到這些事就會痛。

他在我心裡面一直是那個……怎麼說，我小時候有一個夢，那時有朋友在美國，我都會託朋友在美國買樂透，如果有一天我中了，就要投資侯導拍電影。可是我知道自己跟他很不一樣，我想拍有內容的商業片，簡單來講，我想拍中間的電影。

後來到《千禧曼波》，我們有機會再碰到，他給我的感覺就是他很嚴苛，我永遠達不到他的要求。我開始當導演，拍金鐘獎單元劇，給他看，看完他把我叫去說：「爛！編劇爛，演得爛，導演還可以。」第二次給他看，他把我叫去，「避重就輕。」然後《情非得已》給他看，他說你不應該這樣拍，你應該怎樣怎樣……。《艋舺》給他看，

他說我演得最爛。《愛》給他看，反正都沒好話，你知道嗎？他很屌，我想超越他。

我每拍一部戲之前，都有一趟騎單車的旅程，2014 拍《軍中樂園》，是從土耳其騎到希臘，我在希臘的時候，爆發了那件事（中國籍攝影師違法登上艦艇勘景）。透過網絡，我看到排山倒海的批評，有媒體訪問一些業界大老，朱延平導演說，「這一定不是豆子的本意，他只想把電影拍好。」朱導幫我緩頰。侯導說，「他活該，答應別人的事為什麼沒做到！」那時候看到真的很氣，就發簡訊給他說：「侯導，每一次在我最需要你的時候，你總是這樣對我！」我就把他刪掉了。然後發給朱導說：「朱導，謝謝你。」

可是隨著事情的進展，隨著自己的感受改變，眼界的開闊，我今天懂了。我真的敬愛他，可是我同時也想把他幹掉。雖然侯孝賢出現，他站著我不會坐著，他拿煙我就點火，他手上有包我就接過來，到此刻還是如此。我永遠是拍好一個作品就給他看，希望得到他的肯定，但是他給我的永遠是，當時聽起來刺耳的批評，但其實是提醒。

這中間也有一些人會來跟我說，比方說阮經天去演《刺客聶隱娘》，就會說侯導超愛你的，又說我跟侯導唯一的話題就是你，侯導每天講，講很多，甚至講說豆子以前很苦，我也沒辦法之類的話。碰到張震、碰到舒淇，他們也都跟我說，侯導超愛你的。

侯導對你是愛之深、責之切吧！侯導後來其實很用力在推《軍中樂園》，大家都可以感受到。

很多事我都自己經歷，心裡明白。有一天我們導演協會開會，《軍中樂園》那時候粗剪完，我就覺得說，我好像從來沒有執過弟子之禮，

弟子之禮就是粗剪後要請師父來看，我從來沒有。那時候就說：「你要來看一下嗎？」沒想到他說：「好啊！」

看完覺得怎麼樣？他說：「這個東西太多，我來幫你剪一半吧。」我從來沒有想別人剪我的東西，只有陳玉勳幫我剪過一天，陳國富剪一天，林書宇剪一天啊，那是我想看看他們剪完的結果怎樣，第二是我可以趁機休兩天，你知道嗎？我從來沒有認為別人可以解決我的問題。但是侯導這麼說了，我也不能說不。

於是開始敲時間，他說要等《聶隱娘》剪完，我的製片人說不行，我們要趕著送影展。他說那這樣，我早上剪《軍中樂園》，下午剪《刺客聶隱娘》。他就真的來了，那時候我在韓國好像在做《軍中樂園》特效之類的，他們就跟我報告，侯導早上十點就來了，然後六點的時候還在，晚上十點剛走。老先生第一天就弄了十二小時你知道嗎，然後他就開始每天來。

我從韓國回來後，泡個咖啡到剪接室遞給他，在後面坐一坐，或者是在門外看著他，那幾天我就一直想說，侯導好像很愛我。

後來我終於懂了，這個少年早年父親生病，然後一路演到大人，用強悍跟暴躁來包裝他實質上的脆弱，他終於有了父親。父親是什麼呢？就是不會跟你談條件，會支持你，會讓你依靠，看著他的背影，就很強烈的感覺這樣……。

所以對於這件事情（剪接），就單單這件事情，我最後有一張單獨字幕就是謝謝侯孝賢，獻給我的外公與父親。謝謝侯孝賢導演，對我個人是有這樣的意義。

還記得他來參加首映那一天，真的很動人。因為上台，當然也是為了要有一個畫面，我說那我可以抱你一下嗎？我們真的有抱，可是那一刻我真的要哭了，因為真的是這輩子第一次擁抱，我跟他的關係

就是，他來我就立正了，你知道嗎？不太講什麼的。他那天特別興奮，口沫橫飛的推薦《軍中樂園》這部電影，說屌啊，一定要看。他真的很像一個父親。

雖然我知道我看《刺客聶隱娘》應該還是會睡著，但也無損於我對那些事情的尊敬。侯導每一部電影我都睡著，包括《風櫃來的人》我都睡著，第一次看，因為我就是一個很俗濫的觀眾，而且我每次睡著醒來還是同一場戲，所以根本沒有錯過什麼。他反正也不在乎。去看《咖啡時光》，去高雄陪他做首映，黃文英就先警告我們不要睡著。在電影院裡我坐侯導旁邊，只要一睡著我都一直捏自己的大腿，都青了，還是睡著，醒來，還是在同一場，沒錯過什麼。出來我把林強罵一頓，你知道為什麼？因為林強有出現在那個列車（電影畫面）當中，他在裡面睡，我說只有你可以光明正大的睡！

提到《軍中樂園》，那件事對你應該是很大的打擊吧！不管在聲譽或是票房上，坦白說，滿慘的。現在沉澱了一段時間再回頭看，心情如何？有不同的感受嗎？

因為台灣男生都要當兵嘛，我這一輩的或者這一輩以上的，對「軍中樂園」這四個字，都充滿了遐想，它就帶著一絲香艷、一絲神秘、一絲不解。我沒有去過，可是聽過很多故事，這電影就是改編自一篇報上的文章〈軍中樂園秘史〉，對於這部分我們始終只能在門外張望，不知道門內的日常。但是透過這篇文章，我看到了若干門內的日常，就好像門簾被掀開了一角。

再來就是省籍問題，每到選舉族群問題就被操弄，最憤怒的往往是那群所謂的老兵。妳也是老兵之後對不對？妳也有作品關注這個族

群。他們往往流落在社會底層，無妻無業無家無子，妳我的父親已經很幸運了，有更多可能只是在下田回家的路上被拉走，從此捲入這個時代的洪流，目不識丁的來到台灣，語言不通，然後到了生命的晚期，卻被拿出來成了攻擊的對象，我很心疼他們。

我父親過世的那一天，我進入了他的內心，我想像這個少年，當初在北京是怎麼生活？怎麼跟他母親相處？什麼樣的原因投靠了軍校，被帶上那一列火車，上了那艘船，從此終生不能回家。

我父親是非常悲劇的，因為他很年輕的時候就得了一種怪病，漸凍人。以為他三、五年就要走了，沒想到拖了三十年，最後的二十年是在醫院裡靠著呼吸器，不能言語，不能進食，用鼻胃管灌食，但是腦袋清楚。他走的時候我很難過，再加上那個社會氣氛，我就想再加一條老兵的線，我想為他們說一點什麼。而且那些老兵也曾經青春正茂，我還說要找劉德華來演老兵，那時候開玩笑，讓大家知道老兵也可以很帥。

我知道大陸可能不能上，可是沒有關係，我們不能永遠只拍大陸能上的片子。我有足夠的資源，我有金控，我有中港台的佈局，我有後面的大案子，我知道我沒有問題。然後就出事了，那完全是出於我的魯莽、輕率，但是沒有任何刺探國家機密的意圖，沒有任何的……在道德上是沒有，真的，因為那是一艘二次世界大戰留下來的船，只要申請，全世界的人都可以參觀，除了中國人。我們也送了攝影師的申請，在過程當中剛好他老婆生產，只有那幾天可以來勘景，到了門口，他說我不能看，萬一日後不是我拍，總得其他攝影師來拍，風格怎麼統一協調？我想想說，反正沒超過人數，就一起進去看看吧！

電 影 小 檔 案

軍中樂園

2014 年上映，鈕承澤執導。敘述 1969 年圍繞著官方於金門設立的「特約茶室」發生的故事。透過士兵寄情於茶室的愛情，與老兵懷念著海峽另一端的年邁老母，講述時代與命運的荒謬。獲得第 51 屆金馬獎最佳男配角、最佳女配角獎。

當時那個事情很強大，其實我是被准許的，我其實沒犯法，我是申請過的，攝影師犯的是「要塞堡壘法」。我的製片人一開始跟我說，別擔心，這跟你無關，我出來扛。但因為最後是我說一起進去的嘛，我覺得身為導演一天，我不能躲在人家後面，要不然以後都混不下去了。所以就跟他說，你們別扛，我自己面對，但沒有想到會那麼慘！

果然投資者撤資，以前金控每個禮拜都會出現在我的辦公室，噓寒問暖的，出事之後連一通簡訊都沒有，就連「豆導還好嗎？我們永遠關心你」都沒有，人間蒸發，你知道嗎？諸如此類的。然後排山倒海的壓力，我就面對了要不要續拍的這個選擇。

首先我問工作人員，因為這是大家一起努力的，那時候已經快一年了，你們要不要做？你們覺得該不該做，或者是不是覺得不想在這個團隊，你們都可以走。那一天超感人，所有人都鼓掌，流著淚，我們要做。然後我問財務長說，撐得下去嗎？因為我不知道還有多少錢，他說可以。第二天財務帶著這麼厚的文件給我簽，我不知道我簽了什麼，就是眼一閉都簽了，因為我真的沒有別的選項了。

大陸的投資人最妙了，還問：「豆導你還好嗎？這個片子應該不會拍了吧，太好了，趕快來，趕快來拍我們那個案子。」

可是想一想也覺得這樣不對，我現在不拍這個案子，我無從明志，我可能就做實了諸多的抹紅、抹黑的說法。但是最重要的是，我覺得我現在不拍，以後也不會拍了，如果我不拍，我也不太覺得有誰會拍一部這樣的電影。那這些人（老兵）呢？我知道的這些事、這些時代呢？他們所受的辛苦，誰幫他們訴說呢？

所以就算知道大陸可能不能上片，台灣可能票房慘淡，但就是拍了。

這個案子給我太多太多美好的東西。在那之前我可能不知不覺的

變成一隻怪獸，因為我自以為我是如此的良善，對作品負責又有理想性，包括進軍營這件事情，因為我說沒關係啊，他來查身份證，我們下車就好了，但是我知道他們會說豆導好……。我已經很習慣這件事情了，大家對我的好。

因為我對所有人態度都一樣，真的，我在片廠脾氣也很壞，會罵人，我對所有人都是同一個標準。今天我面對排山倒海的罵聲，可是我絲毫沒有辦法……不管你說的是不是事實，我都沒辦法還嘴，因為這個事情太強大了，會坐牢的你知道嗎？所以我的嘴就被封上了，我的頭被壓低了。當我不能辯白的時候，我不能展現我的情緒的時候，我對我的劇組也不會，所以這讓我的修養比較好。讓我看到自己的負責、勇敢、包容。

至於為什麼會出事呢？是因為有一張照片被投訴到《蘋果日報》，是誰投的呢？就是劇組的人。我也查出來是誰，他們都以為他完蛋了。可是我一點都沒有生氣，因為我知道那是老天爺叫他這麼做的。我跟他談，問他為什麼，他說壓力太大了，他覺得爆料之後，可以暫時停一下，就可以把他的事情做好。聽起來很荒謬，可是我真的相信。

我問你還想留下來嗎？他說這不是我能決定的。我說你留下來吧！你現在走所有人都會知道是你爆的料，就再也不能做這個工作，所以留下來我保護你，可是你要答應我，你要改變。

我現在不是在說，我要透過這些事情，才知道原來我可以是我想像中那個美好的人，有一個凝聚力、向心力很強的劇組。其實我們白天面對別人的挑釁、謾罵，上片也有不同的聲音，有人認為這個片子會賣很多錢，結果最後票房就是六千多萬，但這是一個兩億五千萬的投資，所以那個時候很難過，我想我完蛋了，我其實是沒有錢的人。我以為我死定了，你知道嗎？

簡單講就是身敗名裂，傾家蕩產，最慘不過如此。你沒有經歷，你不會知道，原來你扛得住。原來我們是如此地卑微，身為一個自製自編自導自演自投自發的人，好像我應該享有最大的權利，我選擇，我操作，錯，我是被選擇的，是題材選擇了我，我不得不完成它們。

　　這件事情真的讓我更加的勇敢、謙卑，我自己私心的一面是覺得，小伙子還不錯，我還不錯。沒有因為壓力，因為憤怒，因為想要脫罪，而選擇一些比較舒適的辦法。所以我現在也是受刑人，就是緩刑兩年，保護管束。這看似是一個很大的災難跟挫敗，但是它真的是一份極其珍貴的禮物。

　　其實，我又回到了那個《情非得已》的我自己。

我覺得拍電影都是緣份啊，我一直都說其實不是我找電影，是電影來找我。我從來沒有電影夢，直到拍了《冰毒》等三部電影以後，才開始覺得好像離不開電影了，開始對電影有了一些想像，或者所謂的電影夢才開始誕生。

剛開始的時候是很多機緣巧合，第一個巧合就非常妙，我的一個同學是緬甸人，家裡很有錢，他要結婚了，寄給我一筆錢叫我幫他買一台 DV（攝影機）寄回去給他拍婚禮。幫他買了之後，因緬甸時局不好寄不回去，所以我就留下來一直玩。然後拍了一些同學哥哥姊姊的婚禮，拍著拍著就熟了嘛。一直到大學也拍了很多學校的畢業光碟，我唸設計系，要做畢製，於是就用那台 DV 拍了一個電影叫《白鴿》，然後就入圍了一些影展，就開始有廣告公司找我拍一些廣告或工商簡介，就這樣拍著拍著然後就拍電影了。

導演
趙德胤
作品《冰毒》2014年獲得台北電影獎最佳導演獎，並在國際間獲極大注目。十六歲到台灣唸書，參加金馬獎主辦的第一屆電影學院，受到侯孝賢導演的啟蒙和指導。緬甸的華裔電影導演。

你在台灣求學的這段時間裡，有沒有哪一位電影導演或者哪一個作品，對你來講是有影響或啟蒙的？

我覺得很多很多。但是以在大學看電影的狀態，我覺得比較多的，

當然就是比較作者的導演，就是侯導啊、蔡明亮導演這一類的，然後李安導演。

比較直接的影響，拍法上一定就是侯導嘛，侯導是在金馬電影學院帶我的，這是我唯一一次算是學過電影的課，是金馬電影學院第一屆。侯導告訴我們他怎樣拍片，講了一些他拍片的狀態和方法，就偷學了一點，最後就直接用他教的這些方法，用素人來拍。

台灣新電影對我最重要的影響，是在精神上的啟發。大一、大二時看蔡明亮導演的電影一定睡著。但到最後大學要畢業了，開始面臨到底要離開台灣，還是要留在台灣時，對這邊有很多情感和記憶割捨不了，開始搬到外面去住，租很廉價的房屋，會漏水，這時候再看蔡明亮的電影，會非常震撼，感同身受！那種經驗你忘不了的。

那種東西就會影響你對電影……就是除了大眾娛樂性之外，或者是那種看電影的感官視覺震撼之外，感受到了心靈跟電影裡面想要表達的或者氛圍直接接觸。我覺得這些都是台灣電影給我的直接震撼。

侯導的《童年往事》，其實就跟我小時候一樣，我阿嬤也是從大陸來到緬甸的，最後變得有一點精神病，一直喃喃自語的想要回去。像我現在三十幾歲，但是小時候的記憶，跟台灣六、七十歲前輩的這種生活記憶差不多。

我第一次看你的鏡頭語言，有很多長鏡頭的凝視跟觀察，看完我就在想你有沒有受到侯孝賢的影響？

有，一定有，而且是很直接的。就是說，「影響」兩個字其實就是直接 copy，直接偷學這樣子。因為侯導是唯一一個、到目前為止正式教我電影的老師。侯導那時候一直指導，從劇本到拍攝講了很多，

他講的東西印象很深刻，他說你的劇本已經很有戲劇性了，怎麼樣用不戲劇的方式讓那個東西更純粹，不需要用更戲劇的鏡頭讓它變得更戲劇。這個東西至今一直影響我，我思考很多，就是自己在拍電影的狀態，到底要拍什麼？這個你自己很清楚，它不只是視覺上的感官震撼，它是另外一個層面，精神或心靈或者某種靈觀的東西。

你現在的作品很多都是緬甸的故事，是你刻意的一個創作目的，去呈現故鄉的故事？還是說在哪一種狀況下，去設定了你的拍攝主題？

　　沒有設定，都是機緣巧合。我覺得每一個導演在某個時期，剛好什麼東西進來了，就很像我拍第一部電影的時候，其實原本第一部電影是要拍《再見瓦城》。但最後覺得可能自己對拍電影還是很初階吧，所以就想辦法先去達成一些可能不需要那麼大資金的東西，所以就先拍了三部片：《歸來的人》、《窮人·榴槤·麻藥·偷渡客》，還有《冰毒》。

　　第一部電影拍攝的狀況是這樣的，其實那時候緬甸開始選舉，很多朋友都回國了，我留在台灣。很多留在台灣的人可能就不是那麼開心，有的做工地，有的做餐廳，最主要是對家鄉還是有一份想要回去的感覺，我自己當然也面臨要不要回去這個問題，所以就帶著攝影機和兩個人，我們三個人就拍了一部片叫《歸來的人》。

　　你會發現，原來別人在描述電影的製作費是數千萬或者動用很大的團隊，但是我們三個人就捕捉到了某些自己有感覺的東西，於是就覺得那何不一直這樣拍電影！所以《歸來的人》還在跑影展的時候，我馬上就去泰國，花十天拍了第二部電影《窮人·榴槤·麻藥·偷渡客》。之後迴響不錯，也開始賣了全世界的 VOD（視頻點播）這些

版權，開始有些地方上映了。我們為這兩部電影付出的心力，得到了相當的回饋，大家開始覺得你是一個導演了。

但是我自己卻不是很滿意，覺得太粗糙了，自己想的東西可能因為這些限制、資金預算，只做到了 20%、30%，所以我就想不拍了。但是這時候又有人來找我拍《冰毒》，希望拍成一個短片，最後我又把短片變成了長片，忍不住嘛，就會霹靂啪啦一直往下拍，也是拍了十天。

在台灣我沒有什麼時間去想像到底要拍什麼樣的片，或者是要成為怎麼樣的導演。其實就跟打工一樣，我們的狀態就是來到台灣，今天你遇到餐廳，進餐廳你不敢想像你是廚師，剛開始一定是打掃嘛，倒垃圾，然後掃地、拖地，可以做晚餐，但是你做的晚餐可能是師傅不想做了，做給餐廳的員工吃。拍電影也是這樣，在電影圈我還是初生之犢，需要先從最基礎的工作做起，可能沒有資源，覺得都沒有關係啦，我覺得做得很紮實。對我來說拍電影跟做其他的工作沒有什麼差別。就是有一點寄人籬下的感覺，剛來台灣的時候，只帶兩百塊美金就出來了，你就要活下去了。當然生活裡的個性和經驗會訓練你，訓練你思考電影怎麼拍，怎麼樣在電影行業裡面說出一些話，你有話要說，你想要拍電影，那種激情或者是焦慮，讓你不說不行，然後就拍了電影。

所以，你拍的方法當然跟你平常的生活養成有關，因為平常打工就是這樣子活下來，拍電影也是這樣子活下來，沒有資源一樣拍，一樣可以做，大概就是這樣子。比較沒有說一定要怎麼樣才叫拍電影，我自己不這麼覺得。

你回頭去看世界上所有的藝術都是這樣子，其實都一樣的，都共通的。所有的藝術家都是在資源匱乏的狀況下，沒有人可以達到最飽

滿最完美的狀態，我覺得我算很幸運了，還可以很自由的拍。只是可能錢少一點，團隊小一點，這些東西就是一個限制，什麼藝術都有限制！

你接連幾部片雖然成本很低，但是成果卻讓大家肯定，可以說是得到了很好的回饋，尤其在藝術表現上。現在你可以得到比較多的資源，也有人願意投資你了，你現在創作的態度，還有對自己的期待有改變了嗎？

　　我覺得不會有什麼大改變的，個性不會改變嘛，一個人的個性其實從小到大就是教養、家庭、文化、學習，在學校很多東西已經奠定了現在的你。今天就是說有更多的資源，錢比較多，團隊大一點，我覺得拍的東西的核心還是沒有變的，還是關於我自己對社會的觀察或者對人的關注，因為我拍的故事到目前為止都是關於我和我家人，或者是親朋好友這些族群發生的一些離散之間的事情。
　　關於家庭，關於流浪，我覺得就是很樸實性的東西了。所以不論一萬塊台幣或一億台幣，我覺得它不會有什麼大改變。

那你會考慮到票房問題，想要拍比較商業的電影嗎？或是比較大製作的題材來挑戰自己？

　　我沒有思考過所謂觀眾、票房，但是有思考過溝通，我這個故事怎麼樣溝通是比較好的，有達到我的感覺。但沒有想過到底這些東西後面是不是會有很高的票房或者商業，沒有想那麼多，因為想不了，我覺得我現在做的東西，每個人聽了都覺得很邊緣，緬甸外勞算什麼

電　影　小　檔　案

冰毒

2014 年上映，趙德胤執導，王興洪、吳可熙主演。故事描繪一群在緬甸為生活奔走的小人物，因販售毒品而交集出男女情事。入圍第 64 屆柏林影展「電影大觀」單元，並代表台灣角逐第 87 屆奧斯卡最佳外語片。

東西，誰會想看，所以我哪敢去想啊！現在我還不到那種階段。但我相信全世界的情感或人性是很樸實的，這個故事它發生在緬甸，發生在泰國，發生在柬埔寨，發生在芬蘭、法國，人性的共通性是一樣的。我敢想的只有把這個共通性很純粹地拿出來，可以達成溝通的目的，傳達到故事的感動，或者我自己認為有了感覺。

至於跟商業性的接觸，我有的經驗是，比方得獎後有人開始找我，他們有一些限制，他們對演員、對劇本、對拍法有一些限制，如果接了那種案子，可能會讓我的生活過得不錯。但是我覺得並不是我多清高啦，每個人都是要生存的，但是我不接的原因，是因為我還可以活下去。另外就是去接那個案子，在這個階段我的限制太多了，我什麼都不能做，都是人家畫好的框框，那個框框對我來說太痛苦了。

我覺得商業並不一定是壞事，有錢也不一定是壞事，重點是到底對商業夠不夠專業的了解，投資者設定的那個框框，對創作者、對導演，是不是造成太大的限制，限制到可能發揮不了他想要的商業。我覺得商業也不一定那麼好拍啦。所以其實比較不會去拒絕拍商業片，但是我現在拍不來。

你從 1998 來台灣，到現在也 17 年了，是很長的一段生活時間跟經驗。會想要拍台灣的題材嗎？

我覺得台灣是一個蠻可愛的地方，在緬甸的時候，其實會一直懷念台灣的這種美好跟可愛，因為兩邊實在差太多了。當然緬甸很苦嘛，在台灣又會覺得這種可愛會讓我太安逸了，我覺得這個安逸的現狀，

356

357

可能是台灣年輕人外在的一個狀態，就是很可愛很安逸，並不代表大家心裡都很安逸，心裡可能是很膠著、很焦慮的。

我覺得藝術家本來呈現的東西就是整個社會觀察後的濃縮，不管他拍的是商業片、愛情片、驚悚片、類型片，他所呈現的就是他的觀察，我覺得整個狀態就是台灣還是安逸了一點。但是怎麼樣把心中的焦慮、自己對社會的不安，或者對抗這些東西爆發出來，我覺得我現在也面臨著創作上的一個瓶頸吧！

怎麼樣在這樣的資源下，把你要表達的東西很直接或者婉轉地表達出來。因為你總有很多限制，比如說我們這個階段（年輕）的導演就是太小了，還是會焦慮到底吃了這一餐，有沒有下一餐？這種最基本的問題。但是你在焦慮下還是要去創作，得到一個你自己有感覺的東西，我覺得是比較重要的。

關於想拍的台灣的故事，太多太多了，一直都有在準備，有的都已經寫了。畢竟我在台灣從 16 歲到現在 32 歲、33 歲，但是目前時機還不成熟。台灣這個地方，我覺得已經是中產階級以上的社會了，我定義中產階級就是，像緬甸我們講的是低層社會，有一大半的人是沒飯吃的，會餓死的。台灣相對比較少一點。

所以在這種物質上平均達到一個飽和的狀況下，我覺得有很多故事是關於人的，已經不是外在的生存了，是心理方面的不健全或者憂鬱。我覺得我未來的題材都是在講這個，就是人的安全感，在這個物質資源的飽和下、不缺乏下，所產生的不安全感和存在感。有人的地方其實就有心理的問題，這個城市有很多故事的。

你尊敬這個導演不是因為他的作品而尊敬他而已，是因為人。我覺得這是一個非常難得的人。

我就算不看侯導的電影，還是會覺得他就是一個我很尊敬的人，非常非常地循循善誘，很為別人想，很關懷一個電影，很關懷這個職業。而且那個真實性也跟電影很像，某種程度表現出來這種很真實的感覺，他拍武俠片也是一種很真實的感覺。他的美學不是說他已經完全不在乎觀眾了，我當然覺得侯導應該還是會在乎觀眾，只是最後如果說，在那個衝突裡面，如果他真的要做選擇的話，他還是回到他自己。

導演

鍾孟宏

2010年《第四張畫》獲金馬獎最佳導演肯定。擔任攝影工作時化名為「中島長雄」。知名廣告導演。2008年完成第一部劇情長片《停車》，獲得台北電影獎最佳導演。

侯導的魅力，我只要跟你講簡單的事情就好，我覺得人要有趣，有趣不是只有講笑話，而是觀察東西有趣，做事情的方式有趣，連跟你講話的方式都很有趣，你會覺得這個人散發一種魅力，讓你可以真的感受到他的東西，可以跟他學很多。

當然對於很多觀眾來講，可能沒有機緣碰到一些導演，但也因為這樣，如果有機會碰到一些導演或者認識一些人的時候，你才慢慢知道，原來他的電影是假的，因為他的電影呈現出跟他完全不一樣的世界，對我來講可能就不會再看他的電影。當然這樣講是不好的，坦白說，觀眾沒有必要去了解導演的這些東西，但我一直很相信的一點就

是，我有幸認識這個導演，他的作品就跟他的人一樣，如果有機會可以為他做些什麼，我都覺得非常非常願意，叫我幫他跑腿買個東西都會願意去做。

他就是有一種這樣的魅力，這個東西是非常非常難得；而且侯導是一個還蠻直白的人，他對美學的一種連接，這個人跟這個人的連接，你有時候很難去想像的。

聞天祥 影評人：
蔡明亮導演跟金馬獎的關係很微妙，可以說是從衝突到擁抱，2013 年《郊遊》讓他得到金馬獎最佳導演獎，看他上台握著獎座，真的會突然想起很多前塵往事。

那是很可愛的，我是說他顯然很在意這個獎。為什麼很在意這個獎？因為你好像又被擁抱了，或者說從作者的角度來看，好像至少有一群人趕上了你的步伐了，雖然你那麼慢，但是大家跟上了你的節奏了，或者說可以理解你的節奏，甚至進而進入到你的內心世界。

還記得在 2013 年六、七月的時候，我看了那個片子，就跟他約說，我們出來聊一下，因為我想邀這個片子做金馬影展的開幕片，他說怎麼可能？這種片子怎麼適合開幕啊～等等的。可是他又在開幕那個晚上極度感動，流下了眼淚。

因為滿坑滿谷的觀眾，本來就開了不少廳同時演開幕片，但座談只能在一個廳裡面舉行，所以很多觀眾是站著的，包括業界的大老或是影評人，都是站著聽他講，他突然就覺得有點激動。當然我有一點潑他冷水說，這是特殊狀況，因為鐵粉都在這裡了。

我可以了解，蔡明亮是這麼認真、這麼誠懇在做這個作品，為什麼觀眾不能用同等的認真的來看待呢？當然每個人對待電影的態度跟目的不一樣，不見得每個人到電影院是去取經的，也不見得每個人到電影院是要去跟創作者對話的。他可能只是有其他更簡單或者是不一樣的企圖。當我們把電影當成一個作品去看待的時候，是完全敬仰這些創作者，為電影或為觀眾所拉出的這個視野，要一直堅持下去，是很不容易的一件事情。

　　我曾跟蔡明亮開玩笑說，我其實從小就看你的電影，包括你編劇的電影，或你做的電視劇，其實你完全懂什麼三幕劇的結構啦，這種古典電影的模式，你都可以做的非常的漂亮，你都可以，但是你已經過了這個部分了。你已經不再是《海角天涯》的蔡明亮，已經不再是《小逃犯》的蔡明亮，你甚至已經不再是《青少年哪吒》那時候的蔡明亮。你一直往前走，你的電影雖然慢，但是你的藝術步伐走得很快，所以勢必會有一些孤獨。

　　我有時候也開玩笑說，你已經比梵谷好了，梵谷耳朵割下來，畫也賣不出去。你看你已經有這麼多的榮譽了。

　　但是他也很真，他的那種疑問或者是某些共鳴，會直接地傾訴出來，也不怕大家覺得你得了便宜還賣乖，或者說覺得不以為然。可愛的地方也在這裡，所以最後我給他的結論就是說，如果藝術家也像保育類動物該被保護的話，你應該是第一個該被保護的台灣導演。

　　他作品裡所呈現出來的那種非常深沉、非常幽暗的，像是墜入一個潭底的……就像《黑眼圈》的場景一樣，那種孤獨，那種慾望，那種渴望接觸的感覺，一直強烈地貫穿在他的作品裡。

　　做為一個已經在台灣那麼久的馬來西亞人，他拍的卻是台灣電影。或者說他的作品是那麼強烈地被認知為台灣的電影，那種矛盾就是想

電　影　小　檔　案

郊遊

2013 年上映，蔡明亮執
導。描述一名失業的父
親，妻子因貧困難耐，離
開了他與孩子。直到連房
租也負擔不起，父親便開
始過著居無定所的日子。
獲得第 50 屆金馬獎最佳
導演、最佳男主角，和第
16 屆台北電影節最佳男
主角獎。

要被認同又不全然加入的那種疏離感。我覺得他的藝術
形式到內涵，對我而言是近乎完美的體現出來。

他很早就沒有跟父母兄弟在一起生活，而是跟外
公外婆，小時候回到自己的原生家庭以後，有那種孤獨
感，覺得自己跟其他兄弟姊妹不在同一國。他會想像他
跟被迫分離的外公的那種好像在夢裡交談，或者是逃到
山上去的那種感知等等。我覺得在他的創作裡，其實一
點一滴的被深化。對大部分人來講，那可能是童年記憶
的，可能是風花雪月的，或者有點感傷的帶過而已。但
是對他來講是一個很深刻的生命累積。

所以我看到《臉》的時候，就覺得這是蔡明亮的
集大成了。蔡明亮所有想要剝開來給大家看的東西，都在那個作品裡
面出現了。《郊遊》對我來講，比較像是寫給李康生的情書，大家也
不用想歪，那可以是非常有感情的一個東西。就是我知道你也隨著我
的電影改變，隨著我的電影成長，我的這個作品是因為你才存在的。

李安導演那一年是評審，他認為自己的最佳影片或是最佳導演是
蔡明亮跟《郊遊》，因為其他電影他也許都拍得出來，但是《郊遊》
是他拍不出來的，是他不敢拍的，而蔡明亮做到了。所以蔡明亮對我
來講，是自我曝露最完美的一個導演，他永遠用那麼迂迴又深邃的方
式去呈現，我也不知道為什麼我就是特別的喜歡，可能從第一部開始
我就發覺有這麼一個厲害的人，你給他一個房間，或者光是走路，他
就可以變成一部電影。會被我們輕忽掉的東西，他都可以找到意義，
都可以找到情感。那是一個多敏銳的心靈。所以他有任何的不滿，或
者是什麼，我都可以……不能說忍受，應該說都可以理解，理解他為
什麼這麼的敏感。正因為這麼敏感，才能拍出這麼敏銳的作品。

之前曾經有國外的影人問我，你們台灣那麼小，人那麼少，怎麼可以有這麼多電影大師，或者有這麼優秀的電影工作者，從侯孝賢、楊德昌、蔡明亮等等。你有沒有想過台灣是什麼樣的一個地方，可以撞出這樣多的火花，新電影的餘韻一直在影響著後面這些人，那個底層裡面，去面對台灣的命運書寫這部分，好像始終都存在。

我個人真的認為台灣的命運多舛跟它的多元性，其實是一個很重要的原因。因為這個島嶼人的組成背景就有各自的差異，是那麼的錯綜複雜。你可能來自一個完全本省的家庭，他可能來自一個外省家庭，來自眷村，眷村跟鄉間就是完全不同的經驗；你可能來自於一個原住民的家庭，但是在山區裡的原住民，還是在平地的原住民，那又不一樣；那你有可能是客家族群，或者像《海角七號》裡面，即使是一家人，也可能我從小就是講國語長大的，唸完書以後我就在台北了，但是我的原生家庭可能在屏東，我跟屏東這些長輩們講話的方式又不一樣。可能你轉向我的時候，突然變成講國語，轉過頭以後就講台語。

那可能還包括說，蔡明亮做為一個馬來西亞的僑生，我有時候會舉一個我個人覺得好玩的例子，蔡明亮的電影中最常見的家庭結構，父母親就一定是苗天跟陸奕靜，很明顯就是外省老公跟本省老婆的結合嘛。如果是蔡明亮之前的台灣新電影導演來處理，我覺得他們會去抽絲剝繭，為什麼他們會這樣，為什麼會有這樣子一個家庭的存在。

可是蔡明亮的電影是不處理這個東西的，他呈現的就是一個本來就固定存在的真實，不會去耙出背後有什麼歷史的政治的原因，會讓這兩個人在這裡碰到而結合，他們的結合是因為媒妁之言呢，還是因為自由戀愛呢，會不會他們要結婚的時候，有來自於本省家庭親屬的

反對，不可以嫁給一個老芋仔？這在八〇年代的電影，就會變成《老莫的第二個春天》，或者《香蕉天堂》，但是在蔡明亮的電影裡面，它就不成為問題。

因為蔡明亮是一個更新的，如果可以算移民的話，他是更晚來到台灣，或者說他的生命、生活的經驗裡面，一來可能他的房東就長這個樣，就是這樣子組成的。但是他自己那個外來者、異鄉人的身份，反而就會擴散。

趙德胤又是另外一個例子，他來到台灣以後才接觸電影，才拿起攝影機，他會用攝影機以後，就有一點想回頭講自己的故事。可能講自己思鄉的心情，可能講在這裡打工的同胞，可能講他所熟悉的街道等等。如果這些東西他都可以成立的話，那我們就看到台灣其實有很多的人事物是可以被挖掘的，而且可以被賦予情感的。

像戴立忍的《不能沒有你》都還可以拉出南北的差異來，你其實是住在南部的，但是當你要請願的時候，還是要跑到北部來，你在北部所看到的，以及那種不適應，包括從交通的狀況、人步行的速率和對待的那種方法，使用的語言差異，都會在裡面呈現，這一點我不知道算不算有利，但是他確實是讓創作者察覺，或者在電影中試圖拉出那個層次、不一樣的線條出來。也因為這樣的多元性，可能也會給他們帶來很多爭議。大概也很少有地方像台灣這麼有爭議性，光是一個自我身份的認同，都可以產生那麼多的歧義性。

所以，我們永遠可以找到獨特的角度去解釋這些台灣電影。但也因此會讓某些創造者認為，所謂擁抱觀眾，就是完全不顧這些東西，進入到一個較為簡化的世界。

在台灣我生逢其時！（摘錄自蔡明亮紀錄片《昨日》）

為什麼我會拍電影？

為什麼我拍電影會走到這樣的路數？

為什麼我不會害怕電影不賣座這個事情？

人家不能理解我的電影，為什麼我都不怕？

其實我覺得可能跟我的個性有關係，比如說我在馬來西亞出生，六〇年代的馬來西亞，可能跟八〇年代、九〇年代是不同的，那個年代有一種很奇怪的氣氛，那個氣氛是很自由的。你在成長的過程裡面，會發現其實人有很多不自由，到了創作的時候，創作有很多的不自由，那個不自由不用人家去限制你，你自己就知道——有分寸：什麼是可以的！什麼是不可以的！

可是真的是這樣嗎？我在台灣，我覺得我生逢其時，剛好是一個解嚴的年代，剛開始解嚴很多人還是不懂得說，你到底可以做到多少？我可以忍耐多大？政府可以接受多少？都在試探，大家都在學習。

我覺得我有跟這個時代在走，很敢去做很多試探。

365

我們想要擁抱觀眾……

如同張艾嘉導演所說,台灣電影的環境因為不健全,所以有時候會突然出現很精彩的作品,有時候又好像沒有。2015 年應該算是這幾年內還滿精彩的一年吧!

侯孝賢導演的《刺客聶隱娘》,得到坎城影展最佳導演的肯定,張艾嘉導演也推出《念念》,不只資深導演創作力持續揮灑,中生代和年輕世代的導演也有多部電影上映,包括張作驥導演的《醉‧生夢死》、林靖傑導演的《愛琳娜》、鄭文堂導演的《菜鳥》、林書宇導演的《百日告別》、鄭有傑導演的《太陽的孩子》、程偉豪導演的《紅衣小女孩》、李中導演的《青田街一號》,還有陳玉珊的《我的少女時代》、邱瓈寬的《大尾鱸鰻2》……,而紀錄片《行者》、《老鷹想飛》、《灣生回家》也都有不錯的迴響。這一年大家主題、風格各異,呈現出一種難得的熱鬧。

這份難得,並不是每一部片都有好的藝術表現,或是票房賺錢,而是好久不見的多元。侯導堅持他的藝術創作,張作驥導演投射他的處境,林

靖傑、林書宇導演延伸自己的故事，鄭文堂導演依舊強調社會正義，鄭有傑導演嘗試另一種素人的電影形式，程偉豪、李中導演拋開新電影的緊箍咒，放手走類型電影的道路，當然商業電影中豬哥亮繼續他的路線，票房成功的還有《我的少女時代》突破四億台幣……。這一年並不是每部片都成功達標，但也足以呈現出電影人嘗試不同風格的努力，大家都企圖要走出一條自己的活路。

這其中尤其明顯地看出，年輕一輩的電影人對於商業／類型電影已不再有抗拒和敵意，反倒是大家都想擁抱觀眾的同時，才深切的體驗到，要拍商業電影還真不是件容易的事。

台灣電影未來會走向何方？如何走出台灣的小市場跨向亞洲？與中國合作拍片是契機還是危機？這都是現在站在岔口上的選擇題，或許十年後再回望，此刻又是一個特別的轉捩點呀！

演員、導演

張艾嘉

更跨足音樂領域出版多張專輯。現為金馬影展執委會主席。2015最新代表作為《念念》。1973年參與電影演出至今，無論在戲劇表演及電影、舞台劇的編劇、導演工作都有傑出作品。

我想每一個國家的電影必然會受它本身文化的影響，所以說台灣的整個變化，一定也影響到電影的成長。

台灣是個非常開放的市場，在這個開放的市場當中，許多年輕的電影工作者有一大部分的人是比較迷失的。但在這些新起的電影工作者當中，又會見到一些非常精彩的人，因為他們的自由度很高，可以選擇任何想說的題材，非常誠實、非常誠懇地去做出他們想做的東西。台灣這幾年來成長最快的是紀錄片，也就是因為我們有這麼大的自由，所以什麼事都可以說，什麼話、什麼題材都可以去挖掘。

我覺得台灣電影從谷底再往上，重新再轉變、再成長當中，是需要一點時間的。所以可能台灣電影在這個十年當中，有的時候今年什麼都沒有，有的時候你會挖到寶。可是它還沒有到一個成熟的地步，因為台灣電影這個行業，基本上並沒有建立在一個非常健康的體制下，這個點反而是我自己比較擔心的。我會講台灣電影是在一個非常自由開放的環境當中慢慢地在成長。

很多人說台灣電影市場小，是我們發展電影產業的先天弱勢，很難去建立一個比較好的市場機制和製片機制，妳的觀察呢？

我自己做了四十多年，我覺得電影一直沒有受到足夠的尊重，到現在好像都還沒有正式變成一個文化產業，老覺得它就是個娛樂產業，再加上現在這個時代，幾乎是看熱鬧的心態多過於看電影的心態，所以很多事情都是很快速的過去了。當它的數量轉變越快的時候，投資者需要看到的成效就更快。他沒有辦法慢慢去培養或磨練，他要的就是最直接、最快速的票房反應。什麼東西是可以打到觀眾的？觀眾有反應，然後又可以賺到錢的，就可以延續下去。如果沒有的就淘汰。

在這樣的發展下，所謂的電影文化，它本身的精華或它真正的作用就很難留下來。文化不能單單由市場或投資者這些人去投資而已，這可能真的要靠國家的重視，不計成本或是不計營利的去支持它。

像我們這個世代，都知道已經踏入了另一階段，跟這些年輕電影人的這種衝動、熱情、速度，是會不太一樣了。侯導要花幾年的時間，蔡明亮也花了很長的時間去想，所以現在應該是要看這一批年輕人他們的堅持，也希望能鼓勵他們，「你們就堅持下去。」像我碰到趙德胤、沈可尚就會講，快點快點，整天逼他們要快點，不要再考慮太多。因為我一直認為，我們都是從錯誤中長大的，所以不要怕犯錯，一定會犯錯的。

我甚至很直接的說過，早期侯導說他不喜歡用明星，都用素人，那段時間就把所有的明星都打到谷底去了。好像覺得所有出名的演員都不會演戲的樣子。我相信慢慢地侯導也在做調整，他現在用明星比誰用得都多。

所以我覺得現在這些年輕導演，就去嘗試嘛，去碰釘子也好，票

房好不好，其實不是百分之百能夠掌握的，可是就是要試，不停的試，而且是很誠懇的去嘗試。因為只要有某一些東西是好的，我覺得觀眾是會看到的。可讓你累積一些信用出來，我覺得那個東西是重要的，所以不用擔心。

像我很喜歡趙德胤的作品，他非常強烈的、很清楚的表達出自己要說的話。我覺得也在於他生長在一個比較困難的環境之中，且沒有台灣的包袱。我反而覺得在台灣成長的孩子們有太多的保護，所以考慮太多，很容易就需要大家的呵護，一部戲出來以後，得靠很多台灣本土的這種情義去保護他們。

我想趙德胤有意識到他的自由是在有限制中的自由，他很清楚他的空間是在限制中的空間裡頭，去創造那個可能性，因為他知道自己是緬甸來的人，資源是有限的。所以他都講，我現在有的是這些，那我可以怎麼做？這一點反而成為他的特色。

我很喜歡導演很誠懇的去面對自己，有他自己的個性。像《念念》上映那時請他來看，他出來以後就抱住我，然後跟我說，「妳的電影好溫柔哦！」我說，「對啊，因為我是女人啊！」我覺得每一個人都有自己的個性是好的，我也希望台灣這些年輕導演都能夠把自己的個性更勇敢地展露出來，不要怕。

張姐在 2015 年推出新作《念念》，而且聽說妳也想繼續拍下去，創作這事對現階段的妳來說，是什麼樣的意義？

其實創作已經變成我生命的一部分了，幾乎每天早上醒來，第一

件事情就是在想我要做什麼，因為它（創作）都是來自於我們生活當中的一些關注。你的喜愛、你關心的事情，或者你著急的事情，創作就是我們生活的一部分，所以我覺得應該是一種享受，任何的苦都已經變成享受，成敗對我來講，已經不再是會讓我想躲避的事情，所以我會很坦然的面對。

就像《念念》這個故事丟到我面前的時候，看到的就是年輕人在家庭發生轉變的時候對他的影響，那種情感的壓抑，不敢跟家庭面對面，不敢跟父母面對面去講心中的話，必須要透過一個夢幻的方式去表達，我覺得真的可以感覺到，家裡任何一件小小的事情都可以改變你的一生。

壓抑到底對孩子們是好還是不好？當他們成長以後，有沒有一種寬容的心，反過去看看當年的父母為什麼會壓抑，為什麼他們會做這樣的決定？一旦有這個包容心，且是來自於你願不願意站在別人的角度來看事情，試著用不同的視野和角度的時候，很容易就跟自己和解了，所有的不開心也就放下了。當初我就是用這種心情拍《念念》的。

侯導也在 2015 推出《刺客聶隱娘》，這位台灣電影的大師，也是你的老朋友，在這個階段拍了一部武俠電影，妳讀到他拋出的什麼訊息呢？

侯導這部戲對我來講是非常前衛的。他最想、最終要講的東西，我覺得是非常感動的，那是最初的人性、最簡單的人性，就是你的正義在哪裡？尤其英文片名叫 Assassin（刺客），可是哪怕像這樣子的一個人，最後還是走回最原始的人性，我覺得導演一直想告訴大家，不要忘記、不要忘記、不要忘記。其實都是非常簡單的，可是他用的語言、

電影小檔案

念念

2015 年上映，張艾嘉執導。故事講述三個年輕人在面對不同的困惑和瓶頸時，一次魔幻般的經歷，讓他們各自有所體會，各自若有所悟。入圍金馬獎最佳男配角、最佳剪輯、最佳電影原創音樂。

整個的手法，跟所有的細節，真的讓我覺得非常非常的經典。

　　大家會講說，「啊～去看武俠片！」千萬不要以這個心情去看，因為在他的戲裡，武俠並不是娛樂，並不是視覺的愉悅，而是一種感情的表達。所以我覺得是完全不一樣的觸動。他真的到了另外一個不同的境界，可能把很多新導演、年輕導演拋得太遠了，所以他們要追到他，真的是需要很長的一段時間。可是侯導自己也說他六十多歲了，都沒有離開台灣電影，幾十年來大家從來都沒有因為市場的好壞，或者是自己的成敗就離開了，一直在堅持，一直留在這裡，一直在做自己喜歡的事情。我想這也是到了六十多歲的時候就會蹦出來的東西吧！

我覺得電影創作真的很難啊！年輕的時候都被好的電影吸引，心中燃起了創作的慾望，然後就傻傻地投入，剛好遇到台灣電影最慘澹、最黑暗的時期。那十幾年的光景雖然慘澹，但是我們一直在拍，甚至拍工商簡介、拍結婚錄影，並在其中試著琢磨電影的美學。

所以從 2006 年開始，我們這些五年級世代的創作者，或者像四年級尾端的，都磨練到了一個起碼的基礎。還有一點就是我們這些五年級世代，在二十幾歲的時候，遇到的是侯孝賢、楊德昌、王童這一代的台灣新電影，我們被台灣新電影啟蒙，覺得很興奮，覺得台灣可以拍出這麼棒的電影，這麼有人文的東西。當我們想追隨台灣新電影的腳步的時候，當我們二十幾歲終於冒出頭來當導演的時候，整個社會是在撻伐的，撻伐台灣新電影太悶，不照顧觀眾，導演只想拍自己想拍的東西，都很自溺，節奏慢的要死，講什麼人文的東西，觀眾要看的是娛樂的、好笑的、好看的、恐怖的，你們這些導演把台灣電影搞死了。

當我們好不容易站上舞台、準備要一展身手的時候，才發現原來台灣導演是過街老鼠，人人喊打。我們一方面帶著台灣新電影這些前輩給我們的啟蒙跟養分往前走，一方面又背負著從觀眾到媒體到影評

人多方面的人人喊打這樣雙重的拉扯，所以一直在尋找
第三種可能性。

《愛琳娜》下個禮拜（2015.6.5）上片，我看你行程滿滿，
這次上片完全是自己操刀，自己談戲院，自己跑宣傳，
現在壓力會很大嗎？

　　我已經忘了這個問題的存在了啦。現在就像在戰場上，只要放空
個半秒，就會人頭落地啦。戰場是四面八方，八方作戰，天昏地暗，
根本就不會去想會有壓力嗎？此時此刻這一秒鐘壓力就已經搞不完了，
就是這個狀態。那就盡力去做啦，不管到時候它的成果會如何，就盡
人事聽天命。現在每一分每一秒，都爭到天昏地暗，有滿出來的事情
做不完，你想要把每件事情做到很飽和、很飽滿，很努力的去趨近它
的，大概就是這樣。

這很像在搏命的狀態呀！什麼動力支撐你這樣做？

　　那我就要喊一句口號了，李安說每個人心中都有一座斷背山，我
要說每個人心中都有一個愛琳娜。其實拍電影拍了二十多年，這二十
多年來心中一直在醞釀一個屬於我所認知的台灣本土是什麼？大家都
在講本土電影，本土電影這樣的名詞似乎很容易被定型化、被制約、
被符號化，我真的很想解放這個被過度簡化的本土定義的符號，回歸
到它該有的很豐富的面向、很細膩的層次，該幽默的時候很幽默，該
深刻的時候很深刻，該細膩的人際之間的情感就讓它細膩，該哭的時
候就哭。我想讓它回歸到我們生活在台灣這塊土地，很真切的一種感

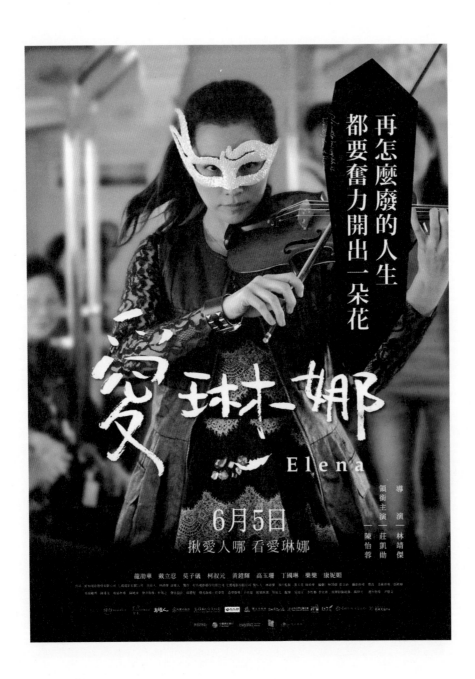

再怎麼廢的人生
都要奮力開出一朵花

愛琳娜
Elena

6月5日
揪愛人哪 看愛琳娜

導演──林靖傑
領銜主演──莊凱勛
──陳怡蓉

龍劭華 戴立忍 莫子儀 柯鎮元 黃鐙輝 高玉珊 丁國琳 樂樂 康妮蕑

375

受跟情感。因為出生在台灣，在台灣成長，每天行走在街上接觸那麼多市井小民，形形色色的行業、不同階層的人，我只是很想把這些東西很真實的提煉出來，讓它成為一部好看的電影。

　　至於大家說，現在講本土電影就會想到豬哥亮，我是覺得那個都很好。我家在高雄，大學的時候在台北唸書，放假的時候經常坐遊覽車往返高雄台北，在那四個多小時的車程裡，就是看豬哥亮的歌廳秀，看得津津有味，覺得很有趣，看了很開心，我覺得這都是台灣庶民生活的一部分。豬哥亮很能掌握台灣某種庶民的氣味跟幽默，然後用豬式風格誇大它，讓大家看得很過癮。但是我要講的是，本土電影不能變成只有豬哥亮的那種東西。

當整個電影產業看到豬哥亮很好賣，從寫劇本，從導演，從製片人，從投資者，都只用這種東西的時候，電影就會貧瘠了，貧瘠之後就會枯萎。所以我覺得台灣電影不能只有豬哥亮這種電影。電影經常很容易一窩蜂，我們好不容易從 2006 年周美玲的《刺青》，創下了一千多萬的票房，到陳懷恩的《練習曲》，大家很興奮啊，然後隔一年，我的《最遙遠的距離》票房沒有他們好，但是也讓大家非常的興奮。到了 2008 年魏德聖的《海角七號》突然間大爆發，其實不只是電影圈啊，整個台灣的民眾都跟著很興奮，都很期待台灣的電影產業是不是就這樣建立起來，可以看到很多很棒、很不一樣的台灣電影。

但是，幾年過去了？七年過去了。我們來到了電影的應許之地了嗎？現在是一個該要坦誠的時候了，整個市場似乎還是有很多資金進來，我們依然有很多電影在拍，很多投資者願意投資台灣電影，但是這兩年其實呈現出一個狀況，台灣電影會不會泡沫化？其實已經悄悄地在蔓延了。電影不能再短線操作，不要因為某一種類型賺了，大家又一窩蜂的去拍那個東西，那就是殺雞取卵嘛，把這隻能夠生出金雞蛋的母雞直接剖腹了，立刻拿到金雞蛋，你很爽，你賺到了，但是雞就死了啊，就是這麼一回事。

台灣有太多值得拍的東西了。台灣太豐富了，台灣的生命力太有能量了，所以光是拍的題材，我們仔細地去發現、去寫，有太多動人、好看、很有張力的題材跟故事可以拍成電影。但是我覺得現在台灣電影面臨一個迫切的危機，這個危機其實比台灣電影一片慘澹谷底的時候還要嚴重。怎麼說呢？

像我拍《愛琳娜》，我這次想拍一部大眾一點、主流一點的電影，先讓台灣的電影產業起來，各種類型就有機會在上面長出來。所以這次想我也來參與這件事情，讓市場可以活絡起來，那就從這個方向來

寫一個這樣的劇本。我信心滿滿的去找資金，但找了好幾個月竟然找不到半毛錢。最簡單的情況就是接觸了很多創投、很多投資者，他們都很想投資電影，因為他們發現電影是一門好生意，投資電影真的有機會賺個好幾億。市面上太多人要投資電影，所以我們有很多的機會去接觸他們，但是每個人都在跟你見面的前一分鐘，就很快的跟你表達說：「你這個劇本有沒有機會兩岸合拍？」「你這個電影有沒有潛力可以賣到中國的市場？」「我看你這個故事是很棒，但是它好像不太適合那一套中國市場。」

　　他們大部分都還蠻友善的，我可以理解他們的立場，就是投資，就是做生意啊，做生意當然希望能賺錢啊，那中國那一塊市場變成唯一選項。這意味著我們要繼續拍電影，就不要再寫純粹的台灣題材跟故事，除非你有豬哥亮，除非你用好幾億來打造它，或者你用阮經天、彭于晏這些現在已經被中國市場接受的明星，問題是用他們，也是要花好幾億才能拍，所以就變得更單一化。假如純粹在講台灣的題材跟故事，而沒有豬哥亮，沒有大製作，就找不到錢，這不是比八年前更慘嗎？

 藍祖蔚 影評人：

　　簡單來講，台灣的電影生態滿殘酷的，右邊是創作者，左邊是老闆，老闆可能是金主，也許什麼都不懂，但他有能力有金錢，可以幫助創作者實現一些想法。中間則是製片，也許是協調，也許是把一些案子推到一個安全的場域去做，但是他永遠只是推手。

　　台灣的電影市場，基本上還是導演制，導演說了算，導演是實際執行上一個非常關鍵的人物。他的創意、他的發想、他的執行能力，

或者是事後的行銷、推展還是扮演非常基本的核心。長久以來，這的確是台灣電影最大的特色。我們比較少看到當年給李安機會的徐立功那樣的製片人，知道可以怎麼樣結合不同的人事地，來成就某一個案子，成就某一種氣候的能量。

　　台灣電影傳統以來，製片工作比較像打雜，他是個總管，卻不是一個真正的發電機。在這個總管的過程底下，也許他是個解決雜事、解決所有細節的專家，但是比較欠缺宏觀的能力和宏觀的視野來執行。製片能力代表他可以籌措相當的資金，對一些題材有既定的判斷力，他的確可以創造一個在商業上或者在創意上比較完整的表現。但是更大的困難可能是，製片這個角色真正的定義，真正能夠在電影上推波助瀾的產生一些效應。

　　就算好不容易出現大製作的片子，我們看到的是魏德聖自己扮演創作跟製片的雙重角色，有黃志明這些人幫他來執行，但是我們看見的還是以導演做為核心的電影推動者。我們還是看到更多的製片人遷就他所相信的創作者，沒有辦法幫他踩剎車，沒有辦法幫他加油門。

　　其實，回頭再看21世紀的台灣製片人，跟我們看到的1980年代台灣新電影的時期，並沒有太大的不同。回過頭來，當你站在歷史的洪流去檢視台灣電影的發展的時刻，我們必須坦誠，有的人是成功的，有的人是失敗的。成功的人大概都知道他的能耐在哪裡、他要做什麼事情。但有的人是不服氣的、不認輸的、不妥協的。譬如說蔡岳勳一直很努力，希望開拓商業電影的類型。台灣人從來不去做的爆破、特效這些警匪電影，他其實很努力去做。當然在電視上非常成功，電影也有一定的票房，但是立刻也曝露出，他可能比較需要一個誰來擔任他的製作人的情況。

　　這裡必須提高陳國富的角色，陳國富在拍攝《雙瞳》時，其實很

努力的把好萊塢的一些 idea 或是製片的模式帶進台灣來。當然他做自己的製片或導演的時候，也陷進同樣的問題。如果他很努力做一個所謂的創意的製片來促成某一些案子，譬如他在大陸做過的那些事情，搬到台灣來也許是另外一個空間，也就是我們需要有一個不同高度的或者是一個風雲造勢的人，這些人的出現都可能會使得台灣電影出現不同的風貌。

 朱延平 導演：

去年（2014）就是一部九把刀的《等一個人咖啡》賺錢，其他四十幾部全血本無歸，這是非常慘烈的狀況，影響到今年投資者的意願。像之前有《艋舺》，再之前有《痞子英雄》做了一億多，還有《陣頭》，現在這種戲越來越看不到，這其實是台灣商業電影一個很大的危機，大家都指望豬哥亮，指望魏德聖，但是我覺得他們不會那麼快，指望九把刀也沒那麼快。

我們跟文化部開會有談到一個問題，就是創投。當年有幾十億丟到民間，告訴電影界有個大餅，可以拿這個錢來拍電影。其實好景就是一年吧。文創一號拍了《花漾》，拍了《愛的麵包魂》，還拍了一、兩部電影，它的帳面是負的，所以文創一號現在不拍電影了。因為創投是國家出一半，你出一半，變成這一半都沒有人願意出。所以今年其實有一個現象，就是拿到輔導金也找不到投資，這個現象滿嚴重的，是因為全賠的關係。

其實小魏票房三億多的《KANO》也是慘，因為本錢就三億多，所以他也賠了很多。所以折合起來收入跟支出都不成比例，這讓投資者都裹足不前。我覺得台灣商業電影有點辛苦啦！

台灣未來的商業片導演，應該是鈕承澤、蔡岳勳、魏德聖，這是台灣商業電影未來的希望，他們三個有這個力量。現在一般的新導演比較沒有經驗。其實拍電影要有經驗的累積，熟能生巧，不管是《軍中樂園》也好，或者是《痞子英雄2》也好，對於鈕承澤跟蔡岳勳都有極大的思考空間或者磨練，從失敗中再出發，精進的力道是非常可怕的，因為他們有經驗。台灣市場這麼小，將來的對手可能是香港導演、大陸導演或好萊塢導演，而不是跟台灣導演做競爭。

　　《海角七號》對台灣電影有很大貢獻，把過去十幾年很多人覺得看國片是丟臉的事改變了，過去大學生不看國片，好像看國片是沒水準的事。《海角七號》把這個觀念改過來了，看國片是一個光榮的事，不管它的藝術成就或是有人說什麼，這一方面就無可比擬。

這幾年很多年輕導演都願意拍類型電影了，但是這部分也需要經驗的累積，並不是有資金、大卡司就能成功，這方向未來的發展你樂觀嗎？

　　台灣也要有商業導演，我現在擔心的是台灣商業導演都斷層了，其實商業電影很難的。世界上最難的兩件事情就是，把我的想法裝到你的腦袋，把你的鈔票裝到我口袋。這兩點是最難的對吧，而商業電影就是要具備這兩點。

　　我覺得好笑的，你一定要覺得好笑，你覺得不好笑就完蛋了，所以我要把笑點放在你認可的地方，這要會猜觀眾的心。我做商業電影這麼多年，唯一的欣慰就是現在不管走到哪裡，我的電影也是大家一個共同的回憶，六十幾歲可能是看許不了長大的，再下來一點是《好小子》，再下來四、五十歲的可能是《七匹狼》，觀眾再下來可能就是看郝劭文的《新烏龍院》、年紀再小的則看到《功夫灌籃》。

講真的，很多人小時候共同的回憶是什麼？肯定是商業電影，這也是一個共同的回憶跟文化，就跟你現在回頭看台語片，不管它多胡鬧，它也是文化的一部分，我們過年一起看的郝劭文，我們過年一起看的許不了，那都是一個共同的回憶。我很榮幸能夠做到這樣。

　　我認為去掉豬哥亮這塊來講，台灣應該走一些規模大的電影，台灣缺的就是大電影。我同樣花兩百多塊三百塊，當然想看規模比較大一點的嘛，有大卡司，有大場面。當然不是說絕對，但是相對的，這些就是比較討好。台灣電影有一個最大的問題，就是走不出去，我們一定要走出台灣。很多人會說大陸用電檢來控制我們，故意壓迫台灣電影，那香港有用電檢限制我們嗎？韓國有用電檢限制我們嗎？新加坡、馬來西亞有用電檢限制我們嗎？沒有啊！重點是我們的電影好不好看呀！我覺得台灣電影其實要拿亞洲做為目標，不要只看到台灣，這樣做就很辛苦。文化的輸出不要只關在自己家裡，只看到台灣市場，要做大才走得出去。

　　可是台灣人也很奇怪，覺得我拿大陸的錢是丟臉的事，這有什麼丟臉？拿它來茁壯自己啊！然後把電影輸出到全世界，包括《刺客聶隱娘》一半大陸資金，你覺得會丟臉嗎？《臥虎藏龍》80%是大陸資金，李安不一樣是台灣人。《色戒》一半是大陸資金，王童的《風中家族》也是一半大陸資金。沒有資金怎麼拍過億的戲？

　　所以我建議導演或者是文化部的電影政策，要讓台灣電影走出去，商業電影才有活路，藝術電影也一樣。現在藝術電影也不便宜啊，侯導的《刺客聶隱娘》也拍了四、五個億啊！所以我們應該來鼓吹一下，拍一個大電影，能夠拿到亞洲、拿到香港、拿到大陸去跟大家競爭，讓我們有競爭力。

　　還有就是台灣導演都太謙卑、太溫厚了，像那時候對抗 WTO 開

放好萊塢電影，韓國導演剃光頭上街頭抗議，我非常感動，那時我也發動了，除了蔡明亮願意，沒有一個人願意剃光頭。

我現在也差不多要退休了，還能拍幾年？已經非常的雲淡風輕，一年一部，我以前是一年八部在拚的，拍戲就當一個興趣，已經不拚命、不玩命了，但是衝勁也沒了。

我覺得現在的新導演要拍多一點東西啊！台灣太多這種第一次上台就做導演，你看所有有成就的導演或是有點底蘊的，都是從基層做起，不能跳級。魏德聖、蔡岳勳、鈕承澤十幾年的功力，這才有把握掌握大銀幕，中間這段不能空掉。

影評人

李光爵

威秀影城公關經理，也是知名影評人「膝關節」。

2008 年後，台灣的電影製作量有明顯的增加，大家曾經覺得希望在眼前，但實際票房的數字似乎又不那麼樂觀，你怎麼觀察台灣電影目前的發展？

其實有一句話說得很好，樹大必有枯枝，人多必有白癡，這是沒辦法的。當市場量開始擴展的時候，總會有一些影片會像投機的游擊隊一樣，其實這種情況不是只有台灣才有，中國大陸更嚴重，大陸一年拍八百多部片，只有兩百多部可以上院線。而這兩百多部裡面大概只有 20 部不到可以賺錢，剩下的都是爛片居多。所以就國片一年產 50 多部來說，老實說就這種良莠不齊的比率，好的可能只有十分之一。

所以我不會苛責說有些片子拍得好爛，拍得不好，當然還是義憤填膺的想要說你幾句，有點恨鐵不成鋼嘛！因為有些導演或團隊，他過去的成績不是這樣子而已，他應該更好才對，我們對他的期待很高，愛之深責之切是很合理的嘛！所以我覺得一定的產量之後，一定比例的不好的作品勢必出現，但是市場檢討的聲音也必須存在，這樣才能有所警惕，從投資的角度來講，它就比較不會那麼的鄉愿。我們也希望這些作品可以變好啊！

我覺得現階段台灣電影的特色，就在於新浪潮大師退潮居多之後，新的創造者比較願意接受類型片了，接受類型片就必須為自己的投資者、為票房、為市場負責任，所以相較之下比較難看到特色。這是一個潮流，因為這些創造者不希望自己的作品又背負著二、三十年前好像怎麼拍都不會賺錢的原罪，所以現在比較多的作品會希望知道觀眾在想什麼，當然還是有一部分人希望拍本土色彩然愛鄉愛民的影片，這是基於愛護台灣的一個神主牌，這個東西在其他國家比較少見。

比如說韓國，它是一個類型非常工整、敘事非常嚴謹的工業體系。這幾年亞洲的電影，韓國的均量是最好的，因為韓國電影工業在訓練培養影視人才的教育是非常仔細而完整的，不像台灣有這麼多游擊隊。而台灣靠的是什麼？靠的都是天分。台灣都是靠天分跟異常的熱情在支撐。所以就很難要這些導演去拍類型片，不可能。因為這些人都是天才，怎麼可能要求天才必須在一個框架裡面呢？可是不同的國家有不同的文化風情，我覺得韓國是異常的茁壯的，台灣只能說有少部分人會追求表演藝術那種風格的突變，但是這樣的導演可能才幾個而已。

你剛也提到這幾年電影有一股「愛台灣」的氣息，我想這部分和台灣社會的狀況其實是連動的氛圍。

因為我們覺得我們是一個島國，我們很孤單，在國際上無援，沒有朋友，就像是一個寂寞的失語者，躲在牆角在那邊畫圈圈。所以台灣很多創作者一直很希望台灣被看到，你說他是政治正確性嗎？他是基於愛護這個土地的一個心情，這也是為什麼很多導演會很執著想要拍這些題材。像葉天倫他們家都這樣愛鄉愛民，或者是楊雅喆、林靖傑、鄭有傑，都是對左派的運動比較有一些理想的，他們希望可以透

過影片帶來一些社會討論。

　　我覺得想要講這種事情，幾乎是每個台灣導演在作品裡面都會偷渡。他們不敢講得太嚴肅，講得太嚴肅沒人理你。包括陳玉勳導演，他也有偷渡這些東西啊，因為這些導演都很愛台灣，希望作品中這些虛構的情景可以解決一些現實生活當中無法對話的狀況。所以《總舖師》裡面就有那三個師傅，其實就在講台灣現在的狀況。

你看待這個現象，覺得它是台灣電影的特色還是包袱？

　　我覺得要看技巧，技巧轉得好，大家接受度就高。如果做得沒那麼好，可能就會過於嚴肅，觀眾會覺得你在說教。所以還是希望可以用一種寓教於樂的方式，像《總舖師》就是一個很好的例子，它確實是寓教於樂也言之有物的一部作品，所以我姑且稱《總舖師》可能是這幾年具有台灣特色的作品，因為台灣最喜歡講什麼？吃嘛！從吃裡面去談一些國家的、社會的、人民之間的一些議題，是挺好的一個選擇。

以前真的是比較強調個人，想到的就只有自己，所以拍出來的東西，可能就是個人風格比較強烈。現在很大的一個轉變是因為自己當了爸爸，我會去想，要把什麼留給下一代？我覺得那是很重要的。再想的大一點，就是你要留給台灣的下一代什麼樣的東西？我覺得那是一種價值觀吧！

我覺得小棣老師給我很大的影響，當她相信一件事情是對的，她就去做。當她每次做了一件事情，她的選擇都不是因為我做這個會成功，或者我做這個會有怎樣的效益，她選擇事情的標準就是，這件事情是不是對的？如果是對的，管他是要去非洲，還是要花多少錢或多大的困難，她就是去做。這樣子的過程，她一直都是樂觀的，真的是樂觀到會讓我擔心的一種樂觀。但是在劇組裡面，我們這些晚輩在看，她的樂觀，我覺得是現在的台灣非常需要的態度，不要每次碰到事情，就先去想它做不成或它有多大的困難，我們為什麼不能用像小棣老師這樣子的態度，因為它是對的，就去做。

你這次和勒嘎·舒米合拍的《太陽的孩子》，在目前趨向類型片拍攝的市場，顯得很特別，甚至放掉了過去你比較著重的形式表現，好像

導演
鄭有傑

全片以原住民素人演員，呈現族人守護海稻米的故事。2009年《陽陽》入圍柏林影展。2015年《太陽的孩子》突破過去的風格，2006年第一部長片《一年之初》獲得台北電影節百萬首獎、觀眾票選最佳影片，並進軍國際影展。

企圖回歸到一種很單純的故事拍攝狀況，為什麼在這時候選擇這麼不同的呈現方式？

能夠在 2006 拍《一年之初》、2009 拍《陽陽》，我必須說我真的非常幸運，才會碰到那些願意投資我的人。剛好在那幾年，有一些年輕的製片人想要投資新導演，所以我才有機會去拍個人形式那麼重的電影。因為那個時候還沒有《海角七號》，大家心裡也是抱著一種實驗的心態啦，應該不只是我，就連製片人都覺得，反正大家都說台灣電影已死，就做看看，就是這樣的心態，我才有機會。

結果雖然有些好評（《一年之初》得到當年台北電影獎百萬首獎），但風格那麼強烈，而且我駕馭故事的能力還沒到那麼純熟，一般觀眾還是沒有辦法接受，就會導致這兩部的製片人並沒有賺錢。我自己也會想，票房不好當然也是一種挫折，我要怎麼面對這種挫折，我要選擇繼續個人風格越來越強的路？還是選擇再跟觀眾多溝通一些？我選擇了後者。

因為我知道票房不好這件事情會令我難過，也會讓我沒有機會拍下一部片，所以我想要跟觀眾溝通，於是開始去拍電視。因為電視要在更緊的資源裡講故事，更要訓練自己講故事的功力。然後我發現，其實放下一些個人風格去好好講一個故事，也並不是那麼不快樂。得到觀眾的回應，觀眾很喜歡你拍的東西，雖然可能沒有多麼的深刻，但它至少跟更多的人溝通了，我覺得那種感覺還滿好的。

　　那今年這部電影，導演這個角色在拍攝的時候，我又再退了一點。因為一方面是兩個導演，我是被勒嘎·舒米導演的紀錄片所感動，所以想拍劇情片《太陽的孩子》。我們拍攝的地方是原住民部落，演員大多是素人。我覺得在面對本來就很美的東西，不一定要加很多料呀，有時候你稍微退一點，有時候讓觀眾自己去領悟，我很喜歡台灣新電影裡的這種手法，就是有時候退一點點，觀眾在大銀幕裡面自己去看，不會硬逼著你去看這個看那個，觀眾觀影的時候，會看到自己想看的東西。手法上跟以前我的風格比起來是退滿多的。

　　其實我自己覺得我還沒定型，覺得自己還算年輕，拍的片子還不夠多，還想再嘗試各式各樣的可能性，所以就會嘗試一直拍不一樣的東西。但這部片的核心價值是很清楚的，就是回到人最根本的狀態，當人回歸到自然的時候，人就是人，已經不分是原住民或是漢人，那個最自然、最根本的東西是共通的。我相信拿到全世界都可以共通的，就是一種看待土地的方式、看待人的方式、看待自然的方式，那是一種很溫柔的看待方式。我希望觀眾透過這樣的電影，用稍微退開一點、溫柔一點的方式，去看待這個土地上面的事情。

你是拍劇情片經驗豐富的導演，勒嘎·舒米是紀錄片新手，但這故事又是從他母親的經歷而來，你們之間怎麼合作？

應該說沒有他的話我根本不會拍這部片，我是因為看到他拍的紀錄片《海稻米的願望》感動了我，還有就是他的真誠。因為這是他第一次拍片，沒有用很厲害的技巧，可是就是很質樸、很直接地就會打動到人心，這個東西我已經忘記很久了。因為我們太習慣形式了，我之前拍的東西都有很多形式。並不是說形式不好，但有的時候會忘記，當我什麼形式都不用的時候該怎麼拍？怎麼樣回到人跟人很用心的那個交流。

所以其實我是需要他這方面的，我希望是我跟他學，回到原來拍片的那個初衷。所以分工也沒有講好，就是很自然的，執行面是我做的比較多，我比較像執行導演，他像總導演這樣。外面的人看來會覺得好像都是鄭有傑在執行，但是關於整部片的精神、整部片的觀點，都是經過我們不斷地討論來的。第一版劇本因為要趕輔導金的期限，所以是我自己先寫的，但那東西真的很難拿出來給人家看，如果照那樣子拍出來的話，就會產生一個問題，大家會覺得原住民不是這樣的，部落不是這樣子啊，那就完全只有外面來的觀點。

我希望這個劇本不只是部落裡面的人看了會有感覺，外面的人看了也會感動，我們想要達到一個最大的公約數，給最多的人看。

2011 年，因母親舒米・如妮想要復耕荒廢二十年的海梯田，勒嘎首次拿起了攝影機記錄，完成了個人首部紀錄片《海稻米的願望》。鄭有傑導演也因為看了這部紀錄片，而激發出兩人合作電影《太陽的孩子》。

勒嘎・舒米：

　　一直到現在，我都覺得回來之後所發生的事情都是同一件事情，這件事情的源頭就是我媽媽。

　　她回鄉看到這一片荒地，想要恢復它，這麼一個念頭萌芽之後，改變了那麼多事情。沒有這件事，我不會回台東，也不會拍《海稻米的願望》，也不會遇到鄭有傑，更不可能一起拍出《太陽的孩子》。

　　我覺得我吸收到母親最大的能量，就是她做這樣的事情是沒有任何的酬勞的，沒有一毛錢是她自己的，她所有的錢都是回歸到所有的族人跟所需上面。但是她必須承受那麼大的壓力，一開始覺得最無法理解的是我，反而不是族人，因為她是我母親，我怎麼想都不覺得這件事情應該是她來做，為什麼那麼大的事情是一個女人、是我的家人來承擔？我看了那麼久的過程，透過攝影機再放大檢視，我看到一種對土地的情懷，很高貴的，沒有要任何回報，就是出於一種愛，那東西是我在我媽媽身上感受到最強烈的無形能量。但是那種東西，對很多人來講是看不到的。

　　這部片昨天晚上在部落首映，可能很多人會覺得這就是一部電影，來自部落的電影，但是對我們來講，這是一個很長時間的累積跟轉換，從一個很單純的念頭起來，這就是一部港口部落的電影。昨天晚上很感動，他們有一種無法直接表達的那種感動，我後來都有聽到。因為我在部落其實是年紀最小的，常常沒有辦法跟老人家很直接的溝通，或者是聊他們的心情，但是我覺得透過影像，我做到了某一部分，就是溝通。把我想說的東西放在影像裡面，跟他們做一個很正面的交流。不要小看一個人的念頭，它其實可以改變很多事情，我們現在就是等著去改變更多的人。

我這個人能做什麼樣的電影，其實環境越壞越來越清楚，我就是想做二十幾歲在街頭衝撞時一模一樣的事，那是我的初衷，我要改變這個社會，我的電影就是要做這件事啊！我希望有影響力，當然希望賣兩億、賣三億啊，我在意的不是錢的數字，而是人的數字。那個影響力很重要，可以讓更多人看到，被更多人肯定，覺得鄭文堂在想的事情很重要。

所以我拍片很清楚，就是要拍我自己覺得有力量的電影。關於抗爭也好，關於社會主題也好，關於台灣這塊土地該有的公平正義，台灣人應該活在什麼樣的社會的故事。人性在這個地方，應該怎麼樣發展出最強的力量去救贖，去改變人，去被改變。我自己倒是很清楚。

從第一部的《夢幻部落》到 2015 年的《菜鳥》，創作的進程都是一樣。像 2010 年的《眼淚》拿到台北電影節的最佳導演，那時候即便已經有過《海角七號》的經驗，我也沒辦法馬上改變，說我要拍一個像《海角七號》那樣熱血沸騰的電影。

你有想過嗎？畢竟你也希望電影有影響力，就像小魏的做法，當是一個跳板或是邁向目標的策略。

導演

鄭文堂

2015年推出的《菜鳥》是台北電影節開幕片，繼續用電影故事實踐其信念與理想。從當年的綠色小組成員開始，鄭文堂導演用影像記錄台灣，橫跨紀錄片、電視劇、電影。

不能說沒有想過，說真的有想過，也是很迷人。但你的創作方式不是這樣子，我那個時候為什麼會拍《眼淚》？是因為李師科的案子，那是好久以前的故事（銀行搶犯李師科落網前，警方找到貌似李的計程車司機王迎先，對他刑求強逼認罪，最後王迎先在調查過程中跳新店溪自殺），我假設他沒有跳河自殺，可能就變成一個搶劫犯，類似這樣的故事。台灣還是有很多類似這樣的冤案，所以我就想從警察贖罪的角度來寫一個被冤枉的家庭，當然有人說這是轉型正義，我覺得也 OK，事實上是覺得那些家庭應該被平反才對，警察的救贖也應該是很人性的，覺得那個比較美，有贖罪就是一件美的事情，勇於承擔過去所犯過錯的人，這種人是英雄，所以就寫了《眼淚》。

我就是沒辦法去拍那個警察最後變成一個英雄，真的是沒辦法嘛，我也不是那一塊料。現在的《菜鳥》也是，其實就是要講菜鳥精神，因為我看了很多台灣年輕的警察，有這樣的骨氣，不願意收賄同流合污，就像最近發生的新聞，一個警察被羞辱所以不幹了，去擺地攤，人家叫他回來，他說：「尊嚴都沒有了我回去幹嘛？尊嚴要自己找！」類似這樣的故事啟發了我，於是就寫了《菜鳥》。並不是因為可以像美國的警察片或像《無間道》一樣會賣座才拍，沒有去想這些，那不是我辦得到的。

所以你還是希望你的電影回歸到導演的創作自由，對嗎？

對，就是自由，就是獨立性跟自由。這個是最重要的。假設拍到最後，也許《菜鳥》之後，真的每一部電影的資金只有 200 萬，我還

自己的 「正X義」 自己守

菜鳥

11.13
莫忘初衷

編劇・導演 鄭文堂

宥勝 莊凱勛 簡嫚書 歐陽靖

楊烈 游安順 黃鐙輝 洪都拉斯 藍葦華 吳昆達 柯仁堅

MAVERICK

是照拍。我覺得那很棒啊！200萬是自由的、是獨立的，我就拍在這種範圍下可以完成的長片，就是可以面世的片子。我這部分的堅持是存在的，而且是不誇張的，我才不在意多少錢呢。

可是很多導演有了200萬，他會想辦法拍到2000萬，然後讓自己負債1000多萬或更多，去拚一個票房的可能。在這一部分，你沒有任何賭性嗎？

因為我是窮人家的小孩，我負不起債啊，我真的沒有那個膽量，也沒有那個強大的信心說我可以先去銀行借4000萬來拍，然後再賠。我賠不起，也不想去做這樣的事情，我今天有200萬，我就拍200萬能夠完成的故事，這是我的個性啦。我是從宜蘭過來，只帶一個睡袋到台北討生活的，我不是魏德聖那樣子，我就是好好做目前能做的，然後完成我的想法。

《百日告別》（2015）是一部很個人的作品，起因於三年前我失去我太太，那時候的狀況就是整個人不行了，你說拍片什麼啊，一切都變得沒意義，當你失去人生的另一半的時候，失去摯愛的時候，一切都沒意義了。所以那一段時間，根本不會想再拍片，根本不會想再工作，也不會想再接觸任何人，就整個縮起來，把自己關起來。在那段過程當中，我還滿感謝我的製片劉蔚然，她一直用最單純的方式，試著拉我出來。其實就是給我工作。

導演
林書宇

2015年最新作品《百日告別》將喪妻的痛苦經歷轉化為電影故事，引起不小共鳴。
2008年首部作品《九降風》獲得金馬獎和台北電影獎的肯定。

比方說戴立忍導演要拍一部微電影，他們覺得那部片的副導有點狀況，可能掌握不住那個現場，蔚然就說你快點來幫忙，硬拉我出來。那一年年底，鈕承澤導演要做《軍中樂園》，需要副導，問我可不可以來幫忙？他們都會把它講成是你可不可以回來幫我，其實都是他們在幫我，就是想要把我拉出來。

所以我還滿感激那段時間的。副導工作是最直接逼我去面對人的，因為是個團隊工作，我需要去管進度、管演員的檔期，如果檔期不行我排什麼？副導的工作是一個很理性的工作，他跟導演的工作是完全相反的。可能我做副導做了很多年了，所以這個工作對我來說很簡單，相對地容易，不會有太多的什麼情緒，不會有那種創作上的焦慮。就

百日告別

2015 年上映，林書宇執導。導演的妻子因病過世，他從自身生命的經驗寫出他的故事。留下來的人，如何在為時百日的喪期裡，處理悲傷、寂寞與憤怒，並重新找回自我的平衡。獲得第 52 屆金馬獎最佳女主角獎。

這樣慢慢地走出來。

之所以會拍《百日告別》是因為我覺得我不拍這部片，沒辦法繼續拍別的片。我不會把《百日告別》看成是我作品裡的一種延續還是一個什麼，它是一個關卡，是一個我必須跨過的東西，是這樣的原因做這部片。

不管是投資者還是製作公司，甚至於我們去送輔導金，去申請台北市、新北市、桃園、高雄的資助，就是到處去找補助的資金，有些評審認識我也認識我太太，知道我正面臨了什麼，或者我為什麼想做這件事情。所以都還滿感謝的，某種程度都在幫我，可以繼續在電影這條路走下去。

現在越來越多人不走小品電影，開始走兩岸合拍片的模式，也希望開發大陸市場，你自己怎麼看待這樣一個已經在發生的事情？會影響你未來的拍片想法嗎？

老實說，這幾年我對於台灣的電影有一點點失望，或者有一點點不樂觀，就是打動我的電影越來越少。我覺得那邊的市場真的太大了，不要說對台灣的影響，它對全世界的影響都是非常大的。小小的一個台灣一定會被捲在當中，必須面對這樣的一種選擇。它就是一個市場，你想要那個市場，就去做功課。其實很簡單，沒什麼投機的，沒什麼取巧的，沒什麼我覺得我拍的這個東西，台灣也可以吃，大陸也可以吃等等，不要去想這個東西。你想要那個市場，你想拍片給那邊的觀眾看，你就去了解那邊的觀眾想要什麼？對我來說，它就是一個我們

不熟悉的地方，我們不理解的環境。

不少人覺得唯有把電影規模和產業規模做起來，台灣電影才有希望，針對這樣的趨勢，你未來有心理準備嗎？

　　老實說，最近因為《百日告別》告一個段落，我還滿常思索這個問題的，當我看到一個規模比較大的國片到位的時候，我是非常激動的，例如去年年初我看完《KANO》，特效不講，我是非常開心的，覺得台灣可以做這樣子的電影，某種程度算還滿到位了。真的會讓你有一種熱情，讓你有種無限可能的感覺。我覺得這是台灣的電影需要面對的一個陣痛期吧！

　　往這個方向走是好的，但是我所說的陣痛期是，即使我們這個年紀的創作者，現在才開始學著怎麼做類型片，它是很大的學問，你要做商業類型片的學問，不會輸做個人藝術片的學問，甚至於做個人藝術片更簡單，反而更容易，因為那就是你自己個人的情感，你要如何抓著觀眾繼續往下看。

　　但是當你要做所謂的商業規模、所謂的類型片，就是大眾電影的時候，那非常難。你一出錯就錯了，我們沒有這樣的環境，那我們怎麼學？就是看好萊塢片啊，好萊塢片怎麼走，好萊塢片怎麼做，好萊塢片的三幕戲轉折是斷在哪邊？當然故事是當地的故事，是我們的故事，但我們還在學那個模式。

　　學模式的過程當中，一定會丟出挺令人冒汗且尷尬的作品。我看到很多年輕人想嘗試這個方向，三十出頭的一些年輕導演，他們處理這種東西反而比我們更駕輕就熟。像程偉豪的東西一直都在走向類型，他拍短片的時候，就已經在做這件事，他沒有什麼台灣新電影的

包袱，也不需要寫實，也沒有我們那種大量的人文情懷。他就是要做類型片，從年輕的時候就喜歡這個東西，想要做這個東西，而且已經開始一直在研究這個東西了。

所以對這個部分我有點樂觀，如果要做更大規模的、更商業的、更類型的東西，他們可能會做得比我們更好，因為他們從小就已經在做這些了，他們所有的養分、所有的吸收都是這類的東西。

這次拍《紅衣小女孩》就是一個本土和在地化的題材，可能很多人以為我們都拍類型片，就只有看好萊塢電影或者什麼，其實因為大學和研究所唸電影（台藝大）的關係，在台灣新電影這一塊也涉獵很多。

你第一部長片就選擇從類型片出發，尤其是這種驚悚、恐怖的故事，這在台灣已經很久沒有成為一種創作片型了，你的想法是什麼？

就是因為少。台灣這些東西越少，我反而會越想做，我覺得它的獨特性會比較高，而且如果稍微走

在浪頭上面的話，也許做得不夠精緻，可是可以開創這種類型的話，我覺得獲得的東西會更多。

未來也許十幾二十年後，會發現自己跟現在不一樣，所以我覺得從類型片的角度出發也好，或者從新電影的角度出發也好，對我來說都是一樣的。因為台灣的各種類型片都很少，所以真的要開始創作的時候，才會想我們今天是不是就從類型片的角度下手。當然這個東西其實更複雜，我覺得各國的類型片對我的影響也很多，因為大四之後看非常大量的電影，發現韓國為什麼拍類型片？他們已經接地氣成那個程度了，不管是犯罪、驚悚或是恐怖片全部都是。再看香港電影，

導演

程偉豪

在台灣創下八千多萬票房，並且賣出多國的海外版權，是當年投資報酬率相當高的電影。

2015年第一部長片《紅衣小女孩》上映，二千多萬的製作成本，

為什麼他們曾經有過一個娛樂產業？為什麼那個時候可以滋養我們，周星馳的電影也是所謂的類型電影，為什麼會有這麼多像劉德華那樣的明星支撐起來，其實在亞洲這幾個地方都已經在發展類型電影，包括泰國的鬼片。那台灣自己的東西是什麼？坦白講，新電影已經有很多大師在前面了，我們不如先從這邊開始。

雖然很清楚自己要的路線，但你的經驗從哪來，除了參考很多國外的經典之外，你還做了什麼嘗試或努力？

其實我曾經跟過兩次電影長片的幕後側拍，我覺得側拍的工作可以冷眼旁觀，但又可以在最核心裡面去看這些工作。我的運氣也很好，第一支是 2007 年的《不能說的秘密》，第二支是中日合作的長片《軌道》，班底都是侯導的班底，連續兩次都跟李屏賓大哥他們合作，裡面有非常多部門，各環節的主創人員，其實都是新電影時期的台灣電影人。那時候他們也接拍比較偏商業的片子。

尤其是《不能說的秘密》，其實他們也開始幫年輕人做類型片。看他們創作的過程，你會發現其實有很多屬於新電影或是回到電影最本質的那些東西的養分。從 2007 年之後，我自己要拍第一部電影短片，就開始從裡面找工作人員，那也是一部鬼片。

票房對你來講會是你第一要去追尋的東西嗎？因為可能在十年前，導演根本不敢想票房，票房也沒什麼好想，那個時候很多人覺得影展得獎或許是更大的肯定。你在創作的時候，怎麼去設定你的標的呢？

我覺得好看最重要。因為我看到很多國外大師的作品還是有藝術

與商業兼具的，所以覺得那個平衡點，反而是我在追求電影藝術的時候、最想去拿捏或者追求的境界。當然我不知道未來有沒有機會做到那個境界，但我覺得即便拍類型片都要拍出作者風格的類型片，或是對這個時代是有意義的類型片。

這個問題其實我真的想了很久，譬如說像《紅衣小女孩》，我試著拍鬼片，都是在往前走的狀態之下，去跟自己進行的一個自我辯證。我第二部短片《狙擊手》拍完之後，在影展有不錯的成績，有一些電影名人非常興奮的說這個東西非常好看。可是我知道其實很多觀眾還是會覺得那個東西好難咀嚼，或是頭重腳輕，或是覺得這個故事沒有說完。當然事過境遷之後，會覺得說拍一個短片，有什麼好患得患失的。

後來這四、五年我都去拍廣告，因為我沒有富爸爸，自己的生計自己扛，開始接很多商業廣告，對我來說，把那個手感一直保持著是重要的。今年初（2015）的時候碰到《紅衣小女孩》這樣的題材，覺得好像時機也成熟了。坦白講這一、兩年，我正在籌備另外一部片的同時，台灣正流行找執行導演。所以很多人開始想找我們（年輕導演）做執行導演，就是沒有實際導演經驗的導演們，所以談了非常多的案子，一路到《紅衣小女孩》也是。

一直到要拍《紅衣小女孩》，我的壓力跟焦慮才最大。因為我覺得所謂的成績好，以前的導演們追求的也許就是影展，現在有一個新的困境，就是你拍影展片有可能是跟觀眾背道而馳的，那怎麼辦？你想跟觀眾溝通，可是就會離影展很遠，那怎麼辦？我至少要有其中一個，後來決定要叫座（票房）這一塊，我要試看看。所以在預算很低的狀態之下拍了《紅衣小女孩》，確實是以服務觀眾為最高指導原則。我希望它可以帶有一些台灣的色彩，是我們自己的故事。好險，它最

紅衣小女孩

2015 年上映，程偉豪執導。改編自台灣家喻戶曉的鄉村傳說、靈異事件，台灣票房突破 8000 萬台幣，成為過去十年來最賣座的台灣恐怖片。

後的成績是叫座的，我才安心下來。

要開始做恐怖片時，從拿到劇本就在想我們到底要怎麼做？後來我找了兩個方向，在內容上是亞洲鬼片，我之前的短片也是鬼片，那時候幾乎把日、韓、香港、泰國的鬼片看過一遍，所以覺得那次的創作經驗對我很有幫助。亞洲鬼片會有自己的一些因果或是循環等那種屬於內容文本的部分。但這幾年歐美的恐怖片在場面調度跟鏡頭處理這一塊，其實是更精彩的。譬如說《厲陰宅》、《陰兒房》，這就成為我們在形式上所效法的對象。

這部片東南亞到目前為止就賣了四個國家，泰國、馬來西亞、新加坡，還有好像是菲律賓還是越南，香港跟大陸版權也已經賣掉了，目前持續還在賣。

還有一個收穫，就是我在這三、四年裡開發的懸疑推理犯罪片，本來是把它設定為我的第一部電影長片，無奈它在內容題材上沒有那麼討喜，而且我又是新導演，沒有人會理你的案子。不過拍完《紅衣小女孩》之後，資金就不是問題了。

黃茂昌
製片

前景娛樂公司總監，也是電影《冰毒》、《再見瓦城》等片的製片人。

我們回想一下過去，五年級生在思考電影這件事情的時候，你說他們不了解美國的類型片，他們當然都知道，好萊塢片在台灣也都全面上映了。可是首先這些電影製作離我們很遠，好幾千萬美金拍的我們拍不了，那就純粹欣賞好了，我們還是來拍社會寫實的東西。各式各樣的創作，某種程度就是想要表現我的好品味，而不是做壞品味去取悅觀眾，或者粗製濫造。

但是這個情況在改變，這有兩個原因，最重要的是科技在改變。以前拍電影一定要 35 釐米底片來拍，現在不用啊，之前出了 DV，現在一路用手機都可以拍，所以誰都可以拍片，包括類型片。電腦、筆電可以做好多特效，過去要建一個多大的棚才能拍《星際大戰》啊。

因為這些科技在改變、市場在改變，所以 21 世紀的一群年輕導演在讀書的時候，九〇年代末或 21 世紀初，當然看侯孝賢的電影，也看好萊塢的電影，他接觸到更多的可能性，他知道誰又用 100 塊美金拍了什麼片，在網路上 YouTube 就看到了，那些都會影響他們去思考，我能不能也做到？

網路的影響很大，我舉一個例子，現在大陸在上一部片子，已經快下片了，叫《萬萬沒想到》，就是從網路發跡的，看起來粗製濫造，

但它說故事的方式跟剪接的技巧，其實是很難的。我發現一件事，台灣有些學生在學他們，就是怎麼樣透過一種方式來陳述快節奏的喜劇片，為什麼它可以拍成大電影？是因為很成功嘛，粉絲很多，大家很愛看。這表示什麼？這些年輕人剛剛從朝陽科大畢業，從台藝大畢業，為什麼不拍鴻鴻當年要拍的片子，而來拍類型片？是因為他的環境裡面就充斥了這些東西，覺得說我也可以做。

以前做類型片要一億以上才能拍，現在 1000 萬也可以拍，《紅衣小女孩》2000 多萬拍的。這個事實改變了很多的事情，過去可能會覺得說，拍類型片就要拍成《痞子英雄》，那是一種思維，但是這些導演因為看多了，自己做發現沒有問題，觀眾也很喜歡，所以未來會有越來越多導演嘗試類型片，其實這種片型日本太多了。我覺得光是它的片名就很有價值，這個片名我就覺得值 3000 萬！

王師 電影行銷：
談一談電影行銷這個工作，有人做了統計，講說台灣的電影量這十年來已經是高峰了，而且還有一個數字，就是它有九成的賠率。你行銷的電影有幾部是很賣座的，你怎麼觀察目前的台灣電影市場？

我記得侯導曾經說過一句話，他認為台灣會迎來一個十年的黃金期，我們的公司是在 2011 年成立的，算是很專心在做台灣電影的一家公司。所以這裡面很多的虛實跟盛衰，看得滿清楚的。今天電影市場會在數字上呈現一個 95% 的賠錢率，它不是出於偶然。因為製作電影不是賭博，有很多結構的因素，我們很直接地講，台灣許多電影創作者在拍攝電影的時候，可能並沒有想清楚他的觀眾到底是誰？或者對

他來講觀眾是面貌模糊的一群人。其實95％或99％的導演，並不真正了解台灣電影的商業市場的面貌是什麼。

但是我們很清楚現在觀眾的替換率其實非常非常的高，從數據上來看，電影觀眾從18~35歲，18歲可能就是剛剛唸大學，開始有了翹課的權利，有了經濟上、行動上的自由，可以打工賺錢看電影。35歲可能工作了十年，開始成為父母，成為職場上的主管，比較少時間能夠進戲院。每一年都會有新的觀眾進來，舊的觀眾離開，所以我覺得這幾年來大部分的導演是抱持著商業上的企圖心，希望能夠在這個市場票房上成功，

舉幾個簡單的例子，台灣到現在2015年，除了對大陸有15部的配額限制，事實上對於任何國家的電影是沒有進口限制的。根據統計，2014年跟2013年在台北市上映的電影都超過五百部，這個數量非常的驚人，這只是在院線上映的影片，還不包括大大小小的影展。所以其實在台灣做為觀眾是很幸福的，電影從最藝術的光譜，到最商業的光譜，他都可以看得到。可是對於電影的從業人員來講，不管是電影的代理發行商，或者電影製作方，或者行銷方來講，其實這是一場非常艱苦的戰役。

舉個簡單的例子，當一個觀眾一個月進戲院一次，票價假設是300塊，看普通的2D電影，還不是3D、4D，我們就會問，為什麼他一定要把這張票貢獻給台灣電影？理由是什麼？我們捫心自問，如果你是一般觀眾，可能講不出理由來。假設這個月有《變形金剛》，有《玩命關頭》，你怎麼樣說服觀眾不要看《變形金剛》，不要看《玩命關頭》，而來看台灣電影。我覺得這個事情很直接很殘酷，可是也反映了為什麼95％的台灣電影賠錢這件事情，我們需要正面地去思考和回答這個問題。

但是你們還敢投入，就表示還是看得到契機，還是覺得有機會有希望，所以如果你要行銷台灣電影，在這樣的競爭環境，它最大的魅力或贏面會在哪裡？

如果純粹以營運的角度來考量，這家公司也許一開始就不應該成立。雖然說在整個產業裡面，行銷所負擔的風險相對比較小，我們跟業主可能是談一個固定的服務費，票房到了標準的時候可能有小小的獎金等等。但其實我們很清楚當一個產業總體的投入遠遠高於回收時，譬如說，投十塊錢才能拿一塊錢回來的時候，產業裡面沒有一個環節或者從業人員會說我過得很爽，大家一起苦。所以從行銷公司的角度來看，這幾年碰到的情況，就是如果把導演當做一個媽媽，懷胎十月辛苦生了一個孩子之後，都會覺得自己孩子是全天下獨一無二最美的。他把孩子交給保姆，希望保姆全心全意愛他的孩子，我們就是扮演保姆的角色。

我覺得未來五年內，台灣電影的走勢可能只剩下三種，一種是賀歲片，如果豬哥亮不拍了，這個類型很有可能會消失。另外一個就是紀錄片，因為台灣有很成熟的社會公民意識，有一群具有批判力、同時又具有美學意識的紀錄片導演。我覺得紀錄片會留下來，而且會發展得越來越好。第三種是人文電影，畢竟商業電影或產業必須仰賴的是市場的絕對大小。

全世界就那麼一個好萊塢，就那麼一個寶萊塢，而中國市場正在快速的膨脹，台灣電影關起門來要成為自給自足的商業市場，基本上不太可能。2300 萬人其實很難養得活一個類型多元而且製作費不達水準的商業市場。這幾年大家有嘗試，但是目前看來這個嘗試是非常挫敗的。所以人文電影這個類型我覺得會留下來，而且有繼續發光發熱

的可能。當然你可以講它是從新電影一路下來的一個傳承。

這幾年我們常聽到很多導演說，我的電影成本 3000 萬、4000 萬，大家已經把三、四千萬當做基本消費額，可是我問你們，這 4000 萬怎麼回收？多少錢可以回收？台灣大部分的電影是無法外銷的，3000 萬製作的電影，假設它的行銷費是 500 萬，成本就是 3500 萬，票房要到 8000 萬才可以回收。可是我們看這幾年來台灣的票房分佈，其實很少有電影落在 5000 萬到 1 億之間，非常少。這件事情其實有它人口結構上的道理。

如果拿台灣跟韓國來比，台灣的觀眾顯然對國片的支持程度相對是比較低的。韓國每一年前幾名的本土賣座片有超過一千萬人次去看，等於是總人口的五分之一到六分之一，如果是拿到台灣來算，台灣的五分之一可能是 400 萬左右，400 萬乘 250（票價），應該有 10 億，也就是照韓國的比例，台灣每年至少要有一到兩部 10 億票房的本土電影。但我們沒有，《賽德克‧巴萊》上下兩集加起來不過八億多而已，而這已經是目前台灣的紀錄了。

2015 年再次訪問小野時，李中導演正好推出第一部長片《青田街一號》，我便嘗試邀父子倆一起對話。談起台灣新電影，除了感嘆因緣難得外，也多了更多的生活回憶。

李中：從小我有記憶的時候他（小野）就是作家了，所以他在中影上班的那個時間我完全沒有印象。我本來單純地想說，我要做一件我爸沒有做過的事情。後來想不對呀，我竟然繞了一圈，結果還是跟他做一樣的事情。

小野你知道兒子要唸電影，而且還說要為電影殉情，你是什麼樣的滋味？

導演
李中

身為小野的兒子，新電影對他來說卻有一種說不出的曖昧，未來他想走一條自己喜歡的電影路線。2015年推出第一部長片《青田街一號》，走的完全是商業類型片的操作。

小野：我朋友全部叫我不要同意啊！因為他出國的時候台灣電影剛好到谷底，台灣電影的谷底是 2000 年、2001 年，一年大概只有八部，我幾個朋友像黃建業就跟我建議，「別人同意還有道理，你同意就真的太糊塗了吧！你同意他唸電影這件事情是不可思議，別人是不懂電影說電影還有可為，你是真的看到它垮掉，幹嘛讓他走一條會失業的工作。」我也問了李中為什麼要拍電影？他就講了一句說我就很想做啊，其實我小學的時候就想做了。他很誇張的講小學，說不敢跟我講，

怕我不同意啊，如果不做會遺憾這樣子。

李中：我爸爸聽了我會遺憾的時候，就心軟了。

面對兒子進電影圈，小野你會積極幫忙還是會刻意保持距離？

李中：我爸爸講到這一段他都很委屈，他盡量不參與，怕給我壓力。如果我不主動開口，他是不會主動要求的。

小野：我會跟他說，你如果參加劇本比賽跟我講一聲，因為那一梯我就不能當評審，我不想哪一天他得獎被說是因為他爸爸，所以他比賽的時候，那一屆我就跟他們講我不能當評審。

李中有一個小野爸爸，對你來說會有包袱或壓力嗎？尤其現在你的第一部就挑戰這麼大的一個製作規模。

李中：以前小時候比較會在意，因為那是小朋友的時候，小野爸爸比較有名，所以我常常轉學到一個新環境，別人還不知道我是誰的

時候，就先知道我爸爸是誰。後來我聽到有一個說法，說我們是文二代，不是富二代喔，我想富二代也滿好，富二代還有錢跟家財，我們什麼都沒有，只有一個名啊！還常常會被人家唸。我覺得文二代其實沒什麼好處，到現在這麼大了，沒有什麼感覺了。《青田街一號》是我對這個類型的一種嘗試，我很想試試看，能不能拍一個在台北的中年殺手的故事，最近比較敏感的就是殺人這個題材，尤其剛發生捷運殺人事件。隨機殺人的確

是一個滿難被理解的行為，但這個東西其實也存在於我們每一個人的影子裡面。

現在要上片非常有壓力，也很好奇說觀眾會怎麼反應這件事情。畢竟一開始的時候預算本來不是這麼高的，本來劇本很簡單，可是當你一步一步往下做的時候，就發現如果要讓這樣的題材在台灣可以被接受，就必須要宣傳，如果沒有不超過某種程度的宣傳，就沒有力道。可是要做那麼多宣傳，成本就不是這樣，影片本身必須要有足夠的素材跟條件去做宣傳，於是就開始有明星，於是預算就往上加，然後就開始改寫劇本，其實預算是一步一步往上堆的。我一直跟監製講：很冒險啊！

還記得剛開始，我們在總經理的辦公室講說要做這個故事的時候，是一個兩、三千萬的小品，結果怎麼走到這一步，變成 8000 萬到 9000 萬的預算，其實是滿無奈的，因為兩、三千萬拍的話，基本上可能只有 100 萬的票房。可是要是 8000 萬拍完的話，也許可以有 9000 萬到 1 億的票房，可能還是虧，但是會虧得少一點，是非常商業的考量啦。

高風險高投資，小野會擔心嗎？

小野：他會拍這個有殺手有鬼的題材，我不覺得怪。因為他小的時候我就帶他去看一些不應該看的，比如說科恩兄弟的片，一個骷髏人頭就放在那兒。旁邊有些大人說，小野他會不會太小啊？我說因為沒地方放他，我自己要看電影，所以就帶他出來，他很小就被帶去看電影，並不是要培養他成為導演。我記得第一部帶他看的電影是《大國民》，他那時候才小學，小到我要背在肩膀上跟人家去看 12 點的電

影，全場只有我一個人背著小孩，大家一直笑，怎麼看《大國民》？可是他又沒地方塞。還有他之前連續兩部電影短片也是講人的慾望跟黑暗面，我才想起來，可能他小時候聽阿嬤講故事，全部是《水滸傳》、《七俠五義》。其中「烏盆記」把人剁了做成盆子，然後找一個人給他申冤，阿嬤天天都給他講這樣的故事，都錄成一百卷故事天天晚上放。

李中：對，我睡覺都聽這個，不聽我睡不著。《畫皮》也是小時候就聽了。

小野：有一天晚上，我偷聽到他在聽阿嬤的故事，第二天早上我問他，你天天都聽這個啊？他說是呀！因為我媽媽是錄好錄音帶叫我交給他，我沒聽他就直接聽。有一天我認真聽我媽媽講什麼，真的嚇到，怎麼聽這麼恐怖的。我當時心裡想，對不起我兒子，直到有一天看到有人分析說，這些故事就是民間傳說，也是娛樂，只是這娛樂裡面反映了人最黑暗、最恐懼的死亡跟鬼魅。民間故事都是這種嘛。所以稍微安慰些，我只不過是給他聽民間故事，只是民間故事有很多鬼跟暴力而已。

有很多台灣的創作者受到台灣新電影的影響，無論是刻意追隨或是潛移默化，雖然你剛剛講到，你電影故事的發想，很多是來自於奶奶的床邊故事，那你對台灣新電影有什麼印象？或是你覺得自己有受到新電影精神的影響嗎？

李中：我自己開始看新電影其實不是在台灣看，我是在國外唸電影的時候，才在國外看新電影，因為我們必須研究，對他們來講那些電影是很重要的，所以我是去國外才看的，還上英文字幕。我們有一

個教授對亞洲電影非常有興趣。他很喜歡台灣的電影。看的時候覺得很荒謬，我繞了大半個地球，以為可以逃避我爸爸，結果現在在教室裡卻在看他那個時候拍的東西，還要寫報告，就覺得這是一個非常非常諷刺的事情。

小野：他現在的電影圈每一個長輩都是我們那個年代的朋友，我忽然覺得，我唯一給他的就是：大概我以前不是太糟糕的人，不然現在每個遇到的都是我的朋友啊。其實他拍電影到現在，我都沒機會去跟任何人講，包括李烈，包括侯孝賢，他也跟侯孝賢做《聶隱娘》，也跟著侯孝賢在金馬電影學院當過助教，但我們的話題中都不會聊我兒子怎麼樣，這一點我守得很住。只有一次我遇到侯孝賢，分手的時候，我說要回去帶孫子，兒子把他的兒子交給我，那我把我的兒子交給你們，這樣子。

我唯一能幫的，就是他跟我提出要求討論劇本的時候，我也不覺得我的意見會有多好，只能以我的經驗提出劇本哪裡有問題、這個角色不對什麼的。換句話說，我骨子裡也沒有覺得自己可以幫他多少，可能是這樣的心理吧！

致謝

這本書的內容橫跨了近十五年，整理了兩部紀錄片四十多萬字的訪談，能夠出版留下更多紀錄，要非常感謝過程中許多朋友的幫忙，包括顏邵璇、儲貞怡、鄭雯芳、田筠萍在文稿整理上的協助，還有促成這部紀錄片能夠拍攝的製片游惠貞，以及許多幕後支持這兩部紀錄片得以順利完成的每一位朋友，當然還有信任我的主編瀠美，和郝明義董事長。

關於台灣電影，關於我認識的許多電影人，其實我也有好多話想說，但這些前輩和朋友們說得更精彩、更重要，於是就把版面盡量留給他們，原汁原味的親身經驗與分享，呈現出不同觀點的思維，或有不同背景、不同世代的差異，但就是這一群人寫下了台灣電影近代史。沒有電影人，就沒有電影；沒有電影作品，也不會有影評和研究，認識作者的創作背景與初衷，以及台灣電影環境的困頓，我希望能讓更多人認識台灣電影，了解

416

每一個地區、國家能夠自由的拍出自己的故事，留下自己的電影，是一件多麼重要的事！我深深為此感動。也成為將這紀錄片訪談稿整理成冊的動機。

但每一部片總有遺憾和未竟之處，這書也不例外；很可惜拍攝《白鴿計畫》時，楊德昌導演、李安導演人在美國，拍攝《FaceTaiwan —我們這樣拍電影》時，陳國富導演人在中國，而未能進行訪談。還有許多很用心投入創作的電影人，也礙於篇幅無法一一拍攝，都讓我心掛著，希望能有更好的機會留下更多、更完整的記錄。

就像拍一部紀錄片，沒有真正畫下句點的時刻，關於台灣電影的現在與未來，故事都將繼續上演⋯⋯

1945 年

- 10 月 25 日，國民政府蔣介石代表同盟國軍事接管台灣。

- 11 月 1 日，台灣省行政長官公署成立，宣傳委員會派白克接收日人「台灣映畫協會」和「台灣報導寫真協會」，合併成立了「台灣電影攝影場」。
- 8 月至 12 月 31 日，是台灣電影史上的法律真空期，所有上映影片不必檢查，也無執照。

1946 年

- 5 月 1 日，台灣省參議會成立。
- 8 月 29 日，林獻堂率致敬團赴南京。

- 1 月 1 日，公佈「台灣電影審查暫行辦法」，放映影片應先登記，審查通過才能上映，宣傳委員會受理登記。各縣電影檢查員由政令宣導員兼任，只檢查有無准映證，無權檢查影片。
- 11 月，「中美友好通商通航條約」簽訂，好萊塢電影隨之大舉進入台灣市場，大多數設備較佳的戲院都與西片商訂下長期合作的契約。

1947 年

- 1 月 1 日，中華民國憲法公佈。
- 2 月 27 日，台北大稻埕爆發私煙事件，之後蔓延至全台，是為二二八事件。

- 8 月 21 日，台灣省政府新聞處成立，掌管新聞、圖書、電影、戲劇、廣播及其他文化事業。
- 10 月，國民黨台灣省黨部成立「台灣電影企業公司」，與美國八大公司爭奪全台排片業務。

1948 年

- 中華民國公佈實施「動員戡亂時期臨時條款」，凍結部分憲法，使總統任期得連選連任，開啟了台灣的動員戡亂時期。
- 5 月 20 日，蔣介石、李宗仁就任中華民國第一任總統、副總統。

- 4 月 20 日，中華日報與戲院合作發行優待讀者電影半價券，引起好萊塢在台分公司抗議停供影片。台灣電影公司適有屯積大批國片可墊檔，造成國片抬頭機會。
- 8 月，中國電影製片廠從南京遷至台灣，1949 年 5 月遷到高雄岡山，後遷到台北北投競馬場設廠。
- 冬季，農業教育電影公司（農教）總部由南京市遷至台灣。

1949 年

- 2 月 4 日，台灣省宣佈實施「三七五減租」。
- 4 月 6 日，爆發「四六事件」，師範學校學生被捕。
- 5 月 20 日，中華民國於台灣省實施戒嚴，戒嚴開始。
- 6 月 15 日，幣制改革，舊台幣四萬圓兌換新台幣一元。
- 6 月 21 日，開始實施「懲治叛亂條例」、「肅清匪諜條例」，白色恐怖時期開始。
- 10 月，金門古寧頭大捷。
- 11 月 20 日，《自由中國》半月刊在台北創刊。
- 12 月 8 日，中華民國政府撤退來台。

- 2 月，上海國泰電影公司導演張英、張徹率領《阿里山風雲》影片外景隊到達台灣，旋即政局劇變，這支外景隊就此滯留台灣。《阿里山風雲》成為台灣自製的第一部國語片，由張英導演，張徹編劇。
- 11 月，農業教育電影公司（農教）在台中重建製片廠，為中影前身。

1950 年

- 4 月，實施地方自治，進行地方公職人員選舉。
- 6 月 25 日，韓戰爆發。
- 6 月 27 日，美國宣佈第七艦隊協防台灣。

- 5 月 4 日，中國文藝協會成立，表明反共抗俄的電影創作方向。
- 11 月，農教廠開拍來台後第一部影片《惡夢初醒》，由資深影人宗由導演。

1951 年

- 1 月，美國開始對台提供軍事、經濟援助。
- 5 月，美軍顧問團（MAAG）成立。

- 5 月，內政部公佈「電影片檢查標準」
- 9 月，公佈「戡亂時期國產影片處理辦法」，對大陸影片及 1949 年以前的影片設限，避免左派影片流入。

1952 年

- 4 月 28 日，簽訂《中日和約》。
- 10 月 31 日，救國團成立。

- 農教公司因人材較足，又兼營戲院發行，所以生產電影較多。此時台灣自製電影充滿宣傳政治思想的色彩，工作人員仍多來自中國大陸。
- 8 月，電影事業輔導會成立。

1953 年

- 4 月，公佈「耕者有其田」實施辦法。
- 7 月，韓戰結束。

- 沙榮峰、夏維堂、張陶然和張九蔭在台北成立聯邦影業公司。

1954 年

- 開始實施大專聯考。
- 8 月，文化清潔運動開始。
- 12 月，簽署《中美共同防禦條約》。

- 西片放映佔台灣電影市場百分之七十六，以美片居多。
- 6 月，「國外電影片輸入管理辦法」施行。
- 10 月，外匯貿易小組修訂「影片業匯款審核辦法」，視電影為奢侈娛樂品，規定影片匯款結匯時，應繳百分之百的結匯證。

1955 年

- 8 月，發生孫立人事件。

- 此時國片已難與西片、日片等競爭，改在小戲院放映。
- 1 月，「電影檢查法」頒佈、行政院新聞局電影檢查處成立。
- 2 月，行政院新聞局訂定「附匪電影事業及附匪電影從業人員審定辦法」。

● 6 月，導演邵羅輝拍攝的《六才子西廂記》
上映，是為光復後台灣第一部台語片。

1956 年

● 3 月 16 日，美國國務卿杜勒斯訪台，舉行
「中美協商會議」。
● 7 月 7 日，美國副總統尼克森訪台。

● 1 月，麥寮歌仔戲團拱樂社拍攝的《薛平貴
與王寶釧》，在台北中央戲院放映，大獲成
功，引發台語片風潮。
● 6 月，電影檢查處公佈實施「電影片檢查標
準規則」。
● 香港電影再受歡迎，邵氏、亞洲、新華、國
泰等公司出品佔了國片市場大部分。

1957 年

● 5 月，發生劉自然事件，引發群眾反美示威
活動。
● 11 月，《文星雜誌》創刊。

● 台語片進入黃金時代，本年生產38 部作品。
其中一片公司甚多，也產生台灣第一位女導
演陳文敏。
● 7 月，影劇票附加款，以勸募勞軍經費。

1958 年

● 8 月 23 日，金門八二三砲戰。

● 台語片到達高潮，年產76 部影片。

1959 年

● 8 月 7 日，八七水災，台灣中南部的災情慘
重。

● 政府禁止戲院隨片進行台語翻譯。教育部規
定電影院放映國語片時，不准加用台語通
譯，違者將予糾正或勒令停業。

1960 年

● 4 月，中部橫貫公路通車。
● 6 月 18 日，美國總統艾森豪抵台訪問。
● 9 月 4 日，雷震被捕。
● 10 月 8 日，《自由中國》雜誌被查封。

● 電影檢查處公佈「電影檢查法」。
● 李行拍《街頭巷尾》，為台灣首部以寫實為
題材的電影。

1961 年

- 5 月 14 日，美國副總統詹森訪台。
- 7 月 1 日，中央銀行在台復業。

- 4 月，中華商場開幕，帶動西門町電影院的繁榮。
- 9 月，中影士林廠啟用。

1962 年

- 10 月 10 日，台灣電視公司開播，台灣從此進入電視時代。

- 2 月，電影處採取管制外片措施。
- 5 月，新聞局公佈實施「五十一年國語影片獎勵辦法」，採分項定額評審。
- 9 月，第 1 屆金馬獎揭曉。

1963 年

- 6 月，泰國國王蒲美蓬及詩麗吉皇后來台訪問。
- 9 月 11 日，超級強烈颱風葛樂禮造成台北盆地大淹水。

- 3 月，中影總經理龔弘提出「健康寫實」的創作路線。
- 4 月，香港邵氏公司出品，李翰祥導演、凌波與樂蒂合演的黃梅調電影《梁山伯與祝英台》，在台灣創下連映兩個多月的空前紀錄。
- 8 月，李翰祥脫離邵氏，到台灣籌組國聯影業公司。

1964 年

- 9 月，台灣大學政治系教授彭明敏與其學生魏廷朝、謝聰敏共同發表〈台灣自救運動宣言〉。

- 金馬獎停辦一屆，新聞局公佈三點原因：1. 亞洲影展剛在台北辦過；2. 社會風氣過於浮靡；以及 3. 空難事件發生，喪失陸運濤等多位重要影人。
- 6 月，首部由國人自力完成之彩色影片《蚵女》獲得十一屆亞太影展最佳影片。

1965 年

- 5 月，美國捲入越戰，美援停止。
- 7 月，在高雄成立加工出口區。

- 1 月 1 日，《劇場雜誌》創刊，引介法國新浪潮電影與存在主義戲劇。
- 李行導演改編瓊瑤小說《六個夢》的電影《婉君表妹》，開啟瓊瑤愛情電影的時代。

1966 年

- 5 月 28 日，北部橫貫公路通車。

- 陳耀圻完成《劉必稼》，為台灣最早拍攝之個人紀錄片。
- 《龍門客棧》票房佔年度中外電影之冠，自此武俠片蔚為主流。

1967 年

- 7 月 1 日，台北市由省轄市升格為直轄市。

- 張徹以《獨臂刀》成為港台第一位百萬導演。
- 5 月，行政院通過電影檢查法施行細則。

1968 年

- 8 月 25 日，台東縣紅葉少棒隊以 7A:0 擊敗來訪的日本少棒明星隊。
- 9 月 1 日，開始實施九年國民義務教育。

- 9 月，電影器材進口稅率由 50% 降至 20%，底片進口由 50% 降至 30%。

1969 年

- 8 月，金龍少棒隊贏得世界冠軍。
- 9 月，柏楊被捕。
- 10 月，中視開播。

- 國語片產量首度超越台語片。
- 若干美片來台拍攝（《聖保羅號砲艇》、《主席》），均遭禁演。

1970 年

- 4 月 24 日，蔣經國訪美在紐約遇刺。
- 8 月，電視開始轉播世界少棒賽。

- 台語片在本年度後半期全部停拍，粵語片進口亦寥寥無幾。
- 武俠動作片票房躍升。
- 白景瑞將陳映真的小說〈將軍族〉，拍成電影《再見阿郎》，成為從影巔峰作品。

1971 年

- 7 月，美國國務卿季辛吉秘訪中國。
- 10 月 25 日，中華民國退出聯合國。

- 11 月，文化局擬定「外國電影片輸入配額辦法」，今後外片進口將統一處理。
- 12 月，《影響雜誌》創刊，引介電影理論，開始關注國片，培育了許多影評人。

1972 年

- 6 月，展開「客廳即工廠」運動，鼓勵家庭代工，擴大外銷，也為台灣帶來了經濟的繁榮。
- 9 月 29 日，與日本斷交。
- 12 月，發生台大哲學系事件。

- 羅維導演、李小龍主演的《精武門》，破香港票房，掀起了全球的中國功夫熱。
- 根據製片協會統計，1972 年國產片海外總銷數超過150 部，外銷地區多達59 國，總收入超過四億台幣，打破歷年電影外銷紀錄。

1973 年

- 10 月，中東戰爭引發第一次石油危機。
- 12 月，蔣經國宣佈將完成「十大建設」。

- 8 月，文化局遭裁撤，電影業務又移回新聞局，並成立電影事業輔導處。
- 10 月，新聞局訂定「取締殘殺、打鬥、色情影片檢查尺度」，呼籲電影界推行淨化運動，「電影自律小組」成立。
- 10 月，新聞局開始審查劇本。

1974 年

- 1 月，禁止進口日片。
- 政治意識轉趨保守，公營電影機構開始拍攝愛國軍教片。

1975 年

- 4 月5 日，中華民國總統蔣中正逝世，由副總統嚴家淦繼任。
- 4 月，越戰結束
- 6 月，楊弦舉辦民歌發表會。

- 5 月，胡金銓執導的《俠女》獲得28 屆坎城影展「法國電影最高技術委員會獎」。
- 5 月，台灣一百多部動作片因粗製濫造無法上映。此時電影仍以瓊瑤愛情電影和武俠片最為賣座。

1976 年

- 6 月，美國終止了對台資金的援助。

- 9 月，台港影視界11 個團體修訂通過「影視人員自律公約」，並成立自律評議會。
- 台灣開始引進錄影機。

424

1977 年

- 8 月，文學界引發鄉土文學論戰。
- 11 月19 日，爆發中壢事件。
- 10 月，電影圖書館成立。
- 12 月，新聞局公佈「獎勵優良實驗影片辦法」。

1978 年

- 5 月20 日，蔣經國、謝東閔就任第六任總統、副總統。
- 10 月16 日，美國宣佈自1979 年1 月1 日起與中華民國斷交，並與中華人民共和國建交。
- 10 月31 日，中山高速公路全線通車。
- 2 月，《影響雜誌》選出「十大爛片」，引起強烈反彈。
- 6 月，中影改組，明驥擔任總經理。
- 12 月，蔡揚名導演拍攝《錯誤的第一步》，社會寫實片自此迅速興盛。
- 金馬獎仿奧斯卡方式，不再事先公佈得獎名單，而在頒獎典禮當眾宣佈並請資深影人頒獎，由中視轉播，效果頗佳。

1979 年

- 1 月，美國與中共正式建交。
- 1 月9 日，開放出國觀光。
- 2 月26 日，桃園國際機場啟用。
- 台中爆發多氯聯苯米糠油中毒事件。
- 12 月10 日，高雄爆發美麗島事件
- 12 月，美麗島事件爆發，新聞局通知製片協會禁止開拍以美麗島事件為題材之影片。
- 新任新聞局長宋楚瑜，推動金馬獎專業化、國際化、藝術化三大目標。

1980 年

- 2 月28 日，林義雄家發生滅門血案。
- 4 月，美國國會通過《台灣關係法》
- 12 月，新竹科學工業園區正式成立。
- 4 月，中影總經理明驥宣佈拍片五原則：貫徹製片手冊制度，擬訂周密計畫，嚴格控制題材，培養年輕人才，協助民間拍片事宜。吳念真、小野、陶德辰等人今年先後進入中影公司製片部。
- 金馬獎首度舉辦國際影片觀摩展，展出5 國14 部影片。
- 黑社會電影盛行。

1981 年

- 7 月 3 日，台大校園發生陳文成事件。
- 8 月，鄧小平提出以一國兩制解決台灣問題。

- 新聞局草擬「電影法」，與外片配額法一起修正，並減少美片商十部配額，輔導國片。
- 文藝愛情電影出現新轉型，即陳坤厚／侯孝賢搭檔合作的都市愛情喜劇。

1982 年

- 7 月，蔣經國提出對中共的「三不政策」（不接觸、不談判、不妥協）。

- 2 月，電影事業發展基金會公佈「獎勵優良創作短片辦法」（原金穗獎辦法）。
- 8 月，中影推出四位年輕新導演拍攝的《光陰的故事》，揭開台灣新電影的序幕。
- 8 月，新聞局取消事先審劇本的限制，改為直接審查電影，並邀請社會人士參加審查。電影法草案通過。
- 金馬獎最佳影片選出《辛亥雙十》，輿論嘩然。民間單位舉辦外賽，結果大相逕庭。《中國時報》選出港片《邊緣人》，《聯合報》則選出侯孝賢的《在那河畔青草青》為最佳影片。

1983 年

- 12 月 3 日，舉行中華民國立法委員選舉，為中華民國第一屆立法委員第四次增額立法委員選舉，選出增額立委98 位。
- 12 月 24 日，台北市立美術館正式開館。

- 1 月，電影分級制度開始實施。
- 2 月，公佈戡亂時期國片處理法。
- 11 月，立法院三讀通過電影法，將電影升格為「文化事業」，原電檢法自此取消。
- 新聞局同意部分台語發音的《兒子的大玩偶》參加金馬獎。
- 中影與萬年青電影公司合作，陳坤厚導演的《小畢的故事》票房卓絕。
- 改編自黃春明小說的電影《兒子的大玩偶》，因黑函密告「內容不妥」，遭國民黨文工會與中影修剪，引發「削蘋果事件」。

1984 年

- 2 月 8 日，中華民國重返奧運會場，以「中華台北」名稱，參加1984 年冬季奧運。
- 10 月 16 日，陳啟禮等人在美國刺殺江南，是為「江南案」。
- 土城、瑞芳接續發生礦災，268 名礦工罹難。
- 9 月，法院認定錄影帶出租業「出租盜錄帶之行為無罪」不在取締範圍內。
- 反主流影像團體「綠色小組」成立。
- 台灣電影年產量跌至58 部。
- 金馬獎轉由民間辦理。
- 美商配額自85 部降至50 部，美國電影出品協會向貿易代表署訴願，稱台灣「不合理」，並停止進片達半年之久。
- 中影成立三十週年，明驥自中影退休，由林登飛繼任總經理。
- 「一清專案」掃黑，電影界受到不小波及。

1985 年

- 2 月9 日，十信案爆發，嚴重傷及投資人的信心，台北十信各分社出現了嚴重的擠兌現象。
- 12 月31 日，台北世界貿易中心完工啟用。
- MTV 視聽中心開始出現。
- 某些媒體大肆批評新電影，使新電影運動產生若干滯礙，連帶使得金馬獎今年的評審大受攻擊。

1986 年

- 5 月19 日，519 綠色行動，黨外人士於台北萬華龍山寺集結，要求解除戒嚴。
- 6 月24 日，鹿港「反杜邦」大遊行。
- 7 月30 日，勞動基準法公佈實施。
- 9 月28 日，民主進步黨成立。
- 因為對美貿易鉅額順差，政府被迫開放外匯管制，台幣升值。片商資金因為台片票房失敗，紛紛改以出走投資或購片。
- 8 月，新聞局取消外片配額，外片因此大舉湧入台灣，對於台灣電影市場影響鉅大。

1987 年

- 7 月15 日，台灣正式解嚴。
- 11 月2 日，開放台灣人民前往大陸探親。
- 大家樂風行全台。
- 1 月24 日，數十位電影工作者和文化界人士在報刊發表〈民國七十六年台灣電影宣言〉，針對政府的電影政策與大眾傳媒、批評體系提出質疑，同時提出「另一種電影」的想法。

- 夏天，「太陽系MTV」創設，是台北最早的影碟中心之一，引進許多經典電影。
- 「動員勘亂時期國片處理辦法」廢止。

1988 年

- 1 月 1 日，解除報禁。
- 1 月 13 日，蔣經國逝世，由李登輝繼任總統。
- 5 月 20 日，農民北上抗議，爆發「五二〇事件」。

- 2 月，新聞局開放進口在大陸拍攝的電影。
- 片商與公會組成「反盜會」，對抗日益囂張的盜錄行為。

1989 年

- 4 月 7 日，《自由時代》雜誌負責人鄭南榕在國民黨政府的逮捕行動中自焚身亡。
- 6 月 4 日，中國發生天安門事件。

- 2 月，電影界召開國片救亡大會。
- 5 月，行政院宣佈廢止「動員勘亂時期國片處理辦法」、「附匪電影事業及附匪電影從業人員審訂辦法」。
- 侯孝賢的《悲情城市》，在解嚴後首次將二二八事件搬上大銀幕，獲得威尼斯影展金獅獎。

1990 年

- 1 月 4 日，以「台灣・澎湖・金門・馬祖關稅區」名義，申請重返「關稅暨貿易總協定」（GATT）。
- 3 月 16 日，野百合學運，學生在中正紀念堂靜坐抗議，要求廢除萬年國會。
- 6 月 14 日，228 事件編入高中歷史教科書中。

- 3 月，北高兩市實施電影票徵收國片輔導金。
- 立法院通過「著作權法修正案」，表明「流片無罪」，引起國內片商與錄影帶A拷商的自救行動，以加菜金方式鼓勵檢舉盜版商。
- 11 月，中美經貿談判，政府同意將每一城市映演外片戲院，由四家增為六家，引起片商恐慌。

1991 年

- 3 月，海峽交流基金會正式掛牌作業。
- 5 月 1 日，廢除動員戡亂時期臨時條款，動

- 第四台全面盜錄春節檔國片，引起片商與錄影帶業者的強烈不滿，除了懇請新聞局強加

員戡亂時期結束。

- 12 月 21 日，國民大會代表全面改選。

1992 年

- 4 月 19 日，419 台北大遊行，要求總統直選。
- 5 月 15 日，中華民國刑法第一百條修正通過，廢除陰謀內亂罪。
- 8 月 6 日，中華隊奪得巴塞隆納奧運棒球銀牌。
- 8 月 22 日，與南韓斷交。

1993 年

- 4 月 27 日，辜汪會談首次於新加坡舉行。
- 12 月 10 日，海軍上校尹清楓遺體在宜蘭外海發現，引爆拉法葉艦的軍購回扣案。

1994 年

- 12 月 3 日，省長、直轄市長首次民選，分別由宋楚瑜、陳水扁、吳敦義當選。

1995 年

- 2 月 28 日，李登輝總統代表政府正式為二二八事件道歉。
- 3 月 1 日，全民健康保險正式開辦。

取締外，片商與錄影帶業者亦走上街頭抗議。

- 台產電影產量迅速下滑。

- 10 月，內政部允許影碟平行輸入，電影業及相關行業代表到內政部請願，發表三點聲明，將退出新聞局舉辦的電影年及全國電影會議，同時要求停辦金馬獎活動，以示抗議。

- 陸委會進行電影法案修正案，開放大陸地區電影、錄影帶、圖書來台展覽觀摩辦法。

- 1 月，美國《綜藝》週報報導，李安的《喜宴》為 1993 年全球投資報酬率最高的影片。
- 9 月，蔡明亮的《愛情萬歲》獲得威尼斯影展金獅獎及國際影評人費比西獎。

- 行政院審議國片輔導金增加至 1 億。根據統計到 1995 年 7 月為止，有七部國片開拍，但只有一部完全不依靠電影輔導金。
- 新聞局開放外片拷貝數為 28 個，放映場所院轄市各增至 11 個，其他縣市則為 6 個。對於景氣低迷的國片市場更是雪上加霜。

1996 年

- 2 月至 3 月，中國向台灣海面試射飛彈，引爆台海飛彈危機，美國派出航空母艦巡弋台灣海峽。
- 3 月 23 日，台灣舉行首次總統直選，由李登輝、連戰當選正副總統。
- 多廳式電影院成為潮流，美商華納公司亦宣佈在台設立一系列多元式電影院。

1997 年

- 4 月 14 日：白曉燕命案。
- 7 月 1 日，香港回歸中國。
- 7 月，亞洲爆發金融風暴。
- 2 月，蔡明亮的《河流》獲得柏林影展銀熊獎。
- 7 月，因應香港回歸大陸。新聞局重新擬定對香港進口電影政策，使港片被等同於大陸片，但若是宣傳大陸政策，電影仍不得進口。

1998 年

- 12 月 21 日，「台灣省政府暫行組織規程」正式生效，「凍省」開始。
- 8 月，電影創作聯盟與業界共同發表四項聲明，呼籲政府以實際行動救國片。
- 9 月，首屆台灣國際紀錄片雙年展揭幕。
- 新聞局開放外片進口拷貝數從 38 個改為 50 個。
- 行之多年的「中時晚報電影獎」改為第一屆「台北電影節」，9 月於西門町開幕。

1999 年

- 7 月 29 日，晚上 11 點 38 分，台南以北地區發生大規模停電，影響全台大部分民生、工業、交通等運作。
- 9 月 21 日，台灣中部發生九二一大地震，造成全台 2,415 人死亡、10000 多人受傷。
- 1 月，「蔡明亮條款」通過：具中華民國身份證者才能申請輔導金。
- 1 月，北市片商公會決議促請新聞局，縮減外片拷貝及映演戲院。
- 3 月，侯孝賢的《海上花》於法國賣座，吸引法國資金。
- 11 月，張作驥的《黑暗之光》獲東京影展首獎。

- 台北市政府允諾續辦第二屆台北電影節，主席由小野留任，侯孝賢為榮譽主席。
- 新生代獨立導演合辦「純十六影展」。

2000 年

- 3 月18 日，陳水扁、呂秀蓮當選正、副總統，台灣首次政黨輪替。

- 5 月21 日，楊德昌的《一一》勇奪第53 屆坎城影展最佳導演獎。
- 11 月15 日，配合我國加入世界貿易組織（WTO）之需要，行政院會通過新聞局所提「電影法」部分條文修正草案。
- 11 月15 日，有感於經營國片戲院不易，中影公司公開標售中國戲院，引發員工疑慮。

2001 年

- 9 月11 日，美國紐約發生911 恐怖攻擊。
- 11 月10 日，台灣獲准於2002 年加入世界貿易組織。
- 11 月，2001 年世界盃棒球賽於台灣舉行，並於季軍賽中擊敗日本，獲得季軍。

- 2 月，林正盛以《愛你愛我》獲柏林影展最佳導演銀熊獎。
- 3 月，《臥虎藏龍》獲美國奧斯卡獎最佳外語片、最佳藝術指導、最佳原創音樂及最佳攝影等四項大獎。
- 5 月，資深錄音師杜篤之，以《千禧曼波》和《你那邊幾點》獲坎城影展最佳技術獎。
- 10 月17 日，為加入世界貿易組織，立法院通過電影法部分條文修正草案，刪除了國片映演比率和對外片徵收輔導金的條文，對外片拷貝沒有任何限制，引起輿論嘩然。

2002 年

- 1 月1 日，台灣以「台澎金馬獨立關稅領域」名稱，正式加入世界貿易組織（WTO）。

- 1 月1 日，因應我國加入世界貿易組織，新聞局電影處取消三項西片映演規定，全面的解禁引發國內片商抗議，傳統戲院業者面臨生存的危機。
- 4 月，國內唱片、電影、戲院業者及知名港台歌手，集體走上街頭，展開台灣歷年來最大規模的反盜版大遊行。

2003 年

- 春天，全台爆發嚴重SARS 疫情，數十人死亡。
- 11 月27 日，立法院制訂通過公民投票法，台灣成為東亞第一個採行公民投票的國家。
- 6 月，立法院通過著作權法修正案，新條文中將意圖銷售或出租盜版品的商家或攤販列為公訴罪，處以嚴峻的刑責與高額罰金。
- 9 月，蔡明亮執導的《不散》，獲得第60 屆威尼斯影展影評人費比西獎。

2004 年

- 5 月20 日，陳水扁宣誓就任中華民國第11 任總統。
- 6 月23 日，中華民國公佈性別平等教育法。
- 8 月26 日，跆拳道女將陳詩欣於雅典奧運為中華民國奪下奧運參賽史上首面金牌；數日後朱木炎也接續奪得第二面奧運金牌。
- 7 月，錄音師杜篤之獲第8 屆國家文藝獎，為首位獲獎的電影人。
- 7 月，新聞局公佈實施「營利事業投資電影片製作業製作國產電影片投資抵減辦法」，今後國內外企業對國片提供三千萬台幣以上的投資資金，均可抵減20% 的稅額優惠。

2005 年

- 6 月7 日，中華民國國民大會複決通過修憲案，廢除國民大會，國民大會正式走入歷史。
- 7 月24 日，教育部宣佈全國國立高中職及國中小學自九月起取消髮禁。
- 2 月，蔡明亮的《天邊一朵雲》獲得第55 屆柏林影展最佳藝術貢獻銀熊獎。
- 6 月，輔導金方向轉彎，輔導金辦法延至6 月才公佈；將以「企劃案愈成熟、集資愈完全、市場回收率愈高愈受青睞」為評選重點。
- 11 月，蔡明亮、侯孝賢受邀分別為法國羅浮宮、奧賽美術館拍攝電影。

2006 年

- 2 月27 日，陳水扁總統正式宣佈「終止」無法源依據的國家統一綱領及國家統一委員會。
- 9 月15 日，百萬人民反貪倒扁運動總部發動紅衫軍「915 螢光圍城」遊行。
- 2 月，中影公司結束影業，五十多年的中影走入歷史。
- 3 月5 日，李安執導的《斷背山》獲得第78 屆奧斯卡金像獎最佳改編劇本、最佳原創配樂獎，李安也榮獲最佳導演獎，成為第一位獲得此獎的亞洲導演。

2007 年

- 1 月 5 日，台灣高速鐵路通車營運，台灣西部走廊進入一日生活圈。

- 2 月，台灣電影《刺青》及《美》參加第 57 屆柏林影展遭主辦單位將影片國別標示為「中國，台灣」，駐德代表處發表聲明抗議。《刺青》榮獲第 57 屆柏林影展泰迪熊獎最佳影片。
- 9 月 8 日，李安的《色·戒》榮獲第 64 屆威尼斯影展最佳影片金獅獎。

2008 年

- 5 月 20 日，馬英九、蕭萬長就任中華民國第十二任總統、副總統。
- 11 月，大學生於自由廣場發起野草莓運動。
- 11 月 12 日，台北地院裁定陳水扁收押禁見，成為中華民國歷史上卸任元首遭收押之首例。

- 2 月 17 日，陳芯宜的《流浪神狗人》參加柏林影展，榮獲《每日鏡報》最佳影片。
- 9 月，《海角七號》票房破五億，打破國片上映的紀錄。

2009 年

- 5 月 18 日，台灣以中華台北之名，以觀察員身分參加在瑞士日內瓦召開的第 62 屆世界衛生大會，這是中華民國睽違 38 年後首次參加聯合國外圍組織的活動。
- 7 月 16 日，2009 年世界運動會晚間於高雄市正式開幕。
- 8 月 8~9 日，中度颱風莫拉克及其外圍環流影響，造成南台灣地區的大洪水。
- 9 月 5~15 日，第 21 屆夏季聽障奧林匹克運動會於台北舉行。

- 5 月，第 62 屆坎城影展經典單元映演，由世界電影基金數位修復後的《牯嶺街少年殺人事件》導演版。
- 6 月，行政院新聞局於 6 月 22 日舉行「中影影片移存典禮」，由中影公司將中影 55 年來所出品的 244 部劇情片，以及中影所保存之紀錄片、短片及寄存之影片，總計 947 部影片，全部交予國家電影資料館永久典藏。

2010 年

- 3 月 4 日，高雄甲仙發生規模 6.4 的地震，為高雄地區百年來最大規模的地震。

- 2 月 20 日，陳駿霖的《一頁台北》榮獲柏林影展獨立獎項最佳亞洲電影大獎。

- 9月12日，海峽兩岸經濟合作架構協議（ECFA）開始生效。
- 6月9日，苗栗縣政府徵收大埔農田做為科學園區用地，怪手開入農田，引發當地民眾抗爭。
- 12月25日，新北（原台北縣）、台中、台南、高雄（均為縣市合併）等四市正式升格為直轄市。

- 6月25日，電影片配額納入ECFA早期收穫清單，國片赴中國可不受進口配額限制。

2011年

- 4月27日，國光石化上午宣佈撤銷引發各界爭議不斷的彰化大城開發案。
- 5月23日，市面上多家飲料品牌被驗出產品中含有明文規定食品中不得添加的塑化劑。
- 6月28日，陸客自由行正式啟動。

- 2月，「行人文化實驗室」策劃、「目宿媒體」統籌拍攝的紀錄片系列《他們在島嶼寫作》正式映演。其中的《尋找背海的人》獲2011年金馬獎最佳剪輯獎（陳曉東）。
- 4月，《雞排英雄》成為兩岸ECFA將電影納入後，首部以進口片方式在中國大陸放映的台灣電影。
- 《賽德克·巴萊》在台灣創造議題式旋風，上、下兩集創造了8.3億的票房。
- 12月，九把刀執導的國片《那些年，我們一起追的女孩》在2011年最後一天打破紀錄，擠下周星馳的《功夫》，成為香港最賣座的華語片。

2012年

- 3月28日，台北市政府動員上千名警力強制拆除不願參與都市更新的士林王家。
- 6月2日，在最高法院判決環評案無效定讞後，台東縣政府重啟美麗灣度假村開發案環評案，引發民間團體抗議。

- 6月15日，被譽為「台灣新電影之父」的前中央電影公司總經理明驥病逝。
- 11月24日，第49屆金馬獎頒獎典禮在宜蘭羅東舉行，台灣電影僅得兩個正式獎項，創下歷屆金馬獎獲獎數目最少紀錄。

2013年

- 8月3日，白衫軍運動，因洪仲丘事件引爆社會運動。

- 台灣票房破三億的電影《總舖師》登陸上映審批遭拒，因為片中廚藝競賽活動出現「全

國」字樣。
- 11 月1 日，台灣首部以空拍影像製作的紀錄片《看見台灣》正式上映，創下紀錄片最高票房紀錄。並於該年獲得第50 屆金馬獎最佳紀錄片。

2014 年

- 3 月18 日，大批要求逐條審查《海峽兩岸服務貿易協議》的學生進入立法院，佔領議場及主席台，是為太陽花學運。
- 5 月21 日，台北捷運板南線發生隨機殺人事件。
- 10 月8 日，台南地檢署查獲頂新集團旗下正義公司使用從越南進口之飼料用豬油製為食用油。

- 2 月，電影《軍中樂園》拍攝期間，因中國籍攝影師未經許可登艦勘景，導演鈕承澤遭起訴，勾起兩岸電影人敏感話題。

2015 年

- 6 月27 日，新北市八仙水上樂園發生派對粉塵爆炸事故，造成數百人傷亡。
- 7 月23 日，反對課綱微調的學生團體晚間攻入教育部大樓。
- 11 月7 日，馬英九總統在新加坡與中華人民共和國主席習近平會面。

- 5 月，侯孝賢的《刺客聶隱娘》榮獲坎城影展最佳導演獎。
- 7 月28 日，文化部於五股舉行國家電影中心開幕記者會，正式宣佈電影資料館升格為國家電影中心。
- 10 月，紀錄片《灣生回家》，描述在台出生的日本人對台灣的思念，引起極大迴響。

電影海報索引

國家圖書館出版品預行編目（CIP）資料

我們這樣拍電影／蕭菊貞著.-- 初版.-- 臺北市：大塊文化，2016.10　面；　　公分.--（Mark；122）
ISBN 978-986-213-740-6（平裝）　1.電影　2.文集　987.07　105017511.